신화의
미술관

일러두기

- 이번 편의 「책머리에」는 앞서 출간된 '올림포스 신과 그 상징 편'과 결을 같이하고 있습니다.
- 단행본·신문·잡지는 『 』, 시·미술작품은 「 」, 전시 제목은 〈 〉로 묶어 표기했습니다.
- 인명·지명 등의 외래어 표기는 국립국어원 규정을 따르는 것을 원칙으로 하였으나 용례가 굳어진 경우에는 통용되는 표기를 따랐습니다.
- 책에 소개되는 신과 영웅들, 기타 등장인물의 이름 및 지명 표기는 그리스어를 기본으로 따랐고, 라틴어 이름이 있는 경우는 괄호를 넣어 병기했습니다.
- 이 서적 내에 사용된 일부 작품은 저작권법에 의하여 보호를 받는 저작물이므로 무단 전재 및 복제를 금합니다.
- 책에 수록된 저작권 관리 대상 미술작품은 다음과 같습니다.
 ⓒCesarSantos(p250), ⓒHeleneKnoop, *Pygmalion*(p294).
- 아직 연락이 닿지 못한 작품은 확인이 되는 대로 저작권 계약 또는 수록 동의 절차를 밟겠습니다.

신화의
미술관

영웅과 님페, 그 밖의 신격 편

이주헌 지음

아트북스

우리를 창조와 상상의 세계로 이끄는
신화미술

1990년대 중반쯤이었던 것으로 기억한다. 우리 사회에 신화 붐이 크게
일었다. 그 뒤 신화와 관련된 서적들, 특히 그리스·로마신화를 소개하는
책들이 많이 출간되었다. 상당수 책들이 신화를 주제로 한 서양 미술작
품을 참고도판으로 실었고, 그 덕에 일반 독자들도 서양의 신화미술에
대해 꽤 친근감을 느낄 정도가 되었다.

　물론 이렇게 신화 서적의 참고도판으로 신화미술을 접하는 것도 신화
미술을 이해하고 감상하는 데 도움이 된다. 그러나 이들 도판은 대부분
책 내용을 보조하기 위해 일종의 일러스트레이션으로 실린 것이다보니
작품 자체에 대한 설명이 없어 작품 이해에 한계가 있다. 사실 미술가들
은 신화의 내용을 항상 그대로 반영해 작품을 제작하지만은 않는다. 작
가 나름의 해석과 구성을 중시하는 경우 본래의 내용으로부터 벗어나
나름의 상상을 더하는 사례가 적지 않다. 그런 점에서 신화미술은 그
나름대로 따로 다뤄질 필요가 있다. 꼭 본격적인 미술사적 연구만을 말

하는 것은 아니다. 학문적 접근 외에 하나의 감상 대상으로서 신화미술을 집중적으로 보고 즐기는 것 자체가 독자적인 가치와 의미를 지닐 수 있다. 예술가들이 신화를 어떻게 해석하고 표현해왔는지 살펴보고 그 열정에 함께 공명하는 것은 분명 흥미진진한 경험이다. 이것도 결국 신화가 수용되고 퍼져나가는 역사의 일환이라고 할 수 있다.

신화는 본질적으로 상상력의 소산이다. 예술 또한 상상력의 소산이다. 둘 다 같은 뿌리에서 나왔다. 그래서 영국의 비교종교학자 카렌 암스트롱은 "신화는 예술의 한 형태다"라고 말했다. 그런 까닭에 미술작품들을 통해 신화를 들여다보는 이 책은 '미술이라는 예술을 통해 신화라는 예술의 이해를 꾀하는 책'이라고 할 수 있다. 신화를 통해 우리의 근원적인 상상력을 일깨우고 신화미술을 통해 그 상상력에 날개를 닮으로써 우리는 예술의 본질인 상상력의 무한한 확장을 우리 안에서 경험할 수 있다. 신화예술은 우리를 매우 풍요롭고 창조적인 상상의 세계로 이끌어주는 훌륭한 길잡이인 것이다.

이 책은 그리스신화의 주요 캐릭터들과 일화들을 서양의 신화미술 작품들을 통해 살펴보는 것을 기본 목적으로 하고 있다. 그래서 앞서 출간된 책에서는 올림포스 신들을 표현한 미술작품들을 소개하는 데 초점을 맞췄고, 이번 편에서는 영웅들과 군소 신격들을 표현한 그림들, 그리고 화가들이 사랑한 신화의 장면들을 소개하는 데 초점을 맞췄다.

책에서 소개하는 신화미술 작품들은 대부분 르네상스 이후 제작된 것들이다. 물론 고대에 만들어진 작품도 일부 실려 있다. 그러나 가급적 근대의 신화미술 작품들 위주로 선별해 책을 구성했다. 이는 이 책이 신화미술을 감상하는 데 주안점을 두고 있어 우리에게 익숙한 르네상스 이후의 작품들이 그 목적에 가장 걸맞기 때문이다. 물론 고대의 미술작

품들이 감상의 대상이 아니라는 이야기는 아니다. 그러나 고대 그리스인들에게 미술작품으로 구현된 신의 이미지는 가시화된 신성神性으로서의 의미가 컸다. 감상의 대상이기 이전에 숭배와 의식을 위해 만들어진 것이었다. 우리의 입장에서는 아무래도 근대의 미술작품들에 비해 이해도와 친숙도가 떨어지기 때문에 이 작품들에 대해 제대로 알기 위해서는 보다 많은 설명이 필요하다. 한마디로 감상보다는 '지식 습득'에 방점을 두고 보게 되는 것이다.

그리고 장르의 측면에서 보아도, 현전하는 고대의 작품들은 대부분 조각과 도기화陶器畵여서 이 같이 감상을 목적으로 한 책에 싣는 데 한계가 있다. 책과 같은 인쇄매체는 아무래도 입체작품보다 회화를 소개하는 데 유용하다. 그러나 폼페이 벽화 같은 로마시대의 벽화를 제외하면 고대 회화, 특히 그리스 회화는 거의 전하는 것이 없다. 도기화의 경우 오늘날 텍스트로는 전해지지 않는 신화 내용까지 담고 있을 정도로 매우 풍부한 이야기가 표현되어 있지만, 장식을 위한 선묘 위주의 평면적인 그림이어서, 말 그대로 일종의 일러스트레이션 역할을 넘어서기 쉽지 않다. 예술적인 풍미를 얻는 데 한계가 있는 것이다. 그런 까닭에 고대미술을 통해 그리스신화를 돌아보는 것은 추후의 과제로 남겨놓는 게 좋겠다고 생각했다.

반면 르네상스 이후의 신화미술은 감상에 최적화된 미술이라고 할 수 있다. 근대의 서양인들에게 그리스신화는 고대인들과 달리 종교적인 의미를 전혀 지니고 있지 않았다. 당연히 이들의 신화미술에는 숭배와 의식을 위한 요소가 전무했다. 근대인들에게 신화는 무엇보다 상상력을 자극하는 흥미로운 이야기였고, 신화미술은 이를 시각적인 파노라마로 펼친 신나는 볼거리였다. 오로지 감상을 목적으로 제작된 것들이었다.

우리가 유럽의 미술관들을 방문하게 되면, 바로 이 신화미술 작품들을 무수히 만나게 된다. 이 책은 그런 방문자들 혹은 그런 방문을 꿈꾸는 사람들을 우선적인 독자로 상정한 책이라고 할 수 있다. 미술관에서 대하게 되는 작품들이 무엇을 주제로 했고 어떤 시각으로 접근한 것인지 기본적인 정보를 제공하는 데 주안점을 둔 책인 것이다. 그래서 이 책을 읽고 유럽의 미술관들을 방문한다면 설령 처음 보는 신화 그림이라도 나름의 유추를 하는 데 도움이 될 수 있을 것이다.

물론 제한된 분량 안에 담을 수 있는 신화의 주제와 작품에는 한계가 있으므로 가급적 핵심적인 주제와 대표적인 미술작품을 소개하기 위해 애썼다. 무엇보다 미술가들이 가장 선호했거나 중요하게 취급한 주제들과 이를 표현한 작품들을 중점적으로 소개했다. 신화 자체로는 흥미롭고 인기가 많더라도 미술작품으로 제작할 때 제약이 많거나 조형적인 매력이 크지 않으면 좋은 작품이 나오기 어렵다. 그런 주제와 작품들은 당연히 이 책에서 빠졌다. 이 책의 무게중심이 신화 그 자체가 아니라 신화를 주제로 한 '미술'에 있기 때문이다.

책 구성의 측면에서는, 올림포스 신들을 소개하는 1권에서는 신들의 표지와 상징에 대한 설명을 많이 넣었다. 아테나가 지혜를 상징하고, 아프로디테가 미를 상징하는 데서 알 수 있듯 그리스신화의 신들은 세계의 다양한 가치나 덕, 현상을 상징하는 존재들이고, 신들 또한 그들의 표지물을 통해 다채로운 방식으로 표상되었다. 그런 만큼 이들을 동원한 다양한 주제화와 알레고리화가 많이 그려졌는데, 그 표지와 상징의 역할을 알면 코드를 풀어나가듯이 그림을 해석할 수 있다. 그만큼 작품 감상에 큰 도움이 된다. 그래서 이를 뒷받침하기 위한 내용을 가급적 충실히 포함하려 했다.

신화의 영웅 이야기는, 탄생에서부터 성장, 죽음에 이르기까지 우리의 유한한 삶으로부터 우리가 어떤 의미를 찾고 어떤 가치를 추구할 것인지에 대해 생각하게 하는 성찰의 드라마다. 이런 영웅 신화를 서양의 미술가들은 어떤 시각과 관점에서 표현했는지가 이 책의 2권이 쏟는 주요 관심사다. 그리고 님페와 사티로스, 켄타우로스처럼 신화의 주연은 아니지만 오랜 세월 사람들의 사랑을 받아온 캐릭터들과 미술가들이 특별히 사랑했던 신화의 장면들을 담은 그림들을 함께 소개한다.

참고로, 이 책의 신과 영웅들, 기타 등장인물의 이름 및 지명 표기는 기본적으로 그리스어 이름을 따랐다. 라틴어 이름이 있는 경우는 해당 그리스어 이름이 처음 나올 때 괄호를 넣어 보충적으로 표기했다. 그래서 우리가 잘 아는 '비너스'의 경우 '아프로디테(베누스)'라고 표기한 뒤 계속 '아프로디테'를 사용했다.

앞에서 "신화는 예술의 한 형태"라고 한 카렌 암스트롱의 말을 언급했다. 예술작품을 통해 신화를 들여다보는 것만큼 우리의 정서를 풍부하게 하고 상상력을 확장시키는 것도 드물다. 신화가 고무하는 상상의 세계를 즐기는 것도 좋지만, 그것이 뿌리가 되어 우리의 상상력이 성장하고 진화한다면 그것만큼 좋은 일은 없을 것이다. 신화는 정체되어 있는 이야기가 아니다. 우리 안에서 늘 새롭게 진화하고 성장하는 이야기다. 이 책을 읽는 독자들께서 그런 상상력의 진화와 성장을 경험하시기를 소망한다.

2020년 9월

이주헌

CONTENTS

미술가들이
사랑한
영웅들

최고의 힘과 용기,
남성성의 상징

헤 라 클 레 스

태산 같은 체형과
우람한 근육

헤라클레스(로마신화에서는 헤르쿨레
스)는 그리스신화의 최고 영웅이다.
육체적인 힘과 용기, 남성성의 상징
인 헤라클레스는 제우스나 아프로디테 못지않게 서양 미술가들의 집중
적인 사랑을 받은 캐릭터다. 대중에게 가장 인기 있는 신화의 영웅이니
미술가들이 열정적으로 달려들어 표현하지 않을 수 없었다. 시대와 국경
을 초월해 무수한 회화와 조각이 제작되었다. 그렇게 해서 표현된 헤라
클레스는, 머리가 몸에 비해 작아 보일 정도로 큰 덩치에 짧은 고수머리,
수염 역시 고슬고슬한 형태로 그려지는 게 일반적이었다. 그 대표적인 이
미지는 고대에 제작된 「파르네세의 헤라클레스」다.

「파르네세의 헤라클레스」는 현대의 그 어떤 보디빌더도 왜소하게 느껴
질 만큼 태산 같은 체형과 우람한 근육이 돋보인다. 그 압도적인 힘의 이
미지가 싸우거나 용을 쓰는 것도 아닌, 편안히 쉬는 모습에서 나온다는

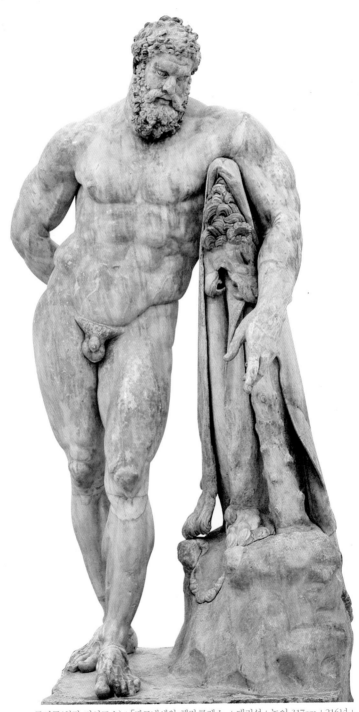

글리콘(원작 리시포스) | 「파르네세의 헤라클레스」 | 대리석 | 높이 317cm | 216년 |
나폴리 | 국립고고학박물관

게 경이롭다. 마치 용암이 콸콸 흐르다 서서히 식으면서 두텁게 굳어진 듯한 인상이다. 이렇게 과장된 근육이야말로 철저히 인간적인 것이라 할 수 있다. 근력 말고 다른 능력이 얼마든지 있는 신은 이렇게까지 근육을 발달시킬 필요가 없다. 위대한 신 아폴론은 수영선수와 같이 매끈한 몸매를 갖고 있지 않은가. 그런 점에서 헤라클레스의 근육질 이미지는 인간이 지닐 수 있는 능력의 최고치를 상징화한 것이라 할 수 있다.

이 작품의 원형은 그리스 조각가 리시포스Lysippos, BC390~300가 브론즈로 제작한 것이다. 그것을 로마시대에 글리콘Glykon, ?~?이라는 아테네 출신의 조각가가 대리석으로 모각했는데, 발굴 당시 왼손과 두 발이 모두 망실된 상태였으나 후일 두 발을 찾아 제 위치에 갖다 붙였다. 끝내 나타나지 않은 왼손은 석고로 복원했다.

「파르네세의 헤라클레스」는 지금 한쪽 겨드랑이에 방망이를 끼고 휴식을 취하고 있다. 방망이는 사자 가죽으로 덮여 있다. 바로 이 두 가지가 미술에서 대표적인 헤라클레스의 상징이다. 완력의 대명사인 헤라클레스는 가장 원시적인 무기인 방망이로 상대를 제압할 때가 많다. 사자 가죽은 그의 열두 가지 과업 중 네메아의 사자를 때려잡은 뒤 얻은 전리품이다. 이 대표적인 상징 외에 활과 화살 그리고 두 마리의 뱀과 손에 든 사과, 실을 감아두는 실패 등이 그를 상징하는 표지물이다. 이 상징들은 모두 그의 위업 혹은 고난과 관련이 있다.

은하수의
기원

헤라클레스 이야기는 고대 그리스인들의 모험심과 개척정신이 어려 있는 무용담이다. 한편으로는 허구

의 신화 이야기지만, 다른 한편으로는 역사적 인물들의 경험이 전승되어 녹아든 영웅 이야기이다. 해양민족으로서 지중해의 변경까지 영향력을 확대하며 겪은 온갖 투쟁과 고난, 성취의 경험이 헤라클레스 신화에는 진하게 녹아 있다. 그런 연유로 헤라클레스 이야기의 지리적 배경은 펠레폰네소스 반도에서 시작해 크레타, 트라키아, 아프리카, 지하세계까지 광범위하게 이어진다.

이 위대한 영웅은 주신 제우스의 아들이다. 제우스는 많은 자식을 낳았지만, 헤라클레스가 그중 으뜸이라 할 수 있다. 그 탄생신화는 이렇다. 제우스는 어느 날 테바이의 장군 암피트리온의 아내 알크메네를 보고 한눈에 반했다. 유부녀에게 다짜고짜 구애해봤자 헛수고일 거라고 판단한 제우스는 알크메네의 남편 암피트리온으로 변신해 그녀의 침대에 함께 들었다. 당시 암피트리온은 전장에 나가 있었는데, 그곳에서 막 돌아온 것처럼 꾸며 알크메네를 감쪽같이 속였다. 그렇게 헤라클레스를 잉태한 다음날, 진짜 남편 암피트리온이 임무를 마치고 귀가했다. 부부가 함께 잠자리에 드니 이때 잉태한 아이가 이피클레스다. 알크메네는 이렇게 아버지가 다른 쌍둥이 형제 헤라클레스와 이피클레스를 잉태한 것이다.

천하장사로 태어난 헤라클레스는 갓난아기 때부터 그 힘이 대단했다. 신화에 따르면, 남편의 불륜으로 영웅 중의 영웅이 태어났다는 사실에 분노한 헤라는 아기 헤라클레스를 죽이려고 독사 두 마리를 보냈다. 무서운 뱀의 출현을 보고 이피클레스가 놀라 자지러지게 울자 아버지 암피트리온이 아이들 방으로 뛰어들어갔다. 그런데 보니, 아기 헤라클레스가 이미 뱀 두 마리의 목을 꽉 쥐어 질식사시켜놓은 게 아닌가. 그 순간 암피트리온은 헤라클레스가 자기 자식이 아니라 제우스의 아들임을 깨달았다.

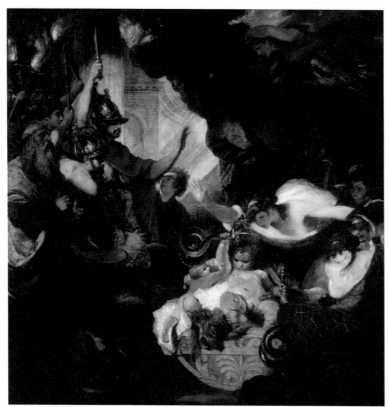

조슈아 레이놀즈 ı「뱀을 목 졸라 죽이는 어린 헤라클레스」ı 캔버스에 유채 ı 303×297cm ı
1786년 ı 상트페테르부르크 ı 예르미타시미술관

이 흥미로운 이야기를 형상화한 그림 가운데 대표적인 걸작이 영국
화가 조슈아 레이놀즈Joshua Reynolds, 1723~92의「뱀을 목 졸라 죽이는 어린
헤라클레스」다. 화면 하단 중심의, 두 손으로 뱀을 쥐고 흔드는 아기가
헤라클레스다. 화면 오른편에는 놀라 달려오는 어머니 알크메네가 보이
고, 화면 왼편에는 붉은 망토를 걸친 아버지 암피트리온과 그의 측근들
이 둘러 서 있다. 암피트리온은 아기가 뱀을 제압한 사실을 확인하고는
왼손을 들어 사람들을 진정시킨다. 레이놀즈는 러시아 왕실의 의뢰를 받

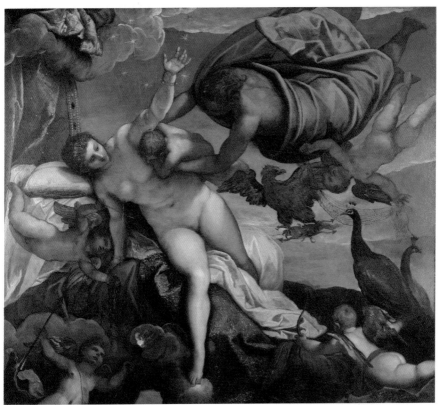

야코포 틴토레토 | 「은하수의 기원」 | 캔버스에 유채 | 149.4×168cm | 1575년 | 런던 | 내셔널갤러리

아 이 그림을 그렸는데, 러시아가 저 아기 헤라클레스처럼 유럽의 떠오르는 '신흥 강자'임을 보여주려 한 작품이다.

이 주제 외에 아기 헤라클레스와 관련된 또다른 인기 주제가 있다. 바로 '은하수의 탄생' 주제다. 이 주제로 널리 알려진 그림이 이탈리아 화가 야코포 틴토레토Jacopo Tintoretto, 1518~94의 「은하수의 기원」이다. 배경신화는 이렇다. 헤라의 분노를 두려워한 헤라클레스의 어머니 알크메네는 고민 끝에 아기를 성 밖에 내다버렸다. 이를 가엾게 여긴 아테나가

일부러 아기가 버려진 곳으로 헤라를 데려왔다. 두 신이 우연히 아기를 발견하게 된 듯 꾸민 것이다. 그러고는 헤라의 모성을 자극해 젖을 물리도록 했다. 이렇게 해서 헤라클레스는 굶어죽을 위기에서 벗어났을 뿐 아니라 영생의 보장까지 얻게 되었다. 헤라의 젖에는 영생의 힘이 들어 있었기 때문이다. 이때 아기가 너무 세게 젖을 물어 깜짝 놀란 헤라가 아기를 밀치는 바람에 헤라의 젖이 하늘로 뿜어져나왔는데, 이것이 은하수가 되었다고 한다. 땅에 떨어진 젖은 유백색의 순결한 꽃 백합이 되었다.

틴토레토의 그림은 정작 이 설명과는 약간 다르게 표현되어 있다. 제우스가 아기를 직접 안고 헤라에게 간 것으로 그려져 있는 것이다. 이는 이 그림이 다른 전승에 토대를 둔 때문인데, 그에 따르면 제우스는 아들 헤라클레스가 영생하기를 원해 헤라가 잠든 사이에 몰래 다가가 아기에게 그녀의 젖을 물렸다고 전한다. 그러나 헤라가 놀라 깨어나는 바람에 젖이 하늘로 분수처럼 뿜어져나갔고, 그 자취가 은하수가 되었다는 것이다. 전자에 따른 것이든 후자에 따른 것이든, 밤하늘의 은하수가 여신의 젖 같다고 생각한 그리스인들의 상상이 이런 신화를 낳았다 하겠다.

시험을 통과한 청년 헤라클레스

이번에는 헤라클레스의 청소년기 일화 중에서 화가들이 선호한 주제를 살펴보자. '헤라클레스의 선택' 주제가 그것이다. 열여덟 살이 되어 성인으로서 인생의 출발점에 선 헤라클레스에게 어느 날 두 여인이 찾아왔다. '미덕'과 '악덕'이었다. 악덕이 제시한 것은 고통이 없고 인생의 모든 달콤함을 맛볼 수 있는 즐거운 길이

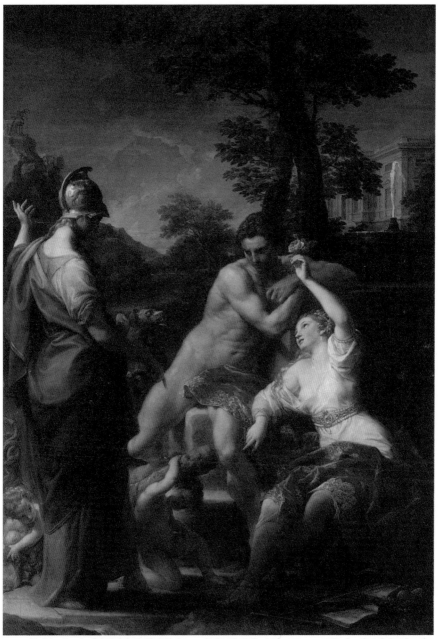

폼페오 바토니 | 「갈림길에 선 헤라클레스」 | 캔버스에 유채 | 245×172cm | 1765년 | 상트페테르부르크 |
예르미타시미술관

었다. 다른 사람의 땀을 공짜로 즐길 것이며, 다른 이가 겪는 고난이나 수고도 겪지 않는 길이었다. 반면 미덕은 헤라클레스에게 "가치 있는 것은 수고와 고통 없이 그냥 얻어질 수 없다"며, 나라를 위해 힘쓰고 풍작을 위해 부지런히 일하라고 말한다. 그러면 영예와 찬사가 쏟아질 것이고 풍성한 결실을 얻게 될 것이라고 충고했다.

두 여인이 제안한, 쉽고 편한 길과 힘들고 어려운 길 중 과연 어느 길을 택할 것인가? 이탈리아 화가 폼페오 바토니Pompeo Batoni, 1708~87의 「갈림길에 선 헤라클레스」는 그 갈등을 조명한 그림이다. 그림에서 청년 헤라클레스의 몸이 화면 오른쪽, 그러니까 악덕 쪽으로 기울어져 있는 것으로 보아 지금 그에게 쾌락을 향한 강렬한 열망이 있음을 알 수 있다. 그러나 그는 얼굴을 화면 왼편의 미덕 쪽으로 돌려 미덕의 설명을 주의 깊게 듣고 있다. 이성적으로 사고해보면 세상에 공짜는 없다. 노력과 투쟁 없이 무슨 영광이 있겠으며, 그런 영광이 있다 한들 그게 진정한 영광일까. 결국 헤라클레스는 악덕의 제안을 물리치고 미덕의 제안을 받아들인다. 그렇게 영웅은 시험을 통과한다. 젊은이들에게 전달하면 좋을 이런 메시지로 인해 바토니뿐 아니라 루벤스, 푸생, 카라치 등 여러 대가들이 이 주제를 자신의 화포에 올렸다. 바토니는 특별히 이 주제에 열정을 쏟아 조금씩 다른 '버전'을 여러 점 제작했다. 그 그림들에서 악덕은 항상 아프로디테의 이미지로, 미덕은 아테나의 이미지로 표현되었다.

죽음마저
완력으로 쫓아내다

장성한 헤라클레스는 세상 누구도 당할 수 없는 장사가 되었다. 여러 가지 모험을 하게 되었고 그때마

다 큰 위업을 쌓았다. 그러나 헤라클레스에 대한 헤라의 분노는 시간이 아무리 흘러도 사그라지지 않았다. 그래서 그가 테바이의 공주 메가라와 결혼해 아들 셋을 낳고 잘 산다는 소식이 들려오자 화가 치밀어 그를 미치게 만들었다. 광기에 사로잡힌 헤라클레스는 아내와 아이들조차 알아보지 못하고 그들을 모두 활로 쏴 죽였다. 이 죄로 인해 그에게 미케네 에우리스테우스 왕의 노예가 되라는 델포이의 신탁이 내려졌다. 헤라클레스가 에우리스테우스를 찾아가니 에우리스테우스는 헤라클레스에게 매우 험하고 힘든 과업 열두 가지를 벌로 부과했다. 헤라클레스는 몸과 마음을 바쳐 성실히 수행한 끝에 이 모두를 성공적으로 마무리하고, 그 위업으로 전무후무한 최고 영웅의 자리에 오르게 된다. 이 드라마틱한 투쟁과 성취의 과정은 당연히 오랜 세월 많은 미술가들의 상상력을 자극했다. 신화미술의 중요한 한 페이지를 장식하는 이 주제의 그림들은 다음 장에서 따로 만나보기로 하자.

어쨌거나 이 열두 가지 과업을 행하는 중에 과업과 관계없이 헤라클레스의 명성을 이승 너머 저승에까지 크게 떨친 사건이 하나 벌어진다. 바로 '죽음의 신 퇴치 사건'이다. 사건의 발단은 테살리아의 왕비 알케스티스로부터 비롯되었다.

알케스티스는 남편인 아드메토스 왕을 지극히 사랑했다. 아드메토스가 병들어 죽게 되자 알케스티스는 자신이 그를 대신해 죽겠다고 나섰다. 아드메토스는 아폴론으로부터 그가 죽게 되었을 때 누군가 그를 대신해 죽어주면 이승의 삶을 한번 더 살 수 있게 해주겠다는 약속을 받았었다. 그러나 왕에게 죽음이 찾아오자 충성을 맹세했던 신하들도, 왕을 낳아준 부모도 그를 대신해 죽기를 거부했다. 하지만 왕비에게는 왕이 자신의 목숨보다 소중했다. 그래서 대신 죽겠다고 나선 것이다. 왕은

사랑하는 왕비의 목숨을 대가로 자신의 명을 연장하고 싶지 않았다. 그러나 왕이 막을 새도 없이 왕비는 서원을 해버렸고, 통곡하는 왕을 뒤로하고 세상을 하직하게 되었다. 이때 열두 과업의 하나로 인육을 먹는 디오메데스의 말들을 잡으러 가던 헤라클레스가 이 소식을 듣고는 어떻게 해서든 이 순애보의 주인공을 살리기로 마음먹게 된다.

왕비가 떠나가기로 되어 있는 날, 헤라클레스는 왕비의 침실 문 앞을 지켰다. 죽음의 신 타나토스가 알케스티스의 생명을 거두어가려고 나타나자 헤라클레스는 다짜고짜 그에게 덤벼들었다. 힘으로 죽음의 신을 막아선 헤라클레스는 그에게 알케스티스의 목숨을 단념할 것을 요구했고, 도저히 헤라클레스를 이길 수 없었던 타나토스는 결국 알케스티스를 포기하고 돌아갔다(혹은 헤라클레스가 알케스티스의 목숨을 가져간 타나토스를 따라 저승까지 내려가 그녀를 지상으로 도로 찾아왔다). 이렇게 해서 알케스티스는 다시 살아나게 되었다.

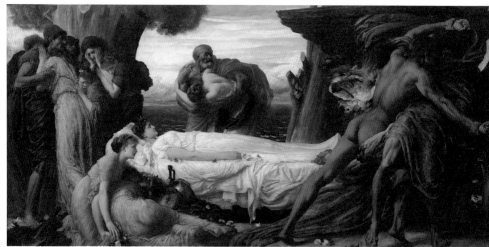

프레더릭 레이턴 | 「알케스티스를 지키려고 죽음과 씨름하는 헤라클레스」 | 캔버스에 유채 | 132.4×265.4cm | 1869~71년 | 코네티컷 · 워즈워스아테네움미술관

프레더릭 레이턴Frederic Leighton, 1830~96의 「알케스티스를 지키려고 죽음과 씨름하는 헤라클레스」는 영화처럼 스펙터클하고 박진감 넘치는 화면이 일품인 작품이다. 그림 오른쪽 구석에서 검은 옷을 휘날리는 타나토스와 사자 가죽을 앞치마처럼 대충 두룬 헤라클레스가 격렬한 씨름을 벌이고 있다. 주먹을 꽉 쥔 타나토스의 모습에서 어떻게든 생명을 취하고자 하는 강한 의지를 엿볼 수 있다. 그 죽음을 헤라클레스는 뜨거운 피가 도는 육체로 막아서고 있다. 흰 옷을 입은 알케스티스는, 이 천하장사가 목숨을 걸고 그녀를 지키려는 이유가 무엇인지를 백색이 상징하는 그 헌신과 희생의 이미지로 조용히 웅변하고 있다. 이렇게 완력으로 죽음의 신까지 내쫓아버린 헤라클레스. 지금껏 세상에 이런 인간은 없었다. 온 우주와 세상이 오래도록 그를 찬양하지 않을 수 없었다.

여장을 하고 지내야 했던 천하장사

이런 천하무적의 용사가 한번은 여자 옷을 입고 지낸 적이 있다. 도저히 상상할 수 없는, 이런 일이 벌어진 것은 그의 또다른 살인 사건 때문이었다. 헤라클레스는 그에게 우호적이었던 오이칼리아의 왕자 이피토스를 성벽 아래로 떨어뜨려 죽였다. 아내 메가라와 자식들을 죽일 때처럼 광기로 그리 했다는 이야기가 전해져온다. 어쨌거나 이 죄로 인해 헤라클레스는 리디아의 여왕 옴팔레에게 노예로 팔려갔다. 헤라클레스는 옴팔레 밑에서 여자 옷을 입고 실 잣는 일을 했다고 한다. 반면 옴팔레는 헤라클레스의 사자 가죽을 걸치고 방망이를 휘두르며 호쾌하게 놀았다고 한다. 이 흥미로운 일화를 여러 화가들이 앞다퉈 그렸는데, 페테르 파울 루벤스Peter Paul Rubens,

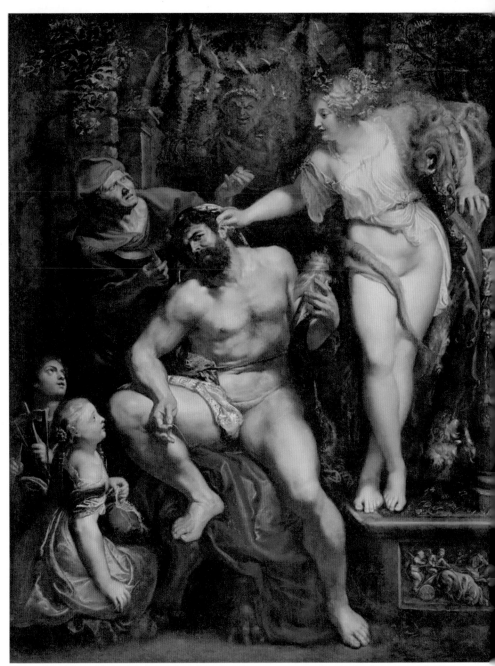

페테르 파울 루벤스 | 「헤라클레스와 옴팔레」 | 캔버스에 유채 | 278×215cm | 1602~05년 | 파리 | 루브르박물관

1577~1640의 「헤라클레스와 옴팔레」는 이 주제를 매우 유머러스하게 표현한 그림이다.

헤라클레스의 사자 가죽을 걸친 옴팔레가 헤라클레스의 귀를 비틀고 있다. 그래도 이 천하장사는 쩔쩔매며 어찌 할 바를 모른다. 그의 왼손에는 양털을 자을 때 쓰는 실패가 들려 있고 오른손에는 가는 실이 한 가닥 쥐어 있다. 그 실을 놓칠까봐 전전긍긍하는 모습이 도무지 헤라클레스라고는 상상하기 어렵다. 머리에서 등 뒤로 걸쳐져 내려오는 것 또한 여성이 입는 옷이다. 이렇게 '남다른' 노예생활을 하면서도 헤라클레스는 옴팔레 왕국의 악당과 괴물을 제압하고 적을 물리치는 등 나라에 큰 기여를 했고, 옴팔레와 연인 관계가 되어 자식까지 낳았다.

예기치 않게 찾아온 죽음

헤라클레스의 죽음은 예기치 않게 찾아왔다. 질투가 빚은 불의의 사고이자 참극이었다. 헤라클레스는 말년에 칼리돈의 공주 데이아네이라와 결혼을 했다. 어느 날 아내와 아들을 데리고 트라키스로 가느라 에우에노스강을 건너야 했다. 물살이 거세 고민하는데, 네소스라는 이름의 켄타우로스가 나타나 도와주겠다고 했다. 자신이 데이아네이라를 등에 태워 건너게 해주겠다는 것이었다. 헤라클레스는 네소스의 선의를 믿고 아내를 태워 보냈다. 그런데 네소스가 갑자기 아내를 납치해 도망가는 게 아닌가. 데이아네이라의 비명을 들은 헤라클레스는 급히 네소스를 향해 활을 쐈다. 화살은 명중했고 네소스는 몸에 독이 퍼지는 것을 느꼈다. 헤라클레스의 화살에는 괴물 뱀 히드라의 독이 발려 있어 누구든 맞으면 죽음을 면치 못했다. 죽어가던

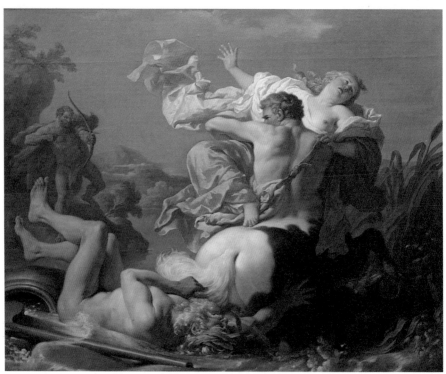

루이장프랑수아 라그레네 | 「켄타우로스 네소스의 데이아네이라 납치」 | 캔버스에 유채 | 157×185cm | 1755년 | 파리 | 루브르박물관

네소스는 데이아네이라에게 자신의 피를 받아 보관하라며, 남편이 바람 났을 때 옷에 발라 입히면 효험이 있다고 했다. 그 경황 중에도 데이아네이라는 네소스의 피를 병에 받아 보관했다.

　이 장면 역시 화가들 사이에서 많이 그려진 헤라클레스 주제였다. '악당이 영웅의 애인을 납치해 분노한 영웅이 보복히고 그 보복이 결국 영웅의 목숨을 앗아가게 된다'는 이 설정은 오늘날로 치면 '액션 영화'의 특징을 다분히 띠고 있다. 프랑스 화가 루이장프랑수아 라그레네Louis-Jean-François Lagrenée, 1725~1805의 「켄타우로스 네소스의 데이아네이라 납

치」는 네소스 쪽에 초점을 맞춰 납치범의 폭력적인 제스처와 납치 순간의 숨 가쁜 상황을 생생히 묘사한 작품이다. 이 그림은 특히 네소스의 '성난' 등근육과 말의 몸체가 지닌 탄력성을 매우 또렷이 부각시켜 보는 이로 하여금 현장에 있는 듯한 박진감을 느끼게 한다. 전면에 누운 노인은 왼편의 항아리와 노가 일러주듯 이 강의 신이다. 그 또한 네소스의 범죄를 제어해보려고 하지만 소용이 없다. 갑자기 봉변을 당한 데이아네이라는 허공에 손을 들고 도움을 호소하고 강 건너편의 헤라클레스는 네소스를 향해 화살을 겨냥한다. 헤라클레스가 활을 잡았으니 이제 네소스의 어리석은 시도는 무위로 끝날 것이다.

결국 한바탕 소동은 네소스의 죽음으로 정리되었다. 그러나 끝은 끝이 아니었다. 한참의 세월이 흐른 뒤 데이아네이라는 남편의 옷에 네소스의 피를 바른 천을 덧대게 된다. 헤라클레스가 오이칼리아의 이올레 공주와 가까워진 것이 아닌가 의심하다가 네소스의 피를 떠올린 것이다. 데이아네이라는 네소스의 피로라도 남편의 바람기를 잡고 싶었다. 헤라클레스는 데이아네이라가 준 옷을 아무 생각 없이 받아 입었다. 하지만 옷을 착용한 순간 옷이 갑자기 자신의 몸에 들러붙는 것을 느꼈다. 온몸에 독이 퍼지기 시작했다. 당황한 헤라클레스는 옷을 뜯어내려 했으나 오히려 살점이 뜯겨버렸다. 독은 몸 구석구석으로 급속히 번져갔고 자신의 최후가 온 것을 직감한 헤라클레스는 장작단을 쌓은 뒤 올라가 부하들에게 불을 붙이라고 지시했다. 그렇게 아무도 예상하지 못한 순간, 허무하게 그에게 죽음이 찾아왔다.

그 마지막 순간을 인상적으로 묘사한 그림이 이탈리아 화가 귀도 레니Guido Reni, 1575~1642의 「장작단 위의 헤라클레스」다. 장작더미 위에 올라간 헤라클레스가 하늘로 손을 뻗어 고통의 순간을 빨리 끝내달라고 호

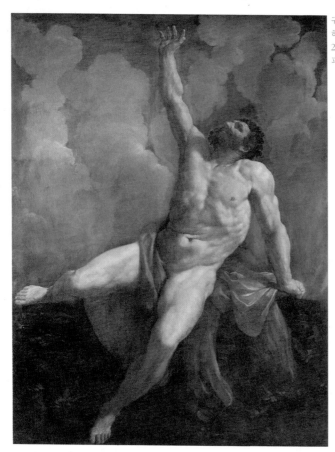

귀도 레니 | 「장작단 위의 헤라클레스」 | 캔버스에 유채 | 260×192cm | 1617~19년 | 파리 | 루브르 박물관

소하고 있다. 그의 뒤로 피어오르는 잿빛 연기는 그가 겪는 고통의 크기와 격렬함을 나타낸다. 전무후무한 천하장사도 자신의 마지막 날에는 이렇게 무기력하게 스러져간 것이다. 의심과 부주의로 남편이 죽는 모습을 목격한 헤라클레스의 아내 데이아네이라는 큰 충격에 빠져 스스로 목숨을 끊었다고 한다.

인간의 굴레를 벗고
신성한 존재로 거듭나다

헤 라 클 레 스 의 열 두 과 업

**신이 받는
벌을 받은 인간**

헤라클레스의 열두 과업은, 그가 미쳐서 아내와 자식들을 살해한 죄로 얻은 형벌이다. 물론 그 살인을 헤라신이 교사한 것은 아니었으나, 헤라클레스가 미치도록 만든 존재가 헤라라는 점에서 '미필적 고의'가 있었다고 할 수 있다. 하지만 인간의 잘못에 대하여 신에게 그 죄를 물을 수는 없는 법. 모든 벌은 헤라클레스가 받을 수밖에 없었다.

그런데 흥미로운 사실은, 헤라클레스가 받은 벌이 자기보다 못한 자의 노예가 되는 것이었다는 점이다. 원래 자신보다 열등한 자의 노예가 되는 것은 신이 다른 올림포스 신들에게 죄를 범했을 때 받는 벌이다. 그런 점에서 헤라클레스에게 내려진 벌은 외형적으로는 인간이 다른 인간을 죽인 데 대한 죗값이었지만, 실질적으로는 신이 다른 신에게 죄를 졌을 때 받는 벌이었다. 그 벌을 헤라클레스가 수행했다는 측면을 우리

는 주목해서 봐야 한다. 그러니까 헤라클레스가 신이 받는 벌을 받도록 신탁이 내려진 것은, 신계神界가 그를 이미 '신적인 존재'로 인정했음을 의미하는 것이다. 그래서 헤라클레스의 열두 과업 이야기는 단순히 '한 인간의 형벌 수행에 관한 이야기'가 아니라 그 벌을 거침으로써 '인간이 신이 되는 과정에 대한 이야기'라고 할 수 있다.

신화 초기에 헤라클레스의 과업은, 하나하나가 '힘의 승리'를 노래한 단순한 에피소드였다고 한다. 그러나 세월이 흐르면서 이야기에 도덕적 의미가 부여되어 '악에 대한 의의 승리'로 그 의미가 진화했다. 열두 과업을 토대로 한 헤라클레스의 이야기는 그러므로, '어떻게 살 것인가'에 관한 교훈적인 메시지를 전해주는 신화라고 할 수 있다. 인간은 유한한 존재지만, 최선을 다해 삶의 질곡과 모순, 고난과 시련을 헤쳐나가노라면 신성한 존재로 거듭날 수 있음을 일깨워주는 신화인 것이다.

자신보다 열등한 자의 노예가 되다

델포이 신탁은 헤라클레스에게 10년 동안 미케네의 왕 에우리스테우스의 노예로 살면서 그가 시키는 것은 무엇이든지 행하라고 명했다. 누구의 노예가 되든 굴욕이었지만, 헤라클레스 입장에서 최악은 에우리스테우스의 노예가 되는 것이었다. 원래 미케네의 왕 자리는 헤라클레스의 것이었다. 그 자리를 빼앗아간 게 에우리스테우스였다. 헤라클레스가 잉태되었을 때 제우스는 영웅 페르세우스의 혈손 중에서 미케네의 왕이 나오리라 선포했는데, 이는 자신의 아들 헤라클레스에게 왕위를 주기 위한 것이었다(어머니 알크메네가 페르세우스의 자손이었다). 하지만 헤라가 간섭하여 헤라클레스의 탄생이 뒤로

늦춰지고 페르세우스의 다른 혈손인 에우리스테우스가 칠삭둥이로 먼저 태어나게 되어 왕위가 그에게 넘어가버렸다. 능력도 없고 용렬한 에우리스테우스는 헤라클레스가 자신의 권력에 위협이 된다고 보아 늘 경계하다가, 그를 노예로 마음껏 부릴 수 있게 되자 난사難事를 몰아주어 골탕 먹였다. 그러니 헤라클레스의 입장에서는 가장 치욕스러운 벌을 받은 셈이었다.

헤라클레스가 에우리스테우스로부터 부여받은 열두 과업은 다음과 같다.

하나, 네메아의 사자를 죽이는 것.

둘, 머리가 아홉 개인 괴물 뱀 히드라를 죽이는 것.

셋, 아르테미스가 보호하는 케리네이아의 암사슴을 생포해 오는 것.

넷, 에리만토스의 거대한 멧돼지를 잡아오는 것.

다섯, 아우게이아스 왕의 축사를 청소하는 것.

여섯, 스팀팔로스 늪지의 괴물 새들을 죽이는 것.

일곱, 크레타의 황소를 잡아오는 것.

여덟, 인육을 먹는 디오메데스의 말들을 잡아오는 것.

아홉, 아마조네스의 여왕 히폴리테의 허리띠를 가져오는 것.

열, 게리온의 소떼를 포획해 오는 것.

열하나, 헤스페리데스의 황금사과를 가져오는 것.

열둘, 하계를 지키는 머리 셋 달린 개 케르베로스를 잡아오는 것.

원래는 모두 열 개의 과업이었으나 에우리스테우스가 두번째 히드라의 처치와 다섯번째 축사 청소를 인정하지 않아 열한번째와 열두번째의

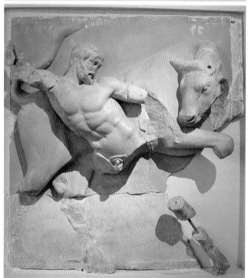

헤라클레스의 열두 과업을 주제로 한 올림피아
제우스 신전의 메토프 부조 중 세 점.
왼쪽부터 「헤스페리데스 정원의 황금사과 가져오기」
「아우게이아스 왕의 축사 청소」 「크레타의 황소 잡아
오기」 l 대리석 l 각각 높이 160cm(대체로 장방형) l
기원전 470~457년경 l 올림피아고고학박물관

과업이 새로 추가되어 모두 열두 개가 되었다.

이 열두 과업은 오랜 세월에 걸쳐 많은 미술가들의 창작 욕구를 북돋웠다. 고대에도 매우 인기가 있는 주제여서 이를테면 올림피아의 제우스 신전은 이 주제로 열두 개의 메토프(사각형 소간벽小間壁)를 장식했다. 근세 이후에도 많은 미술가들이 이 주제에 도전해 독일 화가 루카스 크라나흐Lucas Cranach, 1472~1553와 스페인 화가 프란시스코 데 수르바란Francisco de Zurbarán, 1598~1664은 이 주제를 시리즈로 제작하기도 했다. 누대에 걸쳐 매우 많은 작품이 만들어졌으나, 이 책에서 모든 주제의 그림들을 다 소개하기는 어려워 그중 인기가 높았던 여섯 가지 주제의 작품들을 선별적으로 감상해보도록 하겠다. 먼저 헤라클레스에게 저 유명한 사자 가죽을 제공한 네메아의 사자 주제다.

루벤스의 「헤라클레스와 네메아의 사자」는 격투 장면이 매우 인상적인 그림이다. 헤라클레스가 몸을 용수철처럼 말아 강력한 힘으로 사자의 목을 조르고 있다. 우락부락하게 생긴 사자 또한 격렬하게 저항하나 헤라클레스의 조르기에는 역부족인 듯 보인다. 점점 질식해 혓바닥이 늘어졌다. 헤라클레스의 발밑에는 이미 죽은 표범 한 마리가 보이는데, 사자도 곧 그 전철을 따를 태세다. 백수의 왕 사자와 싸워 이긴다는 것은 자연계에서 가장 강력한 존재임을 천명하는 것이다. 수메르신화의 길가메시와 성경에 나오는 삼손도 사자를 맨손으로 때려잡았다. 다른 야수들과 경쟁하던 선사시대인들의 로망이 진하게 어린 이 역사力士들은, 바로 그 힘으로 그들이 특별한 존재이자 신적인 존재임을 드러낸다. 루벤스의 헤라클레스에게서도 우리는 그 아우라를 느낄 수 있다.

네메아의 사자는 네메아 시민들을 괴롭히던 괴물 같은 사자였다. 그 가죽이 어찌나 튼튼한지 어떤 무기로도 뚫을 수 없었다. 헤라클레스도

페테르 파울 루벤스 | 「헤라클레스와 네메아의 사자」 | 캔버스에 유채 | 17세기 | 루마니아 |
국립미술관

처음에는 활을 쐈으나 화살이 튕겨 나왔다. 그래서 그가 선택한 방법은
목을 졸라 죽이는 것이었다. 죽이고 난 뒤 가죽을 벗기려 하니 이번에는
가죽이 벗겨지지 않았다. 여러 방법을 시도한 끝에 사자의 발톱으로 찢
어 가죽을 벗겼다. 헤라클레스는 힘과 용기의 상징인 이 사자 가죽을 늘
몸에 두르고 다녔다.

　이번에는 히드라를 그린 그림을 보자. 히드라 주제는 그 강렬한 시각
적 인상 때문에 화가들 사이에서 오래도록 인기를 끌었다. 히드라는 머
리가 일곱(혹은 아홉)인 물뱀으로, 아르고스 근처 레르나 호수에 살았다.
이렇게 무시무시한 뱀이 물을 장악하고 있으니 아르고스 사람들은 그
물을 제대로 이용하기 어려웠다. 히드라를 처치하러 나선 헤라클레스는
뱀을 보자마자 낫(혹은 칼 또는 방망이)으로 머리를 쳐 떨구었는데, 하나
가 없어지면 그 자리에 머리 두 개가 새로 올라왔다. 머리를 제거할수록
히드라는 더 강력해졌다. 궁리 끝에 헤라클레스는 종자 이올라오스로

귀스타브 모로 | 「헤라클레스와 레르나의 히드라」 | 캔버스에 유채 | 179.3×154cm | 1869~76년 |
아트인스티튜트오브시카고

하여금 자신이 뱀의 머리를 제거하면 잘린 목을 급히 불로 지지게 했다.
이렇게 기지를 발휘한 끝에 헤라클레스는 뱀의 머리를 모두 없앨 수 있
었다. 그 가운데 영원히 죽지 않는 마지막 머리만큼은 커다란 바위 밑에
깊숙이 묻어 화근을 없앴다.

　　프랑스 화가 귀스타브 모로Gustave Moreau, 1826~98의 「헤라클레스와 레르

나의 히드라」는 두 '앙숙'이 싸움을 벌이기 전 서로를 꼿꼿이 노려보는 장면을 소재로 했다. 이제 곧 피비린내 나는 싸움이 벌어질 것이다. 서로를 향해 시선을 고정시킨 이 순간이 얼음장보다 차갑다. 지는 해와 침울한 표정의 기암괴석, 늪지를 배경으로 균형잡힌 몸매의 헤라클레스가 히드라의 마지막 길을 신중하게 예비하고 있다. 제아무리 대단한 히드라라도 똬리 주위에 널브러진 저 시신들처럼 죽음을 피할 수는 없을 것이다. 죽는 것은 히드라의 운명이고, 죽이는 것은 헤라클레스의 운명이다. 드라마틱한 요소를 잘 배치해 긴장을 최고조로 높인 모로의 탁월한 연출력이 돋보이는 작품이다.

스팀팔로스 늪지의 새는 청동 부리와 금속성 깃털을 가진 괴물 새다. 새는 이 깃털로 사람을 맞혀 죽이기도 했다. 새가 싼 똥은 독이 들어 있어 농작물과 수풀을 다 망쳐놓았다. 이 새들이 어느 때부턴가 스팀팔로스 늪지로 날아와 사니 이 지역 사람들은 공포에 떨어야 했다. 헤라클레스는 이 새들을 처치하러 늪지로 갔으나 늪이 빽빽해 안쪽으로 깊이 진입할 수가 없었다. 아테나 신이 이를 보고 그에게 징을 주었다. 징을 치자 엄청나게 시끄러운 소리가 났다. 놀란 새들이 하늘로 날아올랐고 헤라클레스는 재빨리 활을 쏴 많은 새들을 맞췄다. 얼마 남지 않은 새들은 정신없이 도망가 다시는 돌아오지 않았다.

독일 화가 알브레히트 뒤러Albrecht Dürer, 1471~1528와 그 추종자는 「헤라클레스와 스팀팔로스의 새」에서 이 주제를 그렸다. 그림의 헤라클레스는 날아오르는 새들을 향해 활시위를 당기고 있다. 새들은 괴수로 그려져 있기는 한데, 신화와 달리 청동 부리도 없고 얼굴과 몸의 일부가 사람의 형상을 띠고 있다. 그 새들을 향해 활을 겨누니 소스라치게 놀라는 새도 있고 크게 분노하는 새도 있다. 하지만 헤라클레스를 당해낼 재간은

알브레히트 뒤러와 그 추종자 |「헤라클레스와 스팀팔로스의 새」| 나무에 유채 | 90×113cm |
1600년경 | 빈 | 미술사박물관

없다. 화가는 헤라클레스를 화면에 꽉 차게 그려 그의 존재감을 극대화
했다. 지금까지 전해지는 신화 주제 그림 가운데 뒤러의 작품으로는 이
것이 유일하다.

**모든 과업을 마치고
자유를 얻다**

히폴리테의 허리띠를 가져오는 과업
은 영웅과 여왕의 만남에 기초해 있
다는 점에서 옴팔레 주제를 떠올리
게 한다. 그러나 그 결말은 옴팔레 주제보다 훨씬 비극적이다.

신화에 따르면, 에우리스테우스 왕은 딸 아드메테가 원한다는 이유로 헤라클레스에게 아마존(복수형 아마조네스)족의 여왕 히폴리테의 띠를 가져오라고 명한다. 헤라클레스가 히폴리테를 찾아가 자신이 온 이유를 설명하자 그에게 좋은 인상을 받은 여왕은 아무 조건 없이 허리띠를 주겠노라고 약속했다. 그러나 헤라클레스의 일이 잘 풀리는 것을 원치 않았던 헤라는 아마존 전사로 변신해 아마조네스 사이에 거짓 소문을 퍼뜨렸다. 헤라클레스와 그의 수하들이 히폴리테를 납치하려 한다는 것이

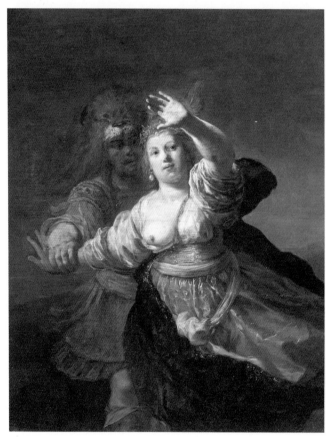

니콜라스 크뇝퍼르 | 「히폴리테의 허리띠를 얻는 헤라클레스」 | 나무에 유채 | 29×23cm | 17세기 전반 | 상트페테르부르크 | 예르미타시미술관

었다. 이에 분노한 아마존 전사들이 헤라클레스에게 쳐들어왔고 이를 여왕의 흉계라고 생각한 헤라클레스는 여왕을 죽이고 허리띠를 빼앗았다. 그러고는 아마조네스를 물리치고 배를 몰아 미케네로 돌아왔다.

이 주제를 그린 네덜란드 화가 니콜라스 크뉩퍼르Nicolas Knüpfer, 1609~55의 「히폴리테의 허리띠를 얻는 헤라클레스」는 마치 연인들의 내적 갈등을 표현한 멜로드라마 같다. 헤라클레스는 히폴리테의 오른손을 잡았고 히폴리테는 그런 그를 뿌리치려는 듯 앞으로 돌아섰다. 그 동작과 표정이 연극무대 혹은 오페라무대에서 주인공들이 보여주는 제스처와 연기를 떠올리게 한다. 슬프고 비장한 아리아가 흘러나올 듯하다. 어쨌거나 신화에서 둘은 신의 '농간'에 휘말려 죽이고 죽임을 당하는 비극의 주인공들이 된다.

헤스페리데스의 황금사과를 가져오는 과업은 헤라클레스 혼자 힘으로는 어려웠다. 그래서 티탄 신족의 후예 아틀라스의 도움을 받았는데, 그 줄거리는 이렇다.

헤스페리데스는 석양의 님페들이다. 세상의 서쪽 끝에 헤스페리데스와 용 라돈이 지키는 정원이 있었는데, 이 정원에는 황금사과가 열리는 헤라의 사과나무가 있었다. 이 나무의 열매를 가져오는 게 헤라클레스의 과업이었다. 천신만고 끝에 정원 근처에 다다른 헤라클레스는 아틀라스를 우선 만났다. 프로메테우스가 헤라클레스에게 말하기를, 황금사과는 그가 직접 가져올 수 없고 오로지 아틀라스를 시켜야 가능하다고 했기 때문이다. 아틀라스는 올림포스 신들과 티탄 신족의 싸움인 티타노마키아에서 티탄 편을 들었다가 세상 서쪽 끝에서 하늘을 떠받치는 벌을 받는 중이었다. 헤라클레스는 아틀라스를 설득해 자신이 하늘을 대신 떠받치는 동안 헤스페리데스의 정원에 가서 사과를 세 알 가져

다달라고 부탁했다. 아틀라스는 흔쾌히 이를 수락했다. 오랜만에 무거운 하늘에서 벗어난 아틀라스는 헤스페리데스의 정원에 가서 사과 세 알을 따왔다. 그런데 헤라클레스에게 사과를 주려다보니 다시 하늘을 떠받치고 있는 게 싫어 자기가 직접 에우리스테우스 왕에게 가져다주겠다고 핑계를 댔다. 그 속마음을 알아차린 헤라클레스는 그러면 어깨가 결려 그러니 망토를 어깨에 대게 잠깐만 하늘을 떠받들어달라고 부탁했다. 아틀라스가 알겠다며 하늘을 다시 받치자 헤라클레스는 그 길로 사과를 들고 줄행랑을 쳤다.

프랑스 조각가 미셸 앙기에Michel Anguier, 1612~86의 「헤라클레스와 아틀라스」는 헤라클레스와 아틀라스의 대화 장면을 묘사한 작품이다. 지금 하늘을 떠받치고 있는 헤라클레스는 오른손을 왼쪽 어깨 쪽으로 돌려 망토 끝자락을 잡았다. 망토를 제대로 댔으면 하는 표정이다. 바위에 걸

미셸 앙기에 | 「헤라클레스와 아틀라스」 | 브론즈 | 높이 82.6cm | 1668년경 | 샌프란시스코미술관

터앉은 아틀라스는 오른손을 뻗어 헤라클레스에게 뭔가 설명하는 듯하다. 이 작품은 헤라클레스가 아틀라스를 만나 하늘 떠받치는 일을 대신하기 시작한 장면일 수도 있고, 아틀라스가 사과를 갖고 돌아와 헤라클레스 대신 자신이 에우리스테우스 왕에게 다녀오겠다고 말하는 장면일 수도 있다. 작품 어디에도 사과가 보이지 않는다는 점에서 아마도 후자보다는 전자일 가능성이 높다. 어쨌거나 하늘도 떠받칠 수 있는 헤라클레스의 괴력을 차분하면서도 묵직하게 잘 표현한 작품이다. 앙기에의 헤라클레스의 이미지는 「파르네세의 헤라클레스」를 많이 닮았다.

마지막 과업인 '케르베로스 생포'는, 앞장에서 살핀 '죽음의 신 물리치기' 사례와 함께 그의 힘이 얼마나 초인적인지를 잘 보여준다. 에우리스테우스가 헤라클레스에게 이 과업을 부여한 것은 사실 이것이 불가능하다고 여겼기 때문이었다. 산 사람이 망자들의 세계인 명계로 내려가 그 입구를 지키는 무시무시한 괴물 케르베로스를 끌고 올 수 있다고는 누구도 상상할 수 없었다. 하지만 헤라클레스는 이를 해냈다. 일단 명계에 가기 위해 그는 엘레우시스 비의^{秘儀}에 입교했으며, 하계로 내려갈 때는 헤르메스와 아테나 신의 도움을 받았다. 하데스에게 온 목적을 말하니 하데스는 "케르베로스를 제압해 데려갈 수 있으면 해보라"고 냉소적으로 말했다. 그러자 헤라클레스가 케르베로스를 엄청나게 세게 내동댕이쳤고 그 기세에 눌린 케르베로스는 헤라클레스가 이끄는 대로 끌려나왔다. 에우리스테우스 왕은 케르베로스를 보자 큰 공포에 빠져 헤라클레스에게 더이상 어떤 과업도 부과하지 않을 테니 개를 명계에 데려다놓으라고 통사정을 했다. 이로써 헤라클레스는 완전한 자유를 얻게 되었다.

러시아(에스토니아) 화가 요한 쾰러_{Johann Köler, 1826~99}의 「지옥의 문에

요한 쾰러 | 「지옥의 문에서 케르베로스를 데려오는 헤라클래스」 | 캔버스에 유채 | 218.8×174.6cm | 1855년 | 탈린 | 에스토니아미술관

서 케르베로스를 데려오는 헤라클레스」는 헤라클레스에게 완전히 제압되어 지상으로 향하는 케르베로스를 그린 그림이다. 케르베로스는 두려움 속에서 소극적인 저항을 하며 질질 끌려나온다. 뒤로 시뻘건 빛이 비치는데, 이는 이 개가 지키던 곳이 지옥임을 시사한다.

그런데 하계를 지옥으로 본 것은 철저히 기독교적인 관점이라 하겠다. 신화 속의 하계는 지옥이 아니라 단지 망자들의 세계일 뿐이다. 그 침울하고 희미한 망자들의 세계로부터 케르베로스를 끌고나오는 헤라클레스는 산 사람답게 혈색도 좋고 무엇보다 당당하기 그지없다. 그의 상징인 사자 가죽과 방망이가 그 기운과 위세를 더욱 북돋워준다.

**시련은 헤라클레스의
영광을 위한 필수조건**

모든 과업을 잘 완수한 헤라클레스. 그러나 앞장에서 보았듯 아내 데이아네이라의 어처구니없는 실수로 파란만장한 삶을 마감했다. 하지만 헤라클레스는 영생할 운명을 타고난 존재였다. 제우스는 화장으로 아들의 살이 다 타버리자 그를 천상으로 올려 하늘의 별자리가 되게 했다. 그러고는 올림포스 신의 반열에 들게 했으며, 자신과 헤라 사이에서 난 딸인 헤베를 아내로 맞아 영원히 행복하게 살도록 했다.

이탈리아 화가 피에트로 벤베누티Pietro Benvenuti, 1796~1844의 「헤라클레스와 헤베의 결혼」은 올림포스 천궁에 '입궁'한 헤라클레스가 헤베와 결혼식을 치르는 장면을 그린 프레스코 벽화다. 제신이 모여 축하하는 가운데 헤라클레스와 헤베가 서로 손을 맞잡고 결혼 서약을 하고 있다. 흥미로운 점은, 그 서약을 다름 아닌 헤라가 주재하고 있다는 것이다. 이제

피에트로 벤베누티 | 「헤라클레스와 헤베의 결혼」(부분) | 프레스코 | 1817~29년 | 피렌체 | 피티궁

헤라 여신도 헤라클레스에 대한 모든 증오와 분노를 다 풀어버렸다. 헤
라클레스라는 이름이 '헤라의 영광'을 뜻한다는 점에서 둘의 이와 같은
만남은 헤라클레스의 운명이 그 이름대로 되었음을 천명하는 것이다.

비록 헤라가 엄청나게 혹독한 시련을 많이 주었지만, 그것들이 없었다
면 헤라클레스가 이토록 위대한 존재라는 사실을 아무도, 심지어 헤라
클레스 자신도 몰랐을 것이다. 그러므로 헤라가 준 고난과 시련은 한마
디로 헤라클레스의 영광을 위한 필수적인 전제였다. 그런 까닭에 헤라
클레스의 열두 과업을 주제로 한 그림들이 우리에게 말하고자 하는 바
는 한결같다.

"당신에게 고난과 시련이 있다면 이는 당신의 영광을 위한 것이요, 신의 영광을 위한 것이다. 끝내 이겨서 신성한 존재가 되어라!"

헤라클레스의 과업과 생애를 그린 그림들은 포기하지 않고 투쟁하는 모든 인간들에게 바치는 크고 우렁찬 헌사라 하겠다.

야만과 악을 극복하고
문명을 수호한 영웅

테 세 우 스

**그리스인들에게 신화는
허구가 아니라 역사**

오늘날 우리의 관점에서 볼 때 그리
스신화는 허구의 이야기이지 역사
일 수 없다. 하지만 고대 그리스인들
에게 신화는 역사의 기록이었다. 신화는 사실史實의 대안적 표현이었다.
그러므로 우리가 현실의 다양한 문제를 타개하기 위해 역사를 참조하듯
고대 그리스인들은 당대의 정치적·사회적 문제들을 해결하기 위해 신
화를 참조했다. 그들의 시각에서 신화는 그들이 받들고 따라야 할 모범
적인 선례였다.

그 대표적인 선례의 하나가 테세우스 신화다. 테세우스는 기원전 6~5
세기경 아테네의 국가적 영웅으로 부상한다. 이는 테세우스의 업적이 시
대의 요구에 따라 재평가되었기 때문이다. 일례로 아테네 민주주의의 초
석을 놓았다고 평가되는 솔론의 개혁은 테세우스의 집주集住(모여 산다)
정책인 시노이키스모스에서 그 선례를 찾았다. 솔론은, 테세우스가 아

테네의 왕이 되어 나라를 외국인들에게 개방하고 판아테나이아 제전을 가장 중요한 종교행사로 확립했다는 신화에 따라 아테네를 외국인들에게 개방하고 판아테나이아 제전의 중요성을 고양시켰다.

아테네 사람들은 제1차페르시아전쟁 뒤인 기원전 490년경부터 테세우스를 아예 강력한 난공불락의 도시 아테네 자체로 생각했는데, 이는 테세우스의 아마조네스 격퇴 신화가 페르시아전쟁에서의 승전이라는 역사적 사건의 선례이자 그 재현으로 인식되었기 때문이다. 그리스인들은 동쪽의 침략자인 페르시아를 아마존족으로 상징화해 페르시아전쟁의 승리를 아마조노마키아(아마존전쟁) 주제의 미술작품으로 만들어 기렸다.

테세우스는 이렇게 시간이 흐를수록 아테네의 영웅으로서 아테네 사람들의 정체성을 확립하고 아테네와 그 문명의 위대함을 상징하는 존재가 되었다. 고대 그리스의 미술도 테세우스를 국가적 영웅으로 드높이는 방향으로 발달했다. 이렇듯 아테네 사람들에게 테세우스는 옛사람들의 단순한 상상력의 부산물이 아니었다.

물론 르네상스 이후의 서양은 아테네가 아니므로 그 미술이 옛 아테네의 시각과 입장을 그대로 따라가지는 않았다. 그러나 그렇게 발달한 신화와 옛 미술이 주는 영감을 따라 테세우스를 야만과 악, 불의를 극복하고 문명을 수호하는 영웅으로 조망한 작품이 많이 만들어졌다. 테세우스를 묘사한 작품들을 보다보면 왠지 '우리들의 영웅' '정의의 투사'처럼 느껴지는 것은 그런 이유에서다.

아버지를 찾아간
테세우스

서양미술에서 테세우스 주제로 인기리에 그려진 에피소드는, '아버지가 남긴 물건을 찾는 테세우스' '미노타우로스 처치' '홀로 남겨진 아리아드네' '켄타우로마키아(켄타우로스족과의 싸움)' '아내 파이드라와 아들 히폴리토스의 갈등' 등이다. 이 가운데 테세우스 생애 초기의 모습을 조명해주는 '아버지가 남긴 물건을 찾는 테세우스' 주제부터 살펴보자.

테세우스는 아테네의 왕 아이게우스의 아들이다. 신화에 따르면, 자식이 없어 신탁을 청하러 델포이에 갔던 아이게우스는 아테네로 돌아오는 길에 트로이젠에 들렀다. 거기서 트로이젠의 공주 아이트라와 정을 나누게 되는데, 그때 생겨난 아이가 테세우스다. 일설에 의하면 아이트라는 아이게우스와 동침한 뒤 다시 포세이돈 신과도 동침해 테세우스가 양쪽의 유전자를 다 물려받는 일이 일어났다고 한다. 어쨌거나 아이트라가 자신의 아이를 뱄다는 사실을 알게 된 아이게우스는 바위를 들어 자신의 칼과 신발을 집어넣고는 "아이가 나중에 이 바위를 들어 내 칼과 신발을 찾을 정도가 되거든 나에게 보내달라"고 그녀에게 당부했다.

프랑스 화가 니콜라 푸생Nicolas Poussin, 1594~1665과 장 르메르Jean Lemaire, 1598~1659가 함께 그린 「아버지의 칼을 찾은 테세우스」는 열여섯 살이 된 테세우스가 바위를 들어 아버지의 칼과 신발을 되찾는 장면을 표현한 작품이다.

아직 청소년이지만 불세출의 영웅답게 벌써 몸에 근육이 잘 붙었다. 이제 그에게는 이런 바위 드는 것쯤이야 식은 죽 먹기다. 어머니 아이트라와 한 소녀가 그 모습을 차분히 지켜보고 있다. 전경의 이 인물들은 모두 푸생이 그린 것이다. 폐허가 된 고대의 건물과 그 뒤로 노을이 지려

니콜라 푸생과 장 르메르 | 「아버지의 칼을 찾은 테세우스」 | 캔버스에 유채 | 98×134cm | 1638년경 |
상티이 | 콩데미술관

는 하늘이 그림의 배경을 이루는데, 이 부분은 르메르가 담당했다. 각각
의 장점을 살려 협업한 이런 케이스는 유럽의 바로크 미술에서 곧잘 보
게 되는 창작 사례다.

테세우스는 아버지의 당부대로 칼과 신발을 지니고 아테네를 향해
길을 떠났다. 트로이젠에서 아테네로 배를 타고 가면 보다 빠르고 편했
지만, 테세우스는 해안을 따라 육로 여행을 하는 방법을 택했다. 이 길
을 가며 여러 악한과 괴물들을 만나 처치하는데, 이때의 위업을 기려
'테세우스의 여섯 과업'이라고 한다. 헤라클레스의 열두 과업을 다분히
의식한 이야기들이기에 이런 표현이 붙었다. 그러니까 테세우스의 영웅

담은 헤라클레스의 영웅담을 모델로 새로운 아테네의 영웅이 등장하는 모습을 그려간 것이라고 할 수 있다. 이 여섯 과업에 등장하는 이야기는 다음과 같다.

첫째, 커다란 몽둥이로 나그네들을 마구 때려잡은 악한 페리페테스 처치.

둘째, 구부린 소나무에 과객들을 묶어 찢어 죽인 강도 시니스 제거.

셋째, 크롬미온 사람들을 공포에 떨게 한 괴물 암퇘지 파이아 퇴치.

넷째, 행인에게 자기 발을 씻게 한 뒤 발로 차 낭떠러지 아래로 떨어뜨린 악당 스키론 처치.

다섯째, 나그네와 씨름한 뒤 죽여버리는 엘레우시스의 폭군 케르키온 제거.

여섯째, 침대에 손님을 눕혀 사이즈가 맞지 않다고 머리를 자르거나 몸을 늘여 죽인 여인숙 주인 프로크루스테스 처치.

이 이야기들은 고대 그리스 도기화陶器畵로는 많이 볼 수 있지만, 근세 이후 서양 미술가들은 그다지 즐겨 다루지 않았다. 고대 아테네 사람들에게는 아테네로 오기까지 '국민 영웅'이 겪는 모험이 매우 의미 있게 다가왔겠으나, 헤라클레스의 열두 과업에 더 매료된 근세 이후의 화가들에게는 그다지 크게 흥미로운 주제로 다가오지 않았다.

이렇게 대단한 모험을 마치고 아테네에 당도한 테세우스는 생각지 않은 적을 만나게 된다. 바로 왕비 메데이아였다. 아이게우스에게 후사를 낳아주어 왕권을 장악하려 했던 메데이아는 테세우스를 보고 그가 아이게우스의 아들임을 직감했다. 테세우스를 제거해야겠다고 마음먹은

메데이아는 왕을 부추겨 잔치를 열었다. 왕에게는 테세우스가 '위험인물'
이라고 말하며 그에게 독주를 주어 죽이자고 사전에 모의해놓은 상태였
다. 테세우스가 자신의 아들인 줄은 꿈에도 몰랐던 왕은 이에 동의했고
테세우스에게는 독주를 포함한 음식이 제공되었다. 이때 테세우스는 아
버지의 칼을 꺼내어 그것으로 고기를 썰었다. 자신의 칼을 본 아이게우
스는 소스라치게 놀라서 아들로부터 독이 든 술잔을 빼앗았다.

 이 드라마틱한 일화는 당연히 여러 화가들의 관심을 샀는데, 프랑스
화가 앙투안플라시드 기베르Antoine-Placide Gibert, 1806~75 역시 이 주제에
흥미를 느껴 「테세우스를 알아본 그의 아버지」를 그렸다. 왼편에 아들
테세우스가 잔을 들고 서 있고 오른편의 아버지 아이게우스는 손을 뻗

어 아들의 잔을 화급히 빼앗으려 한다. 아들의 얼굴은 그림자에 가려 표정이 뚜렷하지 않지만, 크게 놀란 아버지의 얼굴은 절박하기 이를 데 없다. 주변 사람들은 무슨 일인가 싶어 당황한 표정인데, 오른편의 메데이아만큼은 계획이 틀어진 데 대해 노기를 품으며 황급히 자리를 뜨고 있다. 영웅과 대적하는 데 한계를 느낀 메데이아는 결국 아테네를 떠나게 되고 테세우스는 아테네의 왕위 계승자로 자리를 확고히 굳히게 된다.

실뭉치를 건네준 아리아드네

테세우스 주제의 미술작품들 가운데 가장 대중적인 인기가 높은 것은 '미노타우로스의 처치'와 '홀로 남겨진 아리아드네'일 것이다. 이 두 주제는 서로 연결되어 있다. 그 가운데 '홀로 남겨진 아리아드네' 이야기는 '아리아드네와 디오니소스의 만남' 이야기와 이어지는 것으로, 후자는 『신화의 미술관—올림포스 신과 그 상징 편』에서 이미 살펴본 바 있다. 여기서는 미노타우로스의 처치와 홀로 남겨진 아리아드네를 주제로 한 그림들을 감상해보자.

아이게우스 왕의 뒤를 이을 왕세자로 입지를 굳힌 테세우스는 얼마 지나지 않아 약소국의 설움을 겪게 된다. 당시 아테네는 강국이었던 크레타에 9년에 한 번씩 젊은 남녀 일곱 명씩을 인신공희의 제물로 바쳐야 했다. 보내진 사람들은 미궁에 던져져 반은 황소, 반은 사람인 괴물 미노타우로스의 먹이가 되었다. 그 봉납이 세번째에 이르자 아테네 사람들은 울분을 토했고 괴로워하는 왕을 보고는 테세우스 자신이 공물이 되겠다고 나섰다.

그렇게 인신공물들을 이끌고 크레타에 도착한 테세우스는 그곳의 공

펠라조 팔라지 | 「테세우스에게 실뭉치를 주는 아리아드네」 | 캔버스에 유채 | 1814년 | 볼로냐 | 근대미술관

펠라조 팔라지 |
「테세우스에게 실뭉치를
주는 아리아드네」(부분)

주 아리아드네와 만나게 된다. 늠름한 테세우스를 보고 아리아드네는 사랑에 빠져버렸다. 공주는 테세우스에게 미궁에 들어가면 설령 미노타우로스를 처치해도 빠져나오기 어렵다며 자기를 아내로 삼아 함께 달아나 준다면 빠져나올 방법을 알려주겠다고 했다. 그렇게 해서 테세우스에게 건네진 게 실뭉치였고, 실뭉치의 실을 풀며 나아간 테세우스는 미노타우로스를 처치한 뒤 이 실을 따라 되돌아나갈 수 있었다. 그렇게 빠져나온 테세우스는 동포들과 아리아드네를 배에 싣고 크레타 항구를 벗어나 아테네로 향하게 된다.

이탈리아 화가 펠라조 팔라지Pelagio Palagi, 1775~1860의 「테세우스에게 실뭉치를 주는 아리아드네」는 미궁을 빠져나올 방법을 테세우스에게 알려주는 아리아드네를 그린 그림이다. 창밖으로 초승달이 살짝 비치는 밤, 아리아드네가 테세우스를 자신의 처소로 불렀다. 눈을 아래로 내리 깐 모습에서 설레면서도 수줍어하는 공주의 마음이 엿보인다. 그런 공주의 손을 자신의 목에 갖다 댐으로써 테세우스는 자신이 공주의 사랑을 결코 배신하지 않을 것임을 약속한다. 물론 우리가 알 듯 이 약속은 끝내 지켜지지 않았다.

프랑스 화가 프랑수아조제프 하임François-Joseph Heim, 1787~1865의 「미노타우로스를 죽인 테세우스」는 마침내 아테네인들의 원수 미노타우로스를 처치한 테세우스의 당당한 모습에 초점을 맞춘 작품이다. 빛과 어둠을 강렬하게 대비시키는 키아로스쿠로 기법이 테세우스의 몸을 조각처럼 부각시킨다. 오른편 하단의 어둠 속에 미노타우로스가 쓰러져 있고, 화면 왼편으로부터는 아테네의 젊은 남녀들이 몰려들어 테세우스에게 감격에 겨운 감사를 표시한다. 그러나 이곳은 아직 크레타의 땅, 미노타우로스가 쓰러진 것을 알고 미노스 왕이 언제 보복해올지 모른다. 사람

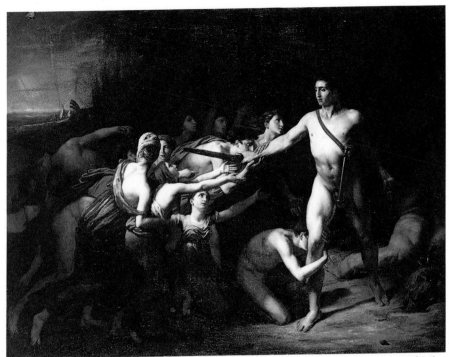

프랑수아조제프 하임 | 「미노타우로스를 죽인 테세우스」 | 캔버스에 유채 | 1807년 | 파리 | 국립고등미술학교

들의 표정에서 아직 두려움이 다 가시지는 않았다. 어두운 밤이지만 화면 왼편 저 멀리 배가 보이는 데서 이들의 다음 행로를 예상할 수 있다.

하임의 그림에서는 미노타우로스의 이미지가 뚜렷하지 않은데, 미노타우로스를 하나의 초상처럼 부각시켜 유명해진 그림이 있다. 영국 화가 조지 프레더릭 와츠George Frederic Watts, 1817~1904의 「미노타우로스」가 그 그림이다. 미노타우로스는 지금 미궁 옥상에서 아테네의 배가 빨리 도착하기를 고대하며 먼 바다를 바라보고 있다. 미노타우로스의 손에는 어린 새가 쥐어져 있는데, 어린 새는 서양미술에서 일반적으로 순진무구함을 상징한다. 어린 새를 꽉 쥔 미노타우로스의 손에는 두 가지 의미가

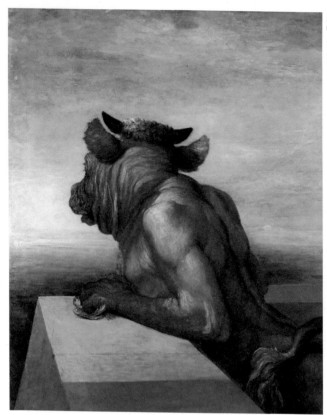

조지 프레더릭 와츠 |
「미노타우로스」 | 캔버스에 유채 |
118×94.5cm | 1885년 | 런던 |
테이트브리튼

담겨 있다고 할 수 있다. 아테네의 젊은이들이 오면 저 새처럼 처참하게 잡아먹겠다는 미노타우로스의 잔인성이 그 하나이고, 이 그림이 그려질 당시 영국 사회에 만연한 소녀 매춘의 심각성에 대한 화가의 경고가 나머지 하나이다. 가난한 집안의 어린 소녀들이 부유한 남성들의 노리개가 된 현실을 개탄하며 화가는 신화 속의 캐릭터 미노타우로스를 통해 그 '사회악'을 고발하고 있는 것이다.

테세우스의 배는 성공적으로 크레타를 벗어났다. 테세우스의 배가 크

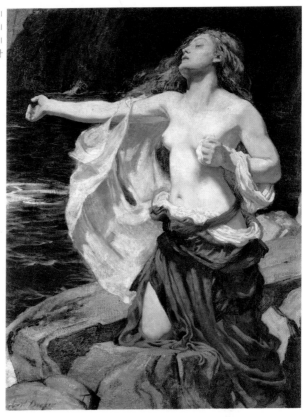

레타 항구를 떠날 때 아리아드네의 심경은 매우 복잡했을 것이다. 아버지를 배신하고 낯선 남자와 낯선 나라로 야반도주하는 것은 일반적인 사고로는 생각할 수 없는 일이었다. 그러나 아리아드네는 남자와의 사랑이 영원할 터이니 만사가 잘 풀려나가리라 믿었다. 무사히 탈출에 성공하자 긴장이 풀린 공주는 금세 잠이 들었다. 한참을 잔 뒤 눈을 떠보니 배는 어디론가 사라지고 없고 자신은 낯선 해변에 누워 있는 게 아닌가. 그곳은 낙소스섬이었다. 놀라 몸을 일으킨 그녀는 바다 저편으로 달아

나는 테세우스의 배를 보았다. 세상에, 그토록 신실하게 사랑을 약속한 사람이 자신을 버리고 저 멀리 홀연히 사라지고 있었다. 배신감과 분노, 슬픔과 공포가 몰려왔다. 아리아드네는 목 놓아 울고 소리쳤다. 그래도 배는 끝내 돌아오지 않았다.

영국 화가 허버트 제임스 드레이퍼Herbert James Draper, 1863~1920의 「아리아드네」는 잠에서 깨어난 아리아드네가 정신없이 울부짖다가 이제 탈진해가는 모습을 그린 그림이다. 바닷가 바위에 한쪽 무릎을 꿇고 오른손을 뻗어 배가 돌아오기를 호소하지만 그 손마저 어느덧 희망을 잃은 표정이다. 얼마나 애절하게 호소했는지 옷이 다 뜯겨 알몸이 드러나 있다. 배신도 이런 배신이 없다. 그러나 자신도 아버지를 배신하지 않았던가. 애당초 사랑을 믿은 게 잘못이었다. 하룻밤 풋사랑을 믿은 게 잘못이었다.

야만에 대한 문명의 승리를 상징하는 켄타우로마키아

아리아드네 공주를 낙소스섬에 버린 테세우스도 마음이 편치는 않았을 것이다. 그러나 그는 그렇게 해야만 크레타와의 관계가 말끔히 정리될 수 있을 것으로 생각했다. 그의 입장에서는 잔인하지만 불가피한 처사였다. 그는 이제 돌아가 나라의 번영과 집안의 평화에만 집중하리라 마음먹었다. 그러나 그에게도 비극이 기다리고 있었다. 오매불망 테세우스가 돌아오기를 기다리던 아버지가 그의 배를 보고는 바다로 몸을 던진 것이다. 테세우스는 아테네를 떠날 때 배에 검은 돛을 달고 갔다. 떠나면서 미노타우로스를 무찌르고 살아 돌아오면 흰 돛을 달겠다고 아버지에게 약속했다. 그러나 승리와 귀향의 기쁨에 들떠 깜빡 잊고 돛을 바꿔달지 않았던 것이다. 매일 수니온 절벽

에 나가 아들을 기다리던 아버지는 검은 돛을 단 배를 보고는 너무나 실망하여 삶을 포기하고 말았다. 그 뒤 아이게우스가 몸을 던진 바다를 사람들은 아이게우스 바다(에게해)로 부르게 되었다.

왕위를 계승한 테세우스는 여러 개혁적, 문명적 조처를 취해 아테네가 강국으로 발돋움할 기초를 마련했다. 앞에서도 언급했듯 아티카 지방에 흩어져 있던 여러 씨족들을 아테네를 중심으로 합친 시노이키스모스 정책을 통해 폴리스를 형성한 것도 테세우스였다. 왕위에 오른 테세우스는 켄타우로마키아와 아마조노마키아 같은 중요한 전쟁도 치렀는데, 서양 미술가들은 테세우스가 치른 켄타우로마키아를 '야만에 대한 문명의 승리'를 상징하는 주제로 즐겨 다뤘다.

켄타우로마키아는 테세우스의 '절친' 페이리토오스의 결혼식에서 벌어진 싸움이다. 테살리아 지역 라피타이인들의 왕 페이리토오스는 히포다메이아라는 여성과 결혼하면서 테세우스를 비롯해 많은 하객을 초대했다. 그 가운데는 친족인 반인반마半人半馬의 켄타우로스족도 있었다(페이리토오스 및 라피타이인들과 켄타우로스의 혈연관계는 '켄타우로스 장' 참조). 문제는 술을 잘 먹지 못하는 켄타우로스들이 이날 술을 잔뜩 마셔 한껏 취해버렸다는 것이다. 자제력을 잃은 켄타우로스들은 결혼식장의 여인들을 겁탈하려 했고, 그 가운데 에우리티온이라는 켄타우로스는 신부마저 납치하려 했다. 잔치마당은 일순간 아수라장이 되었고, 라피타이인들과 켄타우로스들 사이에서 큰 싸움이 벌어졌다. 이를 보고 분노한 테세우스가 켄타우로스들을 제압하기 시작하니 순식간에 여러 명이 도륙되었다. 테세우스의 맹활약 속에 켄타우로스들의 주검이 수없이 쌓였고 살아남은 나머지는 테살리아 지역에서 추방되었다.

이탈리아 조각가 안토니오 카노바Antonio Canova, 1757~1822의 「켄타우로

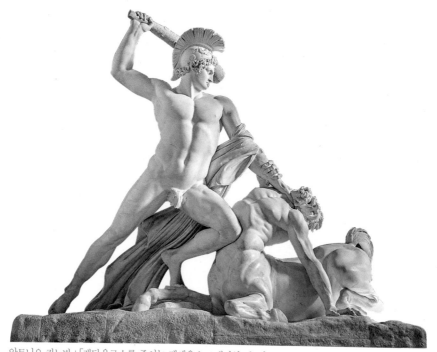

안토니오 카노바 | 「켄타우로스를 죽이는 테세우스」 | 대리석 | 높이 340cm | 1805~19년 | 빈 | 미술사박물관

스를 죽이는 테세우스」는 켄타우로스를 제압하는 테세우스의 압도적인
힘에 주목한 작품이다. 카노바 특유의 정확한 해부학적 묘사와 역동적
인 자세, 안정된 삼각구도가 신고전주의 미학의 완벽한 모범으로 눈길을
사로잡는다. 이렇게 격돌하고 분출하는 힘을 묘사하고 있음에도 그 구
성이 매우 정연하고 세련된 것은 그 자체로 '야만에 대한 문명의 승리'를
상징한다 하겠다. 카노바는 테세우스와 켄타우로스의 이와 같은 대비를
통해 혼란과 무질서에 대한 이성과 질서의 승리를 나타내고 있다.

　카노바의 작품에서 테세우스가 든 무기는 몽둥이다. 헤라클레스도
몽둥이를 즐겨 사용했는데, 이 점은 테세우스도 마찬가지다. 그래서 헤
라클레스와 마찬가지로 서양미술에서 테세우스를 나타내는 가장 중요

한 상징으로 몽둥이를 꼽는다. 이 몽둥이는 테세우스가 여섯 과업 가운데 첫 과업인 페리페테스를 제거하고 얻은 것이다. 페리페테스는 커다란 몽둥이로 지나가는 나그네들을 때려죽인 악당이다. 그밖에 중요한 테세우스의 상징으로는 투구가 있다. 항상 투구를 쓰는 것은 아니지만, 투구 쓴 모습으로 표현되는 경우가 종종 있다. 헤라클레스에게서는 볼 수 없는 이 무구는 그가 문명의 상징이기도 하다는 사실과 연관되어 있다.

이탈리아 화가 루카 조르다노Luca Giordano, 1634~1705의 「라피타이인과 켄타우로스의 전투」는 보다 대관大觀적인 시선으로 양 진영의 격렬한 싸움 장면을 묘사한 그림이다. 마치 영화의 한 장면처럼 전투 현장을 스펙터클하게 그려냈다. 각양각색 혼란스럽게 싸우는 가운데 등을 보이고 있는 화면 중앙의 켄타우로스가 에우리티온이다. 지금 신부 히포다메이아를 납치하고 있다. 맞은편에서 그에 맞서 칼을 든 남자가 영웅 테세우스

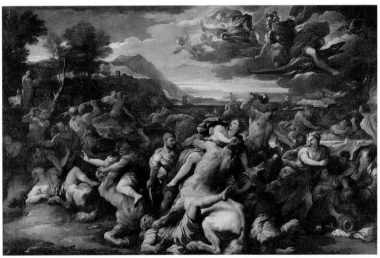

루카 조르다노 | 「라피타이인과 켄타우로스의 전투」 | 캔버스에 유채 | 260.5×390cm | 1688년경 | 상트페테르부르크 | 예르미타시미술관

다. 그림에서는 칼을 들었지만, 원래는 도기를 들어 에우리티온의 머리를 가격해 죽였다. 혼란스러운 상황을 그렸음에도 불구하고 그림에 잘 계획된 리듬과 박자가 느껴져 전반적으로 유려한 파노라마의 인상을 준다.

아테네 아크로폴리스의 파르테논 신전 부조에서도 볼 수 있듯 켄타우로마키아는 고대부터 아테네의 승리 혹은 문명의 승리를 상징하는 중요한 미술 주제였다. 테세우스의 모습이 표현되어 있든 그렇지 않든 이 주제는 서양문명의 위대함을 드러내려는 목적하에 많은 예술가들에 의해 꾸준히 제작되었다.

영원한 아테네의 영웅

비록 한 시대를 풍미한 영웅이었으나 테세우스의 말년은 그리 행복하지 않았다. 젊은 날 돛을 바꿔 달지 않은 실수로 아버지를 잃은 그는 착한 아들을 의심해 그 아들마저 잃었다. 영웅의 가정사는 복잡다단했다.

테세우스는 일찍이 아마존족의 여왕 히폴리테를 사로잡아와 아내로 취했고, 그녀로부터 아들 히폴리토스를 얻었다. (히폴리테는 헤라클레스에게 죽었다고도 하지만 테세우스에게 아들을 낳아준 뒤 아마조네스가 아테네를 공격해와 일어난 아마조노마키아 중에 죽었다고도 전한다.) 그 아들이 장성했을 무렵 테세우스는 크레타의 공주 파이드라와 정략결혼을 한 상태였다. 흥미로운 사실은, 파이드라와 아리아드네가 자매 지간이었다는 점이다. 인생은 참 알 수 없는 것이었다. 크레타와의 관계를 정리하기 위해 아리아드네를 버렸건만 오랜 세월이 지난 뒤 정치적인 이유로 파이드라와 정략결혼을 해버린 것이다.

그런데 꼬인 관계는 더 꼬이게 마련인지 파이드라는 남편의 전처소생인 히폴리토스를 보고 그에게 깊은 사랑을 느꼈다. 열병을 앓던 파이드라는 자신의 뜨거운 마음을 히폴리토스에게 고백했다. 그러나 히폴리토스의 입장에서는 새어머니와 사랑을 나눈다는 게 말도 되지 않는 일이었고, 그 자신 아르테미스 신을 숭배해 평생 동정을 맹세한 터였기에 그 구애를 냉정하게 거절했다. 실연의 쓰디쓴 상처를 입은 파이드라는 수치심에 사로잡힌 나머지 남편에게 히폴리토스가 자신을 겁탈했다는 거짓 편지를 쓰고 자살하고 만다. 이에 크게 분노한 테세우스는 포세이돈 신에게 아들의 죽음을 빌었고, 전차를 몰고 해안가를 달리던 히폴리토스는 바다에서 갑자기 나타난 괴물에 말들이 놀라 전차가 뒤집히는 바람에 허무하게 세상을 떠났다. 아르테미스가 훗날 테세우스에게 나타나 진실을 이야기해주었지만, 그때는 이미 늦은 후였다. 사실을 확인하지도 않고 애꿎은 아들만 희생시키고 만 것이다. 이 '막장 드라마' 같은 이야기는 여러 화가들에 의해 다채롭게 조명되었다.

프랑스 화가 알렉상드르 카바넬Alexandre Cabanel, 1823~89의 「파이드라」는 파이드라의 내면 심리에 초점을 맞춘 작품이다. 카바넬이 설정한 시점은, 파이드라가 자살하기 직전 식음을 전폐한 지 사흘째 되는 날이다. 비통함과 좌절감, 수치심으로 영혼이 상할 대로 상한 파이드라는 침대에 엎드려 일어나려 하지 않는다. 맨 오른쪽의 나이 든 시녀는 수심이 깊은 얼굴로 그저 왕비의 상처가 빨리 회복되기만을 빌고 있다. 바닥에 주저앉은 그 곁의 시녀는 밤새 시중을 들다 지쳐 잠이 들고 말았다. 이 가운데 눈빛이 여전히 살아 있는 사람은 파이드라뿐이다. 이제 그녀의 최종 결심은 내려진 듯하다. 어떻게 해서든 히폴리토스를 죽이고야 말겠다는 복수심이 그녀의 온 영혼을 다 장악해버린 것이다.

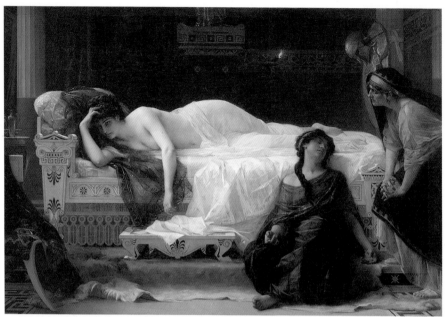

알렉상드르 카바넬 ㅣ「파이드라」ㅣ 캔버스에 유채 ㅣ 194×286cm ㅣ 1880년 ㅣ 몽펠리에 ㅣ 파브르박물관

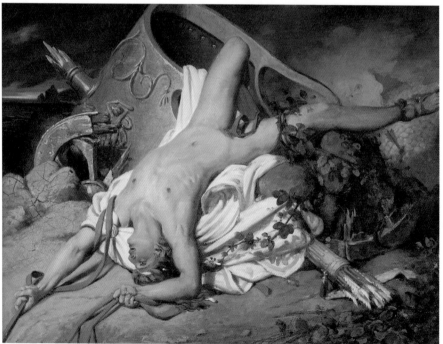

조제프데시레 쿠르 ㅣ「히폴리토스의 죽음」ㅣ 캔버스에 유채 ㅣ 35×46cm ㅣ 1825년 ㅣ 몽펠리에 ㅣ 파브르박물관

프랑스 화가 조제프데시레 쿠르Joseph-Désiré Court, 1797~1865는 「히폴리토스의 죽음」에서 전차가 뒤집혀 죽은 히폴리토스를 묘사했다. 아직 새파란 청년이 예기치 못한 사고로 죽음을 맞았다. 눈은 부릅뜬 채이고 손은 여전히 고삐를 꽉 쥐고 있다. 바닥에 떨어진 그의 화살통에는 흰 깃털이 달린 화살들이 꽂혀 있는데, 이는 그가 아르테미스에게 동정을 맹세한 순결한 청년이라는 사실을 상기시킨다. 자신의 양심과 도덕, 순결을 따랐다가 죽은 데 대해 안타까워하는 마음이 컸던 탓일까, 훗날 사람들은 의술의 신 아스클레피오스가 히폴리토스를 다시 살려냈으며 이후 그는 아리키스 근방의 신성한 숲에서 살았다는 이야기를 입에서 입으로 전했다.

어리석게 아들을 잃은 테세우스는 자신의 최후 또한 아들의 그것 못지않게 허무하게 맞이했다. 말년에 그는 아테네에서 지지와 인기를 잃고 스키로스로 갔다고 한다. 그러나 스키로스의 왕 리코메데스는 그의 존재가 자신에게 위협이 된다고 보고 그를 유인해 절벽에서 밀어 떨어뜨려 버렸다. 이렇게 테세우스의 시대는 허망하게 저물었다. 그러나 그에 대한 사람들의 경외심마저 완전히 사라진 것은 아니었다. 아테네 사람들은 특히 나라가 어려울 때 그가 어디선가 나타나 나라를 돕는다고 생각했다. 그래서 그리스 출신의 고대 로마 저술가 플루타르코스는 『플루타르코스 영웅전』에서 테세우스에 대해 이런 기록을 남겼다.

"그후 여러 가지 사건이 일어나 아테네 사람들은 테세우스를 숭배하였는데, 마라톤 싸움터에서는 테세우스의 혼령이 무장을 한 채 앞장서서 적을 무찌르는 모습을 여러 사람들이 보았다고 하여 신처럼 모셔지게 되었다."

공주를 구하는
기사 이야기의 원형

페 르 세 우 스

**한계를 뛰어넘어 보다 고귀한
가치를 추구하다**

그리스신화뿐 아니라 대부분의 신화에서 영웅들은 평생 곡절 많은 삶을 산다. 태어날 때부터 평탄치 않다. 대체로 신이나 왕의 피를 잇는 귀한 존재로 태어나지만, 신탁이나 예언, 운명의 장난 등으로 죽을 위기를 겪는다. 그 과정에서 버려져 양부모를 만나거나 다른 보호자에게 거두어진다. 혹은 홀어머니 밑에서 어렵게 자란다. 성인이 된 이후에는 자신에게 기회의 땅이 될 왕국으로 향하고 그 과정에서 괴물이나 악인들을 만나 그들을 처단한다. 혹은 위기에 빠진 공주를 구출하기도 한다. 어쨌거나 지역민이나 왕에게 큰 공헌을 한 영웅은 공주와 결혼하게 되고 왕위를 계승하게 된다. 그렇게 영광을 쟁취했다 해도 물론 그것을 영원히 누릴 수는 없다. 영웅 또한 인간인 이상 죽음을 맞게 된다. 대부분 예기치 못한, 혹은 미스터리한 죽음을 맞는다.

신화학자들은 영웅신화가 이런 '전형典型'을 띠게 된 것은, 이 신화가 인생의 중요한 의식儀式들을 반영하기 때문이라고 말한다. 그 의식은 탄생과 성인식, 그리고 장례. 어느 문화권이건 과거에는 이들 의식이 사람들의 삶에서 차지하는 비중이 매우 컸다. 물론 지금도 큰 비중을 차지하지만, 과거에는 이들 의식이 더욱 엄숙하게 치러졌고, 이들 의식에 배어 있는 신화적, 의례적儀禮的 가치가 크게 존중되었다. 그래서 영웅의 탄생과 왕위 계승, 죽음을 중심으로 한 신화의 전개는 우리의 삶을 비춰보는 거울 역할을 했다. 우리가 우리의 삶을 어떤 시각으로 바라보느냐에 따라 그 의미와 가치가 달라진다고 할 때, 영웅신화가 제시하는 시각은 우리의 삶이 영웅적인 의미와 가치를 지닌 숭고한 드라마임을 보여주는 것이다. 삶은 허무하고 무의미한 것이 아니며, 우리의 모든 노력을 쏟아 헌신할 때 우리는 유한한 존재로서 우리의 한계를 뛰어넘어 보다 높은 차원의 가치를 발견하고 구현할 수 있다는 것이다.

이런 측면에서 특히 주목해 보게 되는 영웅신화의 '구간區間'은, 영웅이 '기회의 왕국'을 향해 출발하는 지점에서 악한들을 물리치고 공주와 결혼하게 되는, 나아가 왕위를 계승하게 되는 지점까지다. 인생의 구간과 비교하자면 사춘기 청소년기부터 질풍노도의 시간을 거쳐 성인이 되는, 성인식을 올리고 결혼하게 되는 시기까지의 구간이다.

'여섯 과업'을 치르고 미노타우로스까지 처치한 테세우스의 예에서 보았듯 그리스신화의 영웅들에게도 이 구간은 그들 생애에 있어 매우 중요한 시기였다. 이와 관련해 테세우스 못지않게 흥미로운 스토리를 제공하는 영웅이 있다. 바로 페르세우스다. 페르세우스의 이야기는 '공주를 구하는 기사 이야기'의 원형 같은 것이고, 그만큼 성장 신화로서 드라마틱하고 낭만적인 요소가 충만하다. 그런 까닭에 서양 미술가들이 페르세

우스를 그릴 때는 이 부분에 특별히 주목해 작품을 제작하는 경우가 많았다.

날 때부터 기구한 삶

페르세우스는 영웅신화의 전형답게 날 때부터 삶이 기구했다. 그의 탄생에 대해서는 '올림포스 신과 그 상징 편' 제우스 장에서 다나에 주제를 통해 알아본 바 있다. 페르세우스의 외할아버지인 아르고스의 왕 아크리시오스는 딸 다나에가 아들을 낳게 되면 그 아들이 자신을 죽일 것이라는 신탁을 듣고 딸을 청동탑에 가두었다. 그러나 제우스가 금비가 되어 탑 안으로 들어감으로써 이 방책은 의미가 없게 되었고, 다나에는 끝내 페르세우스를 잉태했다. 차마 딸과 외손자를 자기 손으로 죽일 수 없었던 아크리시오스는 둘을 상자에 넣어 바다에 던져버렸다. 이 일화와 관련해 미술가들이 주로 그린 것은 금비가 된 제우스가 다나에의 침실로 틈입해 둘이 만나게 되는 장면이다. 이 장면만큼 많이 그려지지는 않았지만, 화가들이 흥미를 보인 또다른 주요 장면은 바다에 던져진 다나에와 아기 페르세우스가 구출되는 모습이다.

스위스 출신의 영국 화가 헨리 퓨젤리요한 하인리히 푸슬리, Henry Fuseli, 1741~1825가 그린 「세리포스섬의 다나에와 페르세우스」는 가까스로 목숨을 건진 다나에와 아기 페르세우스를 묘사한 작품이다. 신화에 따르면, 바다에 던져진 다나에와 페르세우스는 포세이돈의 보호로 죽지 않고 세리포스섬 기슭에 이른다. 이를 어부 딕티스가 발견해 구해냄으로써 두 모자는 새 삶의 기회를 얻게 된다.

헨리 퓨젤리 | 「세리포스섬의 다나에와 페르세우스」 | 캔버스에 유채 | 101.3×127cm |
1785~90년 사이 | 뉴헤이븐 | 예일대학교미술관

그림의 배경은 매우 어둡다. 바닷가에 있는 바위 동굴이 피난처가 되었다. 탈진한 다나에는 바위에 몸을 기대어 쉬고 있고 아기는 자신에게 닥친 재난을 아는지 모르는지 쌔근쌔근 잠들어 있다. 그렇게 힘겨운 중에도 다나에의 왼손은 바닥의 단도 쪽에 가 있다. 자신들을 보호하기 위한 최소한의 무기이자 훗날 이 아기가 자라 자신의 외할아버지를 죽이게 될 것을 암시하는 상징물이기도 하다. 화면 오른쪽으로는 거친 바다가 보이고, 한 어부가 그 파도를 가르며 배를 몬다. 바로 다나에 모자를 구해낸 딕티스다.

이 그림을 보노라면, 페르세우스의 인생이 얼마나 암울하게 시작되었는지 선명히 느낄 수 있다. 비록 공주의 아들로 태어났으나 맨몸으로 남

의 나라에 '불시착'한 그의 삶은 평탄함과는 거리가 멀었다. 거기에 고통을 더한 것은, 딕티스의 형이자 세리포스섬의 왕인 폴리덱테스가 다나에의 줄기찬 거부에도 불구하고 그녀와 결혼하고 싶어 했다는 것이다. 그 협박과 위협을 곁에서 지켜본 페르세우스는 오로지 폴리덱테스로부터 어머니를 지키는 게 최대의 관심사가 되어버렸다. 결국 페르세우스를 제거해야겠다고 마음먹은 폴리덱테스는 고르곤의 목 하나를 베어오라고 페르세우스에게 명했다. 도저히 살아 돌아올 수 없는 사지로 그를 내몬 것이다.

고르곤(복수형 고르고네스) 세 자매는 얼마나 무섭게 생겼는지 머리카락이 온통 뱀이었고 멧돼지 엄니가 나 있는데다 눈빛이 사악해 그 얼굴을 본 사람은 전부 돌이 되어버렸다. 그러므로 그들과 직접 대면해 싸운다는 것은 불가능했다. 그래서 페르세우스는 특별한 무기들이 필요했는데, 그 무기들을 얻기까지 여러 갈래의 이야기가 있다. 어찌 되었든 페르세우스는 이 무기들을 모두 갖추었다. 가장 중요한 청동방패는 아테나 신이 주었는데, 방패에 비친 메두사의 얼굴을 간접적으로 보고 목을 베라는 것이었다. 쓰면 보이지 않게 되는 하데스의 투구와 황금검은 제우스가 주었고, 헤르메스는 날개 달린 신발 탈라리아를 빌려주었다. 앞서 나온 『신화의 미술관─올림포스 신과 그 상징 편』, 제6장에서 이탈리아 화가 파리스 보르도네의 그림 「페르세우스의 무장을 돕는 아테나와 헤르메스」를 통해 우리는 헤르메스가 하데스의 투구를 페르세우스에게 씌워주고, 아테나가 청동방패를 걸어주는 모습을 본 바 있다. 미술에서 이들 도구들은 모두 페르세우스의 중요한 상징으로 다뤄진다.

고르곤 세 자매 가운데 둘은 영생불사의 존재였기에 죽일 수 없었다. 오로지 메두사만이 유한한 존재여서 페르세우스는 잠자는 그녀의 목을

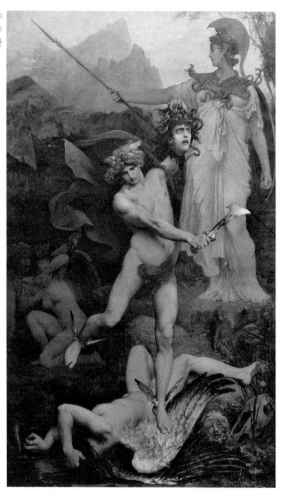

자크 클레망 와그레 | 「페르세우스」 |
캔버스에 유채 | 280.6×170cm |
1879년 | 낭트미술관

베었다. 이 장면을 그린 여러 그림들 가운데 프랑스 화가 자크 클레망 와
그레Jacques Clément Wagrez, 1850~1908의 「페르세우스」는 그 구성과 연출이 매
우 인상적이다. 세로로 긴 화면 아래쪽에 잘린 목에서 피를 쏟는 메두사
의 몸통이 보이고 그 위로 멋진 몸매의 페르세우스가 공중으로 살짝 떠
있다. 페르세우스는 오른손에 칼을, 왼손에 메두사의 머리를 들고 있다.

칼에는 피가 묻었고, 메두사의 머리는 놀람과 분노의 표정으로 차 있다. 페르세우스 뒤에 서 있는 존재는 아테나로, 메두사의 다른 고르곤 자매가 그에게 가까이 오지 못하게 막고 있다. 세로로 긴 화면에 복잡한 상황이 중층적으로 잘 정리되어 있다. 이렇게 페르세우스는 폴리덱테스의 희망과 달리 메두사를 처치하고 무사히 귀환하게 된다.

괴물을 무찌르고 공주를 구원하다

페르세우스는 세리포스섬으로 귀환하는 도중에 또다른 모험에 빠져든다. 그리고 이 모험은 그의 인생행로를 크게 바꿔놓는다. 에티오피아의 안드로메다 공주를 구출해 그녀와 결혼하게 되는 것이다.

안드로메다는 에티오피아 사람들의 왕 케페우스와 왕비 카시오페이아의 딸이다. 안드로메다 공주는 아름답고 착했으나 어머니 카시오페이아는 교만하고 허영심이 많았다. 자신의 미모에 대한 자부심이 대단했던 카시오페이아는 "바다의 님페 네레이데스 모두를 합한 것보다 내가 더 아름답다(혹은 내 딸이 더 아름답다)"고 자랑하고 다녔다. 이에 네레이데스는 화가 났는데, 그들 가운데는 포세이돈의 아내 암피트리테도 있었다. 그녀는 포세이돈을 사주해 쓰나미와 거대한 괴물을 에티오피아 해안으로 보냈다. 그로 인해 에티오피아의 해안은 쑥대밭이 되었다. 놀란 케페우스 왕은 어떻게 하면 네레이데스의 노기를 가라앉힐 수 있을지 신탁을 청해 방법을 찾았다. 신탁은 그의 아리따운 딸 안드로메다를 괴물에게 바치라고 했다.

영웅 페르세우스가 안드로메다를 처음 본 것은 바로 공주가 괴물의

밥이 되기 위해 바닷가 바위에 쇠사슬로 꽁꽁 묶여 있을 때였다. 페르세우스는 공주에게 그녀가 누구인지, 왜 거기 그렇게 묶여 있는 지를 물었다. 안드로메다는 슬픔에 겨워 눈물만 흘릴 뿐 아무 말도 하지 못했다. 페르세우스가 계속 질문을 던지자 그제야 자신의 처지에 대해 이야기했다. 그 말이 채 끝나기도 전에 갑자기 물이 갈라지면서 거대한 괴물이 나타났다. 괴물은 공주를 보자 무서운 속도로 돌진해왔다. 이 광경을 지켜보던 공주의 아버지와 어머니는 비명을 지르고 주위는 온통 아수라장이 되었다.

페르세우스는 왕과 왕비에게 자신이 공주를 구하면 결혼하게 해달라고 해 허락을 받고는 곧장 괴물에게 달려들었다. 빠른 속도로 공중을 날며 괴물이 요동칠 때마다 칼로 괴물의 빈틈을 찔러댔다. 마침내 페르세우스의 계속된 공격에 지친 괴물은 검붉은 피를 토하며 바다 속으로 가라앉고 말았다. 왕과 왕비, 백성들은 환호했고 페르세우스는 아리따운 공주를 품에 안을 수 있었다.

이 주제는 워낙 많은 화가들에 의해 그려져 그 수를 헤아리기 어려울 정도다. 영국 화가 레이턴의 「페르세우스와 안드로메다」는 영웅과 괴물이 공주를 사이에 두고 결전을 벌이는 장면을 묘사한 작품이다. 하늘에 태양처럼 밝게 떠 있는 존재가 페르세우스다. 천마 페가수스를 타고 있다. 페가수스는 페르세우스가 메두사의 목을 벨 때 그 피로부터(혹은 목으로부터) 태어난 하늘을 나는 말이다. 신화에 따르면, 메두사는 죽을 때 포세이돈의 씨를 임신한 상태였는데, 죽으면서 페가수스와 용사 크리사오르가 태어났다고 한다. 그래서 화가는 하늘을 날며 괴물과 싸우는 장면에서 페르세우스가 페가수스에 올라탄 모습으로 그렸다. 그러나 대부분의 신화 이야기에서 페가수스는 페르세우스가 아니라 영웅 벨레로폰

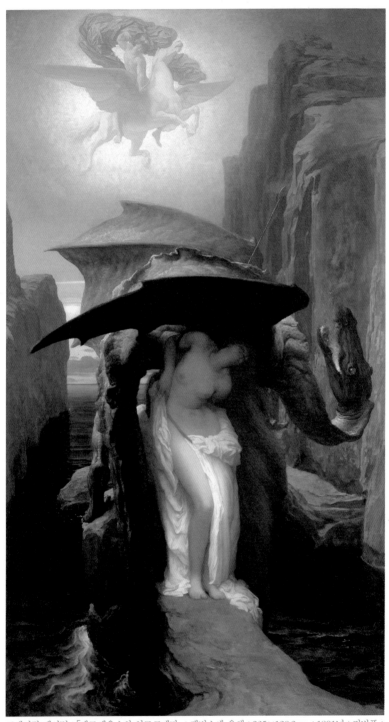

프레더릭 레이턴 | 「페르세우스와 안드로메다」 | 캔버스에 유채 | 235×129.2cm | 1891년 | 리버풀 |
워커아트갤러리

테스에 의해 길들여졌고 그가 타고 다닌 말로 전해진다. 다만 일부 버전
에서 페가수스를 아테나가 길들여 페르세우스에게 주었다는 이야기가
나온다. 서양의 미술과 문학에서는 이 이야기에 기초해 벨레로폰테스 외
에 페르세우스도 천마를 탄 모습으로 자주 그렸다.

그림의 안드로메다는 옷이 거의 벗겨진 상태고 오른쪽으로 붉은 머리
카락을 길게 휘날리고 있다. 무기력한 상황에 놓여 있음을 보여주는 이
미지다. 그런 그녀를 용같이 생긴 괴물이 감싸듯 에워싸고 있다. 괴물의
입에서는 화염이 얼핏 보인다. 가만히 보면 등 쪽에 화살이 하나 박혀
있다. 페르세우스가 이미 공격을 시작했음을 알 수 있다. 괴물이 제아무
리 강력해도 페르세우스를 막을 수는 없다. 그는 신들이 지켜주는 영웅
이고 그가 구하려는 여인은 그의 마음을 순식간에 사로잡은 운명의 여

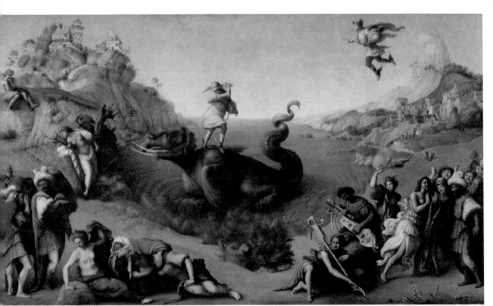

피에로 디 코시모, 「안드로메다의 구원」 | 나무에 유채 | 70×123cm | 1515년경 | 피렌체 | 우피치미술관

인이기 때문이다.

하늘을 날며 싸움을 벌이는 페르세우스를 시간 전개에 따라 한 화면에 두 번 보여주는 그림도 있다. 이탈리아 화가 피에로 디 코시모Piero di Cosimo, 1462~1522의 「안드로메다의 구원」이 그 그림이다. 페르세우스를 한 화면에 두 차례나 그려넣었다는 것은 그만큼 내러티브를 중시했음을 보여준다. 오른쪽 상단에 메두사를 처치하고 갈 길을 재촉하는 페르세우스가 보인다. 중간에는 페르세우스가 괴물을 발견하고 맞서 싸우는 모습이 표현되어 있다. 그 왼편으로는 바위에 묶인 안드로메다의 모습이 보인다. 관객은 대관적인 시선으로 이 모든 전개를 한눈에 파악할 수 있다.

화면 상단의 원경을 이처럼 내러티브를 표현하는 데 썼다면, 하단의 전경은 사람들의 정서를 드러내는 데 할애했다. 격렬한 싸움이 벌어지자 놀라서 좌우로 갈라진 사람들은 저마다 두려움과 공포, 슬픔을 표출한다. 특히 눈에 띄는 인물은 그림 중심에서 좌측으로 쓰러져 흐느껴 우는 두 남녀. 이들은 공주의 부모인 케페우스 왕과 카시오페이아 왕비다. 딸이 처한 처참한 상황을 차마 볼 수 없어서 손으로 얼굴을 가리고 우는 모습이 처연하기 그지없다. 그러나 그런 극렬한 고통도 이제 곧 끝날 것이다. 페르세우스가 안전하게 공주를 구해내 그들의 품에 안겨줄 것이기 때문이다.

**사랑으로 극복한
고난과 위기**

페르세우스가 괴물을 물리치고 공주를 구해내자 왕과 왕비는 당연히 두 사람의 결혼을 승낙하고 예식을 열어주었다. 그러나 이에 반발한 사람이 있었다. 안드로메다의 삼촌이자

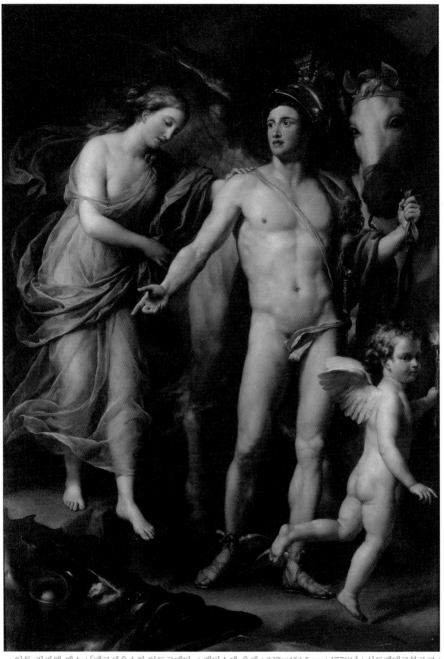

안톤 라파엘 멩스, 「페르세우스와 안드로메다」 캔버스에 유채 | 227×153.5cm | 1778년 | 상트페테르부르크 | 예르미타시미술관

＿＿페르세우스가 당당한 자세로 자신이 구한 안드로메다를 인도하고 있다. 에로스가 둘의 화촉을 밝히듯 사랑의 횃불을 밝히고 있다.

약혼자인 피네우스였다. 피네우스는 결혼식장에 쳐들어가 형에게 왜 자신과의 혼약을 멋대로 깨고 안드로메다를 낯선 놈과 결혼시키느냐고 항의했다. 그러자 왕이 말했다.

"너는 약혼자이면서도 안드로메다가 위험에 처했을 때 그저 바라만 보고 아무런 도움도 주지 않지 않았느냐. 안드로메다는 너 대신 페르세우스를 택한 게 아니라, 죽을 수밖에 없는 상황 대신 그 젊은 이를 택한 것이다. 그에게 합당한 상이 돌아가야 한다."

그러나 분을 삭일 수 없었던 피네우스는 자신의 무리와 함께 페르세우스를 공격했고, 결혼식장은 아수라장이 되었다. 사태가 급박하게 돌아가자 페르세우스는 자신이 베어온 메두사의 머리를 꺼내어 덤벼드는 무리에게 들이밀었다. 그러자 그 머리를 본 모든 공격자들이 순식간에 돌이 되어버렸다.

사람이 돌이 되는 이 장면에 조형의 매력을 느끼지 않는 화가는 드물 것이다. 이탈리아 화가 세바스티아노 리치Sebastiano Ricci, 1659~1734도 이 장면을 묘사하는 데 큰 매력을 느낀 미술가였다. 그가 그린 「메두사의 머리를 들고 피네우스와 맞서는 페르세우스」에서 우리는 왼팔을 뻗어 메두사의 머리를 내미는 페르세우스의 동적인 이미지와, 무기를 들고 공격 자세를 취했으나 순식간에 돌이 되어버린 피네우스 무리의 정적인 이미지를 대비해 볼 수 있다. 돌이 되어가는 사람 중 창을 든 이의 손을 보면 아직 핏빛이 돈다. 그러나 손목 아래로는 점점 색이 변해 팔꿈치쯤 가면 완연한 회색이다. 이렇게 유기체가 무기물이 되어버렸다. 전경에 등을 보인 군인은 그런 끔찍한 운명을 맞지 않기 위해 방패를 들어 자신의

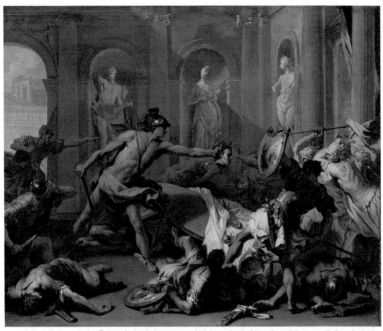

세바스티아노 리치 | 「메두사의 머리를 들고 피네우스와 맞서는 페르세우스」| 캔버스에 유채 |
64.1×77.2cm | 1705~10년경 | 로스앤젤레스 | 폴게티미술관

시야를 가리고 있다. 이렇게 해서 공격자들은 페르세우스에 의해 순식간에 진압되었다.

　괴물을 물리치고, 강포한 연적까지 물리친 페르세우스는 결국 아름다운 안드로메다 공주를 자신의 아내로 맞았다. 서로 아끼고 사랑한 둘 사이에서는 장남 페르세스를 비롯해 모두 7남 2녀가 태어났는데, 페르세우스는 장남 페르세스를 후사가 없던 장인 케페우스의 후계자로 세운다. 페르세스는 자라서 에티오피아의 왕이 되는 한편, 훗날 페르시아 왕가의 시조가 되었다고 한다(그리스 사람들은 페르시아라는 이름이 그의 이름에서 온 것이라고 믿었다). 차남 알카이오스의 아들 암피트리온과 6남

에드워드 번존스 | 「사악한 머리」 |
캔버스에 유채 | 156×128cm |
1886~87년 | 슈투트가르트 |
국립미술관

엘렉트리온의 딸 알크메네는 서로 혼인하여 쌍둥이 헤라클레스와 이피
클레스를 낳게 되는데, 앞에서 보았듯 이중 헤라클레스는 제우스의 유
전자를 물려받았다. 어쨌든 페르세우스는 이 전무후무한 영웅에게 피를
이어준 조상이 되었다.

영국 화가 에드워드 번존스Sir Edward Coley Burne-Jones, 1833~98는 무섭고
고통스러운 시간을 함께 견뎌낸 페르세우스 부부가 서로에 대한 사랑으
로 끈끈히 맺어진 모습을 매우 인상적인 그림으로 표현했다. 「사악한 머
리」라는 작품이 그 그림이다. 그림에서 두 사람은 팔각형 우물을 함께
내려다보고 있다. 우물 입구까지 가득찬 물에 두 사람의 얼굴이 비치는

데, 가만히 들여다보면 한 사람의 얼굴이 더 있다. 바로 메두사다. 으스스한 메두사의 얼굴이 비친 것은 지금 페르세우스가 메두사의 머리를 왼손으로 들어 물에 비추고 있기 때문이다. 궁금해하는 아내를 위해 직접 보면 안 되니 물에 반사시켜 보도록 한 것이다. 여기서 메두사의 머리는 삶에 내재한 위험과 위기를 상징한다. 하지만 두 사람은 이 위험과 위기를 함께 극복했고 앞으로도 그리할 것이다. 가만히 보면 두 사람은 지금 서로의 오른손을 꽉 맞잡고 있다. 화가는 그 표현을 통해 끈끈한 사랑만 있으면 어떤 고난도 함께 극복할 수 있다고 말한다.

페르세우스의 모험담에 깊이 매료된 번존스는, 페르세우스가 메두사를 처치하고 안드로메다를 구원해 그녀와 맺어지기까지의 신화 이야기를 모두 열 작품으로 이뤄진 구아슈 시리즈로 제작했다. 「사악한 머리」는 그중 맨 마지막 에피소드를 그린 것으로, 구아슈로 그린 원작을 유화로 다시 제작한 게 지금 우리가 보는 작품이다.

인간 내면의 위기 극복을 돕는 신화

안드로메다와 맺어진 페르세우스는 메두사의 머리를 가져오라는 폴리덱테스 왕의 요구를 마저 수행하기 위해 다시 세리포스섬을 향해 날아갔다. 도착해보니 어머니를 둘러싼 상황은 더욱 악화되어 있었다. 다나에는 폴리덱테스의 협박과 강요를 피해 신전에 숨어 있었다. 페르세우스는 분노로 가슴이 끓어올랐지만 일단 메두사의 머리를 가져왔다고 왕에게 보고했다. 그러나 폴리덱테스는 "그게 가당한 일이냐"며 그의 말을 믿지 않았다. 심한 모욕감을 느낀 페르세우스는 더이상 인내하지 않았다. "메두사의 머리를 가져오지

않았다 하니 보여 드리겠다"며 메두사의
머리를 왕의 코앞에 내밀었다. 그 머리를
본 순간 폴리덱테스는 돌이 되고 말았
다. 페르세우스는 폴리덱테스의 왕위
를 예전에 자신들을 구해주었던 어
부 딕티스에게
넘겼다. 그리고
메두사의 머리는
아테나에게 바쳤다.

　이렇게 만사가 평화롭게 정리되
었으나 페르세우스는 결코 자신의
원적지인 아르고스로 돌아가려 하
지 않았다. 자신이 아르고스의 왕
인 외할아버지를 죽일 것이라
는 신탁이 두려웠기 때문이었
다. 하지만 운명은 인간 자신
이 어찌 할 수 있는 게 아니
다. 어느 날 페르세우스는 라
리사를 방문했다가 그곳에서

안토니오 카노바 ㅣ 「메두사의 머리를 들고 있는
페르세우스」 ㅣ 대리석 ㅣ 높이 235cm ㅣ 1797년 ㅣ
바티칸박물관
＿＿페르세우스를 묘사한 조각 가운데 가장 인기
있는 작품이다.

열리는 운동경기에 참가하게 되었다. 그 경기에서 페르세우스가 던진 쇠
고리(혹은 원반)가 갑자기 궤적 안으로 걸어들어온 사람에게 맞아 그가
그 자리에서 즉사하는 사고가 벌어졌다. 놀라서 달려가보니 죽은 이는
바로 아르고스의 왕 아크리시오스였다. 아크리시오스도 하필 그때 라리
사를 방문 중이었다. 이렇게 해서 외손자가 외할아버지를 죽일 것이라는

신탁은 이뤄졌다. 외할아버지도 외손자도 이 일만큼은 피하려 했으나 결국 가장 두려워하던 일이 벌어지고 만 것이다.

외할아버지에게는 후사가 없었으므로 그가 왕위를 이어야 했다. 그러나 고의는 아니었지만 그는 자신의 외할아버지를 죽인 사람이었다. 따라서 벌로 유배를 떠나야만 했다. 유배자가 된 그는 자신의 왕위를 티린스의 왕 메가펜테스에게 넘겼다. 그 대신 당시 작은 나라였던 티린스를 메가펜테스로부터 넘겨받았다. 이를 토대로 페르세우스는 미케네 왕국을 건설했다. 죄인의 속죄 조건을 이루면서도 한 나라의 왕이 되는 절묘한 수를 찾은 것이다.

비록 불우한 어린 시절을 보내고 신탁의 저주를 비롯해 갖가지 고난을 겪었으나 이를 바른 마음과 용기, 선의로 극복한 페르세우스는 아름다운 공주를 얻고 왕위에도 올랐다. 아이들 동화에서도 빈번히 마주치게 되는 영웅신화의 이런 서사 구조는, 궁극적으로 인간은 갖가지 운명적 한계와 고난에 끝없이 도전하는 존재이며, 그 극복의 과정을 통해 인생의 진정한 의미 또한 발견하는 존재임을 일깨워준다.

이와 관련해 종교학자 카렌 암스트롱은 "신화란 우리가 인간으로서 겪는 곤경에서 헤어날 수 있도록 돕기 위해 만들어진 것"이라며 "신이나 영웅이 지하세계로 내려가거나, 미로를 빠져나오거나, 괴물과 싸우거나 하는 이야기들은 인간 정신의 신비한 원리에 빛을 비추어, 사람들이 어떻게 내면의 위기를 극복할 수 있는지 보여준다"고 말한다.

천마를 타고
악을 무찌른 슈퍼히어로

벨 레 로 폰 테 스

페르세우스인가,
벨레로폰테스인가

앞장에서 레이턴의 그림으로 영웅
페르세우스가 페가수스를 타고 하
늘을 나는 모습을 보았다. 일부 신
화에서 아테나가 페가수스를 길들여 페르세우스에게 주었다고 하지만,
대부분의 신화는 페가수스의 기수가 페르세우스가 아니라 벨레로폰테
스(로마신화에서는 벨레로폰)라고 말한다. 그러나 레이턴의 사례에서 보듯
서양 미술가들은 페르세우스가 페가수스를 탄 모습을 더 많이 그렸다.

서양 미술가들의 입장에서는 기수가 페르세우스든 벨레로폰테스든
그것은 그리 중요하지 않았다. 그들에게는 영웅이 페가수스를 타고 하
늘을 난다는 것 자체가 상상력을 자극하는 중요한 이미지였다. 게다가
페르세우스는 괴수를 처치하는 데 그친 벨레로폰테스와 달리 괴물을
무찌름으로써 가련하고도 아름다운 공주를 구했다. 그만큼 대중적으로
벨레로폰테스에 비해 훨씬 인기 있는 영웅이었다. 자연히 페르세우스가

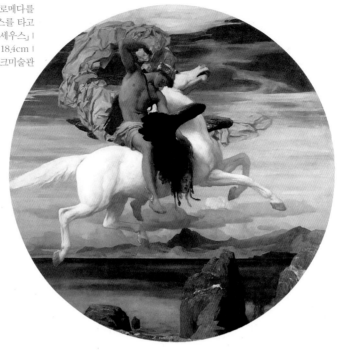

벨레로폰테스보다 페가수스를 탄 모습으로 더 자주 그려지게 되었다.

여기서 페가수스를 탄 페르세우스를 그린 레이턴의 또다른 그림을 보자. 「안드로메다를 구하기 위해 페가수스를 타고 서둘러 가는 페르세우스」다. 동그란 화면을 하얀 말과 그 말을 탄 기수가 꽉 채우고 있다. 배경은 하늘과 산, 호수(혹은 강)로 이뤄져 있고, 예사롭지 않게 흐르는 구름과 전경의 바위들이 역동적인 에너지를 전해준다. 말을 탄 기수의 주황색 옷자락은 멋진 원을 그리며 나부끼는데, 이렇듯 치밀하게 계산된 조형이 그림에 격조를 더해준다. 다소 인위적인 느낌이 없지 않으나, 구성과 배색의 세련미가 고도의 성취를 보여준다.

벨레로폰테스의 입장에서는 이렇듯 자신의 '트레이드마크'마저 가져

포르투니노 마타니아 | 「날개 달린 말, 페가수스」 | 캔버스에 유채 | 30×30cm | 1935년 |
개인 소장

간 페르세우스가 얄미울 수 있겠다. 하지만 벨레로폰테스를 페가수스의
진정한 기수로 표현한 미술작품도 꽤 있으니 그리 섭섭해할 필요는 없
다 하겠다. 이탈리아 화가 포르투니노 마타니아Fortunino Matania, 1881~1963
의 「날개 달린 말, 페가수스」는 벨레로폰테스가 페가수스를 타고 창공
으로 힘차게 날아오르는 모습을 표현한 작품이다. 푸른 하늘과 하얀 말
이 아주 시원하고도 강렬한 색채의 조화를 이룬다. 페가수스의 기수가
벨레로폰테스인지 페르세우스인지 알려면 손에 든 무기를 보면 된다. 칼

을 들고 있다면 페르세우스, 창을 들고 있다면 벨레로폰테스다. 이 그림의 기수는 창을 들고 있다. 그래서 제목에 벨레로폰테스의 이름이 나오지 않아도 우리는 그가 벨레로폰테스임을 알 수 있다. 창공으로 날아오른 벨레로폰테스는 말고삐를 바짝 부여잡고 창을 든 손을 위로 번쩍 들어 앞으로 힘차게 뛰쳐나갈 태세다. 그가 향하는 곳은 바로 무시무시한 괴수 키마이라가 있는 곳이다.

상상력을 자극하는 괴물 키마이라

벨레로폰테스는 시시포스의 손자다. 시시포스는 저승에서 끝없이 무거운 바위를 정상에 올려놓는 형벌을 받은 코린토스의 왕이다. 바위를 정상에 올려놓으면 다시 굴러 떨어져 영원히 이를 반복해야 했다. 벨레로폰테스의 아버지는 글라우코스, 어머니는 메가라의 공주 에우리노메인데, 그의 진짜 아버지는 글라우코스가 아니라 포세이돈이라는 이야기도 있다.

벨레로폰테스는 젊은 날 살인죄로 티린스로 유배된 적이 있었다. 티린스의 왕 프로이토스는 그를 손님으로 맞고 그의 죄를 사해주었다. 그런데 그의 훤칠한 생김새에 반한 왕비 스테네보이아('안테이아'라고도 한다)가 벨레로폰테스를 유혹하는 일이 벌어졌다. 벨레로폰테스는 놀라서 왕비의 구애를 거절했다. 그러자 분노한 왕비가—이런 경우 신화에서 늘 그러하듯—왕에게 벨레로폰테스가 자신을 겁탈하려 했다고 거짓말을 했다. 왕은 당장에 그를 처벌하고 싶었으나, 손님을 죽이면 안 된다는 불문율에 따라 그를 자신의 장인인 리키아의 왕 이오바테스에게 보냈다. 편지도 딸려 보냈는데, 그 내용은 "이 편지를 가져간 자는 장인어른의

딸을 욕보이려 한 자이니 죽여달라"는 것이었다.

이오바테스 왕은 사위가 자신에게 보내온 손님을 아흐레 동안 극진히 대접했다. 그러고 나서 비로소 편지를 보았더니 앞서의 끔찍한 내용이 적혀 있었다. 그 역시 손님을 직접 죽이고 싶지는 않았다. 그렇게 한다면 복수의 신 에리니에스가 가만히 있지 않을 터였다. 그래서 그는 벨레로폰테스가 살아 돌아올 수 없는 요청을 하게 된다. 카리아 인근에 사는 키마이라라는 괴물을 처치해달라는 것이었다.

키마이라의 형상은 전하는 신화에 따라 조금씩 다르다. 앞부분은 사자, 가운데는 염소, 뒷부분은 뱀의 형상을 한 괴물이라는 전언도 있고, 앞부분은 사자, 용의 꼬리, 머리는 셋(그 가운데 하나는 염소 머리)인 괴물

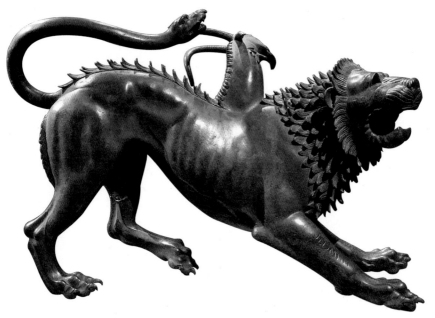

작자 미상 | 「아레초의 키마이라」 | 브론즈 | 높이 78.5cm | 길이 129cm | 기원전 400년경 | 피렌체 | 국립고고학박물관

이라는 전언도 있다. 입에서는 시뻘건 불길을 뿜었다고 한다. 이 괴상하게 생긴 괴물 키마이라는 리키아 이곳저곳을 쑥대밭으로 만들고 가축을 닥치는 대로 잡아먹어 사람들을 공포에 떨게 했다.

고대의 미술가들은 당연히 신화의 이런 설명들에 기초해 키마이라를 표현했다. 그 대표적인 작품의 하나가 「아레초의 키마이라」다. 고대 에트루리아 미술의 최고 걸작 가운데 하나로 평가되는 이 청동조각은, 전체적으로 사자 형상을 띠고 있고, 뱀 머리가 달린 꼬리에, 등에는 염소 머리가 붙어 있다. 단독 작품으로 만들어진 것으로 보이지는 않고 아마도 벨레로폰테스와 격전을 벌이는 장면을 연출하고 있었을 것으로 추정된다. 하지만 벨레로폰테스 부분은 사라지고 없어 그 전체적인 구성을 정확하게 알 수는 없다. 다만 왼쪽 엉덩이 부분에 구멍이 나 있는 것으로 보아 거기에 벨레로폰테스의 창이 꽂혀 있었을 것으로 추정된다. 이렇게 일격을 당한 상태이니 키마이라의 사자 머리는 입을 벌리고 고통을 호소한다.

중세에 들어 기독교화 된 유럽에서는 이 고대의 키마이라는 잊혀져 갔지만, 그 무의식적인 잔상이 남아 자연의 사악하고 악마적인 구현물로 키마이라적인 형상이 계속 표현되었다. 이를테면 머리는 사람의 머리인데 몸에 물고기 비늘이 있거나, 역시 머리는 사람의 머리인데 스핑크스처럼 몸이 사자 형상인 하이브리드 괴물이 그려지곤 했다. 그러다보니 근세 이후 미술가들이 다시 본격적으로 키마이라를 그리게 되었을 때 고대의 키마이라 이미지와는 거리가 먼, 중세적 상상력의 영향을 받은 키마이라가 그려지는 경우가 종종 발생했다.

프랑스 화가 모로의 「키마이라」나 미국 화가 존 싱어 사전트John Singer Sargent, 1856~1925의 「스핑크스와 키마이라」에서 그런 독특한 키마이라의

귀스타브 모로 | 「키마이라」 | 나무에 유채 |
33×27.3cm | 1867년 | 케임브리지 |
하버드대학교 포그미술관

존 싱어 사전트 | 「스핑크스와 키마이라」 |
캔버스에 유채 | 302.5×234.3cm | 1921년 |
보스턴 | 공립도서관

모습을 볼 수 있다. 모로의 키마이라는 사람의 상체에 말의 몸통을 지닌 존재로 그려져 마치 날개 달린 켄타우로스 같다. 이 키마이라는 지금 벼랑 끝에서 막 날아오르려 하는데, 그의 목에는 누드의 여인이 매달려 있다. 도취된 듯 눈을 감은 그 모습에서 여인이 지금 키마이라에게 얼마나 깊이 매혹되어 있는지 알 수 있다. 그러나 키마이라는 곧 뛰어오를 것이고 여인은 그로 인해 벼랑 아래로 떨어질 것이다. 모로는 이 그림에서 키마이라를 물리적으로 위험한 존재라기보다는 정신적으로 위험한 존재로 묘사했다. 우리를 유혹하고 기만해 파멸의 구렁텅이에 빠뜨리는 존재로서의 키마이라다.

사전트는 보스턴 공립도서관에 「종교의 승리」라는 천장화를 그리면서 그 주요 이미지 가운데 하나로 「스핑크스와 키마이라」를 그렸다. 그림의 키마이라는 전체적으로 온전한 여인의 이미지를 띠고 있다. 다만 팔이 새의 날개가 되어 사람과 달라졌다. 키마이라와 스핑크스는 지금 서로의 눈을 똑바로 쳐다본다. 스핑크스와 키마이라는 대표적인 신화의 괴물 캐릭터인데, 둘 다 고대부터 사람들의 상상력을 강렬하게 자극하는 묘한 힘이 있었다. 우리가 키마이라나 스핑크스의 눈을 똑바로 쳐다본다면 아마 의식은 무장해제 되고 최면에 걸린 듯 초월적이고 신비한 세계로 넘어가게 되지 않을까. 제아무리 이성과 과학의 시대라 하더라도 종교와 신화의 무궁한 신비는 사라지지 않는다. 공립도서관에 웬 종교 주제의 천장화냐는 비판을 받으면서도 사전트가 이런 주제의 그림을 그린 것은, 우리를 매혹하는 종교와 신화의 영원한 신비에 대한 그 나름의 확고한 믿음이 있었기 때문이다.

페가수스를 타고
키마이라를 물리치다

키마이라와 맞서게 된 벨레로폰테스는 어떻게 해야 이 괴물을 처치할 수 있을지 고민했다. 그래서 키마이라를 잡으러 가는 길에 코린토스의 유명한 예언자 폴리에이도스를 찾아갔다. 폴리에이도스는 벨레로폰테스에게 "키마이라와 싸우기 위해서는 페가수스가 반드시 필요하다"며, "페가수스를 얻으려면 아테나의 신전에 가서 잠을 자라"고 일러주었다. 신의 신전에 가서 잠을 청하자 꿈에 아테나가 나타났다. 신은 벨레로폰테스에게 황금재갈을 주며 포세이돈에게 흰 황소를 제물로 바치라고 했다. 깨어보니 실제 황금재갈이 곁에 있었다. 벨레로폰테스는 신의 지시에 따라 흰 소를 제물로 바친 뒤 코린토스의 페이레네샘으로 갔다. 폴리에이도스가 그곳에 페가수스가 자주 출몰한다고 알려주었기 때문이다. 잠복해서 기다리던 중 마침내 페가수스가 나타났다. 벨레로폰테스는 기회를 엿보다가 재빨리 덮쳐 페가수스에게 황금재갈을 물렸다.

신화에 따라서는 페가수스를 잡아 길들인 사람은 벨레로폰테스가 아니라 아테나이며 신이 페가수스를 다 길들인 뒤 벨레로폰테스에게(혹은 페르세우스에게) 넘겨주었다고 이야기하는 경우도 있다. 혹은 포세이돈이 페가수스를 길들여 벨레로폰테스에게 넘겨주었다는 설도 있다.

어쨌거나 서양 미술가들은 페가수스에게 처음 재갈을 물린 존재로 벨레로폰테스나 포세이돈보다는 아테나 신을 주로 그렸다. 네덜란드 화가 얀 북호르스트Jan Boeckhorst, 1604~68의 「헤르메스의 도움으로 페가수스를 제압하는 아테나」도 그런 그림의 하나다. 헤르메스가 말 갈퀴를 잡고 있는 사이에 아테나가 페가수스에게 재갈을 물리고 있다. 신들도 신경을 곤두세우고 달려들어야 할 만큼 페가수스 잡기가 만만치 않음을 보여준

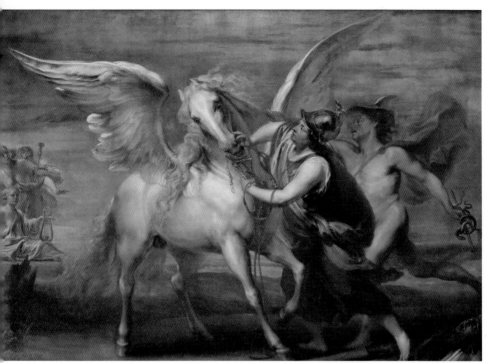

얀 북호르스트 | 「헤르메스의 도움으로 페가수스를 제압하는 아테나」 | 캔버스에 유채 | 145.5×209.5cm | 1650년 |
스헤르토헨보스 | 노르드브라반트미술관

다. 화면 왼편에서는 갑자기 벌어진 일에 놀란 무사이가 음악을 연주하
다 말고 페가수스 쪽을 바라본다. 북호르스트는 루벤스풍의 활달한 붓
놀림으로 사태의 긴박성을 부각시켰다.

벨레로폰테스가 페가수스에 올라탄 뒤 제일 먼저 한 일은 당연히 키
마이라를 잡으러 가는 것이었다. 고삐를 잡은 그는 좌고우면 없이 키마
이라가 있는 곳까지 빠른 속도로 날아갔다. 벨레로폰테스는 키마이라를
발견하자 곧장 공격에 들어갔다. 창을 마구 찔러댔으나 창으로는 키마이
라를 쓰러뜨릴 수 없었다. 보통 막강한 상대가 아니었다. 입에서 뿜어내

는 화염은 온몸을 다 태울 것 같았다. 페가수스를 타고 전방위로 날아서 공격해도 아무 소용이 없었다. 그때 벨레로폰테스의 머리에 한 가지 꾀가 떠올랐다. 벨레로폰테스는 창끝에 커다란 납덩어리를 하나 꽂았다. 그러고는 키마이라의 머리 위로 날아올라 고개를 든 키마이라의 입으로 창을 꽂아넣었다. 납덩어리를 기도 끝까지 밀어붙이는 것도 잊지 않았다. 그러자 키마이라의 입에서 나오는 화염에 납이 녹아 키마이라의 목구멍을 채웠다. 숨을 쉬지 못하게 된 키마이라는 고통 속에서 몸부림치다 죽어갔다. 이 위업으로 벨레로폰테스는 페르세우스와 더불어 헤라클레스 이전의 영웅 중 가장 위대한 영웅의 한 사람이 되었다.

오스트리아 조각가 요한 네포무크 샬러Johann Nepomuk Schaller, 1777~1842의 「키마이라와 싸우는 벨레로폰테스」는 이 싸움 주제를 높은 완성도로 보여주는 걸작이다. 이 조각에서 벨레로폰테스는 페가수스를 타고 있지 않다. 천마로부터 뛰어내린 벨레로폰테스가 왼쪽 무릎으로 키마이라의 옆구리를 짓눌러

요한 네포무크 샬러 | 「키마이라와 싸우는 벨레로폰테스」 | 대리석 | 높이 210cm | 1821년 | 빈 | 오스트리아미술관

제압하고 있다. 분노한 키마이라가 입을 벌리자 그 입으로 창을 찔러넣는다. 창은 벨레로폰테스가 손에 쥔 일부분만 보인다. 고전주의적인 정연함과, 두 맞수의 격렬한 부딪힘으로 인한 역동성이 절묘한 균형을 이룬 작품이다. 샬러는 오스트리아 왕실로부터 등신대의 기백 넘치는 젊은이 조각상 제작을 요청받고 키마이라와 싸우는 벨레로폰테스를 제일 먼저 떠올렸다. 온갖 노회하고 사악한 힘도 단숨에 제압하는 젊음, 그 주제로

조반니 바티스타 티에폴로 | 「페가수스를 탄 벨레로폰테스」 | 프레스코 | 지름 600cm | 1746~47년 | 베네치아 | 라비아궁
＿＿키마이라를 물리치고 승리의 개선을 하는 벨레로폰테스.

벨레로폰테스만큼 좋은 게 없다고 생각했다. 우리가 테세우스 편에서 본 카노바의 「켄타우로스를 죽이는 테세우스」가 이 작품을 위한 중요한 영감의 원천이 되어주었다.

영국 공수부대의 상징이 된 벨레로폰테스

벨레로폰테스가 키마이라를 처치하고 살아 돌아오자 이오바테스 왕은 깜짝 놀랐다. 그래서 몇 차례 더 목숨을 위협하는 과업을 맡겼고 심지어 자신의 군사들을 동원해 공격하기까지 했다. 그러나 그 모든 난관을 홀로 다 극복한 벨레로폰테스를 보고는 그가 신들의 사랑을 받는 영웅이라는 사실을 깨달았다. 그래서 그를 자신의 사위로 삼고 나라의 절반을 떼어주어 다스리도록 했다.

벨레로폰테스는 지도자로서 자신의 역할을 잘 해나갔으나 세월이 흐르면서 교만해졌다. 신화가 사람들에게 주는 중요한 가르침 가운데 하나는 "절대 교만하지 말라"는 것이다. 교만은 최악의 악덕이다. 신화에서 교만한 자는 반드시 그 대가를 치른다. 안타깝게도 벨레로폰테스는 그 시험만큼은 극복하지 못했다.

자신의 능력을 과신한 그는 올림포스 천궁으로 페가수스를 타고 날아갔다. 스스로 불사신들과 어깨를 나란히 할 자격이 있다고 생각했다. 그의 오만에 분노한 제우스는 등에를 한 마리 날려 보냈다고 한다. 등에가 페가수스를 쏘자 페가수스가 요동을 쳤고 벨레로폰테스는 그대로 지상으로 추락하고 말았다. 하필 그가 떨어진 곳은 가시덤불이었다. 벨레로폰테스는 가시에 찔려 시력을 잃고 말았다. 사람들과 마주하기를 꺼려 은둔자가 된 그는 그렇게 조용히 살다가 세상을 떠났다.

벨레로폰테스는 지상으로 떨어졌지만 페가수스는 계속 올림포스 천 궁까지 날아갔다고 한다. 이후 페가수스는 올림포스에서 제우스의 천둥과 번개를 나르는 일을 도맡아했다. 헤시오도스는 『신들의 계보』에서 이렇게 노래했다.

"페가수스는 양 떼의 어머니인 대지를 떠나 위로 날아올라 불사신들에게 갔다. 그리고 제우스의 궁전에 살며 지략이 풍부하신 제우스께 천둥과 번개를 날라준다."

서양미술에서 벨레로폰테스의 대표적인 상징은 단연 천마 페가수스와 창이다. 신화에 따라서는 벨레로폰테스가 창이 아니라 화살로 키마이라를 죽였다는 이야기도 있어 화살도 벨레로폰테스의 상징으로 여겨지곤 한다.

페가수스를 탄 벨로로폰테스의 멋진 이미지는 엠블럼이나 기장으로도 곧잘 사용되었는데, 그 대표적인 것이 영국 공수부대의 기장이다. 제2차세계대전 중인 1941년 영국 공수부대가 창설되면서 공중에서 투하되는 전사들의 기장 이미지로

마크 잭슨과 찰리 랭턴 | 「영국 공수부대 기념비」(부분) | 브론즈 | 높이 500cm | 2012년 | 알르워스 | 국립현충수목원

페가수스를 탄 벨레로폰테스의 실루엣이 채택되었다. 적갈색 바탕에 하늘색 실루엣으로 페가수스와 벨레로폰테스의 이미지가 그려져 있는 기장이다(이 적갈색은 영국 공수부대 베레모의 색깔이기도 하다). 이 실루엣 이미지에 기초해 영국 공수부대 전몰자들을 기리는 기념비가 만들어졌다. 기념비가 설치된 곳은 영국 스태퍼드셔주 알르워스Alrewas에 있는 국립현충수목원이다. 날아오르는 페가수스의 등 위에서 창을 던지려고 몸을 뒤로 한껏 젖힌 벨레로폰테스의 이미지가 매우 인상적이다. 이 조각과 더불어 바닥 쪽에는 현대의 영국 공수부대원이 형상화되어 있다. 공수부대 출신인 영국의 조각가 마크 잭슨Mark Jackson, 1973~과 말 조각으로 유명한 찰리 랭턴Charlie Langton, 1983~이 공동 제작했다.

고대의 '어벤져스'를 결성하고 이끈 영웅

이 아 손

영미권 인기 스타
영웅 이아손

슈퍼히어로들이 총집결한 영화 '어벤져스' 시리즈는 전 세계 히어로 마니아들을 열광시켰다. 제작사 마블 스튜디오는 2012년 첫 편에 2억2000만 달러를 투자해 15억 달러가 넘는 흥행수익을 올렸다. 이 흥행수익은 그해 최고의 기록이었을 뿐 아니라, 역대 영화 흥행수익 순위에서도 「아바타」 「타이타닉」에 이은 3위를 기록했다. 당연히 「어벤져스」는 만화를 원작으로 한 영화 가운데서 가장 높은 수익을 올린 작품이자 히어로 영화 중에서 최고의 수익을 기록한 작품이 되었다.

각양각색의 캐릭터와 능력을 지닌 슈퍼히어로들이 뭉쳐 환상적인 모험을 펼치는 이야기는 사실 저 고대부터 존재했다. 서양에서는 그리스신화의 '아르고호 원정대'가 그 원조라고 할 수 있다(선원들을 총칭해 '아르고나우타이'라고 부른다). 영웅 이아손이 결성한 아르고호 원정대에는 내

로라는 영웅들이 동참했다. 헤라클레스, 테세우스, 쌍둥이 영웅 카스토르와 폴리데우케스, 네스토르, 아킬레우스의 아버지 펠레우스, 수금 연주의 대가 오르페우스, 멜레아그로스, 여성 영웅 아탈란테 등 쟁쟁한 영웅들이 그 리스트에 이름을 올렸다(아탈란테는 여성이어서 전원 남성인 다른 대원들과 불화를 일으킬 수 있다는 이유로 제외되었다는 설도 있다).

초인적인 영웅들에 대한 이야기가 전해져오다보면 사람들은 그들이 뭉쳤을 때를 나름대로 상상하게 되고 과연 어떤 일이 일어날까 궁금해할 수밖에 없다. 그리스신화에서 그 기대를 자양분 삼아 형성된 대표적인 이야기가 바로 '아르고호 원정대' 이야기이다. 그런 점에서 아르고호 원정대를 결성한 이아손은 사람들의 강렬한 기대와 소망을 충족시켜준 '센스 있는' 영웅이었다 하겠다.

이아손은 특히 영미권에서 큰 인기를 누렸다. 영미권에서 이아손의 인기는 모든 그리스 영웅이 한데 모인 와중에도 거의 최고라 할 수 있는데, 그 덕에 「어벤져스」 같은 만화나 영화가 나오는 뿌리가 되어주었을 것이다. 이는 19세기 영국의 사제이자 저술가인 찰스 킹슬리의 『영웅들』, 미국의 소설가 너새니얼 호손의 『그리스신화―소녀소년을 위한 경이로운 책』 같은 고전이 영미권 어린이들에게 끼친 영향이 크다. 그러나 이아손이 이렇듯 영미 문화권에서 큰 인기를 누린 것과 달리 서양미술 전체로 보면 이아손을 주제로 한 미술작품은 그다지 많지 않다. 이아손을 형상화한 미술작품들은 원정 목표였던 금양모피金羊毛皮의 쟁취를 둘러싼 에피소드들, 그리고 원정으로 인해 운명적으로 만나게 된 '팜파탈' 메데이아 이야기를 중심으로 제작되었다. 아르고호 원정대가 바다를 오가며 펼친 다양한 에피소드는 미술작품으로 충분히 만들어졌다고 말하기 어렵다. 그래서 「어벤져스」 영화를 보는 것 같은 스펙터클을 기대할

수는 없다. 대체로 이아손의 개인적인 활동이 이들 미술작품의 주제가 되었다.

아르고호 원정대를 결성하다

이아손은 이올코스의 왕 크레테우스의 손자다. 크레테우스의 적법한 왕위계승자는 이아손의 아버지인 아이손이었으나, 할머니 티로가 크레테우스와 결혼하기 전 포세이돈과의 사이에서 낳은 아들, 그러니까 이부형제異父兄弟인 펠리아스가 왕위를 강탈해갔다. 크레테우스가 세상을 떠날 무렵 아이손은 나이가 아주 어렸기 때문에 속수무책으로 당할 수밖에 없었다. 펠리아스는 아이손이 장성하면 권좌를 되돌려주겠다고 했지만, 그건 빈말에 지나지 않았다. 유배지에서 결혼해 이아손을 낳은 아이손은 아들의 목숨마저 위태롭다고 느끼자 펠리아스에게 아이를 사산했다고 속이고는 수많은 영웅을 교육한 위대한 스승 켄타우로스 케이론에게 이아손을 맡겼다. 이로 인해 이아손은 영웅으로서 갖춰야 할 중요한 덕목과 능력을 출중하게 갖출 수 있었다.

미국 화가 맥스필드 패리시Maxfield Parrish, 1870~1966의 「이아손과 그의 스승」은 케이론의 지도 아래 자신의 잠재력을 키워가는 이아손을 그린 그림이다. 웅장하게 느껴지는 산을 배경으로 맨 앞의 이아손과 그 뒤의 케이론, 그리고 다른 젊은이 하나가 한 방향을 바라보고 있다. 색상을 매우 강렬하게 대비시켜 긴장감을 높인 탓에 과녁을 향한 세 사람의 강한 집중력이 선명히 부각된다. 패리시는 글레이즈 기법(흑백으로 형태와 양감을 구현한 뒤 색색의 물감을 투명하게 발라 층층이 쌓아올리는 기법)으로

사실적인 분위기와 초현실적인 느낌을 동시에 구현했다. 실제 인물들을
사진으로 찍은 듯한 사실성에, 이 세상에는 존재하지 않을 것 같은 빛과
색채로 묘한 환각을 불러일으킨다. 바로 이런 표현으로 이 그림은 신화
의 세계와 현실의 경계로 우리를 데려간다.

　이렇듯 영웅으로서 역량을 갈고 닦으며 장성한 이아손은 마침내 펠리
아스를 찾아가 아버지의 권좌를 돌려달라고 요구한다. 죽은 줄 알았던
아이가 늠름한 용사가 되어서 찾아오니 펠리아스는 비상한 방법을 동원
해 그를 제거하려 한다. "콜키스에 가서 잠을 자지 않는 용이 지키는 금

양모피를 가져오면 왕위를 돌려주겠다"고 약속한 것이다. 이는 달리 말하면 "그냥 죽으러 가라"는 뜻이었다. 그러나 이 약속을 지켜 왕위를 되찾겠다고 마음먹은 이아손은 그리스 각지로부터 영웅을 모았다. 저 유명한 아르고호 원정대를 결성한 것이다. 이 원정대의 이름이 아르고호가 된 것은 그들이 타고 갈 배를 아르고스라는 사람이 만들었기 때문이다.

이탈리아 화가 야코포 델 셀라요Jacopo del Sellajo, 1441/42~93가 그린 「아르고호 원정대 이야기의 장면들 I」은 바로 이 원정대의 결성 장면을 묘사한 작품이다. 같은 이탈리아 화가 비아조 디 안토니오Biagio di Antonio, 1446~1516가 그린 「아르고호 원정대 이야기의 장면들 II」는 아르고호 원정대가 콜키스섬에 도착해 금양모피를 획득하고 달아나는 장면을 표현한 작품이다. 이 연작은 형태상으로 볼 때 기다란 벤치의 등받이나 실내에 덧댄 판벽의 장식을 위해 그려진 것으로 추정된다.

원정대의 결성과 출항을 알리는 셀라요의 그림을 먼저 보자. 맨 왼편 상단에 펠리아스 왕이 보좌에 앉아 있는 모습이 보이고 그 곁에 황금갑옷을 입은 이아손이 있다. 그 오른쪽 아치문 앞에 역시 황금갑옷을 입은 이아손이 다시 보인다. 말 앞에 서 있는 그는 동행할 영웅들을 모으는 중이다. 화면 오른쪽 높이 솟은 바위는 펠리온산이다. 산 위에 서 있는 네 사람은, 왼편부터 이아손, 헤라클레스, 케이론, 오르페우스다. 원정대 일을 긴밀히 의논하고 있다. 전경 부분, 그러니까 화면 하단에 몰려다니는 인물들은 칼리돈의 멧돼지 사냥에 나선 영웅들이다(이 멧돼지 사냥 이야기는 다음 장 '아탈란테' 편에서 보다 자세히 다루도록 하겠다).

이렇게 모인 영웅들은 아르고호를 타고 장도에 올랐다. 그리스 해양 풍경화의 아버지로 불리는 콘스탄티노스 볼라나키스Konstantinos Volanakis, 1837~1907의 「아르고호」는 지중해 특유의 작열하는 태양빛을 받으며 서서

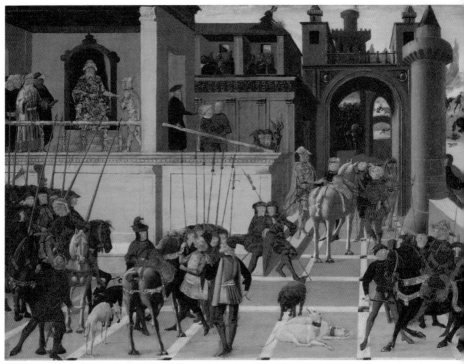

야코포 델 셀라요 ㅣ「아르고호 원정대 이야기의 장면들 I」ㅣ 나무에 템페라 ㅣ 금장식 ㅣ 49.8×142.2cm ㅣ 1465년경 ㅣ 뉴욕 ㅣ 메트로폴리탄미술관

히 움직이는 영웅들의 배를 사실적인 필치로 그린 그림이다. 배는 순풍에 밀려 고요하게 미끄러지고 있지만, 지금 배 안에는 다가올 모험에 대한 영웅들의 호기심과 기대가 팽팽한 긴장감을 낳고 있다. 마치 영화의 첫 장면을 보는 것 같다.

아르고호 원정대는 콜키스로 가기까지 여러 가지 곡절을 겪는다. 남편들을 죽인 렘노스섬의 여인들을 만나 어울리다 한동안 지체하고, 자신들을 환대해준 키지코스 사람들을 해적으로 오인해 죽이기도 하고, 헤라클레스가 자신의 종자 힐라스의 실종으로 중간에 원정대에서 이탈

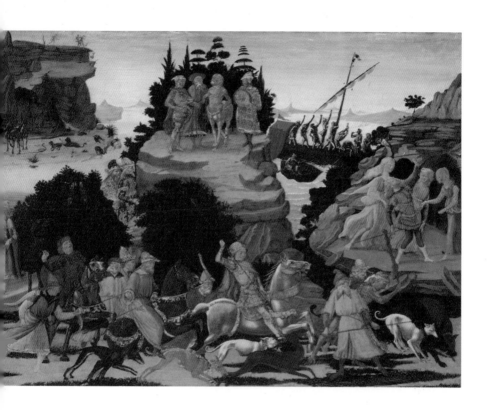

하기도 하고, 이방인을 강제로 권투시합에 끌어들여 죽이는 베브리케스의 왕 아미코스를 때려죽이고, 예언자 피네우스의 식탁을 더럽히는 괴물 새 하르피아이를 쫓아버리고, 지나가는 배를 침몰시키는 심플레가데스를 통과하기도 한다. 이 에피소드들 가운데 서양 화가들이 가장 선호한 주제는 아마도 힐라스의 실종이 아닐까 싶다. 무척이나 돋보이는 미소년이었기에 님페들의 표적이 되어 사라진 힐라스 이야기는 여러 화가들의 화포에서 매우 로맨틱하게 형상화되었다.

아르고호가 미시아 근방을 지날 때 헤라클레스가 노를 부러뜨리는

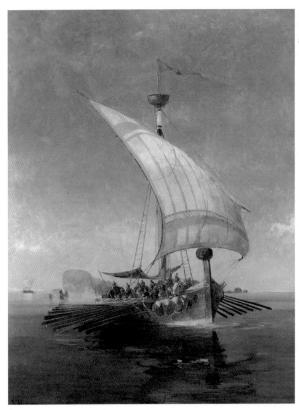

콘스탄티노스 볼라나키스 |
「아르고호」 | 캔버스에 유채 |
87×67cm | 연도 미상 | 개인 소장

바람에 배는 예정에 없던 미시아 해변에 정착했다. 헤라클레스가 나무
를 하러 간 사이 그의 종자 힐라스는 연못으로 밥 지을 물을 뜨러 갔다.
그런데 그의 모습을 본 연못의 님페들이 그 아름다움에 반해 그를 물속
으로 유혹해 끌고 들어갔다. 힐라스가 감쪽같이 사라졌다는 사실을 눈
치챈 것은 헤라클레스, 힐라스와 함께 육지에 내린 폴리페모스였다. 폴
리페모스의 이야기를 듣고 힐라스를 찾아나선 헤라클레스는 어디에서
도 그가 보이지 않자 거의 미칠 지경이 되었다. 힐라스는 그가 매우 사
랑하고 아낀 종자였기 때문이다. 아르고호 원정대원들은 더이상 지체할

시간이 없었으므로 헤라클레스 일행을 미시아에 두고 그대로 떠나버렸다. 이 힐라스 이야기는 앞에서 본 야코포 델 셀라요의 「아르고호 원정대 이야기의 장면들 I」에도 나온다. 화면 맨 오른쪽에 그려진, 여자들에게 둘러싸인 남자가 바로 힐라스다.

이 주제의 그림 중 가장 유명하고 대중적으로도 인기가 있는 것은 영국 화가 존 윌리엄 워터하우스John William Waterhouse, 1849~1917의 「힐라스와 님페들」이다. 연못의 아리따운 님페들이 지금 힐라스의 손을 잡아끈다. 연꽃보다도 더 예쁜 님페들로부터 유혹을 받아 정신이 몽롱해져서일까, 힐라스는 자기 의지와 상관없이 엉거주춤 물로 빠져드는 모양새다. 힐라스와 님페들, 물은 그렇게 하나가 되려 한다. 감각적인 소묘와 색채가 돋보이는 가운데 로맨틱하고 에로틱한 감성이 더해져 보는 이의 눈길을 단숨에 사로잡는 그림이다.

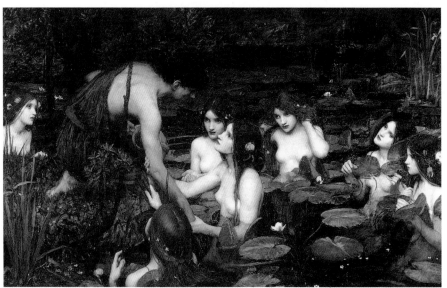

존 윌리엄 워터하우스 | 「힐라스와 님페들」 | 캔버스에 유채 | 132.1×197.5cm | 1896년 | 맨체스터미술관

금양모피를
쟁취하다

아르고호 원정대는 마침내 콜키스에 도착해 그곳의 왕인 아이에테스를 알현했다. 그들이 온 목적을 들은 왕은 그러나 금양모피를 내어줄 생각이 전혀 없다. 왜냐하면 아레스의 성소에 금양모피가 보존되어 있어야 왕국의 존속이 계속될 수 있다는 신탁이 있었기 때문이다. 왕은 이아손에게 "헤파이스토스가 만든 놋쇠 발의 황소 한 쌍에게 혼자 힘으로 멍에를 지우고 밭을 간 뒤 그 밭에 용의 이빨을 뿌리면 금양모피를 주겠다"고 약속했다. 이 거대한 황소들은 성질이 사나운데다 입과 콧구멍에서 화염이 쏟아져나와 누구도 가까이 가기 어려웠다. 도저히 방책을 못 찾는 그에게 도움의 손길이 찾아왔다. 아이에테스 왕의 딸이자 마녀인 메데이아가 이아손을 보고 한눈에 반해 도움을 주겠다고 나선 것이다. 조건은 단 하나, 자신을 아내로 삼고 콜키스를 떠날 때 자신도 함께 데리고 가달라는 것이었다.

워터하우스의 「이아손과 메데이아」는 그렇게 사랑의 굳은 약속으로 맺어진 두 사람을 묘사한 작품이다. 이아손의 맹세를 들은 메데이아가 지금 마법의 약을 만들고 있다. 메데이아의 표정은 매우 진지하다. 메데이아 곁의 이아손도 신중한 표정으로 메데이아의 행위를 지켜보고 있다. 화가는 왼편 화로의 불을 파란색으로 칠해 이 약이 얼마나 신비로운 힘을 갖고 있는지 그 빛깔로 선명히 드러내주고 있다.

메데이아는 이아손에게 이 약을 온몸과 창, 방패에 다 바르라고 말했다. 그리하면 하루 동안 어떤 불과 쇠도 그에게 해를 입히지 못할 것이라고 했다. 과연 약을 바르고 나서니 황소들의 화염도 그에게 전혀 해를 입히지 못했다. 그는 황소들에게 멍에를 씌우고 그들을 몰아 밭을 갈았다. 그러고는 테바이의 왕 카드모스가 남긴 용의 이빨을 뿌리자 거기에

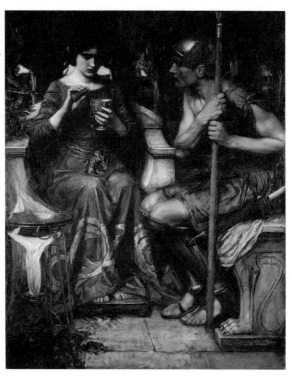

서 무장한 전사들이 생겨났다. 이아손은, "전사들이 당신을 보면 죽이려
고 달려들 터이므로 몰래 숨어 그들이 무리를 이룰 때 그들 사이에 돌
을 던지라"고 한 메데이아의 조언을 기억했다. 시킨 대로 하자 군인들은
서로 시비가 붙어 싸우기 시작했다. 그 틈을 노려 이아손은 그들을 하나
하나 제거해버렸다.

이렇게 과업을 완전히 해결한 이아손은 아이에테스에게 금양모피를
요구했다. 그러나 왕은 일언지하에 거절했다. 약속을 어긴 것이다. 왕은
아르고호를 불태우고 원정대원들을 죽일 궁리를 했다. 그러자 메데이아
가 선수를 쳤다. 밤에 이아손을 데리고 몰래 아레스의 성소로 가 금양

비아조 디 안토니오 | 「아르고호 원정대 이야기의 장면들 II」 | 나무에 템페라 | 금장식 |
49.8×142.2cm | 연도 미상 | 뉴욕 | 메트로폴리탄미술관

모피를 지키는 용을 약으로 잠재운 뒤 모피를 빼내온 것이다. 금양모피
를 확보한 이아손과 메데이아, 그리고 다른 영웅들은 재빨리 콜키스를
빠져나와 배를 타고 이올코스로 향했다.

금양모피의 쟁취와 관련한 이 일화를 한 화면에 다 담은 작품이 앞
에서 언급한 비아조 디 안토니오의 「아르고호 원정대 이야기의 장면들
II」다.

그림을 보자. 왼쪽 하단에서 행차를 하던 아이에테스 왕이 이아손과
원정대원들을 접견하고 있다. 왕의 좌우에 있는 여인은 왕의 딸 메데이

아와 칼키오페다. 화면 상단에 원형의 건물이 보이는데, 이곳은 아레스의 성소다. 그 안에서 이아손이 멍에를 씌운 황소로 밭을 갈고 전사들을 처치한 뒤 용을 제거하는 모습이 보인다. 화면 맨 오른쪽에는 이아손이 금양모피를 훔쳐 달아난다는 소식을 들은 아이에테스가 왕자에게 빨리 추적하라는 지시를 내리는 장면이 그려져 있다. 성에서 말을 타고 다리를 건너는 왕자는 모자가 벗겨질 정도로 서두른다. 그러나 이 추격은 너무 늦었다. 화면 왼편 상단에서 이아손과 원정대원들이 막 콜키스를 떠나려 한다.

금양모피를 쟁취한 이아손의 당당한 이미지는 여러 미술가들이 선호

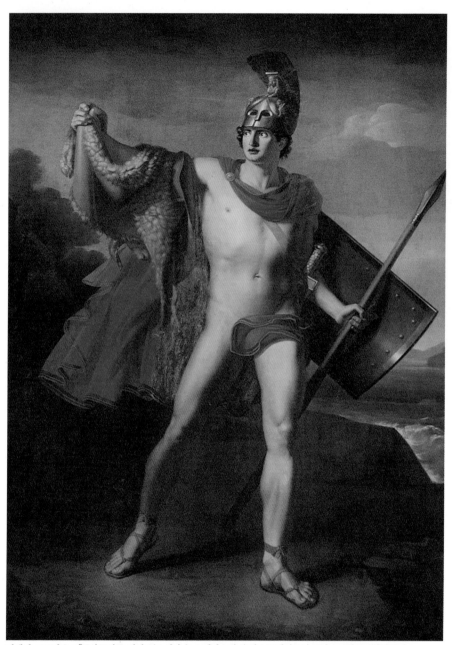

미켈레 코르타초 I 「금양모피를 걸쳐보는 이아손」 I 캔버스에 유채 I 19세기 I 나폴리 I 국립고고학박물관

한 주제였다. 이아손이 메데이아와 함께 있는 모습으로 형상화된 경우도 있고, 이탈리아 화가 미켈레 코르타초Michele Cortazzo, 1808~?의 「금양모피를 걸쳐보는 이아손」에서 보듯 단독으로 그려진 경우도 있다.

코르타초의 이아손은 매우 기백이 있어 보이는데, 그 신체의 형상이 고대의 조각 「벨베데레의 아폴론」으로부터 온 것임을 알 수 있다. 피톤을 화살로 쏘아 죽이고 당당하게 걸어나오는 그 모습 말이다.

붉은 망토가 그의 고귀함을 인증해주는 가운데 금양모피가 후광을 더하는 듯한 느낌이다. 그의 표정도 자신감과 자부심으로 가득 차 있다. 이렇게 금양모피를 쟁취한 덕분에 금양모피는 회화에서 이아손의 대표적인 상징이 되었다. 그밖에 창과 방패, 투구 또한 그의 중요한 표지물로 그려진다.

콜키스 군사들의 추적을 따돌리고 배를 띄웠으나 이아손 일행은 그것으로 안심할 수 없었다. 아이에테스 왕이 배를 타고 바짝 쫓아오고 있기 때문이다. 메데이아는 어린 이복동생 압시르토스를 데리고 왔는데, 아버지가 추격해오자 동생을 죽인 뒤 사지를 하나씩 바다에 던졌다. 장례를 치르려면 시신을 확보해야 했으므로 아이에테스는 찢긴 아들의 신체 부위들을 건지느라 더이상 아르고호를 쫓아갈 수 없었다. 이렇게 메데이아의 잔인한 기지로 이아손 일행은 무사히 아이에테스의 추격을 따돌릴 수 있었다.

이 장면은 영국 화가 드레이퍼의 「금양모피」에 매우 인상적으로 묘사되어 있다. 드레이퍼는 대중이 보는 회화에 사람을 찢어 죽이는 잔인한 장면을 그려넣을 수는 없었기에 메데이아의 지시로 선원들이 어린 압시르토스를 바다에 던지는 장면으로 이를 고쳐 그렸다. 어린 동생은 누나의 옷을 붙잡고 살려달라고 애원한다. 하지만 메데이아의 표정은 단호하

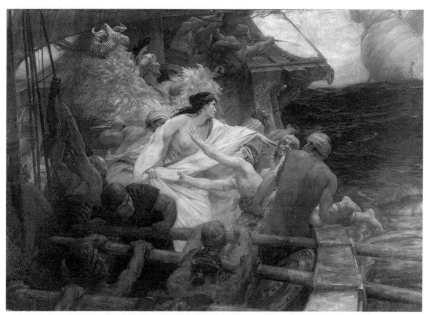

허버트 제임스 드레이퍼 | 「금양모피」 | 캔버스에 유채 | 155×272.5cm | 1904년 | 브래드퍼드 | 카트라이트홀

다. 그녀에게 더이상 가족은 안중에 없다. 오직 이아손만이 자신의 전부
인 것이다. 메데이아 뒤로 투구를 쓴 이아손이 금양모피를 흔들며 뒤쫓
아오는 아이에테스 왕을 조롱하고 있다. 화면 오른쪽 상단으로는 곧 시
신을 수습해야 할 아이에테스 왕의 배가 보인다.

비극으로 끝난
이아손의 생애

이올코스로 돌아가는 길 역시 평탄
하지는 않았다. 특히 동생을 죽인
메데이아의 행위에 제우스가 분노
하는 바람에 속죄와 정화의 과정을 거쳐야 했다. 세이레네스도 만나고
청동거인 탈로스도 만나는 등 여러 사연을 겪은 뒤에야 이아손은 비로

소 아르고호 원정대와 함께 이올코스로 돌아올 수 있었다. 펠리아스 왕을 찾아간 이아손은 어렵게 획득한 금양모피를 내놓았다. 그러나 그 금양모피를 보고도 펠리아스는 약속한 왕위를 돌려주려 하지 않았다. 노여움에 휩싸인 이아손은 보복을 하기로 결심했고, 그런 이아손을 위해 이번에도 메데이아가 나섰다.

메데이아는 펠리아스 딸들의 효심을 이용했다. 딸들이 보는 앞에서 늙은 양 한 마리를 죽여 잘게 썬 뒤 솥에 집어넣었다. 그러고는 이를 끓이니 해체된 늙은 양이 싱싱한 어린 양이 되어 튀어나오는 게 아닌가. 메데이아가 바로 그 방식으로 펠리아스를 회춘시켜줄 수 있다고 하자 펠리아스의 딸들은 신이 나서 아버지를 죽여 잘게 썰었다. 그리고 메데이아

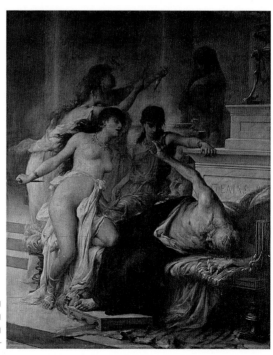

조르주 모로 드투르 |
「딸들에게 죽임을 당하는 펠리아스」|
캔버스에 유채 | 261×207cm |
1878년 | 개인 소장

가 시킨 대로 그 사체를 솥에 넣고 끓였다. 그러나 그뿐이었다. 펠리아스는 영영 살아 돌아오지 못했다. 딸들이 효심으로 아버지를 죽이게 만든 이 잔혹한 살인으로 인해 이아손과 메데이아는 이올코스에서 추방되어 코린토스로 피신했다.

프랑스 화가 조르주 모로 드투르Georges Moreau de Tours, 1848~1901의 「딸들에게 죽임을 당하는 펠리아스」는 그 잔인한 존속살해의 현장을 마치 생중계하듯 표현한 그림이다. 벤치에 쓰러진 펠리아스는 "도대체 무슨 짓을 하는 것이냐" 하고 외치며 손을 뻗어 저어한다. 그러나 몇 차례 칼에 찔린 그는 더이상 몸을 주체할 수 없다. 딸들은 이게 다 아버지를 위한 일이라는 생각에 주저 없이 흉기를 휘두르고 있다. (토머스 불핀치는 그의 책 『그리스 로마신화』에서 딸들이 머뭇거렸다고 했지만, 조르주 모로 드투르는 오히려 딸들이 적극적으로 살해하는 모습으로 표현했다.) 딸들의 표정을 보면 무언가에 홀린 듯 예사롭지가 않다. 화면 상단의 어두운 배경 속에 베일을 쓴 한 여인이 보이는데, 그녀가 바로 이 모든 일을 계획하고 지휘한 메데이아다.

메데이아는 이처럼 이아손을 위해서라면 무엇이든 다했다. 세상 최고의 악녀가 되는 것도 마다하지 않았다. 그런 그녀에게 청천벽력 같은 일이 일어났다. 이아손이 배신을 한 것이다. 자신의 입지 강화를 위해 코린토스의 협력이 필수적이라고 생각한 이아손은 코린토스의 공주 크레우사(혹은 글라우케)와 정략결혼을 했다. 머리끝까지 화가 오른 메데이아는 크레우사에게 결혼을 축하한다며 옷 선물을 보냈다. 크레우사는 그 아름다움에 반해 옷을 입어 보았다가 옷에서 일어난 불길로 그 자리에서 타 죽고 말았다. 그 모습을 보고 놀란 왕이 딸의 옷을 벗기려다가 함께 타 죽었다. 메데이아의 복수는 여기에서 그치지 않았다. 그녀는 자신과

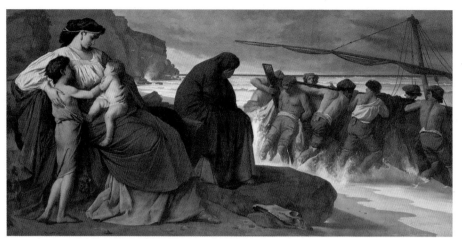

안젤름 포이어바흐 | 「메데이아」 | 캔버스에 유채 | 198×395.5cm | 1870년 | 뮌헨 | 노이에피나코테크

이아손 사이에서 낳은 두 아들을 자기 손으로 죽였다. 이아손에게 참척의 고통을 남긴 것이다. 이렇게 이아손에게 무서운 앙갚음한 뒤 메데이아는 아테네로 가서 아이게우스 왕과 결혼했다. 우리가 앞에서 보았듯 그곳에서 메데이아는 또 테세우스와 대립하게 된다.

독일 화가 안젤름 포이어바흐Anselm Feuerbach, 1829~80의 「메데이아」는 파도가 치는 바다를 배경으로 고요히 사색에 잠긴 메데이아를 그린 그림이다. 메데이아가 어디론가 떠나려는 것 같다. 화면 왼편의 바위에 앉은 메데이아는 자신의 두 아이를 물끄러미 바라보고 있다. 이 어여쁜 젊은 엄마가 이렇듯 자신에게 전적으로 의지하는 사랑스런 아이들을 죽이리라고 누가 상상할 수 있겠는가. 하지만 이미 그녀의 결심은 섰다. 머리까지 검은 천을 뒤집어쓴 여인이 아이들의 비극적인 운명을 나타내고 있다. 하인으로 보이는 그녀의 어둡고 슬픈 웅크림은 젊은 어미의 마음속에 있는 모든 분노와 복수심, 좌절감, 원한을 대변한다. 모래사장 위에

놓인 말의 두개골 역시 아이들의 죽음을 암시한다. 일이 끝나는 대로 메데이아는 뱃사람들이 미는 저 배를 타고 아테네로 사라질 것이다.

이렇게 이아손의 이야기는 비극으로 끝난다. 자식들마저 죽은 것을 본 이아손은 미쳐서 광야를 헤매고 다녔다고 한다(이올코스의 권력을 되찾아 하나 남은 아들 테살로스에게 왕위를 넘겨주었다는 전승도 있다). 그렇게 방황하던 중 우연히 옛 아르고호의 잔해를 발견하고는 뱃고물 밑에서 잠들었다가 뱃고물이 허물어져 떨어지는 바람에 그만 그에 맞아 사망하고 말았다.

편견과 차별을 뚫고 일어선
위대한 여성 영웅

아 탈 란 테

**왜 여성은
영웅이 될 수 없는가?**

그리스신화의 영웅은 거의 남성이다. 영웅의 사전적 정의는 '지혜와 재능이 뛰어나고 용맹하여 보통 사람이 하기 어려운 일을 해내는 사람'이다. 이 사전적 정의에 기초해보면 여성이라고 영웅이 되지 말라는 법은 없다. 당연히 우리 시대에는 위대한 여성 영웅들이 많다. 그러나 고대에는 여성들이 교육을 제대로 받지 못했고 여성의 사회 활동도 쉽지 않았다. 구조적인 요인으로 인해 여성들이 영웅이 되기는 극히 어려웠다.

그렇다 하더라도, 그리스신화 속 여성은 영웅은커녕 하나의 인간으로서도 '부정적인 존재'로 묘사되는 경우가 많다. 메데이아를 그 예로 살펴보자. 메데이아는 사실 대단한 능력을 지닌 여성이었다. 그러나 이복동생과 아들들을 죽였기에 악녀로 불린다. 헤라클레스 역시 자신의 부인과 자식들을 죽였지만 누구도 헤라클레스를 '악남惡男'이라고 부르지 않

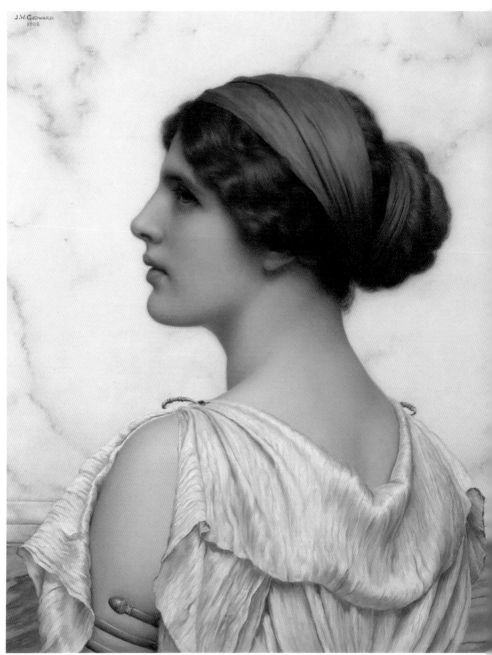

존 윌리엄 고드워드John William Godward, 1861~1922 | 「아탈란테」 | 캔버스에 유채 | 50.8×40.6cm | 1908년 | 개인 소장
——— 아탈란테는 대단히 출중한 신체 능력을 갖춘 사냥꾼이었지만, 고드워드는 그보다는 이상적인 그리스 여성의
아름다움에 초점을 맞춰 아탈란테를 묘사했다.

는다. 메데이아는 이아손을 살리려고 이복동생을 죽였고, 이아손이 배신하는 바람에 그의 새 신부와 자기 자식을 죽였다. 그럼으로써 악녀이자 팜파탈이 되었다. 이 악행의 일정 부분은 분명 이아손에게도 책임이 있다. 이아손은 평생 메데이아만을 사랑하겠다고 굳게 약속해놓고 그 맹세를 헌신짝처럼 버렸다. 하지만 신화는 유독 여성에게 더 많은 책임을 묻고 여성을 더 신랄하게 비난한다.

신화는 여성의 능력과 재능도 상대적으로 부정적으로 다루는 경우가 많다. 여성은 남성에 비해 신체적으로 약한 면이 있다. 그래서 메데이아의 예에서 보듯 신화의 여성 능력자는 무공이나 완력이 아니라 마법과 같은 특별한 능력을 갖춘 경우가 많다. 그러나 이런 힘은 무공이나 완력에 비해 부정적이고 사악한 힘으로 치부된다. 그래서 메데이아는 나름의 능력을 갖추고 있음에도 능력이 출중한 영웅이 아니라 마녀가 되어버리는 것이다. 이런 조건 아래서 위대한 여성 영웅이 나오는 것은 매우 어려운 일이다. 그러나 그 어려운 일을 실현한 신화 속 여성이 있으니 그녀가 바로 아탈란테다.

칼리돈의 거대한 멧돼지를 활로 쏘아 맞히다

아탈란테는 처녀 사냥꾼이었다. 그녀가 사냥꾼이 된 데는 사냥꾼의 양녀로 자란 배경이 작용했다. 그녀의 아버지는 아르카디아의 왕자인 이아소스라고도 하고 스코이노스시의 시조인 스코이네우스라고도 한다. 어머니는 클리메네다. 아들을 기대했던 아버지는 딸이 태어나자 크게 실망해 아탈란테를 산에 내다버렸다. 이 장면에서 우리는 다시 한번 고대 그리스 사회가 얼마나 성차별적

이었는지 인식할 수 있다. 아탈란테는 이렇듯 버려져 죽을 수밖에 없는 운명이었다. 그러나 암곰이 젖을 물려주어 가까스로 살아남았다. 그런 그녀를 거두어들인 사람이 사냥꾼인 양아버지였다.

아탈란테는 숲에서 누구의 간섭도 받지 않고 열심히 뛰어다녔다. 또 사냥을 했다. 그녀의 달리기 실력은 그 어떤 남자도 앞설 정도로 남달랐고 사냥 실력 또한 타의 추종을 불허했다. 로이코스와 힐라이코스라고 하는 켄타우로스들이 아탈란테를 겁탈하려다가 오히려 그녀의 활에 맞아 세상을 떠나는 일이 발생하기도 했다.

이런 능력을 갖춘 인재이다보니 아르고호 원정대가 출범할 때 그녀 또한 원정에 참가하는 영웅의 한 사람이 되었다. 앞에서도 언급했듯 여성이라는 이유로 결국 원정대에서 제외되었다는 이야기도 있지만, 유일한 여성 대원으로 승선해 끝까지 중요한 역할을 했다는 일화도 있다. 아르고호 원정대의 일화는 앞에서도 말했듯이 미술작품으로 그다지 활발히 제작되지 않았다. 자연히 이 주제와 관련해서는 그림으로 볼 만한 아탈란테의 활약상이 없다. 서양 미술가들이 가장 선호한 아탈란테 주제는 '아르고호 원정대'가 아니라 '칼리돈의 멧돼지 사냥'과 '히포메네스(혹은 멜라니온)와의 달리기 경주'다. 이 두 주제는 서양의 많은 미술가들이 앞다투어 표현한 중요한 신화 주제였다.

신화에 따르면, 어느 해 칼리돈에 거대한 멧돼지가 나타나 나라 이곳저곳을 황폐하게 만든 일이 있었다고 한다. 이것은 전적으로 왕의 잘못 때문이었다. 칼리돈의 오이네우스 왕이 신들에게 제물을 바치면서 깜빡 잊고 아르테미스 신에게만 아무것도 바치지 않았던 것이다. 올림포스의 신들은 다른 것은 용서해도 자신에게 제물을 바치지 않는 것만큼은 결코 용서하지 않았다. 화가 난 아르테미스는 멧돼지를 보내 칼리돈의 소

떼를 들이받고 경작지와 마을을 쑥대밭으로 만들어놓았다.

이에 칼리돈의 왕자 멜레아그로스가 그리스 전역에서 자신과 함께 멧돼지를 퇴치할 영웅들을 모았다. 이에 아탈란테도 참가했는데, 이때도 남성 참가자들이 왜 여성 사냥꾼을 참가시키느냐고 크게 불만을 제기했다. 그러나 멜레아그로스가 다른 영웅들을 설득해 가까스로 함께 멧돼지 사냥에 나설 수 있었다.

멧돼지와 마주한 영웅들은 이 야수가 보통 야수가 아님을 금세 깨달을 수 있었다. 초장에 벌써 여러 명의 영웅들이 멧돼지의 공격으로 죽었다. 그러나 아탈란테는 눈 하나 깜짝하지 않았다. 많은 영웅들이 용감하게 멧돼지를 공략했으나 창이든 화살이든 멧돼지의 몸통을 제대로 맞힌 이는 하나도 없었다. 그러나 계속 기회를 엿보던 아탈란테의 화살이

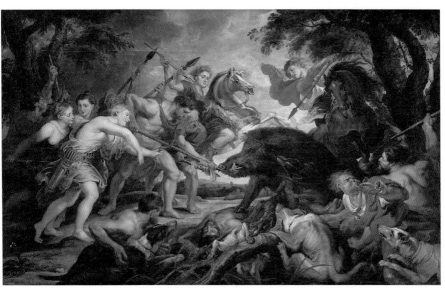

페테르 파울 루벤스 | 「멜레아그로스와 아탈란테의 사냥」 | 캔버스에 유채 | 257×416 cm | 1616~20년 사이 | 빈 | 미술사박물관

시위를 떠나자 모든 상황이 달라졌다. 그녀의 화살이 처음으로 멧돼지의 몸통을 정확하게 파고든 것이다. 멧돼지의 거대한 몸에서 피가 솟구쳤다. 이를 본 멜레아그로스가 달려들어 창으로 멧돼지의 명줄을 끊었다. 치열한 싸움 끝에 마침내 광포한 멧돼지가 쓰러지고 말았다.

바로크의 대가 루벤스의 「멜레아그로스와 아탈란테의 사냥」은 이 격렬한 투쟁의 순간을 생동감 있게 묘사한 작품이다. 화면 중앙에서 오른쪽으로 멧돼지가 보이고 그 맞은편에 아탈란테와 멜레아그로스를 비롯한 사냥꾼들이 보인다. 아탈란테의 자세로 보아 그녀는 방금 활시위를 당겼다. 그 화살은 멧돼지의 귀 부분에 정확히 꽂혔다. 아탈란테 곁의, 붉은 망토를 입은 멜레아그로스는 창을 멧돼지의 입 쪽으로 들이밀고 있다. 멧돼지 발굽 아래는 죽은 사냥꾼들과 사냥개들이 보인다. 오른편 하단의 붉은 옷을 입은 사냥꾼은 나팔을 불어 다른 사냥꾼들이 빨리 모이도록 재촉한다. 이렇게 멧돼지의 마지막 순간이 다가왔다. 인물의 동세도 그렇고 무기의 방향도 그렇고 모든 것이 멧돼지를 향해 있다. 바로 이 결정적인 순간을 아탈란테가 만들어냈다.

멧돼지를 쓰러뜨리고 난 뒤 멜레아그로스는 멧돼지 가죽을 벗겨 아탈란테에게 상으로 주었다. 그런데 이 일이 큰 분란을 일으켰다. 멜레아그로스가 보기에 멧돼지 사냥의 가장 큰 공을 세운 사람은 분명 아탈란테였다. 하지만 여성이 사냥에 참가한 것조차 용납하기 어려웠던 사냥꾼들, 그 가운데서도 멜레아그로스의 외삼촌인 플렉시폭스와 톡세우스는 아탈란테에게 최고의 영예가 돌아가는 것을 눈뜨고 볼 수 없었다. 그들은 멜레아그로스를 맹비난하며 아탈란테에게서 가죽을 빼앗아버렸다. 왕자로서 심한 모욕감을 느낀 멜레아그로스는 두 외삼촌을 그 자리에서 죽이고 말았다.

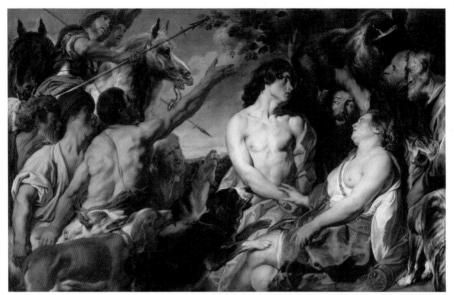

야코프 요르단스 | 「멜레아그로스와 아탈란테」 | 캔버스에 유채 | 152.3×240.5cm | 1620~50년 사이 |
마드리드 | 프라도미술관

 루벤스의 조수로 활동한 바 있는 야코프 요르단스Jacob Jordaens, 1593
~1678의 「멜레아그로스와 아탈란테」는 이 갈등을 주제로 한 작품이다. 화
면 오른편 뒤쪽에서 멧돼지의 머리를 들고 있는 두 노인이 멜레아그로
스의 외삼촌들이다. 신화에서는 멧돼지 가죽을 벗겨 아탈란테에게 주
었다고 했지만, 서양 화가들은 이 주제를 그릴 때 대체로 멧돼지 머리를
주는 것으로 표현했다. 사냥한 뒤 사냥감의 머리를 박제로 만들어 장식
하던 당대 유럽의 귀족 문화를 반영한 것으로 보인다. 어쨌거나 외삼촌
들은 아탈란테로부터 그 멧돼지 머리를 빼앗아 이렇듯 거세게 분노를
표출하고 있다. 화면 왼편의 다른 사냥꾼들도 제각각 항의에 동참하고
있다. 이 같은 반응에 분노한 멜레아그로스는 손을 칼자루에 가져가려
한다. 그러자 아탈란테가 그 손을 억누른다. 자신은 괜찮으니 화를 거두

라는 것이다. 하지만 우리가 알 듯 사태는 비극으로 끝났다. 멜레아그로스가 자신의 외삼촌들을 무참히 살해한 것이다.

이 친족살해의 소식을 전해들은 멜레아그로스의 어머니 알타이아는 큰 충격을 받았다. 멧돼지 가죽 때문에 아들이 동생들을 죽였다는 사실이 믿기지 않았다. 아무리 아들이지만 도저히 용서가 되지 않았다. 동생들에 대한 미안함과 슬픔으로 몸을 떨던 알타이아는 오래된 항아리 앞으로 가서 그 안에 있던 타다 남은 장작을 꺼냈다. 그리고는 그것을 불타는 아궁이에 던져버렸다. 장작이 다 타자 그제야 정신이 든 알타이아는 다시 망연자실해 하더니 끝내 목을 매고 말았다. 그 장작은 멜레아그로스가 아주 어릴 적 집에서 때다가 만 것으로, 그 장작이 다 타면 아들

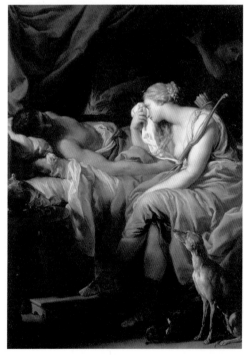

폼페오 바토니 |
「멜레아그로스의 죽음」 |
캔버스에 유채 | 135×95cm |
1740~43년 | 개인 소장

의 목숨도 끝날 것이라는 운명의 신 모이라이 자매의 예언이 있었다. 그 예언에 놀란 알타이아는 장작의 불을 끄고 그것을 오래 보관해왔다. 하지만 이제 장작은 다시 아궁이에 던져졌고 마침내 다 타버리고 말았다. 장작이 타버림과 동시에 멜레아그로스의 생명줄도 끊어지고 말았다.

이탈리아 화가 폼페오 바토니Pompeo Girolamo Batoni, 1708~87의 「멜레아그로스의 죽음」은 그렇게 이승을 떠나는 멜레아그로스를 그린 그림이다. 멜레아그로스는 지금 힘없이 침대에 누워 있다. 그 오른편에서 아탈란테가 천으로 눈물을 닦으며 슬퍼한다. 왼팔에는 그녀의 상징인 활이 기대어 있고 바닥에는 사냥개가 앉아 있다. 배경에는 어둠 속에서 어머니 알타이아가 오랫동안 귀하게 보관하던 장작을 아궁이에 넣는 모습이 그려져 있다. 전경과 배경은 한자리에서 동시에 일어난 사건을 묘사한 것이라기보다는, 시공간의 차이가 있지만 사건의 인과관계를 하나의 화면에서 보여주기 위한 연출에 따른 것이라 하겠다.

이렇게 아탈란테는 사냥의 트로피도 잃고 자신을 사랑해주던 남자도 잃었다. 신화의 세계에서 여성이 영웅이 된다는 것은 그토록 힘들고 고된 일이었다.

황금사과 세 알로 이기다

아탈란테가 아르고호 원정대에 오르고 칼리돈의 멧돼지를 물리치는 데도 혁혁한 공을 세웠다는 소식은 그녀를 버린 생부의 귀에도 들어갔다. 생부는 딸을 다시 찾았다. 딸을 되찾은 생부가 딸을 위해 가장 신경 쓴 일은 무엇이었을까? 딸을 결혼시키는 것이었다. 생부는 딸에게 결혼하라고 자꾸 채근했다. 아탈란테는

결혼할 마음이 없었다. 아르테미스 신처럼 평생 결혼하지 않은 채로 살고 싶었다. 심지어 신탁에 따르면 결혼하는 즉시 그녀는 동물이 될 운명이었다. 아무래도 그 예언이 신경 쓰였다. 그런 속도 모르고 생부는 결혼을 강요했다. 고대 가부장 사회에서 딸이 아버지의 요구를 무시할 수는 없었다. 아무리 자신을 내팽개쳤던 생부여도 아버지는 아버지였다. 아탈란테는 결국 결혼하겠다고 선언하고 구혼자들에게 다음과 같은 조건을 내걸었다.

하나, 나와 달리기 경주를 한다.
둘, 이기는 자에게 나는 군말 없이 시집간다.
셋, 그러나 나에게 지는 자는 목숨을 내놓아야 한다.

아탈란테는 일대에서 가장 빠른 달리기 선수였다. 어떤 남자도 아탈란테만큼 빨리 달리지는 못했다. 그러니 아탈란테와 경주해 이겨 결혼한다는 것은 사실상 불가능한 일이었다. 그럼에도 불구하고 많은 청년들이 도전했다. 그만큼 아름다웠기 때문이다. 그 결과 많은 젊은이들이 불귀의 객이 되어 사라졌다.

히포메네스(혹은 멜라니온)는 누구보다 아탈란테의 달리기 실력을 잘 알았다. 그녀의 경주 때마다 심판을 보았기 때문이다. 그런 그도 아탈란테에 대한 연모의 감정을 이길 수 없었다. 결국 시합을 신청했고, 죽음을 코앞에 두게 되었다. 히포메네스는 사랑의 신 아프로디테에게 간절한 마음으로 기도했다. "사랑이 아니라면 누가 이렇듯 무모한 시합에 뛰어들겠습니까? 이 모든 게 사랑 때문에 벌어진 일이니 사랑의 신께서 도와주셔야 하는 것 아닙니까?" 이렇게 호소했다. 그러자 아프로디테가 나타

나 히포메네스의 손에 황금사과 세 알을 쥐어주었다. 누가 봐도 갖고 싶은 아름다운 황금사과였다.

히포메네스는 시합 도중 이 사과를 하나씩 멀리 던졌다. 사과에 혹한 아탈란테는 그것을 줍지 않고는 배길 수가 없었다. 그렇게 세 차례를 거듭하다보니—특히 마지막 사과는 무척 무거웠다—아탈란테는 결국 결승점에 히포메네스보다 늦게 들어올 수밖에 없었다. 누구도 예상하지 못한 아탈란테의 패배였다. 사랑의 신의 도움으로 히포메네스는 꿈에 그리던 아탈란테를 자신의 품에 안게 되었다.

사랑을 얻기 위해 남자가 목숨을 걸고 사랑하는 여자와 경주를 벌이는 이 장면은, 미술가들로 하여금 저마다의 시각으로 매우 박진감 넘치는 화면을 추구하게 만들었다. 그래서 이 주제의 그림들을 보노라면 한 경기를 마치 여러 대의 카메라가 다양한 각도에서 잡아 보여주는 것 같은 느낌을 받게 된다.

영국 화가 에드워드 존 포인터Edward John Poynter, 1836~1919의 「아탈란테의 경주」는 광각으로 잡은 스펙터클한 경주 장면이 일품이다. 아탈란테가 지금 오른손으로 땅에 떨어진 황금사과를 주우려 하는데, 왼손에 이

에드워드 존 포인터 | 「아탈란테의 경주」 | 캔버스에 유채 | 21.9×65.4cm | 1875년 | 개인 소장

귀도 레니 | 「아탈란테와 히포메네스」 | 캔버스에 유채 | 206×297cm | 1630년경 | 마드리드 |
프라도미술관

미 다른 사과가 쥐어져 있다. 이 틈을 노려 히포메네스는 전력질주한다.
그러면서도 손을 어깨에 멘 가방으로 가져간다. 마지막 황금사과를 던
질 준비를 하는 것이다. 히포메네스가 앞서가는 의외의 상황이 펼쳐지
자 관중은 놀라고 흥분해 큰 함성을 발산한다. 그 뜨거운 열기가 생생히
전해지는 그림이다.

이탈리아 화가 레니의 「아탈란테와 히포메네스」는 슬로비디오로 두
사람의 동작을 아주 근접해서 포착한 듯한 작품이다. 그러다보니 두 남
녀가 격렬하게 시합을 한다기보다는 서로 호흡을 맞춰 춤을 추는 것 같
다. 화가 자신도 경기장의 함성이나 열기에는 관심이 없고 두 청춘남녀
의 아름다운 누드를 표현하는 데 더 무게를 두고 있다. 레니는 이렇듯

찰스 미어 l 「아탈란테의 패배」 l 캔버스에 유채 l 91.6×152.6cm l 1938년 l 시드니 l 뉴사우스웨일즈미술관

젊고 건강한 남녀의 육체를 부각시킴으로써 서로의 만남과 사랑이 불가
피한 숙명임을 시사한다. 그들의 육체를 휘감은 천은 흡사 사랑 노래처
럼 로맨틱한 리듬으로 출렁인다.

영국 출신의 오스트레일리아 화가 찰스 미어Charles Meere, 1890~1961의
「아탈란테의 패배」는 귀도 레니의 그림만큼 초근접은 아니지만, 그래도
꽤 가까이 다가가 두 경주자의 역동적인 자세를 포착했다. 동시에 풍경
도 충분히 담아내어 주변 분위기, 관객들의 반응까지 세밀하게 전달한
다. 달리고, 던지고, 줍는 남녀의 동작이 매우 자연스러운 한편 두 사람
의 신체 모두 남성적 특질과 여성적 특질이 크게 강조되어 있다. 그만큼
에로틱한 인상을 주는데, 결국 둘의 경쟁이 갈등보다는 로맨틱한 조화의

영역으로 넘어갈 것임을 시사한다.

이처럼 이 주제의 미술작품들을 보노라면 다양한 각도에서 카메라가 담은 스포츠 중계 화면들을 보는 것처럼 재미있다.

여성이 남성과 동등함을 보여준 영웅

이렇게 결혼한 두 사람은 영원히 행복하게 살았을까? 안타깝게도 그렇지 않았다. 물론 둘은 서로 깊이 사랑했다. 아탈란테는 히포메네스의 사랑을 받아들였고 그렇게 둘은 하나가 되었다. 그러나 때로 두 사람의 사랑은 너무 과했다. 사랑에 지나치게 몰입한 나머지 성스러운 제우스의 신전에서 사랑을 나눴다고도 하고, 키벨레 신의 신전에서 사랑을 나눴다고도 한다. 한마디로 '눈에 뵈는 게 없었다'. 성소가 더럽혀진 데 분노한 신은 두 사람을 사자로 만들어버렸다. 그렇게 아탈란테가 두려워했던 신탁은 이뤄졌다. 결혼을 함으로써 정말 동물이 되어버린 것이다.

당시 그리스 사람들은 사자는 서로 교미하지 않는다고 여겼다. 사자 새끼는 사자가 표범과 교미해서 얻는 것이라고 믿었다. 그런 까닭에 사자가 된 둘은 다시는 짝짓기를 할 수 없었다. 대신 함께하는 일이 생겼다. 키벨레 신의 전차는 두 마리의 사자가 끄는데, 이 사자들이 바로 아탈란테와 히포메네스라고 한다.

스페인 조각가 프란시스코 구티에레스 아리바스Francisco Gutiérrez Arribas, 1727~82와 프랑스 조각가 로베르토 미셸Roberto Michel, 1720~86이 공동 제작한 「키벨레」에서 우리는 이 두 사자를 만나볼 수 있다. 스페인 마드리드 시벨레스 분수Fuente de Cibeles 앞에 놓인 이 조각상에서 두 사자는 지금

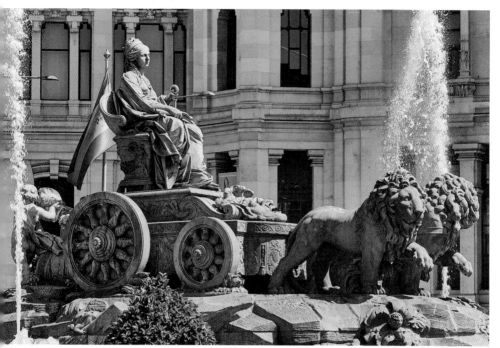

프란시스코 구티에레스 아리바스와 로베르토 미쉘 ‖ 「키벨레」 ‖ 대리석 ‖ 1782년 ‖ 마드리드 ‖ 시벨레스 분수
____아리바스가 작품을 다 마치지 못하고 죽어서 미쉘이 사자 부분을 완성했다.

키벨레 신의 전차를 끌고 어디론가 가고 있다. (풍요와 다산의 신인 키벨레
는 원래 프리기아 지역의 대모신大母神으로, 그리스에는 기원전 6세기경 전해져
점차 가이아, 레아, 데메테르와 일정한 특질을 공유하는 신이 되었다.) 키벨레
의 모습도 당당하지만 사자들의 위세도 등등하다. 그러나 서로 사랑하
는 사이였던 둘은 더이상 과거의 로맨스는 꿈조차 꿀 수 없게 됐다. 그
저 야성에 사로잡혀 포효하는 맹수로서 존재의 의미를 확인할 뿐이다.
이는 히포메네스에게도 비극적인 인생의 종장이었지만, 누구보다 뛰어난
능력을 지녔던 아탈란테에게 더더욱 슬픈 인생의 종장이 아닐 수 없었
다. 결혼은 그녀에게 새로운 출발이 아니라 이렇듯 모든 영광의 끝을 의

미했다.

영웅을 뜻하는 영어 'hero'는 그리스어 'heros'에서 왔다. '보호자' '지키는 자'를 뜻하는 말이다. 고대사회에서 적의 공격으로부터 마을이나 도시, 국가를 방어하는 일은 전적으로 남자들이 하는 일이었다. 영웅은 이렇게 무력으로 동포를 지키는 사람이었으므로 고대사회에서 여성이 영웅이 되기란 쉽지 않았다. 하지만 아탈란테는 무서운 멧돼지를 처치하고 영웅이 되었다. 아탈란테의 이름은 'atalantos'로부터 온 것으로, 그 의미는 '무게가 같다'이다. 아탈란테는 그 어떤 남성 영웅과 비교해도 '그 무게가 같은' 여성 영웅이었다. 지독히 성차별적인 신화의 세계에서 그녀는 그렇게 여성이 남성과 동등하다는 사실을 보여준 진정한 영웅이었다.

영원히 빛날 명성과 명예를 위해 모든 것을 바치다

아 킬 레 우 스

**목숨보다
소중한 명예**

"만약 당신이 사람들의 야심을 보고, 그 시인이 말했듯이, '모든 세대에 걸쳐 이름을 남기는 것'이라는, 명성에 대한 열정적인 갈망을 이해하지 못한다면, 얼마나 그것이 분별이 없는 것인가 하고 놀랄 것이다. 그것을 위해서 그들은 어떤 위험에도 몸을 던질 각오가 되어 있다. 그것은 그들 자신의 아이를 위한 것보다 더 강한 것이다. 그것을 위해 그들은 재산을 버리고 어떠한 육체적 어려움도 견디고 그들의 생명도 버릴 수 있다. 무엇 때문에 아르케스티스가 아도메토스를 위해 그녀의 생명을 버렸으며, 아킬레우스가 파트로클로스의 복수를 위해 목숨을 버렸는가를, 그들이 자신들의 아레테(덕)를 불사적인 것으로 믿었다는 사실을 당신이 알지 못한다면, 당신은 이해할 수 없을 것이다."

플라톤의 『향연』에서 디오티마가 소크라테스에게 한 말이다.

불멸의 명성 혹은 명예에 대한 옛 그리스인들의 열망은 대단한 것이었다. 자신의 목숨보다도, 심지어 자식의 목숨보다도 소중한 것이 명성이요 명예였다. 인간, 특히 영웅은 이것을 위해 죽을 준비가 되어 있어야 하며, 이것만이 진정으로 영원히 빛날 숭고한 가치였다. 신화에서 영웅들의 명예를 향한 이런 열망을 가장 인상 깊게 보여준 인물이 아킬레우스다. 아킬레우스는 명성을 향한 집념과 자존심 때문에 자신이 불행한 종말을 맞을 것이라는 사실을 뻔히 알면서도 이를 달게 감수했다.

아킬레우스는 그의 삶과 투쟁을 통해 호메로스의 영웅들이 어떤 방식과 조건을 거쳐 명성과 명예를 얻는지 잘 보여주었다. 명예를 얻고자 하는 영웅이라면, 첫째, '목숨을 위협하는 활동'에 가담해야 한다. 둘째, 생명보다 명예를 더 소중히 여겨야 한다. 셋째, 어떠한 시련도 감수해야 한다. 넷째, 불굴의 용기를 보여주어야 한다. 다섯째, 강한 신체적 능력과 무공을 보여주어야 한다. 여섯째, 자신의 공에 걸맞은 전리품을 확보해야 한다.

아킬레우스는 헤라클레스에 버금가는 인기를 누린 영웅이었던 까닭에 그를 형상화한 작품이 무수히 많다. 그 작품들의 백미는 바로 이 부분, 곧 명성을 얻기 위해 헌신하고, 좌절하고, 분노하고, 투쟁하는 영웅의 모습에 초점을 맞춘 것들이다. 그만큼 드라마틱하고 정념으로 충만한 작품이 많이 제작되었다. 물론 그의 어린 시절과 트로이전쟁 참전을 피해 여장남자로 보내던 시절도 화가들이 선호한 아킬레우스 주제였다.

저승의 강 스틱스에
몸을 담근 아이

아킬레우스는 프티아의 왕 펠레우스와 바다의 님페 테티스 사이에서 태어났다. 펠레우스는 아르고호 원정대에 참가한 바 있는 영웅이었지만, 테티스의 입장에서는 원래 마음에도 없던 남자였다. 그러나 제우스가 그녀를 신과 결혼할 수 없게 만듦으로써 어쩔 수 없이 인간인 펠레우스와 결혼하게 되었다. 제우스는 테티스를 좋아했으나 테티스가 아들을 낳으면 아버지보다 뛰어난 아들을 낳을 것이라는 프로메테우스의 예언을 듣고는 구애를 포기했다. 나아가 그녀가 다른 모든 신들과 결혼하는 것도 금하고 오로지 인간하고만 결혼할 수 있게 했다.

펠레우스와 테티스의 결혼식은 매우 성대히 치러졌다. 모든 신들이 초대되었다. 다만 불화의 신 에리스만은 예외였다. 이에 분개한 에리스가 '가장 아름다운 여신에게'라는 글귀를 적은 황금사과를 하객들 사이에 던짐으로써 저 유명한 트로이전쟁의 서막이 열리게 된다. 헤라, 아테나, 아프로디테 세 신이 황금사과를 갖겠다고 경쟁적으로 나서자 제우스는 이를 트로이의 왕자 파리스가 판단하게 했고, 그 피비린내 나는 후과가 트로이를 무대로 해서 펼쳐지게 된 것이다. 아킬레우스는 이처럼 태어나기 전부터 트로이전쟁과 운명적으로 얽힌 존재였다.

어린 시절의 아킬레우스 일화 가운데 가장 유명한 것은 '불사不死의 의식'을 겪은 것이다. 어머니 테티스는 아킬레우스에게 영생을 주기 위해 어린 아들을 불속에 집어넣기도 하고 신들의 음식인 암브로시아를 발라주기도 했다. 그런가 하면 스틱스강에 아들의 몸을 담가 영생의 힘이 그 몸을 감싸게도 했다. 화가들이 주로 그린 에피소드는 스틱스강과 관련된 후자의 전승이다. 이때 테티스가 아이의 (왼쪽) 발뒤꿈치를 잡고 강

앙투안 보렐 | 「스틱스 강물에 아들 아킬레우스를 담그는 테티스」 | 캔버스에 유채 | 18세기 |
파르마국립미술관

물에 담가 그 부분이 아킬레우스의 약점이 되었다고 한다. 신비한 물이
그 부분에만 닿지 않았기 때문이다.

프랑스 화가 앙투안 보렐Antoine Borel, 1743~1810의 「스틱스 강물에 아들
아킬레우스를 담그는 테티스」는 바로 이 유명한 이야기를 묘사한 그림이
다. 마치 우리 눈앞에서 벌어지는 일인 양 상황이 선명하게 묘사되어 있
다. 흰 옷을 입은 테티스가 아이를 머리부터 물에 담그고, 그런 그녀가
앞으로 고꾸라지지 않도록 뒤의 여인이 부축하고 있다. 오른쪽의 여인은
흰 천을 펼쳐 아이가 건져지면 닦을 채비를 한다. 스틱스강은 저승을 둘
러싸고 도는 강인데, 이 그림에서는 평화로운 시골 동네의 작은 시내처
럼 표현되었다. 이 강 너머가 저승이라는 사실이 실감나지 않는다. 그러
나 이 아기는 아주 젊은 나이에 이 강을 건너갈 운명이다. 그는 오래지
않아 저승을 생생히 실감하게 될 것이다.

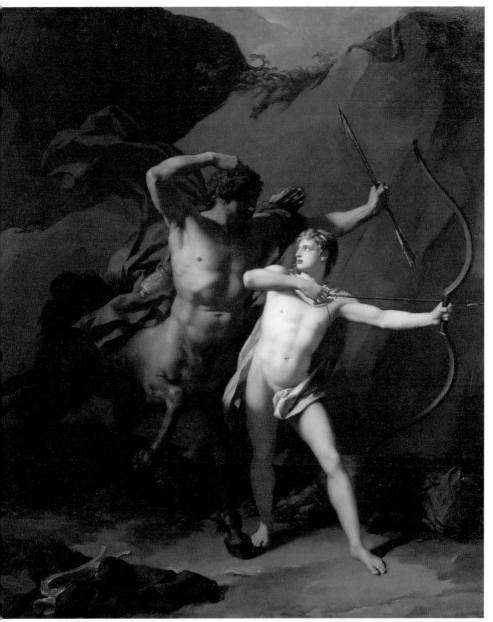

장바티스트 르노 | 「아킬레우스를 가르치는 케이론」 | 캔버스에 유채 | 261×215cm | 1782년 | 파리 | 루브르박물관

한번은 테티스가 아들과 대화를 나누며 그의 앞날에 두 가지 삶이 있는데, 어떤 것을 택할 것이냐고 물었다고 한다. 하나는 큰 영광을 얻되 일찍 죽는 삶이고, 다른 하나는 이름을 얻지 못하지만 평탄하고 오래 사는 삶이었다. 그 이야기를 듣자마자 아킬레우스는 "일찍 죽더라도 영광을 얻겠다"고 말했다. 그는 애초부터 저승에 가까운 인간이었다.

'불사의 의식'과 함께 자주 그려진 또다른 아킬레우스의 어린 시절 주제는 '케이론의 훈육'이다. 펠레우스는 아들의 교육을 영웅들의 스승 켄타우로스 케이론에게 맡겼다. 프랑스 화가 장바티스트 르노Jean-Baptiste Regnault, 1754~1829의 「아킬레우스를 가르치는 케이론」은 케이론이 아킬레우스에게 궁술을 가르치는 장면을 형상화한 그림이다. 케이론은 지금 명사수가 되는 법에 대해 진지하게 설명하고 있고 아킬레우스는 고개를 돌려 열심히 경청하고 있다. 오른편 바닥에 죽은 사자가 보이고, 왼편 바닥에는 수금이 보인다. 케이론이 무공과 함께 교양과 지성도 키워주고 있음을 알 수 있게 하는 이미지들이다. 영웅 중의 영웅인 아킬레우스는 누구보다 빨리, 그리고 철저히 케이론의 가르침을 흡수했다.

이렇게 고도로 기량을 갈고 닦았지만, 아킬레우스는 한동안 실력을 뽐낼 기회가 없었다. 싸움터에 나서기는커녕 여장을 하고 살아야 했기 때문이다. 그가 트로이전쟁에 참전하게 되면 그곳이 그의 무덤이 될 것이라는 사실을 잘 알았던 그의 어머니 테티스는 그를 스키로스섬의 왕 리코메데스에게 맡기면서 그에게 여자 옷을 입혔다. 리코메데스의 딸들과 어울려 지내며 정체를 숨기라는 것이었다. 하지만 이 계획은 수포로 돌아갔다. 그리스 전역에 트로이를 향한 출정가가 울려퍼지자 오디세우스가 리코메데스의 궁궐까지 와서 그를 찾아냈기 때문이다.

오디세우스가 아킬레우스를 찾아낸 방법은 단순하지만 기발했다. 그

는 여자들이 좋아할 만한 보석과 장신구, 옷, 화장품 등에 칼, 방패 같은 무기를 섞어 리코메데스의 딸들 앞에 풀어놓았다. 리코메데스의 딸들이 환호성을 지르며 제각각 예쁜 물건들을 고를 때 아킬레우스는 본능적으로 무기를 집어들었다. 그런 그에게 오디세우스가 다가가 말했다.

"신의 아들이여, 트로이를 궤멸시키려면 그대가 필요하오. 어찌하여 저 도시를 쳐부수러 나가기를 망설이는 것이오?"

결국 아킬레우스는 트로이전쟁에 참전하게 된다.

네덜란드 화가 북호르스트의 「리코메데스 딸들 사이의 아킬레우스」는 그렇게 오디세우스가 아킬레우스를 찾아내는 장면을 그린 그림이다. 그

얀 북호르스트 | 「리코메데스 딸들 사이의 아킬레우스」 | 캔버스에 유채 | 129.5×179.5cm | 1650년 이후 | 바르샤바 | 국립미술관

림 하단에 공주들이 앉아 보석 등을 보며 즐거워한다. 오른쪽 계단을 걸어 내려오는 공주는 당시 아킬레우스와 연인 관계에 있던 데이다메이아로 보인다. 그 공주를 붉은 옷을 입은 여인이 서서 바라본다. 그녀의 손에는 칼과 방패가 들려 있는데, 그녀, 아니 그가 바로 아킬레우스다. 아킬레우스 곁에 다가선 오디세우스는 이제 확신을 갖고 아킬레우스의 어깨에 손을 얹는다. 그의 짐작이 맞은 것이다.

'전리품' 브리세이스가 돌아오다

참전 이후의 아킬레우스 주제화들은 그가 자신의 명예를 위해 얼마나 치열하게 싸웠는지 잘 보여준다. 호메로스의 『일리아스』 첫 장은 아킬레우스와 그리스 총사령관 아가멤논의 언쟁으로 시작된다. 발단은, 아가멤논이 아킬레우스가 전리품으로 획득한 브리세이스를 빼앗아간 데 있었다. 여자를 빼앗긴 아킬레우스는 분노에 차서 전투에 나서지 않았고, 그로 인해 그리스군의 전황은 매우 불리하게 돌아갔다.

당대의 영웅이라는 자들이 전리품으로 얻은 여자 문제로 싸우고 그게 원인이 되어 전세戰勢가 기우는 것을 보노라면, 이들이 영웅이 맞나 하는 생각이 들 수밖에 없다. 오히려 소인배나 졸장부처럼 보인다. 그러나 이는 단순한 소유 다툼이 아니었다. 명예를 건 물러설 수 없는 싸움이었다. 영웅은 명예를 먹고 산다. 영웅에게 전리품은 단순한 소유가 아니라 명예의 상징이다. 말 그대로 트로피다. 전리품을 빼앗기는 것은 트로피를 빼앗기는 것이고 이는 곧 명예를 크게 손상당하는 것이다.

이 점은 그리스의 신들도 마찬가지였다. 신들은 제사를 기대에 걸맞게

자크루이 다비드Jacques-Louis David, 1748~1825 | 「아킬레우스의 분노」 | 캔버스에 유채 | 105.3×145cm |
1819년 | 포트워스 | 킴벨미술관

_____브리세이스를 빼앗기기 전부터 아킬레우스와 아가멤논의 사이는 좋지 않았다. 아가멤논은 아르테미스의 분노를 산 적이 있는데, 이로 인해 자신의 딸 이피게네이아를 트로이 출정을 위한 희생제의 제물로 바쳐야 했다. 그는 딸에게 사실을 말하지 않고 아킬레우스와 결혼시켜주겠다고 속여 불러왔다. 이 사실을 안 아킬레우스는 아가멤논이 자신의 이름을 판 데 대해 엄청나게 분노했다. 명예가 크게 실추되었다고 느꼈다. 뒤늦게 사실을 알고는 망연자실한 이피게네이아와 딸이 죽게 된 것을 알고 슬퍼하는 어머니 클리타임네스트라, 그리고 분노하는 아킬레우스와 외면하는 아가멤논의 모습이 생생하게 묘사된 작품이다.

흡족히 받지 못하면 대상이 된 인간들에게 즉각적으로 복수했다. 신들이 제사상에 올린 음식을 탐해서 그런 게 아니다. 인간들이 정성을 다해 풍성하게 쌓아올린 제물이야말로 신의 명예를 나타내는 트로피 같은 것이었다. 그러므로 자신의 명예를 존중해준 인간에게 신은 그에 걸맞게 보답했다. 그래서 『그리스 문화사』를 쓴 영국의 고전학자 험프리 키토는 다음과 같이 말했다.

"그리스인은 동료들 사이에 있어서 자기의 지위를 매우 의식하고 있었다. 그들은 자기의 권리를 요구하는 데 적극적이었으며, 적극적일 것으로 기대되었다. 겸손은 높이 평가되지 않았다. 그리고 겸손의 대가로 덕을 얻을 수 있다는 생각은, 아마도 그리스인에게는 어리석은 발상으로 치부되었을 것이다."

누구나 인정하는 명성과 명예, 이것이 사람이 얻어야 할 인생의 가장 아름다운 목표였고, 영웅이란 바로 모든 희생을 다해 이 지고의 가치를 획득한 사람이었다.

17세기 바로크 대가 루벤스의 「네스토르에 의해 아킬레우스에게 돌려보내진 브리세이스」는, 아가멤논이 아킬레우스에게서 빼앗았던 브리세

페테르 파울 루벤스 | 「네스토르에 의해 아킬레우스에게 돌려보내진 브리세이스」 | 캔버스에 유채 | 107.5×163cm | 1630~35년 | 마드리드 | 프라도미술관

이스를 많은 선물과 함께 되돌려줌으로써 그의 명예가 회복되는 장면을 그린 것이다. 이는 현명한 노장 네스토르가 아가멤논을 설득해 이뤄진 것인데, 이 화해의 제스처에도 처음에는 아킬레우스가 꿈쩍도 하지 않았다. 그만큼 자존심이 깊이 상했던 것이다. 하지만 자신이 가장 아끼는 전우 파트로클로스가 전사하자 트로이군에게 복수를 해야 한다는 생각에 아가멤논의 사과를 받아들였다. 그렇게 그의 명예는 회복되었다.

그림을 보면, 화면 중앙에서 브리세이스가 다소곳한 자세로 걸어가고, 화면 오른쪽에서 아킬레우스가 그녀를 반갑게 맞이한다. 둘 사이에 놓인 황금 기물들과 브리세이스를 따라오는 여인들은 아가멤논이 보낸 선물이다. 브리세이스 왼쪽에 서 있는 장수가 아가멤논이고, 중재자인 네스토르가 브리세이스의 허리춤을 잡고 그녀를 아킬레우스 쪽으로 인도

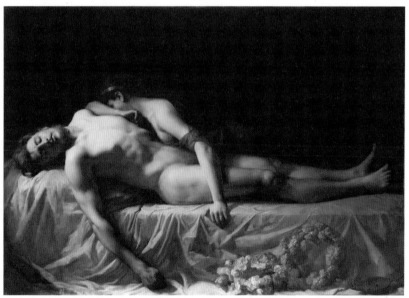

장 베네 | 「파트로클로스의 주검에 엎드려 우는 브리세이스」 | 캔버스에 유채 | 140.5×199.7cm | 1878년 | 느무르 | 샤토뮈제드느무르

한다.

브리세이스가 아킬레우스의 막사로 와서 제일 먼저 한 일은 파트로클로스의 주검을 보고 통곡한 것이었다. 이 장면 또한 많은 화가들의 화포에 올랐는데, 프랑스 화가 장 베네Jean Benner, 1796~1849의 「파트로클로스의 주검에 엎드려 우는 브리세이스」도 그 가운데 하나다. 파트로클로스의 주검은 마치 십자가에서 내려진 그리스도 같다. 그 위에 브리세이스가 무너져 울고 있다. 브리세이스가 파트로클로스의 죽음을 이토록 슬퍼한 것은 그녀가 포로가 되어 끌려왔을 때 누구보다 그녀를 걱정하고 살뜰히 배려해주었던 사람이 파트로클로스였기 때문이다. 『일리아스』에서 그녀는 이렇게 한탄한다.

"아킬레우스님이 제 남편을 죽이고 미네스시의 왕을 공략했을 때에도 당신은 나에게 울지 말라고 하셨지요. 당신은 언약하셨어요. 아킬레우스 장군이 저를 프티아로 데려가서 조강지처로 삼고, 미르미돈족의 나라에서 우리는 결혼식을 올릴 것이라고 하셨지요. 이렇게 항상 친절하시던 당신이 돌아가셨으니 더욱 설움이 가실 길이 없나이다."

이제 명예가 회복되었고, 무엇보다 절친한 친구를 잃고 크게 비통한 가운데 복수의 칼을 벼리던 아킬레우스는 더이상 주저할 것이 없었다. 그리스 군대를 위해, 그리고 자신의 불후의 명성을 위해 그는 싸움터로 달려나갔다. 그런 그의 모습을 호메로스는 이렇게 기록했다.

"이와 같이 아킬레우스는 창을 들고 죽이려고 날뛰었다. 마치 모든

것을 삼켜버리는 큰 산불이 말라빠진 높은 산골짜기를 모두 휩쓸어가니, 울창한 삼림이 불타오르고 일변 바람은 폭동의 혼란을 일으켜 사면을 불길로 휩싸듯이 아킬레우스는 맹위를 떨치며 전선을 휩쓸어 모든 것을 앞으로 몰고 땅에는 피의 강이 흐르도록 살상을 계속했다. …… 아킬레우스는 불굴의 두 손을 피로 물들이면서 영광을 찾아 계속 몰아댔다."

헥토르를 죽이고
그 주검을 유린하다

아킬레우스 이야기의 절정은 트로이의 명장 헥토르와의 싸움과 그 주검의 유린이다. 이 주제 또한 많은 화가들의 도전 의지를 자극했다.

전장에 다시 나타난 아킬레우스가 거세게 몰아치자 트로이 군대는 겁을 먹고 성 안으로 쫓겨 들어갔다. 그럼에도 불구하고 헥토르는 호기롭게 성문 앞에 버티고 서 있었다. 마침내 둘만의 결투가 벌어졌다. 아킬레우스와 헥토르의 싸움은 그 승패가 이미 정해져 있는 것이었다. 아테나 신이 아킬레우스를 도와 헥토르에게 기만술까지 쓴 까닭에 헥토르는 정해진 패장의 운명을 벗어날 수 없었다. 두 사람의 결투 장면은 스페인 화가 라파엘 테헤오Rafael Tejeo, 1798~1856의 「헥토르를 죽이는 아킬레우스」에 매우 생생히 묘사되어 있다.

나체의 헥토르가 바닥에 쓰러져 있고, 투구를 쓴 아킬레우스는 칼로 그의 목을 겨누고 있다. 이 그림에서 알 수 있듯 신화나 역사를 그리는 화가들은 꼭 텍스트의 서술대로만 그림을 그리지는 않는다. 호메로스가 쓴 글에서 아킬레우스가 손에 쥐고 있던 것은 칼이 아니라 창이었다. 그

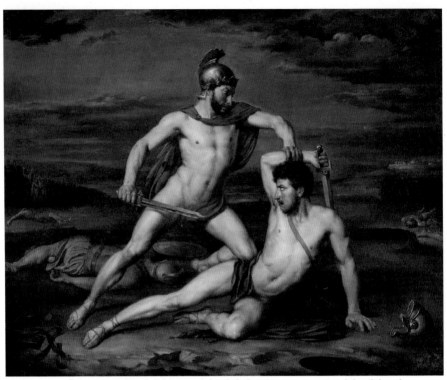

라파엘 테헤오. |「헥토르를 죽이는 아킬레우스」| 캔버스에 유채 | 74.5×91.7cm | 1825년경 | 개인 소장

리고 헥토르는 누드 상태가 아니라 갑옷을 입고 있었다. 그러나 이런 것
은 이 그림을 그린 화가에게는 그다지 중요하지 않았다. 화가는 두 영웅
을 누드로 그림으로써 둘의 싸움을 테스토스테론의 강렬한 충돌로 표
현했다. 그로 인해 원초적인 공격 본능이 적나라하게 드러나도록 했다.
또 길이가 길어 아무래도 관객의 시선을 방해할 창보다는 짧은 칼을 그
려넣어 구성의 효과를 높였다.

『일리아스』를 보면 헥토르는 죽어가면서도 자신의 주검을 부모님께
보내 무사히 장례를 치를 수 있게 해달라고 아킬레우스에게 애원한다.

그러나 죽은 친구(파트로클로스)에 대한 복수심에 불타는 아킬레우스는 이를 냉정히 거절한다. 뿐만 아니라 아주 잔인하게 주검을 모욕한다. 헥토르의 발목에서 발뒤꿈치까지 다리 힘줄을 끊어 가죽 끈으로 묶은 뒤 전차에 매달아 끌고 다닌 것이다. 이 잔인한 광경을 보며 트로이 사람들은 모두 큰 비탄에 잠기는데, 아킬레우스는 이렇게 적을 모욕하는 것이 친구의 원한을 갚는 것이자 자신의 명예를 드높이는 일이라고 생각했다.

이 장면이 담긴 유럽 회화들 가운데 가장 인상적인 것은 오스트리아 화가 프란츠 폰 마치Franz von Matsch, 1861~1942의 「아킬레우스의 승리」일 것이다. 이 그림은 그리스 코르푸섬의 아킬레이온 궁전에 설치된 것으로, 이 궁전은 외아들 루돌프 황태자의 자살 뒤 깊은 슬픔에 잠긴 오스트리아 황후 엘리자베트를 위해 19세기 말에 지어졌다. 엘리자베트는 그리스 문화에 관심이 많았고 그리스어도 매우 유창하게 구사했는데, 궁전 안에는 아킬레우스를 주제로 한 그림들과 조각들이 많았다. 폰 마치의 「아킬

프란츠 폰 마치, 「아킬레우스의 승리」 프레스코 | 1892년 | 코르푸 | 아킬레이온 궁전

레우스의 승리」도 그중 하나다.

그림 속 아킬레우스는 지금 환희에 차 있다. 왼손에는 그의 능력을 상
징하는 방패와 창을, 오른손에는 그의 승리를 상징하는 헥토르의 투구
를 들었다. 전차 뒤에는 벌거벗겨져 비참하게 끌려오는 헥토르의 주검이
있다. 그 뒤로 환호하는 그리스 전사들이 따른다. 배경 저 멀리 트로이
성벽 위로 트로이 백성들이 도열해 있지만 워낙 멀리 떨어져 있어 그들
의 표정을 읽을 수는 없다. 그러나 그들이 지금 얼마나 슬퍼하고 공포스
러워할지 능히 짐작할 수 있다.

반드시 그가 있어야만 트로이를 함락시킬 수 있다는 예언이 있었던
영웅, 그리고 트로이 군인들을 엄청나게 도륙해 강물이 핏물이 되게 하
고 최고의 적장 헥토르마저 무자비하게 쓰러뜨린 영웅, 그 영웅의 영광
이 절정에 이르렀을 때가 바로 그림 속 순간이다. 그러나 시리도록 빛나
고 찬란한 영광만큼 그의 삶 또한 한순간의 꿈으로 사라지고 만다.

아킬레우스의 최후의 장면으로 넘어가기 전, 여기서 헥토르와 관련
한 중요한 주제 하나를 잠시 살펴보자. 헥토르는 죽기 전 아내와 마지
막 이별을 한다. 이 슬픈 장면은 트로이전쟁을 그리려 한 화가라면 누구
나 한번쯤은 고려해본 주제라 할 수 있다. 대중적 호소력이 있는 이 장
면을 형상화한 많은 화가 가운데 한 사람이 독일 화가 카를 프리드리히
데클러Karl Friedrich Deckler, 1838~1918다. 그의 「안드로마케와 아스티아낙스에
게 작별을 고하는 헥토르」는 부부와 아들, 세 사람의 마지막 순간을 포
착했다. 이 주제의 그림들이 대부분 센티멘털한 감성을 부각시키는데,
이 그림도 예외는 아니다. 헥토르는 아들을 안은 채 먹먹한 가슴으로 하
늘을 쳐다보고 안드로마케는 그런 남편을 안타까운 시선으로 바라본다.
지금이 어떤 상황인지 모르는 아이는 해맑은 눈동자로 앞쪽을 바라본

다. 각각 다른 이 세 개의 시선에서 마지막 이별이 얼마나 슬프고 고통스러운 것인지 우리는 생생히 느낄 수 있다.

**아킬레우스를
대표하는 상징은 방패**

호메로스의 『일리아스』에는 아킬레우스가 어떻게 죽었는지 나와 있지 않다. 다만 헥토르가 죽어가면서 "그대가 비록 강할지언정 스카이아 문에서 파리스와 포이보스 아폴론으로 하여금 너를 벨 날이 오게 하리라"고 말하는 장면이 나온다. 이로써

파리스가 아킬레우스를 죽이는 자가 될 것임을 시사한다. 『일리아스』밖
에서는 아킬레우스의 죽음에 대한 여러 가지 버전의 이야기가 전해져온
다. 그 이야기들에서도 파리스가 아킬레우스의 숨을 끊는 자가 되는 경
우가 많다. 이때 아폴론이 파리스를 돕는 것으로 나오기도 하고 그렇지
않기도 하다. 오비디우스의 『변신 이야기』에는 이런 구절이 나온다.

"아폴론은 파리스를 위해 활의 겨냥을 도와주기까지 했다. 파리스
가 화살을 날리자 아폴론은 화살을 인도하여 아킬레우스에게 명중
하게 했다."

발뒤축 혹은 복사뼈에 화살을 맞고 죽어가는 아킬레우스의 이미지는
그림보다는 조각에서 시선을 끄는 작품들이 많다. 프랑스 조각가 장 바

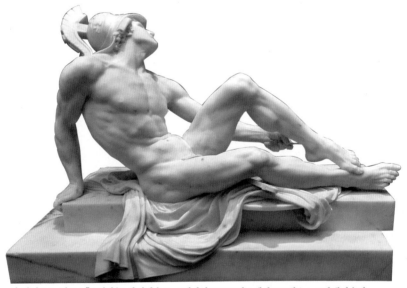

장 바티스트 지로, 「죽어가는 아킬레우스」 | 대리석 | 1789년 | 엑상프로방스 | 그라네미술관

티스트 지로Jean Baptiste Giraud, 1752~1830의 「죽어가는 아킬레우스」도 그런 작품의 하나다. 왼발 발뒤축에 화살을 맞은 아킬레우스가 몹시 괴로워한다. 왼손으로 화살대를 뽑으려 하나 쉽지 않다. 몸에는 벌써 독 기운이 퍼지고 있다. 발달한 근육이 시사하듯 그는 지금 에너지와 생명력으로 충만하다. 하지만 이도 잠시 그 모든 기운은 사위어갈 것이고, 그의 몸은 곧 스러질 것이다. 오로지 영원히 빛날 명성과 명예만을 남긴 채 영웅은 그렇게 흔적도 없이 사라져갈 것이다.

이 영웅이 남긴 유물 중 가장 빛나는 것은 방패였다. 방패는 아킬레우스를 대표하는 상징이다. 앞서 나온 '올림포스 신과 그 상징 편', 아테나의 상징을 다루는 장에서 우리는 오디세우스가 아이아스와 유품을 놓고 겨루며 아킬레우스의 방패에 대해 설명하는 장면을 보았다. 호메로스가 워낙 열정을 갖고 기술해 우리는 대장장이 신 헤파이스토스가 방패에 어떤 이미지들을 새겼는지 상세히 알 수 있다. 다만 여기에 다 인용하기에는 그 서술 내용이 너무 길다. 아주 압축해 정리하면, 방패에는 하늘과 땅, 바다, 그리고 해와 달, 별자리, 두 도시와 그곳에서 벌어지는 일들, 곧 결혼이나 거래, 재판, 군사적 대립, 경작 등의 활동과 소떼, 무도장, 오케아노스강 등이 새겨져 있었다.

방패의 이 복잡한 조형이 뜻하는 바에 대해서는 학자들에 따라 여러 가지 해석이 있다. 문명의 축도라는 해석도 있고, 호메로스 시대 그리스인들의 지식의 요약이라는 해석도 있다. 고대세계의 만다라라고 보는 학자도 있다. 어쨌거나 당대 세계에 대한 박학한 이해에 기초해 있는 이미지임은 분명하다.

이 방패를 아주 멋진 조형물로 제작한 예술가들이 있다. 영국의 조각가 존 플랙스맨John Flaxman, 1755~1826과 영국의 금세공사 필립 런델Philip

필립 런델과 존 플랙스맨 | 「아킬레우스의 방패」 | 은에 금도금 | 지름 90.5cm | 1821년 | 런던 | 로열컬렉션트러스트

Rundell, 1746~1827이 그 예술가들이다. 전자가 디자인하고 후자가 제작한 이 「아킬레우스의 방패」는, 호메로스의 상세한 서술에도 불구하고 그 정확한 형태와 구성을 알 수 없는 방패를 신고전주의 미학에 기초한 조형으로 완성한 것이다. 방패의 중심에는 아폴론이 사두마차를 모는 모습이 고부조로 새겨져 있고, 이를 둘러싸고 별들과 별자리를 나타내는 여성들의 이미지가 형상화되어 있다. 그 주위로는 각양각색의 사람들과 그들의 행위가 저부조로 새겨져 있다. 방패를 구입한 영국 왕 조지 4세는 이를 자신의 대관식 연회장에 설치해 많은 찬사를 들었다고 한다.

지혜와 지략으로
모든 시련을 극복한 영웅

오디세우스

우리는 모두 이타카로
돌아가는 오디세우스이다

아킬레우스가 명성과 명예에 대한 그리스인들의 열망을 담은 영웅이라면, 오디세우스는 지혜와 지략에 대한 그리스인들의 동경을 담은 영웅이라고 할 수 있다. 전자가 이상적 가치를 대변한다면, 후자는 현실적 가치를 대변한다. 그래서 아킬레우스는 목표를 이루기 위해 일찍 죽는 것도 마다하지 않은 반면, 오디세우스는 살아 돌아가기 위해 모든 노력과 수고를 아끼지 않았다.

호메로스의 영웅들은 대체로 고정불변의 성격과 태도를 지니고 있다. 호메로스는 그들의 태도와 행동을 사실적인 시선으로 매우 깊이 있게 묘사하지만, 시간의 경과와 상황의 변화 속에서도 그들의 성격과 태도는 거의 변하지 않는다. 드문 예외가 있다면, 그가 바로 오디세우스다. 오디세우스는 고향 이타카로 돌아가는 귀향길 초기에 그 교만한 성격을 참지 못하고 폴리페모스를 조롱하다가 폴리페모스의 아버지 포세이돈

의 분노를 사 고생을 자초하지만, 온갖 고초를 겪고 고향에 도착할 무렵에는 매우 신중하고 사려 깊은 사람으로 변해 있다. 그런 신중함이 아내 페넬로페를 괴롭히던 구혼자들을 제거하는 데 큰 기여를 한다.

그런 점에서 오디세우스 신화는 고대의 전형적인 영웅신화와는 거리가 있다. 전형적인 영웅은 상황에 맞춰가는 사람이 아니다. 그는 상황을 초월해 있다. 하지만 오디세우스는 상황의 변화에 따라 자신을 변화시켜갔다. 인상적인 것은, 그 변화가 성장과 성숙을 동반한 변화였다는 점이다. 이것이 호메로스의 『오디세이아』가 '로드무비'의 형식을 띤 이유다. 오디세우스는 10년에 걸친 귀향길에서 갖가지 경험을 한 끝에 그만큼 성숙한 존재가 되어 고향으로 돌아갔다. 그 같은 오디세우스의 귀향길은 인생길을 상징한다고 할 수 있다. 인생의 궁극적인 목표는 성장하고 성숙하는 것이다. 오디세우스의 모험에서 우리는 그런 변화에 대한 암시를 얻는다. 이집트의 그리스계 시인 콘스탄티노스 카바피는 그의 시 「이타카」에서 그 변화에 대해 이렇게 노래했다.

"길 위에서 그대는 이미 풍요로워졌으니 / 이타카가 그대를 풍요롭게 해주길 기대하지 마라. // 이타카는 그대에게 아름다운 여행을 선사했고 / 이타카가 없었다면 그대 여정은 시작되지 않았으리니. / 이제 이타카는 그대에게 내어줄 것이 아무것도 남지 않았네. // 설령 그 땅이 불모지라 해도 / 이타카는 너를 속인 적이 없고 / 길 위에서 너는 현자가 되었으니 / 마침내 이타카의 가르침을 이해하리라."

카바피가 시사하듯 우리는 모두 이타카로 돌아가는 오디세우스다. 설령 이타카가 환상에 불과할지라도 우리는 아쉬울 게 없다. 그곳에 이르

기까지 우리가 경험하고 깨달은 것만으로도 우리의 삶은 값지고 의미 있는 것이 되어 있을 테니까.

**기지와 수완을
타고나다**

오디세우스(로마신화에서는 율릭세스)는 이타카의 왕이었다. 왕이라지만 그의 위세는 대단하지 않았다. 이타카는 그리스 본토 서쪽의 작은 섬인데다 그의 완력이나 무공은 아킬레우스나 아이아스 같은 당대 최고의 영웅들과는 비교할 만한 것이 아니었다. 왜소한 나라의 왜소한 지도자였다. 그런 그로서는 강한 나라와 영웅들 틈바구니에서 생존하려면 중재나 협상에 능해야 했고, 명석하고 지혜로워야 했다. 다행히 그는 그 방면에서만큼은 독보적인 재능이 있었다.

그 재능이 돋보이는 장면의 하나가, 절세미인 헬레네의 아버지이자 스파르타의 왕인 틴다레오스의 고민을 해결해준 것이다. 워낙 미인이다보니 헬레네가 결혼 적령기에 이르렀을 때 온갖 왕과 영웅들이 구혼을 위해 스파르타로 몰려왔다. 오디세우스도 그중 하나였으나 자신이 도저히 다른 이들의 경쟁상대가 되지 않는다는 사실을 깨닫고는 헬레네의 사촌인 페넬로페로 혼처를 선회했다. 그러고 나서는 틴다레오스를 찾아가 페넬로페와 자신의 혼인을 성사시켜준다면 헬레네의 배우자 선택으로 인해 파생될 모든 문제를 해결해주겠다고 약속했다. 틴다레오스는 사실 어느 한 사람을 사위로 선택했다가 불만을 품은 나머지가 전쟁이라도 일으키지 않을까 두려워 아무런 결정도 내리지 못하고 있었다.

그 승낙을 받고 오디세우스가 제안한 게, 구혼자들 중 누가 선택되더라도 나머지는 이 신랑신부를 굳게 지키고 보호해주자는 '신사협정'이었다. 이 협정에 너도나도 서약을 했고, 틴다레오스는 안심하고 아가멤논

틴토레토 | 「헬레네의 납치」 | 캔버스에 유채 | 185×307cm | 1580년 | 마드리드 | 프라도미술관

　　파리스는 아프로디테의 도움으로 헬레네의 마음을 얻어 함께 트로이로 도주했다고도 하고 헬레네를 납치했다고도
한다. 서양 화가들은 대부분 납치한 것으로 이 주제를 그렸다. 오디세우스가 제안한 '신사협정'으로 인해 전 그리스의 왕
과 영웅들이 트로이전쟁에 참전하게 되었다.

조반니 도메니코 티에폴로Giovanni Domenico Tiepolo, 1727~1804 | 「트로이 목마의 행진」 | 캔버스에 유채 |
39×67cm | 1760년경 | 런던 | 내셔널갤러리

　　목마를 그리스인들이 아테나 신에게 바치는 제물로 생각한 트로이 사람들이 이를 트로이성 안으로 끌고 들어와 행
진하는 장면을 묘사했다.

의 동생 메넬라오스를 사위로 선택할 수 있었다. 트로이의 왕자 파리스가 유부녀가 된 헬레네와 도주해 트로이전쟁이 일어났을 때 전 그리스의 왕과 영웅들이 다 참전할 수밖에 없었던 것도 바로 오디세우스가 제안한 이 신사협정 때문이었다.

오디세우스의 지략이 이처럼 남달랐던 것은, 그의 아버지가 교활하고 영악한 시시포스였기 때문이라는 설이 있다. 족보상으로 오디세우스의 부모는 이타카의 왕 라에르테스와 왕비 안티클레이아다. 그러나 실은 어머니가 아버지와 결혼하기 전에 시시포스와 관계를 맺어 그를 뱄다는 것이다. 그런 '뒷족보'가 필요할 정도로 그는 매우 영악한 두뇌를 가진 영웅으로 인식되었다.

오디세우스가 얼마나 대단한 지략가였는지는 트로이전쟁 참전 당시 트로이 사람들을 결정적으로 속여 넘긴, 저 유명한 트로이의 목마 에피소드에서도 잘 드러난다. 거대한 목마를 만들어 그리스 군인들이 힘들이지 않고 트로이성에 잠입할 수 있도록 한 책략은 바로 오디세우스로부터 나왔다. 이 아이디어로 그리스인들은 결정적인 승리를 얻을 수 있었다. 이 대표적인 사례 못지않게 그의 기지와 술수로 빛나는 에피소드들이 트로이전쟁 종전과 함께 시작된 그의 귀향길 10년을 굽이굽이 수놓는다. 우리가 『오디세이아』에 빠져들어 읽을 수밖에 없는 이유다.

오디세우스의 귀향 행로는 트로이를 출발해 트라키아의 해안도시 이스마로스→연▒을 먹는 로토파고이족의 섬→키클로페스족 폴리페모스의 섬→바람의 신 아이올로스의 섬→식인거인 라이스트리고네스족의 섬→마녀 키르케의 섬→노래로 배를 난파시키는 세이레네스의 섬→바다괴물 스킬라와 카립디스가 도사리는 좁은 해협→태양 신 헬리오스의 섬→바다의 님페 칼립소의 섬→유복하고 너그러운 파이아케스

인들이 사는 스케리아 섬→고향 이타카로 이어진다.

이 모험 이야기는 당연히 수많은 서양 미술가들을 사로잡았다. 오랜 세월에 걸쳐 많은 미술가들이 열정을 가지고 이 주제에 도전했다. 이들 에피소드 가운데 가장 선호된 것을 꼽자면, 폴리페모스 에피소드와 키르케, 세이레네스, 칼립소 에피소드 등이다. 그리고 이타카섬으로 돌아가 아내 페넬로페를 괴롭힌 구혼자들을 처치한 이야기도 인기 있는 주제로 빈번히 그려졌다.

"내 이름은
아무도 아니다"

폴리페모스는 키클로페스족에 속하는 외눈박이 거인이다. 오디세우스는 부하들과 함께 이 거인이 사는 섬에 들렀다가 답사하러 들어간 동굴에 갇혀 폴리페모스의 먹이 신세로 전락했다. 부하들이 하나씩 잡아먹혔지만 폴리페모스를 당장 죽일 수는 없었다. 그가 없이는 동굴 입구를 막은 거대한 바위를 치울 수가 없었기 때문이다. 기회를 엿보던 오디세우스는 폴리페모스가 술에 취해 잠들자 뾰족하게 깎은 막대기로 그의 외눈을 찔러 장님을 만들었다. 졸지에 시력을 잃은 폴리페모스는 고통과 분노로 소리쳐 동료 키클로페스를 불러 모았다. 다른 동굴에 살던 키클로페스가 그의 동굴 앞으로 우루루 몰려왔다. 하지만 폴리페모스와 대화를 나눈 동료들은 얼마 안 가 다 되돌아가고 말았다. "누가 너에게 해코지라도 했느냐?"고 물었더니 폴리페모스가 "아무도 그렇게 하지 않았다"고 대답했기 때문이다. 소리를 지르며 화를 내는데 아무리 물어도 "아무도 나에게 해코지하지 않았다"는 말만 되풀이하니 대화를 포기하고 돌아간 것이다.

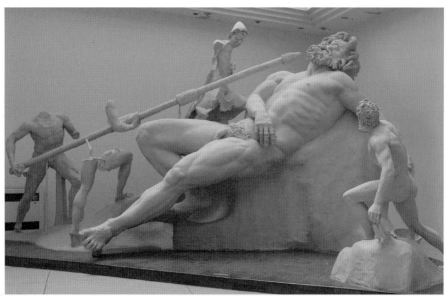

아테노도로스, 아게산드로스, 폴리도로스 등 | 「폴리페모스를 장님으로 만들다」 | 플라스터(원작 대리석) |
1세기 | 스페를롱가 | 그로타디티베리오국립고고학박물관

「폴리페모스를 장님으로 만들다」 중
오디세우스의 얼굴 부분

이는 이전에 폴리페모스가 오디세우스에게 "네 이름이 무어냐?"고 물었을 때 "아무도 아니다" 곧 영어식으로 하면 "마이 네임 이즈 노바디My name is Nobody"라고 답한 때문이었다. 그러니 아무리 설명한들 '노바디가 한 것'이 되어 소통불능이 되어버린 것이다. 앞일을 예견하고 꾀를 낸 오디세우스의 지혜가 돋보이는 장면이다.

고대 로마시대의 조각 「폴리페모스를 장님으로 만들다」는 바로 오디세우스 일행이 잠든 폴리페모스를 공격하는 순간을 포착한 작품이다. 이 작품은 1957년 로마 남동쪽의 스페를론가 동굴에서 발견된 여러 조각 그룹 가운데 일부로, 그룹 전체를 '스페를론가 조각'이라 부른다(조각가 아테노도로스, 아게산드로스, 폴리도로스와 다른 여러 명의 조각가가 참여해 제작했을 것으로 추정된다). 워낙 손상이 심해 파괴된 부분들을 재구성함은 물론 이를 보완해 플라스터 복원작품도 만들었다. 이 복원작품의 정확도에 대해서는 학자들마다 의견이 엇갈린다. 어쨌거나 폴리페모스 공격을 주제로 한 이 조각은 매우 역동적이고 드라마틱해서 오늘날의 관객에게도 강하게 어필해온다. 폴리페모스 제일 가까이에서 공격을 이끄는 사람이 오디세우스인데, 그의 얼굴을 확대해 보면 지금 이 순간이 얼마나 긴박하고 긴장된 순간인지 알 수 있다.

흥미로운 점은, 오디세우스가 쓴 모자가 고깔 형태의 필로스라는 것이다. 서양미술에서 오디세우스를 표현할 때 다른 영웅들처럼 투구를 씌우는 경우는 (없지는 않지만) 그리 많지 않다. 펠트천이나 가죽으로 만드는 필로스는 주로 여행자나 선원들이 쓰던 모자다. 오디세우스에게 이 모자를 씌운 작품이 많다는 것은 그와 관련된 일화가 대부분 여행 혹은 항해와 관련이 있기 때문이다. 그래서 필로스는 대표적인 오디세우스의 상징이라 하겠다.

다시 이야기로 돌아가보자. 결국 폴리페모스는 동료들의 도움을 포기하고 자신의 양떼를 먹이기 위해서라도 일단 동굴을 나서야 했다. 폴리페모스는 오디세우스 일행이 혹시 이 틈에 양을 타고 도망갈까 봐 동굴문을 나서는 양 한 마리 한 마리의 등을 쓰다듬었다. 그러나 역시 오디세우스는 꾀가 많았다. 일행으로 하여금 큰 양의 배 밑에 매달려 빠져나가게 한 것이다. 플랑드르 화가 요르단스가 그린 「폴리페모스 동굴의 오디세우스」는 바로 이 장면을 묘사한 작품이다.

눈을 잃은 폴리페모스가 양의 등을 어루만지며 자신의 소유를 확인하고 있다. 그러나 양의 배 밑으로는 오디세우스 일행이 기어나간다. 신화에서는 배에 매달려 나왔다고 했으나 그림에서는 기어나가는 형태로 표현했다. 화가는 그게 더 합리적이라고 생각해서 그리 했을 것이다. 투구를 쓴 오디세우스는 이 모든 일에 한 치의 오차가 없도록 통제하고 있

야코프 요르단스 | 「폴리페모스 동굴의 오디세우스」 | 캔버스에 유채 | 76×96cm | 1635년경 | 모스크바 | 푸시킨미술관

아르놀트 뵈클린 | 「오디세우스와 폴리페모스」 | 캔버스에 유채 | 66×150cm | 1896년 | 보스턴미술관
____분노한 폴리페모스가 오디세우스의 배를 겨냥해 바위를 던지고 있다.

다. 익살스러우면서도 긴장감이 느껴지는 그림이다.

오디세우스와 그의 일행은 마침내 배로 도망쳐 섬을 벗어났다. 그러나 배를 조금 저어간 뒤 오디세우스가 방정맞게 폴리페모스를 조롱하는 야유를 보냈다. 화가 난 폴리페모스는 산봉우리를 뽑아 소리 나는 곳으로 던졌고, 그로 인해 오디세우스의 배는 다시 섬 쪽으로 다가갔다. 가까스로 다시 빠져나와서도 오디세우스의 오만은 식을 줄 몰랐고 폴리페모스에게 "나는 '노바디'가 아니라 오디세우스다!"라고 큰 소리로 밝혔다. 그러자 폴리페모스는 자신의 아버지인 포세이돈 신에게 오디세우스의 불행을 빌었고, 이게 빌미가 되어 오디세우스는 10년 동안이나 갖은 고생을 하며 바다를 떠돌아야 했다.

신화적 영웅에서
문명적 영웅으로

오디세우스가 마녀 키르케가 사는 아이아이아섬으로 흘러들어온 것은 식인거인들인 라이스트리고네스족에게 다수의 부하들을 잃고 난 뒤였다. 배 한 척만 가까스로 빠져나와 아이아이아섬에 당도했다. 오디세우스의 부하들은 섬에 정탐을 나갔다가 키르케가 준 치즈와 보리, 술을 먹고는 돼지로 변해버렸다. 그들을 찾아 나선 오디세우스 또한 키르케의 술잔을 받아 마셨으나 부하들처럼 돼지가 되지는 않았다. 이는 헤르메스가 미리 그에게 마법 약물의 힘을 무력화시키는 권능의 풀을 주어 그것을 먹었기 때문이다. 마법 약물에도 끄떡없는데다, 칼을 들고 자기에게 덤벼들기까지 하는 오디세우스의 모습에 놀란 키르케는 결코 그에게 해를 끼치지 않겠다고 맹세했다. 그러고는 그의 몸을 씻어준 뒤 그와 잠자리를 같이했다. 그렇게 해서 오디세우스는 1년 동안 그녀와 먹고 마시며 세월의 흐름을 잊고 지냈다.

영국 화가 워터하우스의 「오디세우스에게 잔을 주는 키르케」는 '팜파탈'의 이미지로 키르케를 형상화한 작품이다. 몸이 비치는 '시스루' 의상을 입은 키르케는 유혹과 파멸의 힘을 동시에 발산하고 있는데, 그 힘의 정수를 술잔에 담아 지금 오디세우스에게 건네주고 있다. 왼손에 든 막대기는 마술지팡이다. 술을 먹은 사람을 이 지팡이로 치면 돼지로 변한다. 그녀의 발밑에는 그렇게 해서 변한 검은 돼지 한 마리가 누워 있고, 주변에는 마법 약물의 재료로 쓰이는 약초들이 널려 있다.

그녀 의자 뒤의 둥근 거울도 매우 인상적인 소품이다. 그 거울에는, 왼편으로 멀리 오디세우스의 배가 비치고, 가운데는 그녀 집의 현관, 그리고 오른편으로 멈칫하는 남자의 모습이 보인다. 그는 곧 키르케의 술잔을 받을 오디세우스다. 오디세우스의 생김새는 워터하우스 자신의 모

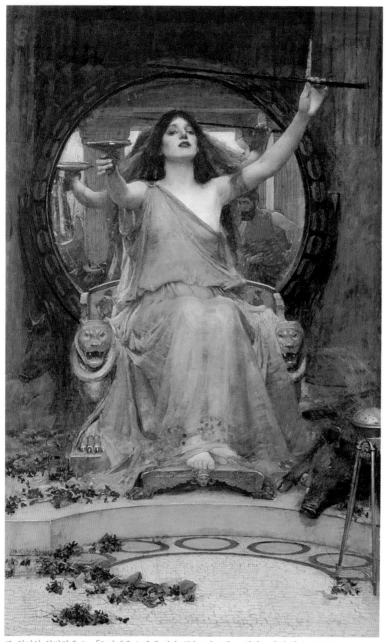

존 윌리엄 워터하우스 | 「오디세우스에게 잔을 주는 키르케」 | 캔버스에 유채 | 148×92cm |
1891년 | 올덤미술관

습을 딴 것이라고 하는데, 이런 자화상의 표현을 통해 화가는 이 주제를 자신을 비롯해 모든 인간이 겪는 삶의 파멸적 유혹에 대한 이야기로 변모시키고 있다. 오디세우스만의 문제가 아니라는 것이다.

어쨌든 상황이 잘 전환되어 키르케와 좋은 인연을 맺은 오디세우스는 다가올 난관을 피할 방법을 그녀에게 들은 뒤 다시 고향을 향해 출발했다. 이때 오디세우스가 처음으로 마주한 난관이 세이레네스였다. 세이레네스는 반은 여자, 반은 새의 형상을 한 특이한 괴물이었다. 지나가는 배들이 이들이 사는 섬 근처를 통과하면 아름다운 노래로 미혹해 배들

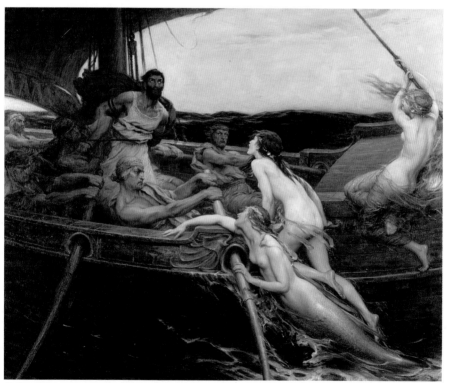

허버트 제임스 드레이퍼 | 「오디세우스와 세이레네스」 | 캔버스에 유채 | 177×213.5cm | 1909년경 | 킹스턴어폰헐
| 페렌스미술관

을 좌초시켰다. 넋을 잃은 선원들은 세이레네스에게 잡아먹히거나 물에 빠져 죽었다. 세이레네스의 유혹에 대해 미리 알고 있었던 오디세우스는 동료들로 하여금 귀를 밀초로 막도록 했다. 유혹에 대한 최선의 대비는 이처럼 유혹 당할 가능성 자체를 원천봉쇄해버리는 것이다.

하지만 오디세우스는 자신의 귀만큼은 막지 않았다. 대신 돛대에 꽁꽁 묶여 바다를 지나갔다. 아내도 자식도 다 잊게 만든다는 그녀들의 노랫소리가 어떤 것인지 꼭 한번 들어보고 싶었기 때문이다. 견딜 수 없이 아름다운 세이레네스의 목소리가 들려오자 오디세우스는 자신을 풀어달라고 난동을 피웠다. 그러나 이런 사태에 대비해 그는 자신이 발광하면 할수록 더 꽁꽁 묶어놓으라고 부하들에게 미리 지시를 해놓았다. 과연 동료들은 난동을 피울수록 그를 더욱 세게 묶어 무사히 세이레네스의 바다를 빠져나올 수 있었다.

영국 화가 드레이퍼는 「오디세우스와 세이레네스」에서 세이레네스를 사람과 새의 하이브리드가 아닌, 인간과 인어의 모습으로 표현했다. 서양 화가들은 세이레네스를 그릴 때 이처럼 그 유혹의 힘을 성적인 매력으로 번안해 젊고 아리따운 누드의 여인으로 그리곤 했다. 이 그림에서도 세이레네스의 성적 매력은 매우 강해 보인다. 돛대에 묶인 오디세우스가 눈에 초점을 잃고 광기를 드러내자 옆의 동료가 그를 줄로 더욱 세게 묶고 있다. 오디세우스를 제외한 선원 모두가 귀를 밀초로 막다 못해 천까지 둘렀다. 비록 화면의 오디세우스는 제정신을 잃은 상태지만 그는 이 상황도 미리 예측하고 이성으로 이를 사전에 통제했다. 이처럼 출중한 이성과 지성의 힘을 갖춘 오디세우스는 그 힘으로 신화적 영웅을 넘어 문명적 영웅의 면모를 보여준다.

**꿀같이 달콤한 시간도
뒤로하다**

오디세우스의 귀향길이 얼마나 험난
한 것이었는지는, 그가 표류 끝에 님
페 칼립소의 섬 오기기아에 도착했

을 때 생존자가 그 혼자뿐이었다는 데서 잘 드러난다. 오디세우스를 구
해준 칼립소는 그를 보고 한눈에 반했다. 이후 그를 깊이 사랑하여 살
뜰하게 보살펴주었다. 그리고 그에게 죽지 않고 늙지 않도록 해주겠다고
약속했다. 영원히 자신과 함께 산다면 말이다. 그렇게 오디세우스를 어
르고 달래며 칼립소는 그와 7년(전승에 따라서는 1년이라고도 하고 5년이라
고도 한다)을 함께 살았다. 칼립소라는 이름은 '숨기는 여인'이란 뜻을 담
고 있는데, 위대한 영웅 오디세우스를 칼립소는 이처럼 7년 동안 감쪽
같이 세상으로부터 숨겨놓았다.

플랑드르 화가 얀 브뤼헐Jan Bruegel, 1568~1625이 그린 「오디세우스와 칼

얀 브뤼헐 | 「오디세우스와 칼립소가 있는 환상적인 동굴」 | 캔버스에 유채 | 34.6×49.5cm |
1609년 | 개인 소장

립소가 있는 환상적인 동굴」은 칼립소와의 시간이 얼마나 달콤한 것이 었는지를 꽃 그림이 주특기인 화가 특유의 상상력으로 보여주는 그림이다. 옛 유럽 귀족들의 피서용 동굴 혹은 돌집인 그로토를 크게 확대해놓은 듯한 공간에 기화요초와 탐스런 과일이 지천으로 널려 있다. 만개한 꽃과 무르익은 과일은 농익은 사랑을 상징한다. 이 그림이 보여주듯 오기기아는 천년만년을 그냥 그렇게 보내도 좋을 것 같은 아름다운 여인과 풍족한 열매가 있는 곳이었다. 그러나 오디세우스에게는 갈 곳이 있었고 해야 할 일이 있었다. 오디세우스는 영생을 바라지 않았다. 오로지 아내와 자식을 다시 만나기만을 원했다. 그런 오디세우스의 심정을 헤아린 제우스는 헤르메스를 칼립소에게 보내 오디세우스를 보내주라고 설득했다.

독일 낭만주의 화가 아르놀트 뵈클린Arnold Böcklin, 1827~1901의 「오디세

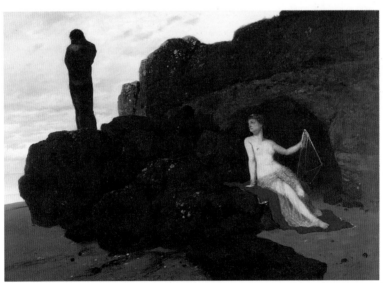

아르놀트 뵈클린 | 「오디세우스와 칼립소」 | 캔버스에 유채 | 103.5×149.8cm | 1882년 | 바젤미술관

우스와 칼립소」는 두 '연인'의 끝없이 어긋나는 심리 상태를 절묘하게 묘사한 작품이다. 칼립소는 몸을 앞으로 향하고 있다. 오디세우스는 등을 보이고 있다. 칼립소는 누드 상태다. 오디세우스는 옷을 꽁꽁 여며 입었다. 칼립소의 형체는 밝다. 오디세우스의 형체는 어둡다. 칼립소의 배경은 짙고 폐쇄적인 바위다. 오디세우스의 배경은 옅고 개방적인 하늘이다. 모든 게 엇갈린다. 연인이 서로 엇갈릴 때처럼 쓸쓸한 풍경은 없다. 이제 그림의 칼립소도 오디세우스를 떠나보내야 할 시점이 다가왔음을 느끼고 있다. 이처럼 모든 즐거움과 쾌락, 아름다움을 뒤로하고 오로지 고향으로만 향하려는 오디세우스의 심사를 호메로스는 『오디세이아』에서 이렇게 전한다.

"여신(칼립소)이여, 내 말에 노하지 마소서. 내 자신 페넬로페가 아무리 영리하다 하더라도 아름다움이나 체구에 있어서 그대를 따르지 못함을 아옵니다. 그녀는 속세의 인간이지만 그대는 나이를 모르고 죽음을 모르는 분. 그래도 이 몸은 날이면 날마다 고향길이 그립고 귀국의 날이 기다려지니 어찌하리요. 비록 어느 신께서 검푸른 바다 속에서 나를 해칠지라도 내게는 정신이 있으니 고난과 싸워 이겨 참아보리다. 나는 이미 파도와 전쟁을 경험하고 시달려 온 터, 이런 것쯤이야 상관없소이다."

은밀하게
위대하게

칼립소의 섬에서 뗏목을 타고 다시 귀향길에 나선 오디세우스는 뗏목이 부서져 스케리아섬으로 표류했

다가 그곳 사람들의 도움으로 재차 귀향길에 오르는 등 우여곡절을 겪은 끝에 마침내 고향땅 이타카에 도착한다. 너무도 그리던 땅이었지만, 오디세우스는 고향 사람들에게 자신의 귀환을 즉각 알리지 않았다. 독수공방하는 페넬로페를 취해 오디세우스의 재산을 가로채려는 구혼자들이 오래도록 그의 집을 차지하고 온갖 행패를 부리고 있었기 때문이다. 108명에 이르는 그들이 그동안 먹어치운 재산만 해도 엄청났다. 감정적으로 한다면야 폴리페모스에게 했듯 "내가 오디세우스다!" 하며 당장 달려가 분풀이를 하겠지만, 그렇게 했다가는 10년 동안 바다에서 고생한 것처럼 일을 크게 그르칠 수 있었다. 이제 그는 더이상 예전의 경거망동하는 오디세우스가 아니었다.

오디세우스는 일단 거지로 변장해 자기 집을 찾아갔다. 자신의 정체를 파악하지 못한 구혼자들이 자신을 마음껏 깔보게 한 뒤 방심하고 있을 때 죽일 심사였다. 아들 텔레마코스를 미리 만나 계략을 짠 그는, 집에서 활쏘기 시합이 열리는 것을 이용했다. 부인 페넬로페가 구혼자들의 오랜 요구에 못 이겨 활쏘기 시합으로 새 배우자를 택하겠다고 선포했던 것이다. 시합 방식은, 구혼자들이 오디세우스의 활로 멀리 늘어선 열두 도끼의 구멍을 한번에 꿰뚫는 것이었다. 막상 시합이 열리니 그 누구도 오디세우스의 활을 제대로 구부리지 조차 못했다. 이에 오디세우스가 나서서 단숨에 자신의 활로 도끼들을 꿰뚫은 다음 그 활을 그대로 들어 무방비 상태인 구혼자들을 겨냥했다. 화살이 날고 구혼자들이 쓰러졌다. 아들 텔레마코스도 아버지를 도와 구혼자들을 처단했다. 결국 그 많던 구혼자들이 모두 그의 발밑에 고꾸라졌다. 끝까지 정조를 지키며 현숙하게 처신해온 아내 페넬로페를 오디세우스는 그렇게 해서 다시 자신의 품에 안을 수 있었다.

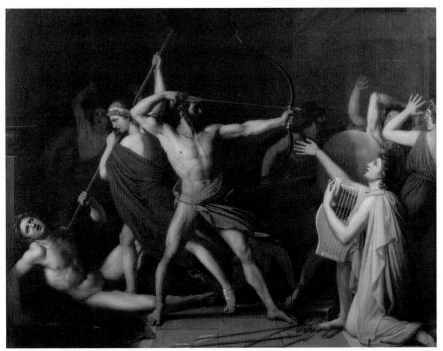

토마 드조르주 | 「페넬로페의 구혼자들을 처단하는 오디세우스와 텔레마코스」 | 캔버스에 유채 | 149×162cm |
1812년 | 클레르몽페랑 | 로제킬로미술관

　　프랑스 화가 토마 드조르주Thomas Degeorge, 1786~1854의 「페넬로페의 구
혼자들을 처단하는 오디세우스와 텔레마코스」는 두 부자가 구혼자들을
거칠게 공격하는 장면을 묘사한 그림이다. 그림 속의 아버지와 아들은
마치 기념비 조각에서나 볼 법한 전형적인 영웅의 자세를 취하고 있다.
오디세우스는 활로 한 무리의 사람들을 몰아세우고 있고 텔레마코스는
창으로 누드의 남자를 찌르고 있다. 이 죽어가는 남자의 이름은 암피노
모스다. 오디세우스에게 달려들다가 텔레마코스에 의해 죽임을 당했다.
『오디세이아』에서는 그가 창을 뒤에서 맞았다고 쓰여 있으나 그림 구성
의 편의상 화가는 앞에서 찔린 모습으로 형상화했다. 오른쪽 하단의 수

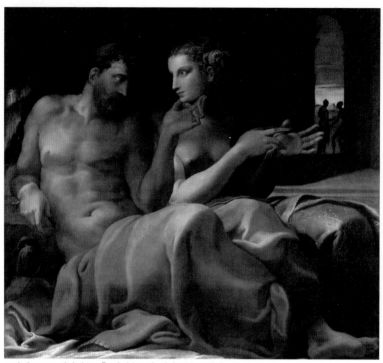

프란체스코 프리마티초 | 「오디세우스와 페넬로페」 | 캔버스에 유채 | 113.6×123.8cm |
1563년경 | 오하이오 | 톨레도미술관

금을 든 남자는 악사 페이모스다. 그는 구혼자들의 요구로 그들을 위해
노래를 불렀던 사람인데, 이게 강요에 의한 것이었다며 목숨을 구걸하고
있다. 이처럼 그림이 보여주는 궁정 홀은 그야말로 아비규환의 상황이다.

이렇듯 전격적으로 구혼자들을 다 물리치고 나서야 비로소 오디세우
스는 아내 페넬로페에게 자신을 드러냈다. 트로이전쟁 10년, 귀환 길 10
년 등 무려 20년 만에 서로를 본 오디세우스와 페넬로페의 심정은 어땠
을까. 그 오랜 세월과 모진 시련에도 불구하고 끝까지 사랑을 지킨 두 사
람은 서로에게 영원한 기적이었을 것이다.

이탈리아 화가 프란체스코 프리마티초Francesco Primaticcio, 1504~70의 「오디세우스와 페넬로페」는 오디세우스 부부의 이 따뜻한 해후를 그린 그림이다. 두 사람은 지금 침대에서 살을 맞대고 앉아 있다. 20년간 못 본세월을 앙갚음하려는 듯 서로에게서 눈을 떼지 않는다. 이 해피엔드를호메로스는 이렇게 묘사했다.

"이리하여 그들 부부는 달콤한 사랑의 기쁨을 나누고 다시 서로의회고담을 주고받으며 기쁨을 나눴다. 아름다운 왕비는 궁에서 무도한 구혼자들에게 당한 고초를 이야기했다. 그들로 말미암아 많은가축이 도살되었고, 마셔버린 포도주는 그 통의 수를 헤아릴 수가없었다. 다음으로 제우스의 후예 오디세우스가 부하들과 겪은 고난이며, 스스로 싸워 사선을 넘어온 천신만고의 무수한 회고담을이야기하자, 왕비는 참으로 기뻐하며 이야기가 끝날 때까지 도무지잠을 청할 줄을 몰랐다."

2부

미술가들이
사랑한
군소 신격들

자연의 아름다움과
신비의 현현체

님 페

**산과 숲, 물에
깃들어 사는 정령**

자연은 화가들에게 아름다움의 근원이자 영원한 보고寶庫다. 자연은 계절을 달리하여 매번 새로 태어난다. 늘 화사한 꽃을 피우고 신선한 열매를 맺는다. 이처럼 생동하는 자연의 아름다움을 의인화하면 아리따운 여인이 된다. 화장도 화려한 옷도 필요 없는, 천연 그대로의 건강하고 밝은 모습만으로도 차고 넘치도록 아름다운 여인 말이다. 님페는 자연을 의인화한 대표적인 사례라 할 수 있다. 자연의 아름다움을 찬양하는 화가들은 그래서 님페의 아름다움을 화포에 기록하지 않을 수 없었다. 비록 신화에서는 주요 신에 들지 못하고 조연 혹은 엑스트라의 역할을 주로 맡지만, 아름다움을 최고의 가치로 삼는 화가들의 입장에서는 그 어떤 신이나 영웅 못지않게 중요한 형상화의 대상이 님페였다. 그런 까닭에 서양 미술사에서 님페를 빼놓고는 여성 인물화, 특히 여성 누드를 이야기하기 어려울 정도로 많은

가스통 뷔시에르Gaston Bussière, 1862~1928 ㅣ「님페」ㅣ 캔버스에 유채 ㅣ 46×33cm ㅣ 1929년 ㅣ
개인 소장
___ 아름다움과 신비의 현현체로서 님페를 매우 감각적인 터치로 표현한 그림이다.

님페의 이미지가 그려졌다.

님페는 자연에 깃들어 사는 정령精靈이다. 산이나 숲, 나무, 강, 바다 등에 깃들어 살며 그 기운을 대변하는 여성적 인격체다. 인간과 동일한 형상을 지녔고, 인간과 소통할 뿐 아니라 심지어 사랑을 나누기도 하지만, 님페와의 조우는 때로 인간(특히 남성)의 언어 능력을 상실시키거나 넋이 나가게 하거나 미치게 만들었다. 불사의 신처럼 영원히 사는 존재는 아니었지만 그에 버금가게 오래 사는 존재였다(그들의 사멸은 그들이 깃들어 있던 대상이나 장소의 소멸을 의미했다). 님페는 이렇게 자연의 유구함과 신비가 '성육신'한 존재였다.

그리스어 님페의 원초적인 의미는 '젊은 여자, 신부, 새댁'이다. 애초에 신격을 나타내는 의미로 쓰인 것은 아니었다. 그러나 사람들이 아름답고 생기 넘치는 산하에서 젊고 아리따운 처녀의 신격을 느끼면서 님페는 그 신격을 나타내는 말로 쓰이게 되었다. 또 님페라는 말이 그런 의미로 사람들의 입에 오르내리게 되면서 사람들은 자연 이곳저곳에서 더 많은 님페를 보기 시작했다. 갖가지 님페 이야기들이 전승되었고, 그 가운데는 아르테미스 신을 수행하는 무리처럼 특별한 집단을 형성하는 님페들도 나왔다. 또 칼립소나 암피트리테처럼 거의 신급에 해당하는 높은 지위를 누리는 님페들도 나타났다.

님페들은 보통 그들이 깃들어 있는 장소나 대상에 따라 그 종류를 나누게 된다. 먼저 물의 님페로는, 바다의 님페 네레이데스, 민물의 님페 나이아데스, 대양의 님페 오케아니데스 등이 있다. 땅의 님페로는, 산과 동굴의 님페 오레아데스, 초원의 님페 레이마키데스, 협곡의 님페 아우로니아데스 등이 있고, 초목의 님페로는 나무의 님페 드리아데스, 꽃의 님페 안토우사이, 수풀의 님페 알세이데스 등이 있다. 하늘의 님페로는 별

자리들인 헤스페리데스, 히아데스, 플레이아데스 등이 있다. 그리스인들에게 자연은 이렇듯 구석구석 늘 아름다운 님페들로 충만한 곳이었다. 보고 또 봐도 질리지 않고 계속 매혹될 수밖에 없는 미의 고향이었다.

신화의 바다를 헤엄친 네레이데스

그리스가 신화의 땅이라면 지중해는 신화의 바다다. 이 바다에 사는 님페들이 바로 네레이데스(단수형 네레이스)다. 지중해, 그 가운데서도 에게해가 이들의 주 활동무대였다. 네레이데스는 바다의 신 네레우스와, 오케아니데스의 하나인 도리스 사이에서 태어난 50명의 딸들로, 이들은 모두 바다 깊은 곳 네레우스의 황금궁전에서 살았다. 그들 모두 대단히 아름다운 외모를 지니고 있었다.

바다에 사는 존재들이지만, 이들은 세이레네스나 스킬라처럼 뱃사람들을 해코지하는 존재가 아니었다. 오히려 그들이 어려움에 처할 때 나타나 도움을 주곤 했다. 그런 점에서 네레이데스는 바다에 대한 사람들의 긍정적인 인식과 기대가 반영된 님페들이라고 할 수 있다. 네레이데스를 가장 잘 대표하는 이미지는 푸른 바다에서 흰 파도를 타고 헤엄치거나 돌고래와 함께 즐거운 시간을 보내는 것이다.

스페인 화가 호아킨 소로야 이 바스티다Joaquin Sorolla y Bastida, 1863~1923의 「네레이데스」는 바로 그 호의적이고 친근한 님페들을 묘사한 그림이다. 너른 바다에 작은 배 한 척이 떠 있고, 그 주위로 네레이데스가 몰려와 있다. 물을 차고 뛰어오르는 네레이스도 있고 배에 매달리는 네레이스도 있다. 그런가 하면 자기들끼리 어울려 헤엄을 치거나 묘기를 부리는 네레이스도 있다. 그 밝고 명랑한 바다의 님페들을 선원들은 그저 물

호아킨 소로야 이 바스티다 ┃ 「네레이데스」 ┃ 캔버스에 유채 ┃ 170×330cm ┃ 1886년 ┃ 마닐라 ┃ 대통령박물관도서관

프레더릭 레이턴 ┃ 「해변의 님페 악타이아」 ┃ 캔버스에 유채 ┃ 57.2×102.3cm ┃ 1868년경 ┃ 오타와 ┃ 국립미술관

끄러미 바라본다. 놀라거나 호들갑을 떨지 않는 데서 그들에게는 이런 장면이 매우 익숙한 것임을 알 수 있다. 평화로운 바다의 나른한 한 순간을 매우 아름답게 포착한 작품이다.

네레이스의 미모를 보다 클로즈업해서 표현한 작품이 영국 화가 레이턴의 「해변의 님페 악타이아」다. 마치 일광욕을 하듯 느긋하게 가로누워 있는 님페 악타이아. 악타이아라는 이름 자체에 해변이라는 의미가 담겨 있다. 그녀 뒤로 푸르게 펼쳐진 바다는 그녀의 아름다움만큼이나 반듯하고 평온하다. 그 평온을 깨는 것은 화면 오른쪽의 돌고래 몇 마리뿐이다. 돌고래는 앞에서도 말했듯 네레이데스와 가장 잘 어울려 노는 바다의 친구들이다. 지금 저들이 저렇게 앞다투어 점프를 하는 것은 자기들이 뛰노는 바다로 악타이아를 불러들이기 위해서다. 그러나 악타이아는 따뜻한 햇볕과 부드러운 공기를 차분히 음미하는 이 시간이 더 좋은 듯하다. 포세이돈의 아내 암피트리테, 아킬레우스의 어머니 테티스, 그리고 미소년 아키스와 사랑을 나눈 갈라테이아가 이 네레이데스 그룹에 속한다.

담수, 곧 민물의 님페인 나이아데스(단수형 나이아스) 역시 화가들이 즐겨 그린 님페 그룹이다. 이들은 강이나 호수, 연못, 샘 등에 살았으므로, 바다의 님페들처럼 수십 명이 한꺼번에 몰려다니는 경우는 거의 없다. 그래서 샘에서 홀로 자연을 즐기거나 두어 명, 많아야 예닐곱 명이 연못이나 강에서 같이 어우러진 장면이 주로 그려졌다.

프랑스 화가 폴 에밀 샤바Paul Émile Chabas, 1869~1937의 「춤추는 님페들」에서 우리는 그렇게 단출하게 어울려 노는 강변의 나이아데스를 볼 수 있다. 석양빛을 받으며 원무를 추는 이들은 어우러지는 매 순간이 즐겁기만 하다. 그들의 얼굴에서는 웃음이 떠나지 않고, 언제나 그렇듯 그들

폴 에밀 샤바 | 「춤추는 님페들」 | 캔버스에 유채 | 73.5×116cm | 1899년 | 개인 소장

은 생명의 신선한 에너지를 발산한다.

나이아데스 역시 오래 사는 존재였지만, 바다의 님페들에 비하면 수명이 짧았다. 고대에도 지중해는 존재했고 지금도 존재하지만, 그 사이에 얼마나 많은 세상의 연못과 샘이 사라지고 또 새로 생겨났겠는가. 있던 샘이 사라지면 그 샘의 님페도 사라질 수밖에 없다. 그러니 아무래도 나이아데스의 수명은 네레이데스나 오케아니데스에 비해 짧을 수밖에 없다.

나이아데스는, 생활용수와 농경수로 쓰이기도 하고 수로로 이용되기도 하는 담수의 님페들이므로 아무래도 사람들의 일상에 광범위한 영향을 끼치는 존재들일 수밖에 없었다. 그래서 그리스에서는 지역에 따라 이들에게 예를 갖춰 의식을 치르거나 경배를 드리기도 했고, 성년식 때

존 윌리엄 워터하우스 | 「나이아스」 | 캔버스에 유채 | 66×127cm | 1893년 | 개인 소장

소년소녀들이 머리카락을 잘라 바치기도 했다. 사람들과의 접촉이 상대적으로 많은 님페들인 만큼 이들은 때로 위험한 존재이기도 했는데, 헤라클레스 편에서 보았듯 힐라스를 연못으로 유혹해 끌고 들어간 님페들도 나이아데스였다.

영국 화가 워터하우스의 「나이아스」는 그런 유혹자로서의 님페를 보여준다. 냇가에서 한 소년이 누워 잠을 자고 있고 그 소년에게 반한 나이아스가 물에서 솟아나 소년을 지그시 바라본다. 조금 더 있으면 님페는 소년에게 가까이 다가갈 것이고, 소년을 사로잡아 자신이 사는 물속으로 이끌려 할 것이다. 힐라스가 사라지듯 소년은 지금 그렇게 사라질수도 있는 상황을 맞고 있는 것이다.

네레이데스는 모두 네레우스의 딸들이지만, 나이아데스는 한 아버지의 딸들이 아니다. 담수는 종류가 다양하고 그 걸쳐진 지역도 다양하므

귀스타브 도레 | 「오케아니데스」 | 캔버스에 유채 | 185.5×127cm | 1860~69년 사이

로, 각 지역의 강의 신이나 호수의 신들이 낳은 딸들이 제각각 인근의
샘이나 내, 연못의 정령이 되었다.

오케아니데스(단수형 오케아니스)는 세상을 둘러싼 대양의 님페들이므
로 가장 너른 물에 사는 님페들이라 하겠다. 그 수가 무려 3000명에 이
른다. 숫자는 많지만 물의 님페 가운데 가장 적게 그려진 이들이 바로
오케아니데스다. 오디세우스의 모험을 비롯해 신화 이야기가 굽이굽이
펼쳐지는 지중해도 아니고 사람들이 일상에서 빈번히 조우하는 강이나
호수, 연못도 아닌, 저 먼 대양에 사는 님페들인 만큼 화가들의 관심 역
시 그리 크지 않았다.

프랑스 화가 귀스타브 도레Gustave Doré, 1832~83의 「오케아니데스」는 망
망대해에 사는 이 님페들의 모습을 담백한 붓질로 그린 그림이다. 바다
는 잔잔하고 님페들은 한가롭다. 저 멀리서 구름처럼 날아와 바다로 스

머드는 님페들이 있는가 하면, 전경의 바위에 걸터앉아 그동안의 물질로 인한 피로를 덜어내는 님페들도 있다. 얼핏 보아서는 그저 편안하게 놀고 쉬는 님페들을 그린 것 같다. 그런데 사실 이 작품은 그리 편안한 심정으로 볼 수만은 없다. 바위 위를 보자. 새가 한 마리 보인다. 독수리다. 독수리는 지금 무엇을 하고 있나? 사람의 간을 쪼아 먹고 있다. 작게 그려져 잘 보이지는 않지만 바위 꼭대기에는 한 사람이 묶여 있다. 그는 프로메테우스다. 신들에게서 불을 훔쳐 인간에게 가져다준 죄로 그는 지금 제우스로부터 지독한 형벌을 받고 있다. 독수리가 간을 쪼아 먹어도 간이 다시 돋아나 이 형벌이 끝없이 계속되도록 했다. 저 머나먼 대양 어딘가에서, 오케아니데스가 저희들끼리 평화롭게 뛰노는 바로 그곳에서, 이렇게 잔인한 신의 형벌이 치러지고 있는 것이다.

오케아니데스는 대양의 신 오케아노스와 바다의 여성적 생산력을 상징하는 테티스 사이에서 태어났다. 이 테티스는 이름만 같지 아킬레우스의 어머니 테티스가 아니다. 족보를 따지자면 오케아니데스의 어머니 테티스는 아킬레우스의 어머니 테티스의 외할머니다.

오케아니데스 가운데 중요한 존재로는 네레우스와 결혼해 네레이데스를 낳은 도리스, 아테나의 어머니인 메티스(메티스는 신이라는 설과 님페라는 설 두 가지가 있다), 키르케를 낳은 페르세이스, 무지개의 신 이리스를 낳은 엘렉트라 등이 있다.

메아리가 된 에코는 산의 님페

물의 님페들에 비하면 다른 님페들은 상대적으로 덜 그려졌다 할 수 있다. 그러나 그것은 님페들 사이에

윌리엄아돌프 부그로 | 「오레아데스」| 캔버스에 유채 | 236×182cm | 1902년경 | 파리 | 오르세미술관

서의 비교이고, 님페 자체는 화가들이 워낙 선호한 주제여서 그림들을 두루 살펴보면 각양각색의 님페들이 고루 형상화된 것을 확인할 수 있다.

산과 동굴의 님페 오레아데스(단수형 오레아스)는 아르테미스 주제에 빈번히 등장한다. 우리가 알 듯 아르테미스는 사냥의 신이다. 사냥의 신은 산과 숲을 누비며 다닌다. 그녀의 추종자 다수가 오레아데스일 수밖에 없다. 이 산의 님페들을 그린 것으로 유명한 그림이 프랑스 화가 윌리엄아돌프 부그로William-Adolphe Bouguereau, 1825~1905의 「오레아데스」다.

한 무리의 님페들이 회오리바람처럼 공중으로 날아오른다. 마치 크게 무리지어 다니는 새 떼나 물고기 떼 같다. 매우 아름답고 관능적인 그들이 집단으로 모여 날아오르니 장관도 이런 장관이 없다. 안타깝게도 이 장면을 지켜보는 인간은 없다. 오로지 사티로스 셋이서 넋을 놓고 이들을 바라본다. 사티로스는 성적 욕망이 강하고 음탕하기로 유명하지만, 이렇게 하늘로 날아오르는 님페들을 쫓아가 붙잡을 수는 없다. 어찌 할 도리 없이 그저 바라보는 게 지금 그들이 할 수 있는 최선이다. 그런 점에서 이 그림은 인간의 시선과 욕망 저 너머에 존재하는 자연의 순수한 아름다움과 신비에 대한 알레고리라고 할 수 있다.

오레아데스 가운데 유명한 님페로는 에코가 있다. 에코 에피소드는 앞서 출간된 책의 에로스 편에서 니콜라 푸생의 「나르키소스와 에코」를 통해 확인한 바 있다. 나르키소스를 사랑했으나 외면을 받은 끝에 결국 목소리만 남아 산의 메아리가 된 님페. 그 님페의 외로운 초상을 그린 인상적인 그림이 프랑스 화가 알렉상드르 카바넬Alexandre Cabane, 1823~89의 「에코」다. 산중턱 바위에 앉아 입을 벌려 뭔가 소리를 내는 에코. 그 표정과 동작이 매우 실감나 진짜 그녀의 목소리가 우리 귀에 들려오는 듯하다. 산에서 듣는 메아리의 인상을 생동감 넘치는 님페의 이미지로

시각화한 작품이라 하겠다.

　나무의 님페인 드리아데스(단수형 드리아스)도 오레아데스와 더불어 아르테미스의 추종자를 많이 낳은 님페 그룹이다. 어원이 되는 드리스가 떡갈나무를 뜻해서 원래 떡갈나무의 님페로 시작했으나 시간이 흐르면서 모든 나무의 님페를 가리키는 이름이 되었다. 이들 드리아데스 가운데 특정한 나무와 생사를 같이하는 님페를 하마드리아데스(단수형 하마드리아스)라고 한다. 그러니까 드리아데스는 나무의 님페 일반을 가리키는 이름이고, 하마드리아데스는 구체적인 나무 하나하나에 깃들어 사는

님페를 가리키는 이름이다. 이 님페들은 그 특정한 나무가 죽으면 같이 죽는다. 그래서 그리스 사람들은 나무를 벨 때는 사전에 님페를 달래는 의식을 치러야 했다. 함부로 나무를 훼손하는 사람은 드리아데스나 신들이 가만 두지 않고 반드시 벌을 준다고 생각했다.

워터하우스의 「하마드리아스」는 이 개별 나무의 님페를 묘사한 그림이다. 님페가 오래된 나무의 몸통 안에 들어 있는 형태로 형상화되었다. 머리카락이 나뭇가지처럼 뻗어 이파리들과 이어지고 있다. 이 나무의 정령이 바라보는 쪽에는 어린 목신牧神 판(로마신화에서는 파우누스)이 앉아서 피리를 불고 있다. 그의 발목에 지팡이 티르소스가 걸쳐져 있는 것으로 보아 그는 디오니소스의 추종자일 것이다.

존 윌리엄 워터하우스 | 「하마드리아스」 | 캔버스에 유채 | 158×59.5cm | 1893~95년경 | 플리머스 | 시립미술관

쥘리앵 가브리엘 귀에 | 「마지막 드리아스」 | 캔버스에 유채 | 272×136cm | 19세기 |
툴루즈 | 오귀스탱미술관

혹은 저 나무의 님페 하마드리아스가 디오니소스의 추종자일지 모른다.

드리아스를 그린 또다른 아름다운 그림 가운데 하나가 프랑스 화가 쥘리앵 가브리엘 귀에Julien Gabriel Guay, 1848~1923의 「마지막 드리아스」다. 제목은 그림의 드리아스가 마지막 남은 나무의 님페임을 의미한다. 그녀가 사라지면 누구도 더는 드리아데스를 볼 수 없을 것이다. 그러면 사람들은 그들이 실존하지 않는다는 이유로 그들을 상상의 산물로 생각하게 될 것이다. 어쩌면 이미 그렇게 생각하고 있는지 모른다. 자신의 존재를 믿어주지 않으니 마지막 남은 드리아스는 더이상 살아갈 의욕이 없다. 오래된 조각상에 매달린 드리아스는 그만큼 힘을 잃은 모습이다. 그녀의 발아래 부서진 다른 고대 조각의 파편이 보인다. 신화의 시대는 이렇게 사위어가고 있다. 이성과 합리성의 불빛을 지나치게 밝히면 신화와 상상은 스러져버린다. 주위의 단풍처럼 붉게 타오르는 님페의 머리카락이 황혼을 연상시킨다. 신화의 날이 이제 저 머리카락처럼 서산을 붉게 물들이며 저물어가는 것이다. 어쩌면 저 님페가 슬퍼하는 것은 자신의 사멸보다도 신화가 사람들의 마음으로부터 사라져가는 것일지 모른다.

관능미의 결정체 '잠자는 님페'

자연의 순순한 아름다움을 대변하는 존재다보니 님페는 벌거벗은 모습으로 많이 그려졌다. 자연히 그 표현에서 에로티시즘이 강조되었다. 신화 스토리 자체가, 님페가 제우스 같은 신이나 사티로스 같은 신격들에 의해 욕망의 대상으로 쫓기는 내용이 많은데, 그 아름다움을 누드를 통해 표현하다보니 미술작품에서는 더더욱 관능적인 요소가 부각되었다. 이는 서양미술에서 님페가 아프로

디테와 더불어 대표적인 에로티시즘의 구현물이 되도록 만들었다.

님페의 이런 관능미를 잘 드러내는 주제 가운데 하나가 '잠자는 님페'다. 르네상스 이후 특히 정원을 조성할 때 장식적인 요소로 자주 활용된 이 주제는, 그로토나 샘에 잠자는 님페의 조각을 설치해 정원을 걷던 이가 이를 보고 마치 신화시대로 넘어 들어간 듯한 '환각'을 느끼게 만들었다. 잠자는 님페이니 그녀는 누군가가 자신을 보고 있다는 사실을 인식하지 못한다. 벌거벗었지만 가장 편안한 자세로 누워 있다. 그러므로 관람자는 부담 없이 그녀의 무방비 상태를 지켜볼 수 있다. 에로티시즘과 관음증적 시선이 결합되어 고도로 감각적인 작품이 만들어졌다. 물론 이 주제는 조각뿐 아니라 그림으로도 다수 제작되었다.

스웨덴 조각가 페르 하셀베리Per Hasselberg, 1850~94의 「잠자는 님페(수련)」는 이 주제를 독특한 구성으로 표현한 조각이다. 님페는 지금 연잎 위에 누워 있다. 그 연잎을 떠받치고 있는 것은 사람들의 머리인데, 이들은 반인반어半人半魚다. 그 위에서 님페는 아주 방임적인 자세로 잠들어 있다. 님페가 갖는 에로티시즘의 미학을 자유분방한 현대 여성의 나신을 통해 매우 감각적으로 분출한 작품이다.

프랑스 화가 장자크 에네Jean-Jacques Henner, 1829-1905는 몽롱하고 아련한

페르 하셀베리 | 「잠자는 님페(수련)」 | 플라스터 | 1892년 | 예테보리미술관

붓으로 잠자는 누드를 많이 그려 이름을 얻은 화가다. 그는 「잠자는 님
페」에서 디테일은 생략하고 부드러운 색조의 그러데이션으로 누드의 아
름다움을 하나의 환각으로 승화시켰다. 그에게 형상은 단순한 이미지가
아니라 영혼의 그릇이었다. 그리고 그 그릇은 어둠이 깔릴 때 더욱 선명
한 빛을 발하는 램프 같은 것이었다. 「잠자는 님페」에서 우리는 그렇게
스스로 빛을 발하는 누드를 보게 된다. 조금씩 어두워지려는 배경과 달
리 님페의 몸에서는 환한 빛이 발산된다. 그 아름다움에 매혹되노라면
그래도 우리 마음속에 신화의 빛이 여전히 반짝인다는 사실에 안도하게
된다.

미술가들의
아주 특별한 주인공

갈 라 테 이 아 · 시 링 크 스 · 살 마 키 스

**사랑의 승리자
갈라테이아**

님페는 신화에서 주로 조연급 혹은 엑스트라급으로 다뤄졌지만, 그래도 그들 가운데는 중요한 이야기에 관여하거나 특정한 에피소드의 주인공이 된 경우가 적잖게 있다. 이들 에피소드 가운데 미술가들의 특별한 관심을 산 주제들이 여럿 있는데, 앞에서 다뤘던 다프네나 칼리스토 주제 외에 폴리페모스의 연모 대상이 된 갈라테이아, 갈대가 된 시링크스, 남녀추니가 된 살마키스, 꽃의 신이 된 클로리스, 샘이 된 아레투사, 제우스에게 납치된 아이기나, 과일을 돌보는 포모나, 꽃으로 변한 클리티아 등이 그 대표적인 주제들이다. 이 가운데 세 가지 주제만 골라 살펴보자. 먼저 갈라테이아 주제다.

갈라테이아는 바다의 님페 네레이데스 가운데서도 예쁘기로 소문난 님페였다. 갈라테이아는 바다에서 헤엄치다가 주로 시칠리아섬 해변에서 쉬곤 했는데, 이 섬에는 키클로페스족의 폴리페모스가 살고 있었다.

폴리페모스는 갈라테이아를 보고 한눈에 반했다. 그 거대한 괴물이 순한 양이 되어 갈라테이아에게 사랑을 고백하기까지 했다. 그러나 갈라테이아는 야수 같은 그에게 전혀 관심이 없었다. 상사병으로 울적해진 폴리페모스는 해변에서 피리를 불며 마음을 달래곤 했다.

그러던 어느 날, 폴리페모스는 갈라테이아가 아키스라는 이름의 소년과 잠들어 있는 것을 보았다. 소년은 이제 막 턱에 솜털이 나기 시작한 열여섯 살짜리였다. 갈라테이아는 그 소년의 어깨를 베고 누워 세상 편하게 잠들어 있었다. 그 모습을 본 폴리페모스는 속에서 분노가 치밀어 올랐다. 저도 모르게 크게 고함을 쳤고, 놀란 두 연인은 화들짝 깨어났다. 눈앞에서 폴리페모스의 광기를 본 갈라테이아는 겁이 나 바다 쪽으로 도망쳤다. 어찌할 바를 모르던 아키스에게는 폴리페모스가 던진 커다란 바위가 날아들었다. 바위는 아키스를 으깨버렸다. 질투가 끔찍한 살인을 낳은 것이다.

이 주제를 그린 그림들을 소주제별로 갈라보면, '갈라테이아와 아키스의 사랑' '두 사람을 훔쳐보는 폴리페모스' '피리를 부는 폴리페모스' '바위를 던지는 폴리페모스' 등으로 구분할 수 있다. 프랑스 화가 샤를 드라 포스Charles de La Fosse, 1636-1716의 「아키스와 갈라테이아」는 '갈라테이아와 아키스의 사랑'과 '두 사람을 훔쳐보는 폴리페모스'를 합쳐놓은 성격의 그림이다. 사실 이 두 주제는 곧잘 하나로 섞인다.

화면 하단에 사랑에 취한 아키스와 갈라테이아가 서로 기대어 어딘가를 함께 바라본다. 둘은 평화로운 전원에 둘러싸여 있고, 공기와 빛도 두 사람을 부드럽게 품어 안는다. 그러나 오른쪽 상단 산등성이에서는 외눈박이 거인 폴리페모스가 이들을 예의주시하고 있다. 속이 끓어오른 그는 곧 포효할 것이고 아키스를 향해 돌을 던질 것이다. 그 끔찍한 폭

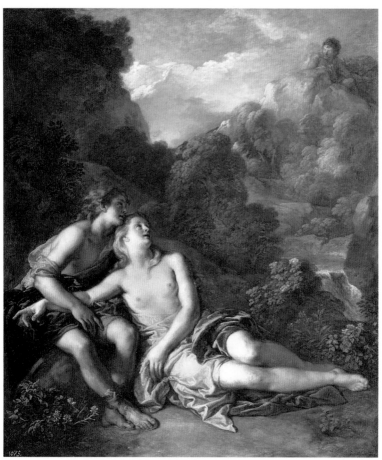

샤를 드라포스 I 「아키스와 갈라테이아」 I 캔버스에 유채 I 104×90cm I 1699~1704년 사이 I
마드리드 I 프라도미술관

력을 예상하지 못한 두 연인은 지금의 이 행복이 영원히 계속되리라 생
각했을 터이다.

　불행하게도 두 사람의 사랑은 그토록 허무하게 끝났지만, 갈라테이아
는 이 사랑을 결코 잊을 수 없었다. 그래서 흐르는 피가 강이 되게 했고,
아키스의 이름을 따 아키스강이라고 불렀다. 흥미로운 사실은, 오비디우

스가 『변신 이야기』를 쓰기 전까지 이 이야기는 그 어떤 기록에도 나와 있지 않다는 것이다. 그래서 이 이야기 자체가 오비디우스의 창안이 아닌가 여겨지기도 한다. 어쨌거나 이런 이야기가 사람들에게 호소력을 갖는 것은, 작은 강이나 내의 기원을 찾아 올라가보면 때로 산자락 바위 밑에서 송송 솟아나는 물을 보게 될 때가 있기 때문이다.

갈라테이아 주제는 이 에피소드로부터 한 발 더 나아가 '갈라테이아의 개선' 주제로도 많이 그려졌다. '아프로디테의 개선'과 유사한 형식의 이 그림은, 갈라테이아가 바다에서 돌고래를 타고 다른 님페나 트리톤 등에 둘러싸여 승리의 행진을 벌이는 모습을 담고 있다. 비록 아키스와 사별할 수밖에 없었으나 갈라테이아는 아키스에 대한 사랑을 포기하지 않았고 그의 피가 강이 되게 했다. 그럼으로써 아키스에 대한 갈라테이아의 사랑이 영원히 기억되게 했다. 폴리페모스가 제아무리 난동을 피워도 둘의 사랑 그 자체를 파괴할 수는 없었다. 그러므로 갈라테이아는 패자가 아니라 승자였다. 아니, 사랑이 승자였다. 이를 찬양하는 그림이 바로 '갈라테이아의 개선'이다. 이 주제로 유명한 미술사의 걸작이 르네상스의 대가 라파엘로 산치오 다 우르비노Raffaello Sanzio da Urbino, 1483~1520 가 그린 같은 제목의 그림이다.

라파엘로의 그림에서 갈라테이아는 지금 돌고래가 끄는 조가비 수레를 몰고 간다. 트리톤과 켄타우로스, 님페 들이 어우러져 사랑의 찬가를 부르고 하늘에서는 푸토들이 사랑의 화살을 날린다. 그녀의 몸을 휘감은 빨간 천은 그녀의 사랑만큼 뜨겁고 순결하다. 이 그림은 산드로 보티첼리Sandro Botticelli, 1445~1510의 「아프로디테의 탄생」「봄」과 더불어 고대의 정신과 이상을 현양하는 성기盛期 르네상스의 위대한 성취로 평가받는다. 이 작품 이후 보다 많은 화가들이 휴머니즘적 가치를 지향하는 신화

라파엘로 산치오 다 우르비노 | 「갈라테이아의 개선」 | 프레스코 | 295×225cm | 1511년 | 로마 | 빌라파르네시나

소재에 점차 적극적으로 뛰어들었다. 여체의 우아하고도 자연스러운 제스처가 매우 잘 포착된 그림으로도 이름이 높다.

순결을 지키기 위해 갈대가 된 시링크스

시링크스는 아르카디아 지방에 사는 나무의 님페, 곧 드리아스였다. 아버지는 아르카디아를 흐르는 라돈강의 신이었다. 아르테미스 신을 추종하는 무리 중에 드리아데스가 많은 데서 알 수 있듯 시링크스는 아르테미스를 열렬히 숭배하는 님페였다. 얼마나 깊이 흠모했는지 행동거지 하나하나가 아르테미스를 꼭 닮았다는 소리를 들을 정도였다. 심지어 그녀를 아르테미스로 착각하는 사람도 있을 정도였다. 그러다보니 그녀 또한 아르테미스 신처럼 남자를 가까이하지 않기로 마음먹게 되었다. 평생 순결을 지키며 살기로 결심한 것이다.

문제는 그녀의 용모가 워낙 아름다워 그녀를 흠모하는 남자들이 많았다는 사실이다. 사티로스들도 쫓아다녔고, 심지어 신들도 그녀에게 사랑을 나누자고 졸라댔다. 그러나 그녀는 흔들리지 않고 자신의 순결을 지켜나갔다.

그러던 어느 날, 목신 판이 느닷없이 그녀에게 덤벼들었다. 그녀를 어르고 달래봤자 통하지 않을 듯하니 아예 완력으로 그녀를 제압하려 든 것이다. 놀란 시링크스는 정신없이 도망쳤다. 하지만 전력을 다해 덤벼드는 판으로부터 벗어나기란 쉽지 않았다. 뒤쫓는 판의 거친 숨소리가 시링크스에게 점점 더 가까워졌다. 시링크스는 구슬땀을 흘리며 사력을 다해 뛰었다. 하지만 곧 우뚝 서고 말았다. 수풀을 헤치고 나아가자 눈

앞에 너른 강이 펼쳐졌기 때문이다. 시링크스는 그 강을 도저히 헤엄쳐 건널 자신이 없었다. 그래서 다급한 목소리로 강의 님페들에게 외쳤다.

"님페들이여, 나를 도와주세요. 목신 판이 지금 나를 잡으러 쫓아옵니다. 도저히 이 곤경에서 벗어날 방법이 없어요. 제발 판으로부터 나를 구해주세요. 나는 처녀로 남고 싶답니다."

이 외침이 끝나자마자 시링크스는 순식간에 갈대숲으로 변했다. 어여쁜 얼굴과 아름다운 육체가 바람같이 사라지고, 언제 그곳에 사람이 있었냐는 듯 가녀린 갈댓잎만 하늘하늘 흔들렸다. 이 상황을 마주하고 판은 크게 놀라 그 자리에 우뚝 섰다. 무엇이 어찌 된 것인지 판단이 서지 않았고 또 어찌 할 바를 몰랐다. 그저 죽어라 뛰어온 탓에 숨이 턱에 차씩씩거릴 뿐이었다. 그렇게 거친 숨을 몰아쉬자 갈대 사이에서 구슬프면서도 아름다운 소리가 들렸다. 황망함 속에서도 그 소리에 매료된 판은 오래도록 갈대를 바라보았다. 마침내 줄기들을 잘라 이어붙여 그것으로 피리를 만들었다. 이렇게 해서 시링크스라 불리는 목신의 피리 팬파이프가 만들어졌다.

프랑스 화가 프랑수아 부세François Boucher, 1703-70의 「판과 시링크스」는 시링크스가 판에게 막 붙잡히려는 순간을 표현한 그림이다. 그런데 그런 급작스런 순간을 그린 것치고는 그림 전체의 분위기가 너무나도 평온해 보인다. 시링크스가 도망가다가 판에게 붙잡히기 직전이 아니라 편히 쉬고 있는데 갑자기 판이 들이닥친 듯한 장면이다. 설령 그렇다 하더라도 굉장히 놀랐을 텐데 그림의 시링크스는 전혀 놀란 기색이 없다. 화가가 신화 이야기의 긴박감에는 관심이 없고, 시링크스의 우아함과 아름다움

을 부각시키는 데만 집중했기 때문이다. 회화는 참고 도판이 아니다. 참고 도판은 텍스트에 충실해야 하지만, 회화에서는 텍스트가 영감의 원천일 뿐이다. 화가는 자신이 그리고자 하는 내용과 방향을 스스로 설정해 텍스트의 내용과 관계없이 자신만의 상상을 펼쳐나갈 수 있다. 그렇게 부셰는 신화 이야기의 맥락에서 벗어나 로코코 미학이 찬미하는 미인상을 표현하는 데 모든 에너지를 쏟았다. 그 미인을 한 노인과 다른 젊은 여인이 부축하고 있다. 노인은 팔 밑의 항아리가 시사하듯 강의 신이고, 다른 여인은 강의 님페다.

시링크스를 현대적인 미인상으로 형상화한 그림으로는 영국 화가 아

아서 해커 | 「시링크스」| 캔버스에 유채 |
193.4×61.4cm | 1892년 | 맨체스터미술관

서 해커Arthur Hacker, 1858~1919의 「시링
크스」가 유명하다. 이 작품에서도 시
링크스는 긴박한 상황 속의 존재로
묘사되지 않았다. 이오니아 기둥처럼
다소곳이, 우아하게 서 있다. 해커는
시링크스를 백옥 같은 피부를 지닌,
수줍은 여인으로 묘사했다. 발그스
레한 뺨이 인상적이다. 발아래 작은
파문이 일고 있고, 주위에는 갈대가
자라나 있다. 곧 그녀가 변할 모습이
다. 순결을 위해 인간의 형상을 포기
하는 것도 마다하지 않은 여인이었
던 까닭에, 화가는 그 순결함을 드
러내기 위해 그녀의 몸을 맑고 싱그
럽게 표현했다. 검은 옷 또한 그녀의
하얀 몸과 마음을 부각시키기 위해
일부러 배치한 모티프다. 해커는 이
렇듯 신화에 기대어 갈대가 본래는
아름답고 순결한 여인이었다고 말하
고 있는 것이다.

영원히 하나가 된
살마키스와 헤르마프로디토스

나이아스, 곧 물의 님페인 살마키스는 매우 내향적인 님페였다. 아르테미스를 추종해 신과 함께 숲에서 사냥을 하며 뛰어다니던 다른 활동적인 님페들과 달랐다. 그들처럼 순결을 서약하지도 않았다. 살마키스는 한가롭게 들판을 거닐다가 꽃을 따거나 몸치장을 하곤 했다. 늘 곱게 꾸미는 것을 좋아했다. 그런 살마키스의 눈에 어느 날 한 소년이 들어왔다. 헤르메스와 아프로디테 사이에서 태어난 미소년 헤르마프로디토스였다.

헤르마프로디토스는 이다산에서 나이아데스의 돌봄을 받고 자랐는데, 열다섯 살이 되자 반복되는 일상이 지루하게 느껴졌다. 사춘기의 봄바람이 불었는지 그는 낯선 곳에 가서 새로운 경험을 하고 싶었다. 그래서 리키아를 거쳐 카리아에 왔다가 숲에서 살마키스의 눈에 띄게 된 것이다.

헤르마프로디토스의 매력에 푹 빠진 살마키스는 그에게 다가가 다짜고짜 사랑을 고백했다. 얼마나 열정이 동했는지 내향적인 그녀가 당장 그를 끌어안고 입을 맞추려 했다. 자신과 결혼해달라는 고백도 했다. 그러나 헤르마프로디토스는 아직 어린 소년이었다. 결혼은커녕 여자와 껴안고 입 맞추는 일조차 생각해본 적이 없었다. 헤르마프로디토스는 살마키스를 밀쳐냈다. 워낙 정색을 하고 거부하니 살마키스도 더는 어찌할 수가 없었다.

미안하다며 헤르마프로디토스를 달랜 살마키스는 곧 그 자리를 떠났다. 그러나 완전히 멀리 떠나간 것은 아니었다. 짐짓 사라지는 척하다가 수풀 속에 숨었다. 살마키스가 보이지 않자 그제야 놀란 가슴을 쓸어내린 헤르마프로디토스는 비로소 자신이 하려던 일을 시작했다. 옷을 벗

고 못에 들어가 헤엄을 치기 시작한 것이다. 그 모습을 지켜보던 살마키스는 자신도 옷을 벗고 몰래 물속으로 들어갔다. 헤르마프로디토스가 의식하지 못하는 사이에 근접한 그녀는 손이 닿는 대로 그의 몸을 와락 껴안았다. 놀란 헤르마프로디토스가 이에 저항하기 시작했으나 그럴수록 살마키스는 더 세게 그를 껴안고 결국 입술까지 맞추었다. 그러고는 신들께 기도했다. "우리 둘이 영원히 하나가 되게 해주세요!"

신들은 그 소원을 들어주었다. 그렇게 둘은 하나가 되니 한 몸에 남성과 여성이 같이 있는 남녀추니가 되었다. 이로 인해 신화의 님페들이 주로 사티로스나 판, 신들 같은 남성 겁탈자에게 당하는 존재였던 것과 달

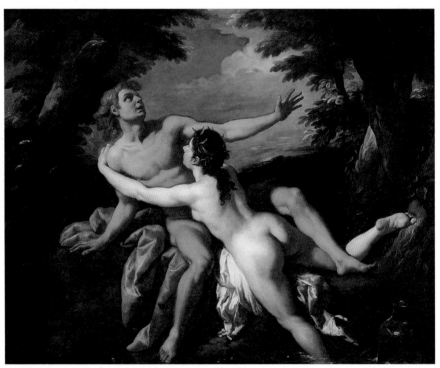

장 프랑수아 드트루아 | 「살마키스와 헤르마프로디토스」 | 캔버스에 유채 | 156.2×195cm | 개인 소장

리, 님페 살마키스는 그 반대의 역할을 한 '여성 겁탈자'로 전해지게 되었다.

이 주제 역시 많은 화가들의 화포에 올랐는데, 프랑스 화가 장 프랑수아 드트루아Jean François de Troy, 1679~1752의 「살마키스와 헤르마프로디토스」는 주제에 걸맞게 님페가 남자를 덮치는 장면을 부각시켜 그린 그림이다. 어쩔 줄 몰라 하는 헤르마프로디토스는 하늘을 향해 도움을 청하는 듯한 자세를 취하고, 이에 개의치 않는 살마키스는 좀더 바짝 헤르마프로디토스를 껴안으려 한다. 빛과 그림자의 대비를 선명하게 주어 몸의 양감을 살린 까닭에 육체와 육체가 부딪히는 느낌이 생생히 다가온다. 특히 살마키스의 왼쪽다리는 무게를 지탱하고 균형을 잡느라 근육이 단단히 잡혀 있는데, 그만큼 강한 그녀의 의지가 느껴진다.

작자 미상 l 「잠자는 헤르마프로디토스」 l 대리석 l 길이 169cm l 2세기경 l 파리 l 루브르박물관

이렇게 탄생한 남녀추니로서의 헤르마프로디토스는 고대부터 조각으로 만들어져 사람들의 눈길을 사로잡았다. 그리스 원작을 로마시대에 모각한 「잠자는 헤르마프로디토스」도 그런 작품의 하나인데, 엎드린 채 잠이 든 헤르마프로디토스의 모습을 묘사했다. 등 뒤쪽에서 보면 완연한 여성의 몸이지만, 앞에서 보면 여성의 가슴과 남성의 성기가 같이 보인다. 매트리스는 고대의 작품이 아니라 17세기 이탈리아 조각가 잔 로렌초 베르니니Gian Lorenzo Bernini, 1598~1680가 덧붙여 제작한 것이다. 예나 지금이나 이 독특한 자웅동체의 이미지는 관객들 사이에서 무척 인기가 높다.

음탕한 반인반수의
하이브리드

사 티 로 스 와 판

동화현상이 발생한
사티로스와 파우누스

사티로스는 자연의 정령이다. 여성형 정령이 님페라면 사티로스는 남성형이다. 님페는 네레이데스, 나이아데스, 오케아니데스, 드리아데스, 오레아데스 등 매우 다양한 갈래로 나뉘고, 그들과 관련된 신화 이야기도 매우 많다. 그러나 사티로스는 그저 남성형 숲의 정령이라는 단일한 그룹으로 정리될 뿐이다. 사티로스와 관련된 신화 에피소드도 님페와는 비교가 되지 않을 정도로 적다. 그래서 님페들 사이에서는 칼리스토, 다프네, 갈라테이아, 시링크스, 칼립소, 테티스, 암피트리테 등 '유명 인사'가 다수 나왔지만, 사티로스 중에는 실레노스와 마르시아스를 제외하면 유명 인사가 거의 없다. 그럼에도 불구하고 고대부터 근대에 이르기까지 미술가들은 사티로스를 즐겨 형상화했다. 사티로스는 화면을 구성하는 데 있어 매우 매력적인 캐릭터였기 때문이다. 약방의 감초처럼 그림에 집어넣으면 큰 활력소가 되어주었다.

그런데 그림으로 그려진 사티로스를 보면 형상이 통일되어 있지 않다는 느낌을 받는다. 어떤 사티로스는 생김새가 사람과 거의 차이가 없는데, 어떤 사티로스는 상체는 사람이지만 하체는 염소다. 머리에 염소 뿔이 나 있는 경우도 있고, 그렇지 않은 경우도 있다. 사티로스가 염소의 형상을 띠기 시작한 것은 고대 후기부터 나타나는 현상이지만(고대 로마에서 염소의 형상을 띤 로마의 신격 파우누스를 그리스의 사티로스와 동일시하면서 비롯된 현상이다), 그런 이미지가 본격적으로 제작되기 시작한 것은 르네상스 무렵부터다.

고대 그리스에서 사티로스는 기본적으로 인간의 형상을 지닌 존재였다. 다만 당나귀 귀에 말꼬리를 지녀 약간의 하이브리드적인 특성을 띠었다. 얼굴은 못생겼고 코가 납작했으며 땅딸한 체형이었다. 그리고 음경이 항상 발기되어 있어 전체적으로 흉물스러운 인상을 주었다. 다만 기원전 6세기 이전으로 거슬러 올라가면 사티로스의 다리가 간혹 말의 다리로 그려져 그 하이브리드적 특성이 좀더 강조된 적이 있다. 그러나 그때도 사티로스가 염소의 특성을 띤 적은 없었다.

그런데 로마 사람들 가운데 그리스어를 할 줄 아는 사람들이 로마신화의 파우누스를 언급할 때 그리스어로 사티로스를 사용하면서 둘 사이에 동화현상이 일어나버렸다. 그 결과 사티로스와 파우누스가 동일시되어 사티로스를 파우누스의 형상으로 표현하는 양상이 나타나게 된 것이다. 로마신화에서 숲의 신격인 파우누스는 상체는 사람이지만 하체는 염소였다. 그리고 염소의 귀에 염소의 꼬리를 지니고 있었고, 머리에 염소의 뿔이 나 있었다. 바로 이 파우누스의 형상을 사티로스가 덧입게 된 것이다.

엄밀히 따지면, 로마신화의 파우누스와 가까운 그리스신화의 상대는

판이었다. 판 역시 염소 혹은 양의 다리를 하고 있었고, 이마에 뿔이 나 있었다. 숲을 바탕으로 활동하는 자연의 정령이라는 점에서 판 또한 파우누스와 유사했는데, 판이 다프니스에게 노래와 피리를 가르쳐 다프니스가 목가의 창시자가 되었다는 신화 이야기에서 알 수 있듯 판은 파우누스나 사티로스에 비해 목가적인 분위기를 훨씬 더 많이 풍기는 존재였다. 다만 시간이 흘러 이번에는 그리스신화의 신격에 대한 보다 충실한 이해에 기초해 파우누스와 판이 동일시되었고 자연스레 파우누스 또한 목가적인 존재로 인식되기 시작했다.

판의 기원은 그리스 아르카디아 지방이었다. 아르카디아는 산악이 매우 발달해 있어 그리스의 다른 지역과 문화적으로 다소 분리되어 있었다. 그로 인해 고유한 토착신앙으로서 판에 대한 신앙이 발달했는데, 그 형태가 마침 파우누스와 유사한 염소와의 하이브리드 형태였다. 이 토착신이 시간이 흐르면서 전 그리스로 퍼져나갔지만, 고대 그리스 사람들에게 사티로스와 판은 그 캐릭터상으로나 형태상으로 명확히 다른 존재로 인식되었다. 그러나 로마에서 로마신화의 파우누스와 사티로스의 동화 현상이 발생하고, 이후 파우누스에 보다 가까운 판이 파우누스와 동일시되면서 서양미술에서는 사티로스와 판, 파우누스의 이미지가 혼란스럽게 뒤섞여 표현되는 양태를 보이게 되었다.

인간의 다리를 버리고 염소의 다리를 얻다

고대 그리스 사람들이 생각한 사티로스의 전형적인 모습은 고대의 도기화에 잘 나타나 있다. 히에론Hieron 이라는 도공이 만들고 마크론Makron이라는 화공이 그린 킬릭스 술잔의

히에론과 마크론 ㅣ「실레누스와 마이나스」ㅣ
도기화 ㅣ 기원전 480년경 ㅣ 뮌헨 ㅣ
국립고대박물관

윌리엄아돌프 부그로 ㅣ「님페들과 사티로스」ㅣ
캔버스에 유채 ㅣ 260×180cm ㅣ 1873년 ㅣ
윌리엄스타운 ㅣ 클라크아트인스티튜트

그림 「실레누스와 마이나스」를 보면, 오른편에 당나귀 귀에 말꼬리가 달린 사티로스가 그려져 있다. 귀와 꼬리 부분을 제외하면 사티로스의 신체 자체는 인간과 전혀 차이가 없다. 못생긴 얼굴과 발기한 음경으로 그 전형적인 특성을 드러낼 뿐이다. 그림의 사티로스는 지금 디오니소스의 여성 추종자인 마이나스를 껴안으려 한다. 음탕한 사티로스의 성향을 주제로 한 작품이다. 이에 화가 난 마이나스가 오른손에 든 지팡이 티르소스로 사티로스의 낭심을 가격하고 왼손으로는 그의 뺨을 때리려 한다.

그러나 19세기 화가 부그로가 그린 「님페들과 사티로스」의 사티로스는 킬릭스 술잔의 사티로스와 그 형태가 많이 다르다. 다리는 염소 다리이고 이마에는 염소 뿔이 나 있다. 파우누스와의 동화현상으로 파우누스의 형태가 사티로스의 형태로 대체된 것이다. 형태는 이렇게 변했어도 호색한이라는 점만큼은 부그로의 사티로스나 킬릭스 술잔의 사티로스 모두 차이가 없다. 그림의 내용은 이렇다.

깊고 인적이 드문 샘에서 한 무리의 님페들이 목욕을 하고 있었다. 그런데 음탕한 사티로스 하나가 갑자기 이들을 덮쳤다. 화들짝 놀란 님페 일부가 얼른 몸을 피했다. 화면 오른쪽 배경에 도망가 있는 님페들이 보인다. 그러나 다른 님페들은 '쎈 언니'들이었다. 도망가기는커녕 여럿이 한꺼번에 사티로스에게 달려들어 그를 붙잡았다. 그러고는 그를 잡아끌어 물에 빠뜨리려 한다. 졸지에 되치기를 당하게 된 사티로스는 들어가지 않으려고 있는 힘껏 저항한다. 그러나 여러 명이 한꺼번에 덤벼드니 힘에 부친다. 벌써 발굽 한 쪽이 물에 들어가 있다.

물론 후대의 미술가들이라 하더라도 사티로스를 꼭 염소 다리의 반인반수半人半獸로 표현하지만은 않았다. 고대의 미술가들처럼 온전한 인

체사레 프라칸차노 「술 취한 실레노스」 캔버스에 유채 | 158×185cm | 1630년경 | 마드리드 | 프라도미술관

간의 신체를 지닌 존재로 묘사하기도 했다. 특히 실레노스를 그릴 때 그런 경우가 많았다. 실레노스(복수형 실레노이)는 원래 나이 든 사티로스를 아울러 부르는 이름이었다. 그러나 어린 디오니소스의 양육과 교육을 맡았던 실레노스가 구체적인 캐릭터를 가진 도드라진 존재로 부각되면서 실레노스 하면 이 디오니소스의 양육자를 가리키게 되었다. 그래서 르네상스 이후 서양미술에서 실레노스를 표현한 미술작품은 대부분 디오니소스의 양육자 실레노스를 묘사한 것으로 보면 된다. 이 실레노스의 이미지를 우리는 '올림푸스 신과 그 상징 편'의 디오니소스 장에서 안토니 반다이크Anthony van Dyck, 1599~1641의 그림으로 이미 한 차례 본

적이 있다.

이탈리아 화가 체사레 프라칸차노Cesare Fracanzano, 1605~51는 「술 취한 실레노스」에서 그를 반다이크처럼 온전한 인간의 신체를 가진 존재로 묘사했다. 지금 실레노스는 거하게 취해 바닥에 누워 있다. 양아들이 포도주의 신이니 늘 흥겹게 마시고 잘 먹어 몸이 비대해졌다. 누워 있는 상태여도 그 흥이 다 식지 않은 듯 만면에 웃음을 띤 채 고동 잔을 들었다. 젊은 사티로스가 그 잔에 포도즙을 짜준다. 흥미로운 것은 같은 사티로스임에도 실레노스는 온전한 사람의 형상을 하고 있는 반면, 포도즙을 짜주는 사티로스는 다리가 염소인 반인반수 형태로 그려져 있다는 사실이다. 고대에 동화현상이 한번 발생한 이래 사티로스의 표현이 이렇듯 오랜 세월에 걸쳐 혼란스럽게 전개되어왔음을 알 수 있다.

그림에는 두 명의 푸토가 더해져 있다. 오른쪽의 푸토는 포도 몇 알을 들어 실레노스에게 먹이려는 시늉을 하고, 왼쪽의 푸토는 실레노스의 다리에 오줌을 싸고 있다. 오줌을 싸는 푸토는 서양미술에서 보통 비옥함, 생식력, 즐거움 등을 상징한다. 늘 술에 취해 행복한 얼굴을 하고 있는 실레노스는 풍요에 대한 서양 사람들의 염원을 반영하는 이미지라 할 수 있다.

실레노스와 더불어 또다른 사티로스 명사인 마르시아스는 '올림포스 신과 그 상징 편'의 아폴론 장에서 티치아노의 그림 「살가죽이 벗겨지는 마르시아스」를 통해 만나보았다. 피리를 주워 불다가 자신감이 넘쳐 아폴론에게 도전했던 마르시아스는 연주 시합에서 패해 산 채로 살가죽이 벗겨지는 형벌을 당했다. 그러다보니 마르시아스를 표현한 미술작품은 티치아노의 그림처럼 대부분 잔인한 처벌 장면을 담고 있는데, 그래도 간혹 그가 피리 연주에 심취해 있는 모습을 담은 평화로운 작품도 있

다. 미국 화가 엘리휴 베더Elihu Vedder, 1836~1923의 「젊은 마르시아스」가 그런 그림이다.

베더는 이 작품에서 마르시아스를 10대의 청소년으로 그려놓았다. 이시기는 감정이 풍부하고 감수성이 예민할 때다. 소년은 그만큼 자신의 음악에 푹 빠져 있는 듯한 모습이다. 마르시아스는 지금 아폴론과 본격적으로 실력을 겨루기 전, 산토끼들을 상대로 연주 연습을 하고 있다. 귀를 쫑긋 세우고 열심히 음악을 듣는 토끼들의 모습이 인상적이다. 배경은 특이하게도 겨울 풍경이다. 사실 그리스는 겨울에도 이렇게 눈이 쌓이는 곳이 드문데, 눈의 이미지도 그렇고 나무들의 생김새도 그렇고 배경이 그리스라기보다는 화가에게 친숙한 미국의 뉴잉글랜드처럼 보인다.

벌거벗었지만 추위에 아랑곳하지 않고 음악에 빠져 있는 저 어린 마르시아스로부터 어쩌면 화가는 일찍부터 예술에 뜻을 두었던 자신의 모습을 보고 있는지도 모른다.

때로는 나쁜 남자, 때로는 파트너

실레누스와 마르시아스 주제처럼 특정인을 주제로 한 작품들을 제외하면, 서양미술에서 사티로스는 대체로 디오니소스의 수행원으로 그려지거나 님페들과 어우러진 보조적인 존재로 화면을 장식했다. 디오니소스의 수행원으로 그려진 모습은, 디오니소스 편에서 부그로의 「디오니소스의 어린 시절」, 티치아노의 「디오니소스와 아리아드네」, 푸생의 「디오니소스의 개선」 등의 작품을 통해 이미 살펴본 바 있다. 님페들과 함께 그려진 경우는, 잠자는 님페에게 몰래 다가가 훔쳐보거나 님페를 겁탈하려는 '색한' 이미지로 많이 그려졌지만, 님페들과 사랑을 나누거나 평화롭게 어울려 노는 '파트너' 이미지로도 적지 않게 그려졌다. 먼저 '색한'의 이미지로 그려진 사티로스를 보자.

플랑드르 화가 루벤스와 프란스 스니더르스Frans Snyders, 1579~1657가 함께 그린 「아르테미스 신과 님페들을 엿보는 사티로스」가 그 전형적인 그림이다. 화면 중심에는 사냥을 끝낸 아르테미스와 님페들이 나무에 천막을 치고 함께 잠들어 있다. 사슴과 멧돼지, 토끼 등 사냥감이 오른쪽에 쌓여 있는 것으로 보아 꽤 격렬한 사냥을 마친 것 같다. 그만큼 아르테미스 일행은 고단했을 터이다. 워낙 곤히 잠들어 있어 누가 업어 가도 모를 정도다. 이 틈을 노려 사티로스 둘이 신의 일행에게 다가간다. 천막 천을 들춰 그녀들을 엿보는 것으로도 모자라 잠자는 님페의 몸을 감

페테르 파울 루벤스와 프란스 스니더르스 | 「아르테미스 신과 님페들을 엿보는 사티로스」 | 캔버스에 유채 | 203×309.6cm | 1616년 | 런던 | 로열컬렉션트러스트

페테르 파울 루벤스 | 「아르테미스 신과 님페들을 덮친 사티로스들」 | 캔버스에 유채 | 129.5×315.2cm | 마드리드 | 프라도미술관

_____ 몰래 나신을 엿보는 정도가 아니라 아예 겁탈을 시도하는 사티로스들. 화가 난 아르테미스 신이 창을 들었다.

쌌던 천을 벗겨내고 있다. 감탄하는 듯한 두 사티로스의 표정이 매우 익살스럽다. 이렇게 몰래 다가와 엿보거나 덮치는 까닭에 님페들은 숲에서 잠잘 때마다 신경을 곤두세워야 했다. 그들에게 사티로스는 여간 골치 아픈 존재들이 아니었다. 이런 음란한 성향으로 인해 사티로스의 이름에서 '남성 음란증'을 뜻하는 단어 '사티리아시스satyriasis'가 생겨났다. ('여성 음란증'을 의미하는 '님포마니아nymphomania'는 님페로부터 왔다. 님페는 사티로스처럼 음탕한 존재가 아니었음에도 불구하고 사티로스의 짝이 그네들이다보니 님페의 입장에서는 매우 '억울한' 작명이 아닐 수 없다.)

이런 부정적인 사례와 달리 사티로스가 님페와 파트너가 되어 평화롭게 어우러진 장면은 그림에 전원의 낭만을 고취시키는 장치로 주로 이용되었다. 프랑스 고전주의 화가 클로드 로랭Claude Lorrain, 1604/05~82의 「사티

클로드 로랭 | 「님페와 사티로스가 춤추는 풍경」 | 캔버스에 유채 | 99.7×133cm | 1641년 | 톨레도미술관

로스와 님페가 춤추는 풍경」이 그 대표적인 작품이다.

그림의 시점은 늦은 오후다. 해는 뉘엿뉘엿 넘어가려 하고, 해 낮은 하늘에 열은 오렌지빛이 맴돈다. 화면 오른편의 큰 나무와 부분적으로 허물어져가는 고대의 건축물이 공간의 한쪽을 프레임처럼 감싸안는다. 이로 인해 왼편으로 트인 하늘은 더 멀어지고 전경에서 시작해 중경, 원경을 거친 우리의 시선은 그 트인 곳을 따라 아득하게 이어진다. 그만큼 세속에 찌든 잡념이 사라질 듯 마음이 평온해진다. 이 평화로운 풍경을 무대로 염소 다리의 사티로스와 푸른 옷을 입은 님페가 춤을 춘다. 두 사람 곁의 연주자들이 그 춤을 위해 흥겨운 반주를 선사한다. 이렇게 또 신화의 전원에서는 평화로운 하루가 저물어간다.

이 그림이 보여주듯 신화를 그린 그림들에서는 사티로스와 님페가 서로 평화롭게 어우러진 모습이 자주 그려졌지만, 사실 신화 이야기 자체에서 이는 보기 드문 일이다. 물론 신화는 신화일 뿐이고, 신화를 그리는 화가들은 어디까지나 자신의 상상력과 감흥을 따라갈 뿐이다.

패닉을 일으키는 성질 사나운 판

판은 앞에서도 말했듯 그 생김새가 파우누스와 흡사했다. 사티로스와 달랐다. 그러나 사티로스가 파우누스의 형태를 띠게 된 이후 사티로스와 판은 그 생김새가 거의 비슷해졌다. 다만 화가들에 따라서는 둘을 분명하게 구분할 필요를 느낀 이들도 있었다. 이런 화가들은 신화 속 캐릭터 상의 차이를 고려해 사티로스의 덩치를 좀더 크게 그리고 판은 상대적으로 작게 그렸다. 그리고 판의 얼굴은 사티로스에 비해 염소의 얼굴에 더 가깝게 표현했다. 사티로스는

뿔이 있어도 조금 작게, 판은 크게 그리는 식이었고, 판은 염소처럼 긴 수염을 지녔거나 보다 비열한 얼굴 형태를 갖도록 했다. 물론 사티로스의 경우 하체를 사람의 것처럼 그릴 수 있었고 그렇게 그리는 화가들도 있었다. 그러나 이렇게 구분한다 해도 화가들이 그린 그림들 앞에 서면 사티로스와 판의 구별이 그리 쉽지는 않다. 그 차이라는 게 미미하고 상대적인 경우가 많기 때문이다.

미술에서 판을 부각시켜 그린 대표적인 에피소드는 님페 편에서 본 시링크스 주제다. 이런 특정한 일화와 연관된 주제 자체가 워낙 적다보니 판은 대체적으로 그 전형적인 특성을 드러내는 형태로 많이 그려졌다. 판이 피리를 불거나 휘파람을 불며 전원을 즐기는 모습, 혹은 님페를 유혹하거나 납치하는 장면, 혼자 사색에 잠긴 모습, 사람들을 갑자기 놀라게 하는 장면 등이 주로 그려졌다.

헝가리 화가 팔 시네이 메르셰(Pál Szinyei Merse, 1845~1920)의 「판과 님페」는 숲속의 나무에 기대어 팬파이프를 즐기는 판을 그린 그림이다. 판은 지금 피리를 불다가 그쳤다. 웃음을 띤 얼굴인데, 누군가가 다가오고 있음을 눈치챘기 때문이다. 화면 우측에 주위를 살피며 다가오는 여인이 보인다. 아리따운 님페가 틀림없다. 지금 판이 웃고 있는 것은 자신의 음악에 누군가가 매혹되어 이끌려왔다는 사실이 흐뭇해서일 수도 있고, 님페가 오고 있음을 재빨리 알아채고 낚아챌 '먹잇감'이 왔다는 사실이 기뻐서일 수도 있다. 어쩌면 저 여인은 현실의 여인이 아니라 판의 환상 속 님페일 수도 있다. 자신이 그리는 가장 아름답고 매혹적인 님페가 벌거벗은 채 자신에게 다가오는 모습을 상상하고는 저렇듯 좋아서 히죽이고 있는 것일 수도 있는 것이다. 만약 그렇다면, 이 그림은 말라르메의 장편시 「목신의 오후」와 유사한 판타지를 보여주는 그림이라 하겠다. 환상과

팔 시네이 메르셰 | 「판과 님페」 | 캔버스에 유채 | 106×91.5cm | 1868년 | 부다페스트 |
헝가리국립미술관

현실의 미묘한 경계에서 님페의 아름다운 육체를 사모하는 판의 욕망이
펼쳐지는 시가 「목신의 오후」이니 말이다. 메르셰의 그림과 말라르메의
시가 비슷한 시기에 만들어진 것은 우연이 아니다. 상징주의가 압도하던
19세기 말은 판에 대한 문학과 미술의 관심이 급격히 고조되던 시기였다.

 사람들을 갑자기 놀라게 하는 판을 그린 대표적인 그림으로는 스위

아르놀트 뵈클린 | 「목동을 놀라게 한 판」 | 캔버스에 유채 | 134.5×110.2cm | 1860년경 | 뮌헨 | 샤크갈레리

스 화가 뵈클린의 「목동을 놀라게 한 판」이 있다. 산등성이에서 갑자기 나타난 판이 고함을 치니 목동과 염소 떼가 놀라서 달아난다. 목동의 몸도 다부지고 염소도 산을 잘 타게 생겼지만, 저렇게 급히 뛰어내려오 다가는 자칫 굴러떨어질 수 있어 위태롭다. 이처럼 판은 갑자기 뛰쳐나 와 사람들에게 겁을 주곤 했는데, 특히 낮잠을 자다 방해를 받았을 때

저렇듯 성질이 사나워졌다. 공황상태 혹은 공포를 의미하는 영어 '패닉 panic'은 바로 이런 '성질 사나운' 판으로부터 온 것이다. 이렇게 사람들을 놀라게 하는 능력이 있어 판은 페르시아전쟁 때 아테네 사람들을 도와 페르시아 군인들을 공포에 빠지게 했다고 한다. 저 유명한 마라톤전투 에서의 승리도 페르시아 군인들을 공포에 빠뜨린 판 덕이었다고 전한다.

흥미로운 사실은, 염소처럼 생긴데다 뿔이 난 판의 형상이 사탄의 이미지를 형성하는 데 적잖이 기여했다는 점이다. 고대 말, 기독교 지식인들은 판과 사티로스를 매우 부정적으로 인식해 악마적인 존재로 여겼다. 특히 교부 성 히에로니무스는 그들이 호색한이라는 데 근거해 그들을 사탄의 상징으로 서술했다. 이로 인해 중세 이래 도상학적으로 사탄은 판의 이미지(사티로스의 이미지도 포함되지만, 이미 사티로스는 판의 이미지로 동화된 상태였다)를 띠게 되었고, 근대에 들어 판에 대한 관심이 새로이 일면서 판의 이미지(특히 두상)는 더욱 뚜렷하게 사탄의 이미지로 진화하게 되었다.

야성과 자연의 힘을 대변하는
반인반마

켄 타 우 로 스

**난폭한 성질을 지닌
호색한**

켄타우로스(복수형 켄타우로이)는 상체는 사람, 하체는 말의 형상을 한 하이브리드 종족이다. 신화의 반인반수 일반이 그렇듯 켄타우로스도 사티로스나 판처럼 호색적이다. 그에 더해 이들은 덩치가 크고 성질도 더 난폭했다. 그래서 사티로스나 판과 달리 인간과 전면적인 전쟁(켄타우로마키아)을 치르기도 했고, 심지어 영웅 헤라클레스와 난투극을 벌이기도 했다. 그런 점에서 다른 어떤 혼종混種보다 더 강력하게 자연의 힘과 에너지, 야성을 반영하는 존재라 하겠다. 그런 켄타우로스의 캐릭터를 잘 대변하는 이미지가 바로 길들여지지 않은 야생마다. 야생마를 의인화한 것이 켄타우로스라고 생각하면 딱 맞다.

고고학적으로 볼 때 그리스 땅에서 켄타우로스에 대한 인식이 엿보이기 시작한 것은 청동기시대부터라고 한다. 신화상으로는 테살리아의 왕

익시온과 구름의 님페 네펠레가 이들의 기원이다. 『신화의 미술관─올림 포스 신과 그 상징 편』 헤라를 소개하는 장에서 우리는 이 둘의 결합에 대한 전승을 살펴본 바 있다. 익시온이 감히 헤라 신에게 음욕을 품자 제우스가 그를 시험하려고 구름으로 헤라의 형상을 만들었고, 익시온이 이를 범해 켄타우로스들을 낳게 되었다는 것이다. 그 벌로 익시온은 타르타로스에서 불타는 수레바퀴에 묶여 영원한 형벌을 받게 되었다.

그런데 켄타우로스가 익시온이 아니라 아폴론의 자손이라는 전승도 있다. 아폴론이 나이아스(담수의 님페) 스틸베와 잠자리를 같이해 아들 켄타우로스를 낳았고, 이 켄타우로스가 마그네시아의 암말과 교합해 켄타우로스족이 생겨났다는 것이다. 아폴론과 스틸베는 다른 자식 라피토스도 낳았는데, 그로부터 생겨난 자손이 라피타이인들이라고 한다. 그래서 라피타이인들과 켄타우로스족의 싸움인 켄타우로마키아는 이 전승을 따를 경우 골육상쟁이 되는 셈이다. (켄타우로스들이 익시온이 낳은 자식이라 하더라도 켄타우로마키아 당시 라피타이인들의 왕 페이리토오스가 익시온 왕이 왕비 디아와의 사이에서 낳은 아들이어서 이들의 관계 또한 배다른 형제다.)

앞에 나온 영웅들의 일화에서 우리가 여러 차례 만난 현자 케이론은, 그러나 혈통이 이들 켄타우로스족과는 다르다. 그 역시 반인반마이지만, 익시온의 자식도 아니고 아폴론의 자식도 아닌, 티탄 신족의 크로노스와 오케아니스(대양의 님페) 필리라 사이의 아들이다. 지혜롭고 친절한 켄타우로스 폴로스 또한 실레노스와 드리아스(나무의 님페) 멜리아데스 사이에서 태어나 다른 켄타우로스들과는 혈통이 달랐다고 한다. 그러나 이 둘을 제외하면 모든 켄타우로스는 일족이고, 늘 인간과 긴장 관계를 형성했다.

**싸움꾼
켄타우로스**

신화에서 켄타우로스 역시 사티로스처럼 구체적인 캐릭터를 중심으로 한 일화를 많이 남기고 있지는 않지만, 미술가들은 켄타우로스 형상화하기를 아주 좋아했다. 독특하고 개성적인 캐릭터인데다, 서양미술에서 대단히 중요하게 취급하는 말의 모습을 지니고 있었기 때문이다. 과거 유럽의 미술 아카데미에서는 인체 해부학 다음으로 중요한 해부학이 말해부학이었다. 군주나 지도자 기념상을 만들 때 기마상을 제작하는 경우가 많았고, 역사화의 전투 장면이나 개선 장면 등에서 말을 탄 영웅을 그려야 할 때가 자주 있었기 때문이다. 그런 점에서 인체와 말이 합체된 켄타우로스는 미술가의 소묘 역량을 확인할 수 있는 매우 좋은 소재였다. 그래서 인체와 말을 그리기 좋아하는 화가들은 신화에 나오는 켄타우로스 일화에 기초한 것뿐 아니라 신화와 밀접한 관계가 없는 장면에도 나름의 상상으로 켄타우로스의 이미지를 덧붙여 그리곤 했다.

미술로 표현된 주요 켄타우로스 주제로는 '라피타이인과의 싸움(켄타우로마키아)' '영웅들을 교육하는 케이론' '헤라클레스의 아내 데이아네이라를 납치하는 네소스' '님페를 납치하는 켄타우로스' 등을 꼽을 수 있다. 대부분 영웅들 편에서 접한 주제이니 이들 주제를 담은 그림들을 다시 반복해 볼 필요는 없을 듯하다. 다만 '님페를 납치하는 켄타우로스' 주제는 앞에서 소개한 바가 없으니 여기서는 그 그림들을 주로 살펴보겠다. 그에 앞서 켄타우로마키아를 그린 그림 하나를 더 보고 그 주제에서 파생되어나온 켄타우로스들끼리의 싸움 주제 그림을 잠시 살펴보겠다.

켄타우로마키아에 대해서는 테세우스 편에서 자세히 설명했다. 사건

의 발단은 라피타이인들의 왕 페이리토오스의 결혼식에 초대된 켄타우로스들이 술을 먹고는 만취해 난동을 부린 데 있었다. 분노한 라피타이인들과 영웅 테세우스가 이들과 맞서 싸워 이들을 살육하고 쫓아낸 사건이 켄타우로마키아다. 이 주제와 관련해서는 테세우스와 켄타우로스의 싸움에 초점을 맞춘 작품들이 주로 제작되었으나 그런 그림들 외에 테세우스를 화면 밖으로 빼버리고 켄타우로스와 라피타이인들의 충돌을 부각시켜 그린 그림들도 있다. 여기서는 그런 그림을 보겠다. 프랑스 화가 부그로의 「켄타우로스와 라피타이인들의 싸움」이 대표적이다.

화면 중심에 여자를 납치하려는 켄타우로스와 그를 막아선 라피타이 남자가 보인다. 켄타우로스는 몽둥이를 들어 남자를 공격하려 하고 남자는 켄타우로스의 앞발을 잡아 올려 그의 중심을 흔들려 한다. 남자는

윌리엄아돌프 부그로 | 「켄타우로스와 라피타이인들의 싸움」 | 캔버스에 유채 | 124×174cm | 1853년 | 리치먼드 | 버지니아미술관

등을 보이고 있으므로 그 표정을 알 수 없지만, 켄타우로스의 성난 얼굴로 보아 그에 못지않게 분노한 표정을 짓고 있을 것이다. 여자는 괴로워하며 켄타우로스로부터 벗어나려 한다. 그러나 켄타우로스가 워낙 단단히 붙잡고 있어 역부족이다. 화면 오른쪽에는 엎어져 있는 라피타이인의 주검이 보인다. 그 뒤로 창과 활로 화면 밖의 상대를 공격하는 라피타이인들이 있다. 화면 왼쪽에서는 라피타이 전사가 칼을 들어 켄타우로스를 죽이려 한다. 그 뒤로 켄타우로스 하나가 흰 옷을 입은 여인을 납치해 간다. 집단 난투극이 격렬하게 벌어지는 장면을 매우 생생히 포착한 그림이라 하지 않을 수 없다.

조형에 주목해서 보면, 여자의 밝은 살빛이 라피타이인을 거쳐 켄타우로스에 이르기까지 점점 더 짙어져 색조의 리듬이 느껴지고, 여자의 붉은 옷과 남자의 녹색 옷이 보색 대비를 이뤄 그림에 생동감을 더한다. 소묘와 배색, 구성, 연출 모두 고도의 성취를 보여주는 걸작이다.

켄타우로마키아는 기본적으로 문명과 야만의 대결을 나타낸다. 켄타우로스는 야만과 야성의 상징이다. 야만과 야성을 주제로 한 그림을 그리고 싶어 한 화가들은 그래서 켄타우로스 주제를 즐겨 선택하곤 했다. 이렇게 그려진 그림들 가운데는 구체적인 신화 일화와 관계가 없는 것들도 꽤 있다. 신화 어디를 봐도 그 이야기가 나오지 않는다. 그러니까 그저 역동적인 야만 혹은 야성의 힘을 분출하는 데 집중한 그림들이다. 스위스 화가 뵈클린의 「켄타우로스의 싸움」이 그런 그림이다.

켄타우로스가 저들끼리 치열하게 싸운다. 문명이 질서라면 야만은 무질서다. 야만은 문명과 싸울 뿐 아니라 그 스스로와도 싸운다. 그 안에 질서가 존재하지 않기 때문이다. 그림에서 켄타우로스들은 누가 누구 편인지 알 수 없이 그저 서로 뒤섞여 싸우고 있다. 그들이 발 딛고 있는 황

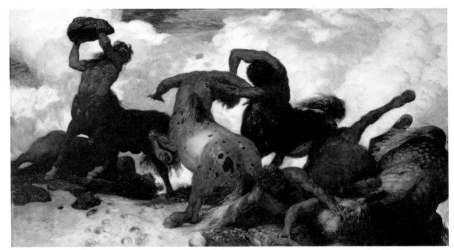

아르놀트 뵈클린 | 「켄타우로스의 싸움」 | 캔버스에 유채 | 104.2×194.3cm | 1872/73년 | 바젤미술관

량한 땅은 하늘과 직접 만나고, 그 접점에서 구름이 계속 피어오른다. 모든 것이 아직 틀 잡혀 있지 않은 원초의 세계다. 그런 점에서 이 그림은 질서가 만들어져가던 우주의 초기를 떠올리게 하는 작품이다. 원소들이 서로 부딪히고 싸우다 균형과 결합을 이루기 시작하는 그런 상태 말이다. 그 엄청난 생성의 힘을 화가는 싸우는 켄타우로스를 통해 표현하고 있다.

오스트리아 화가 알렉산더 로트하우크Alexander Rothaug, 1870~1946의 「켄타우로스의 싸움」도 야성의 충돌을 주제로 한 작품이다. 두 켄타우로스가 서로 죽일 듯 싸운다. 등을 보이는 켄타우로스는 지금 허리가 뒤로 활처럼 굽었다. 상대 켄타우로스가 온 힘을 다해 그의 허리를 꺾고 있기 때문이다. 척추가 거의 부러지지 않았나 생각될 정도다. 허리가 꺾인 켄타우로스의 얼굴에 절망감이 스쳐간다. 공격하는 켄타우로스는 살기로 가득하다. 뒷발을 힘껏 내뻗은 것이 상대의 허리를 완전히 꺾어놓겠

다는, 죽이고야 말겠다는 기세다. 이들의 싸움은, 뒤에 보이는 여자 켄타
우로스 때문에 벌어진 것으로 보인다. 암컷을 놓고 벌이는 수컷들끼리의
원초적인 투쟁이다. 두려움과 걱정으로 가득한 여자 켄타우로스는 어찌
할 바를 모르고 그저 이들의 싸움을 지켜보고만 있다.

　여기서 잠깐, 로트하우크의 그림에 여자 켄타우로스가 나오니 이에
대해 알아보자. 그리스신화에는 여자 켄타우로스(켄타우리데, 복수형 켄타
우리데스) 이야기가 거의 나오지 않는다. 특히 초기 고대 그리스의 저작
물이나 조형물에는 켄타우리데가 전혀 등장하지 않는다. 그러나 후기로

오귀스탱 쿠르테Augustin Courtet, 1821~91 ㅣ「켄타우리데와 판」ㅣ 브론즈 ㅣ 1849년 ㅣ 리옹 ㅣ
파르크드라테트도르
____ 여자 켄타우로스를 묘사한 조각으로 켄타우리데와 판이 서로 키스하는 매우 드문 주제의 작품이다.

오면 문헌이나 미술작품에(미술작품에는 상대적으로 자주) 나타나는 것을 볼 수 있다. 이것이 근거가 되어 르네상스 이후에도 가끔 여성 켄타우로스, 즉 켄타우리데가 그려졌다. 이는 그리스신화에 여자 사티로스나 판이 아예 존재하지 않는 것과는 대비가 된다. 다만 로마시대에 들어서 사티로스를 파우누스와 동일시한 로마 사람들이 파우누스의 여성 짝 파우나를 사티로스에 대입함으로써 이후의 서양 미술작품에서 간혹 여자 사티로스의 이미지가 그려지기는 했다.

여자를 납치하는 켄타우로스

켄타우로스 네소스는 헤라클레스의 아내 데이아네이라를 납치하려다가 헤라클레스가 쏜 화살을 맞고 죽었다. 앞에서 본 켄타우로마키아 주제도 술 취한 켄타우로스가 신부 히포다메이아를 납치하면서 벌어진 다툼이었다. 이처럼 신화에서 켄타우로스는 곧잘 여자를 납치해가는 '난봉꾼'으로 그려졌다. 그래서 꼭 신화 속의 특정한 일화를 표현한 것이 아니어도 켄타우로스가 여자를 납치해가는 장면을 그린 그림들이 종종 제작되었다. 이런 인신 납치는 서로 격렬하게 싸우는 장면과 함께 켄타우로스가 지닌 야성을 드러내기에 좋은 소재였다. 화가들에게 켄타우로스는 무엇보다 야성의 상징이었다. 물론 때로는 켄타우로스가 여자를 납치하지 않고 등에 태워 어디론가 '모셔가는', 보다 목가적인 그림이 제작되기도 했다.

오스트리아 화가 루돌프 예트마르Rudolf Jettmar, 1869~1939의 「여인을 채가는 켄타우로스」는 납치의 순간을 매우 격렬하게 표현한 그림이다. 그림은 화면 오른쪽에서 왼쪽으로 힘차게 나아가는 에너지를 구성의 축으

루돌프 예트마르 | 「여인을 채가는 켄타우로스」 | 캔버스에 유채 | 83×112cm | 연도 미상 | 개인 소장

로 삼고 있다. 몸통에 얼룩무늬가 있는 켄타우로스가 여인을 붙잡고 뛰쳐나가는데, 바짝 눕힌 머리에서 엉덩이까지 거의 수평인 상태로 직진한다. 그로 인해 여인은 마치 화살에 꿰인 사냥감처럼 낚이어 간다. 이 모습을 보고 갈색 몸통을 지닌 켄타우로스가 다급히 쫓아오는데, 이 그림역시 여인을 놓고 켄타우로스 둘이 다투는 상황에 기초한 그림이라 하겠다. 노을이 지는 하늘에 먹구름까지 일어 배경도 켄타우로스들의 격정을 대변하는 듯하다.

　　로트하우크의 「여인을 납치하는 켄타우로스」는 예트마르의 그림에 비해 보다 느긋하게 여자를 납치하는 켄타우로스를 표현한 작품이다. 일

알렉산더 로트하우크 |「여인을 납치하는 켄타우로스」| 나무에 유채 | 49.5×89cm | 1905년경 | 개인 소장

단 그림의 켄타우로스는 자신의 납치를 방해하는 다른 누구와 다툴 필요가 없다. 아무도 그를 막아서지 않는다. 켄타우로스는 여인을 자신의 등에 태웠는데, 그 상태에서 여인의 긴 머리를 가방의 어깨끈 잡아매듯 두 손으로 잡고 있다. 이로 인해 여인은 제대로 저항조차 하지 못하고 잡혀간다. 팔에 얼굴이 가려 있으나 미간이 찌푸려진 것으로 보아 여인은 매우 괴로워하고 있음이 분명하다. 반면 켄타우로스는 이빨이 다 드러나도록 만면에 웃음을 짓고 있다. 흥미로운 사실은 그의 머리 형태가 일반적인 켄타우로스보다는 판에 가깝다는 것이다. 그런 복합적인 하이브리드의 표현이 켄타우로스의 야성을 더욱 증폭시키고 있다. 배경 뒤쪽에서는 지금 상황에는 아무 관심이 없다는 듯 세 명의 여인이 어울려 춤을 추고 있다. 배경의 여인이나 납치되는 여인이나 모두 벌거벗고 있다는 점에서 님페들이 분명해 보인다.

19세기 말, 신화의 일화에서 벗어난 이런 켄타우로스 그림이 특히 게르만계 화가들 사이에서 유행했는데, 그 원류는 앞에서 본 아르놀트 뵈클린이다. 루벤스의 영향을 받아 켄타우로스를 그리기 시작한 뵈클린은 주제를 신화의 내용과 관계없이 자신의 상상에 따라 자유롭게 전개했다. 이후 그의 영향을 받은 로트하우크, 예트마르 등이 나름의 개성적인 형식으로 켄타우로스 이미지를 표현하기 시작했다. 독일 화가 프란츠 폰 슈투크Franz von Stuck, 1863~1928도 그 흐름에 속한 화가인데, 그의 「승마」는 앞의 두 그림과 달리 켄타우로스와 님페가 매우 평화롭게 어우러진 모습을 묘사했다.

프란츠 폰 슈투크 | 「승마」 | 카드보드에 유채 | 67.8×69cm | 1903년 | 개인 소장

더벅머리 켄타우로스가 자신의 등에 세 명의 님페를 태웠다. 님페의 살빛이 저마다 달라 매우 리드미컬한 분위기를 자아낸다. 떨어질까봐 켄타우로스 혹은 앞의 친구를 꽉 붙잡은 님페도 있고 신이 나서 노래를 부르는 님페도 있다. 그 노래에 맞춰 켄타우로스는 피리를 불고 발장단을 맞춘다. 화사하게 꽃이 핀 동산에서 신화의 주인공들이 아무 근심 없이 즐거운 한때를 보낸다. 신화시대에 대한 아련한 향수를 불러일으키는 작품이라 하지 않을 수 없다. 폰 슈투크는 이처럼 신화 속의 캐릭터들을 우리 시대를 살아가는 사람들처럼 때로는 갈등하고 때로는 평화롭게 어울리는 일상적인 존재로 묘사해 인기를 끌었다.

켄타우로스는 살아 있다

　독특한 외모와 캐릭터를 지닌 켄타우로스는 바로 그 눈에 띄는 특성으로 인해 종종 신들이나 영웅들보다 그리스신화를 더 잘 상징하는 존재로 인식된다. 신화의 영웅은 그 이야기의 모델이 실재했으리라는 인상을 준다. 그러나 오늘날 누구도 켄타우로스가 실재했다고 믿지 않는다. 보다 비현실적인 존재인 까닭에 더욱 신화를 대표하는 상징처럼 인식되는 것이다. 그런데 켄타우로스를 비현실적인 존재로 단정하고 그렇게만 취급하는 게 과연 우리에게 보람이 되는 걸까?

　미국의 생물학자인 빌 윌러스Bill Willers는 자신의 '발굴 유골'인 「볼로스의 켄타우로스」를 1980년대부터 1990년대 중반에 이르기까지 미국의 여러 대학에서 전시했다. 이 유골은 전형적인 켄타우로스의 형태를 지닌 것으로, 두개골부터 꼬리뼈까지 온전히 보존되어 있다. 유골 주변

빌 윌러스 | 「팀피의 켄타우로스」 | 인간과 조랑말의 뼈 | 2008년 | 개인 소장

에는 같이 발굴된 토기 등 켄타우로스의 생활용품도 함께 전시되었다. 이 유골은 지금 녹스빌의 테네시대학 도서관에 설치되어 있다.

이 유골 이후 윌러스는 새로운 '발굴 유골' 「팀피의 켄타우로스」를 세상에 또 선보였다. 「볼로스의 켄타우로스」가 흙더미에 묻혀 있는 형태로 전시된 반면, 이 켄타우로스는 유골이 말끔하게 재구성되어 입상으로 전시되었다. 물론 이 유골과 「볼로스의 켄타우로스」 유골 모두 실제 켄타우로스의 것은 아니다. 두 유골은 윌러스가 직접 디자인한 것이다. 사람의 유골과 조랑말의 유골을 '합체'해 무척 실감나게 만들었다(제작 자

체는 전문가의 도움을 받았다). 그가 이런 '작품'
을 만든 의도는, 인간은 과
학과 예술, 실재와 상상, 로
고스와 미토스, 어느 한 편
에만 의존해 살아갈 수 없는 존
재임을 환기시키기 위해서다. 우리
의 주관과 객관 사이에는 회색지
대가 존재한다. 회색지대는 객
관적 지식의 한계선이라고
도 할 수 있지만, 주관적
상상이 나래를 펴는 출
발선이기도 하다. 우리에게
는 여전히 과학과 예술, 로고
스와 미토스가 함께 필요하
다. 윌러스의 켄타우로스
는 그런 메시지를 매우
강렬하고도 인상적으로 전
달하는 작품이다.

앙투안 부르델 I 「마지막 켄타우로스의 죽음」 I 브론즈 I
높이 276cm I 1914년 I 몽토방 I 앵그리미술관

유사한 메시지를 전하는 근대의 조각작품이 있다. 프랑스 조각가 앙
투안 부르델Antoine Bourdelle, 1861~1929의 「마지막 켄타우로스의 죽음」이라
는 조각이다.

이 세상에 유일하게 남은 마지막 켄타우로스가 지금 죽어가고 있다.
고개를 왼편 어깨 쪽으로 떨어뜨리고 왼손은 뒤로 힘없이 늘어뜨렸다.
마치 온몸에서 힘이 빠져나가는 듯 점점 사위어가는 모습이다. 그의 몸

은 매우 다부져 보이고 근육은 꽤 단단해 보이는데, 그는 왜 이처럼 죽어가고 있는 것일까? 그것은 그의 존재를 이제 이 세상 누구도 믿지 않기 때문이다. 비록 단 하나 남았지만 켄타우로스는 여전히 살아 있는 존재였다. 그러나 어느 순간부터 아무도 켄타우로스를 믿지 않게 되었다. 그렇게 자신의 존재가 부인되자 마지막 켄타우로스는 더이상 살아갈 힘을 잃어버리고 말았다.

믿음이 없는 곳에는 오로지 부재不在와 파멸만이 남는다. 켄타우로스가 사라지면 신화도 사라진다. 신화가 사라지면 예술도, 인간의 상상력도 메말라버린다. 아직도 사람들이 시를 쓰고 그림을 그린다는 것은 달리 말하면 우리 안의 켄타우로스가 여전히 죽지 않았음을 의미하는 것이다. 앞으로도 화가들은 계속 켄타우로스를 그릴 것이고 시인들은 계속 켄타우로스를 노래할 것이다. 그런 점에서 부르델의 「마지막 켄타우로스의 죽음」은 역설적으로 켄타우로스가 아직 죽지 않았음을 웅변하는 작품이다. 지금도 실재하고 있음을 역설하는 작품이다.

아름다움과 자연의 질서를
현양한 신들

카 리 테 스 와 호 라 이

**올림포스의 '오락부장'
카리테스**

흔히 '삼미신三美神' 혹은 '미의 세 여신'으로 불리는 카리테스(단수형 카리스, 로마신화에서는 '그라티아이')는 미술가들이 매우 사랑한 신들이다. 카리테스와 관련된 구체적인 일화는 많지 않지만, 아프로디테처럼 아름다움과 매력을 자랑하는 신들인데다 셋이 춤(특히 원무)을 추는 모습이 질서와 변화를 모두 아울러 완벽한 조화를 이뤄내기에 수많은 미술가들이 그들을 즐겨 형상화했다.

신들이 원무를 추는 것은 '계절의 신'으로 불리는 호라이(단수형 호라)에게서도 나타난다. 호라이도 카리테스처럼 화면을 아름답게 구성해주는 요소로 곧잘 그려졌으나 카리테스만큼 인기리에 표현되지는 않았다. 호라이도 일반적으로 세 자매로 알려져 있다. 하지만 시간과 계절을 어떻게 나누느냐에 따라 이들의 숫자는 달리 표현되곤 했다.

카리테스는 무엇보다 매력과 아름다움, 우아함을 나타내는 신격이다.

성장과 풍요 같은 자연의 은총을 현양하기도 한다. 카리테스의 부모가
누구인지에 대해서는 이론異論이 많다. 일반적으로는 제우스와 오케아
니스 에우리노메가 그들의 부모로 꼽힌다. 그러나 태양의 신 헬리오스와
나이아스 아이글레가 부모라는 설도 있다. 그 혈통의 갈래를 다 아우르
다보면 카리테스의 숫자가 크게 늘어난다. 그래도 가장 보편적인 인식은
카리테스는 세 자매라는 것이다. 헤시오도스는 『신들의 계보』에서 그 세
명의 이름이 아글라이아(빛남), 이우프로시네(기쁨), 탈리아(피어남)라고
말한다.

니콜라 블뢰겔스Nicolas Vleughels, 1668-1737 | 「에로스를 돌보는 아프로디테와 카리테스」 | 나무에 유채 |
26×34.8cm | 1725년 | 개인 소장
____ 아프로디테가 아들 에로스에게 훈계를 하고 있고, 두 명의 카리테스가 아프로디테를 보좌하고 있다.
다른 한 명의 카리스는 에로스가 던져놓은 활과 화살통을 집어들고 있다.

"오케아노스의 딸로 외모가 사랑스러운 에우리노메는 그분(제우스)께 볼이 예쁜 세 명의 카리테스—아글라이아, 이우프로시네, 아리따운 탈리아—를 낳아주었다. 이들이 볼 때는 사지를 풀어버리는 사랑이 눈에서 흘러내린다. 이들의 눈썹 아래 눈길은 그만큼 아름답다."

신화에서 카리테스가 맡은 역할은 올림포스 신들의 시중을 드는 것이었다. 그 가운데서도 아프로디테의 시중을 드는 게 제일 중요했다. 아프로디테가 안키세스를 유혹하러 가기 전 목욕할 때 이를 돕고 몸에 기름을 발라준 것도 카리테스가 한 일이었고, 그녀가 아레스와 밀회를 나누다 들켜 올림포스를 떠날 때 수행원으로 따라나선 것도 카리테스였다.

이렇게 시중을 드는 일 외에 카리테스가 중요하게 떠맡은 역할은 올림포스의 여흥을 담당하는 것이었다. 축제와 오락을 조직해 신들을 즐겁게 했다. 그들 스스로 '오락부장'이 되어 춤을 추기도 했는데, 특히 아폴론이 이끄는 무사이와 함께 자주 춤을 추어 그 장면이 화가들에 의해 포착되기도 했다. 15세기 피렌체의 인문학자들은 카리테스를 사랑의 세 국면으로 보아, '아름다움' (피어나는) 열망' (다다르게 되는) 충족'으로 보기도 했고, '정숙' '아름다움' '사랑'의 의인화로 보기도 했다.

무수한 대가들이 도전한 카리테스 주제

카리테스를 형상화한 미술작품은 고대부터 무수하게 만들어졌다. 이 고대의 작품들 가운데 살아남아 전해진 것들이 그 구성과 형식에 있어서 근세 이후의 미술가들에게 큰 영

라파엘로 산치오 다 우르비노 | 「미의 세 여신」 | 나무에 유채 | 17×17cm | 1504~05년 사이 |
샹티이 | 콩데미술관

작자 미상 | 「미의 세 여신」 |
대리석 | 123×100cm |
기원전 2세기경 | 뉴욕 |
메트로폴리탄미술관

향을 끼쳤다. 르네상스의 거장 라파엘로의 걸작 「카리테스」도 고대의 조각으로부터 영향을 받아 제작된 것이다. 뉴욕 메트로폴리탄미술관에 소장되어 있는 로마시대의 조각 「카리테스」를 보면, 그 포즈와 구성이 라파엘로의 작품과 매우 유사함을 알 수 있다.

라파엘로의 작품과 메트로폴리탄 소장품을 함께 놓고 보자. 좌우의 두 신은 앞을 본 자세이고, 가운데의 신은 뒤돌아서 있다. 그림에서는 이 한 면만 볼 수 있지만, 조각의 경우에는 반대편까지 볼 수 있으므로 그 경우에는 좌우의 두 신이 뒤돌아서 있고 가운데 신이 앞을 본 자세가 된다. 신들은 모두 한쪽 발에만 무게중심을 두는 콘트라포스토 자세를 취하고 있는데, 조각과 그림 모두 왼쪽과 가운데 신은 오른발에 무게중심을 둔 자세를, 오른쪽 신은 왼발에 무게중심을 둔 자세를 보여준다. 그로 인해 살짝 기울어진 신들의 골반이 그들의 몸에 매력적인 리듬을 선사한다.

그런데 라파엘로의 그림에서는 특이하게도 신들의 손에 공 같은 것이 들려 있다. 현전하는 고대의 카리테스 조각이나 그림 가운데 공 같은 것을 들고 있는 작품은 없다. 바로 이 표현으로 인해서 라파엘로의 작품은 고대 카리테스 조각의 영향을 받았을지언정 카리테스를 주제로 한 작품은 아니라는 주장이 제기되기도 했다. 엑스레이로 작품을 검사해본 결과 애초에는 사과가 하나만 그려져 있었던 것이 확인되어 그렇다면 이 작품의 주제가 '파리스의 심판'이 아닌가 하는 견해가 대두되었다. 그럴 경우 묘사된 세 명의 신은 헤라, 아테나, 아프로디테가 된다. 그러나 종국적으로 공은 모두 세 개가 그려졌고, 그 공을 모두 사과로 볼 경우 이 세 여인은 황금사과를 지키는 헤스페리데스일 수 있다는 주장도 나왔다. 그런 반면 카리테스는 아프로디테의 수행원으로서 장미, 도금양 같

은 아프로디테와 상징을 공유하니 그들이 손에 들고 있는 것은 아프로디테의 황금사과이고, 바로 그렇기 때문에 이들은 다시 카리테스라는 입장도 있다. 무엇이 진실이든 작품의 세 여인은 기본적으로 고대의 카리테스 조각이 취한 자세를 고스란히 따라하고 있다. 그 점에서 이 작품이 고대 카리테스 미학의 유산임을 부인할 수는 없다.

이 춤 동작에서 좀더 리드미컬한 동작으로 넘어간 작품이 저 유명한 보티첼리의 「봄」이다. 「봄」은, 봄의 여왕인 아프로디테가 이 계절의 주재자로 선 가운데 봄바람이 불고 꽃이 피어 세상이 아름다움과 광휘로 빛나는 순간을 포착한 작품이다. 이 그림에도 아프로디테의 수행원인 카리테스가 등장해 매혹적인 원무를 춘다. 고대의 조각이 보여준 포즈를 약간 틀었는데 그것만으로 매우 인상적인 춤사위를 만들어냈다. 위아래로 맞잡은 손들이 자아내는 리드미컬한 곡선과 살짝 기울인 고갯짓이 최상의 우아함을 선사한다. 누드는 아니지만, 속이 비치는 시스루 드레스를 입어 그만큼 관능적으로 보이는 카리테스는 그 눈부신 춤동작으로 그림 속 사건의 클라이맥스를 이루고 있다. 그들의 이 특별한 사랑스러움과 관능이 바로 보티첼리가 「봄」을 그리면서 이뤄낸 가장 빛나는 성취다.

이들 외에도 수많은 서양 미술가들이 이 주제를 작품화했다. 안토니오 다 코레조, 야코포 폰토르모, 한스 발둥 그린, 루카스 크라나흐, 아고스티노 카라치, 장바티스트 반 루, 페테르 파울 루벤스, 안토니오 카노바, 폴 세잔, 파블로 피카소, 장 아르프 등 숱한 대가들이 그 리스트에 이름을 올렸다. 오늘날에도 카리테스의 표현에 도전하는 미술가는 여전히 존재한다. 쿠바 출신의 미국 화가 세자르 산토스Cesar Santos, 1982~ 도 그런 화가 중 한 사람이다.

산드로 보티첼리 | 「봄」 | 나무에 템페라 | 203×314cm | 1481~82년경 | 피렌체 | 우피치미술관

보티첼리의 「봄」 중
'카리테스' 부분

세자르 산토스 | 「카리테스」 |
리넨에 유채 | 121.9×101.6cm |
개인 소장

산토스의 「카리테스」에서 우리는 고전적인 우아함이나 고상함 같은
것을 거의 느낄 수 없다. 세 여신은 신이라기보다는 현실의 여인들 같다.
그들이 입고 신은 치마와 부츠, 하이힐은 명백한 우리 시대의 상품이어
서 현실 너머의 판타지 같은 것을 결코 허용하지 않는다. 세 신의 배경
이 마티스의 명화 「춤」이라는 점도 흥미롭다. 이 그림이 시사하듯 산토
스는 서양 명화와 함께 오늘의 현실적인 인물을 배치하는 방식으로 작
품을 제작해왔다. 그럼으로써 명화가 대표하는 이상화된 미감, 곧 '지나
간 시대의 미감'과 있는 그대로를 중시하는 이 시대의 미감을 대비시킨

다. 산토스의 세 여성이 고대의 조각과 똑같이 배열되었을 뿐 아니라 몸의 무게중심마저 똑같다는 사실과, 그럼에도 불구하고 여성들이 보여주는 포즈와 인상이 대단히 현대적이라는 사실, 이 이중성으로부터 우리는 오랜 시간의 이어짐과 시간 사이의 차이를 동시에 느낄 수 있다.

계절에 따라 달라지는 자연을 의인화한 호라이

호라이는 본질적으로 계절에 따라 달라지는 자연을 의인화한 존재다. 계절은 변함없이 돌고 돈다. 봄이 가면 여름이 오고 가을이 가면 겨울이 온다. 이렇게 정해진 규칙에서 벗어나지 않기에 호라이는 자연스레 질서의 신으로 간주되었고, 나아가 자연법적 정의를 대변하는 존재로 여겨졌다. 호라이는 올림포스의 문들을 지키며 땅을 비옥하게 하고 하늘의 별과 별자리가 때에 맞춰 운행하게 한다.

별과 별자리의 운행을 담당하는 호라이의 이미지는 앞서 '올림포스 신과 그 상징 편'의 제우스 장에서 루벤스의 「파에톤의 추락」으로 살펴본 바 있다. 루벤스가 황도대와 함께 의인화된 시간과 계절을 그려넣었는데, 그들이 바로 호라이다. 이들 호라이의 등에는 나비의 날개가 나 있다. 호라이는 이렇듯 곧잘 나비의 날개를 단 모습으로 그려졌다. 루벤스의 호라이는 제 궤도를 벗어난 태양전차로 인해 온 우주의 별자리가 흔들리자 지금 큰 혼란과 두려움에 빠진 모습이다. 별들의 질서를 담당하는 존재인 까닭에 누구보다 크게 경악했을 것이다.

호라이는 카리테스처럼 아프로디테를 수행했다. 특히 카리테스와 함께 아프로디테가 입을 옷 짓는 일을 맡아서 카리테스가 짠 천에 꽃물을

페테르 파울 루벤스의
「파에톤의 추락」 중 '호라이' 부분

들여 아름답게 염색하는 일을 하곤 했다. 그 아름다운 옷을 들고 아프로디테를 맞는 모습으로 그려진 계절의 신을 우리는 보티첼리의 「아프로디테의 탄생」에서 목도한 바 있다. 아프로디테가 바람에 밀려 뭍으로 다가오자 물에서 꽃무늬가 가득한 옷을 들어 아프로디테를 맞는 여인이 바로 계절의 신이다. 보티첼리의 그림에서 계절의 신은 복수가 아니라 단수로, 그러니까 호라이가 아니라 호라로 그려졌다. 호라이는 아프로디테 신 외에 달의 신 셀레네와 새벽의 신 에오스를 수행하는 수행원이기도 하다.

호라이는 카리테스처럼 원무를 즐겨 추었는데, 이는 돌고 도는 계절의 이미지를 원무처럼 잘 나타내는 것이 없기 때문이었다. 영국 화가 포인터는 그 상징성을 살려 화사한 그림을 하나 완성했다.

에드워드 존 포인터 | 「호라이 세레나이(평온한 시간들)」 | 캔버스에 유채 | 92×234.5cm | 1894년 | 브리스톨 | 시립미술관

포인터의 「호라이 세레나이(평온한 시간들)」는 짙푸른 잔디밭에서 즐겁게 원무를 추는 호라이를 그린 그림이다. 저 멀리 산이 보이고 뭉게구름이 피어난다. 모든 게 평온하고 여유롭다. 풍경 속에는 음악을 연주하는 사람도 있고 앉아서 혹은 누워서 쉬는 사람도 있다. 벌거벗고 악사들의 연주를 바라보는 꼬마도 보인다. 고대의 어느 유복한 집 정원이라 해도 좋을 풍경이다. 화면 왼편의 파고라 위에는 헤라 신의 신조神鳥인 공작이 앉아 있다. 호라이는 헤라와 매우 가까운 존재다. 호라이는 헤라를 위해 하늘 문을 여는 일을 하며, 헤라를 만나려는 이는 반드시 호라이를 거쳐야 한다. 그렇게 신들을 수행하고 별들의 운행을 담당한 호라이가 지금 원을 그리며 춤을 춘다. 그들의 춤에 맞춰 봄, 여름, 가을, 겨울이 오고 간다. 시간과 우주가 그렇게 운행된다.

프랑스 화가 푸생의 「시간의 음악에 맞춰 추는 춤」에서도 우리는 원무를 추는 호라이를 볼 수 있다. 그림 하단에 크게 부각된 춤꾼들이 호라이는 아니다. 그들에 대해서는 여러 해석이 있지만, 단순히 계절을 나

니콜라 푸생 | 「시간의 음악에 맞춰 추는 춤」 | 캔버스에 유채 | 82×104cm | 1634~36년 | 런던 | 월레스컬렉션

니콜라 푸생의 「시간의 음악에 맞춰 추는 춤」의 부분 확대

타내는 존재로 해석하는 것이 일반적이다. 맨 왼쪽이 봄, 가운데 하얀 옷을 입은 여인이 여름, 그 오른쪽이 겨울, 등을 보이는 남자가 가을이다. 화면 오른쪽에서 수금을 타는 노인은 크로노스, 곧 시간이다. 이들이 이렇게 연주하고 춤추는 동안 하늘 저 멀리서 일군의 무리가 지나간다. 새벽의 신 에오스가 앞장서고 아폴론이 황도대를 든 채 태양전차를 타고 간다. 바로 그 주위를 호라이가 서로 손을 맞잡고 춤을 추며 원을 그린다. 호라이가 이렇게 꾸준히, 부지런히 원무를 추는 덕분에 세상은 아름다운 질서를 어제도 오늘도 변함없이 유지한다.

호라이는 제우스와 율법의 신 테미스 사이에서 태어난 세 자매라고 한다. 이 세 자매는 계절의 흐름을 반영하는 존재로서 탈로(꽃 피우는 신), 아욱소(성장하게 하는 신), 카르포(열매 맺게 하는 신)로 불리기도 하고, 세상의 질서를 반영하는 존재로서 디케(정의의 신), 에우노미아(질서의 신), 에이레네(평화의 신)로 불리기도 한다. 이 두 그룹을 나눠 전자를 1세대 호라이, 후자를 2세대 호라이로 부르기도 한다. 물론 전승에 따라서는 그 숫자가 더 늘어나기도 하는데, 앞에서 본 루벤스나 푸생의 그림에서도 호라이가 세 명을 넘어섰다.

디케의 이미지가 어린 정의의 신상

호라이가 대변하는 정의나 질서, 평화는 고대 그리스뿐 아니라 세계 어느 곳에서나 중시해온 가치다. 유럽이 기독교화 된 이후에도 당연히 이런 가치의 추구는 변함없이 이뤄졌다. 플라톤이 『국가』에서 네 가지 핵심 덕목으로 꼽은 '신중' '용기' '절제' '정의'는 기독교화 된 유럽에서 추덕樞德, cardinal virtues으로 자리잡았

고, 이와 더불어 신학적 덕, 즉 신덕神德으로 불리는 '믿음' '소망' '사랑'의 덕목이 구원의 덕으로 숭상되었다. 서양 미술가들이 이런 덕이나 가치를 미술작품으로 표현할 때 그 덕을 담지한 고대의 조형물로부터 영향을 받지 않을 수 없었다. 서양 문화권에서 무수히 제작된 '정의의 신'상에는 당연히 디케(로마신화에서는 유스티티아)의 이미지가 어려 있다.

여기서 디케와 유스티티아의 차이점을 잠시 살펴보자. 유스티티아는 그리스의 디케와 동일시되지만 그리스의 디케가 호라이에 속한 반면 유스티티아는 그런 집단의 구성원이 아니라 독립적인 존재로 숭앙된 신이다. 사실 이 신은 정치적인 목적하에 의도적으로 만들어진 존재였다. 로마의 초대 황제 아우구스투스가 정의의 가치를 고양하기 위해 로마에 도입한 개념을 신으로 승화시킨 사례였다. 그래서 비록 신전이 세워지긴 했지만, 로마시대에도 종교적으로 숭배된 실제의 신이라기보다는 고귀한 덕목을 의인화한 상징적 존재로 여겨졌다.

이 정의의 신상이 얼마나 많이 제작되었는지는, 오늘날 유럽뿐 아니라 세계 여러 나라의 사법기관 건물에 비슷비슷하게 생긴 정의의 신상이 설치되어 있는 데서 확인할 수 있다. 이 신은 보통 칼과 저울을 들고 있다. 눈을 감고 있거나 가리개로 눈을 가린 경우도 많다.

바로 그 전통적인 이미지를 그대로 재현한 조각 중 하나가 스위스 조각가 한스 깅Hans Gieng, 1525~62의 「정의의 신」상이다. 신은 왼손에는 저울을, 오른손에는 칼을 들고 있고, 눈은 하얀 가리개로 가렸다. 고대부터 디케는 저울을 들고 있는 존재로 묘사되었다. 정의는 치우침이 없어야 한다. 사실과 증거에 입각해 객관적이고 공정한 판단을 해야 한다. 저울은 바로 그런 객관성과 공정성의 상징이다. 칼은 고대부터 힘의 상징이자 신속성과 불가역성의 상징이었다. 칼로 처단하면 되살릴 수 없다. 처

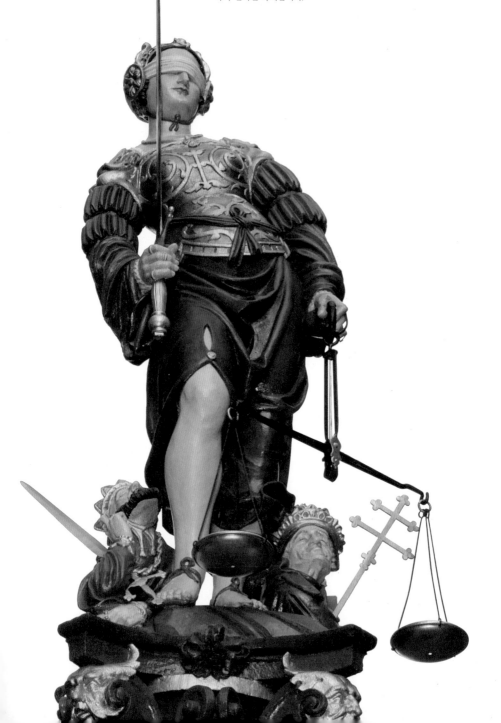

단할 때는 단호하게 하되 결코 오류가 있어서는 안 된다. 눈을 가린 것은 고대로부터 내려온 상징은 아니었다. 정의의 신이 본격적으로 눈을 가리기 시작한 것은 16세기 무렵부터다. 눈을 가렸다는 것은 공평무사함을 의미한다. 부유하다고, 혹은 명성이나 권력이 있다고 편파적으로 판결해서는 안 된다.

이렇듯 호라 디케에 뿌리를 두고 고대와 근세에 걸친 상징들을 포괄해 하나의 시각적 알레고리로 형상화된 것이 정의의 신상이다. 우리나라 대법원의 정의의 신상은 한복을 입고 칼 대신 법전을 들었지만, 여전히 저울을 들어 자신이 디케의 후손임을 또렷이 증언하고 있다. 저 고대 그리스의 호라이가 오늘날 우리의 문화와도 이어져 있는 것이다.

3부

미술가들이
사랑한
신화의 장면들

화가들을 매료시킨
도약과 추락의 이야기

다이달로스와 이카로스의 비행

자유를 위해
날다

쉽게 비행기를 탈 수 있는 현대인들에게는 하늘을 나는 것이 그다지 놀랍고 감동스러운 일이 아닐지 모른다. 그러나 인간이 하늘을 나는 게 불가능한 일이라고 믿고 살아온 과거의 인류에게 비행은 정녕 꿈에서나 가능할 마법 같은 일이었다. 하늘을 날 수 있게 해주는 사람이 있다면 그는 거의 신적인 능력을 가진 사람일 수밖에 없었다. 그리스신화에서 그 신적인 능력을 가진 사람으로 전해져오는 이가 다이달로스다.

다이달로스는 미술가들이 신화에서 자신들과 유사한 사람을 찾을 때 가장 먼저 찾는 사람이었다. 다이달로스는 무엇보다 조형예술가였다. 건축가이자 기술자, 발명가이기도 했다. 그는 실물과 혼동될 정도로 사실적인 조형물을 만들 줄 알았고, 거기에 고도의 기능을 더할 줄 알았다. 그런 그가 하늘을 날게 된 것은 원래부터 비행에 꿈이 있어서가 아니었

다. 자신을 옥죄고 가두는 현실로부터 탈출할 유일한 방법이 비행이었기 때문이다. 그런 점에서 다이달로스의 비행은 '자유를 향한 투쟁'이라는 원초적인 은유를 지니고 있다 하겠다.

젊음의 열정과
모험심이 초래한 비극

다이달로스의 부모에 대한 이야기는 그에 대한 이야기가 꽤 알려진 다음에 나중에 만들어졌다. 그래서 다양한 사람들이 부모의 명단에 오르내린다. 원래는 크레타 사람이었다고 하는데, 아테네 사람들이 그를 아테네인으로 만들려고 그의 가계를 아테네 쪽으로 재구성해 아테네의 왕 에레크테우스가 그의 조상이 되었다고 한다. 그렇다면 '아테네인인 그가 어떻게 해서 크레타의 미노스 왕에게 봉사하게 되었느냐'는 의문에는, 그것은 조카 탈로스(혹은 페르딕스)를 죽인 죄로 아테네에서 추방되어 크레타로 넘어간 탓이라는 게 아테네 사람들의 설명이다.

다이달로스는 크레타에서 아리아드네 공주를 위해 넓은 무도장을 만들었고, 왕비 파시파에를 위해 암소 형상을 만들었으며, 미노스 왕을 위해서는 한번 들어가면 나오기가 거의 불가능한 미궁 라비린토스도 만들었다. 이 미궁에 탄복한 미노스 왕은 미궁의 비밀이 사람들에게 알려질까 두려워 다이달로스와 그의 아들 이카로스를 탑에 가두었다고 한다. 누구도 생각해낼 수 없는 위대한 창조물을 만들어 왕에게 바친 보상이 모든 자유를 박탈당하고 감금되는 것이었다.

이에 다이달로스는 자신의 재능을 이용해 크레타를 벗어날 묘수를 찾게 되었고, 그 결과로 하늘을 날 수 있는 날개를 발명하게 되었다. 바

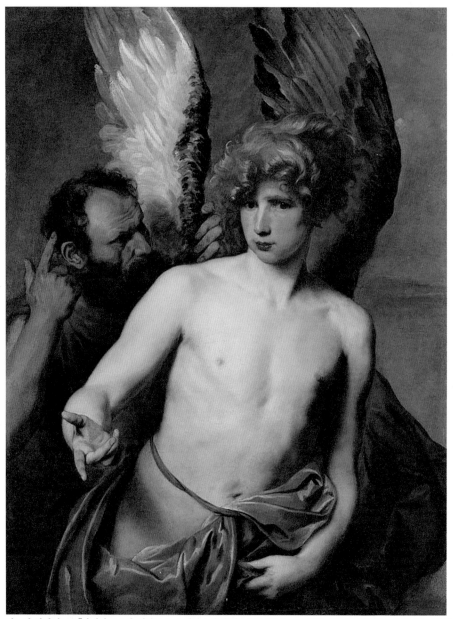

안토니 반다이크 ▎「다이달로스와 이카로스」 ▎캔버스에 유채 ▎115×86.4cm ▎1612~25년 ▎토론토 ▎온타리오미술관

로 이 에피소드가 많은 화가들을 매료시켜 숱한 걸작들을 탄생시켰다. 이야기의 전개에 따른 온갖 미세한 장면이 두루 다 조명되었을 정도다.

이 에피소드를 전하는 첫 그림으로 플랑드르의 대가 반다이크의 「다이달로스와 이카로스」를 보자. 자신이 만든 날개를 아들에게 달아주며 주의사항을 세심히 전하는 다이달로스에 초점을 맞춘 그림이다. 다이달로스는 이 날개를 새의 깃털과 끈, 밀랍을 이용해 만들었다. 그는 날갯짓하는 요령을 아들에게 가르쳐준 뒤 다음과 같은 주의사항을 일러주었다.

"이카로스, 너에게 이르거니와 반드시 적당한 높이로 날아야 한다. 너무 낮게 날면 바위의 습기 때문에 날개가 무거워지고 너무 높이 날면 태양의 열기에 날개를 이어붙인 밀랍이 녹아버릴 거야. 늘 내 옆에 붙어서 날도록 해. 그래야 안전하니까."

그 주의사항을 환기시키는 표시로 그림의 다이달로스는 지금 오른손 검지로 하늘을 가리키고 있다. 아들의 안위를 걱정해 온 정성을 다해 설명하는 아버지의 표정은 그만큼 진지하다. 아들도 나름대로 경청하는 듯하다. 그러나 그의 검지는 아래를 가리키고 있다. 시선도 아버지가 아닌 다른 곳을 향해 있다. 나름대로 진지하게 듣는 듯하지만 뭔가 딴 생각을 하고 있는 게 분명해 보인다. 아버지에 비해 지나칠 정도로 흰 이카로스의 피부는 그런 그의 순진무구함과 안이함을 상징한다.

대화를 마친 아버지와 아들은 도약하기 시작한다. 그 순간을 그린 그림이 프랑스 화가 샤를 폴 랑동Charles Paul Landon, 1761~1826의 「이카로스와 다이달로스」다. 그림은 탑 꼭대기에 오른 부자 가운데 아들이 먼저 도약

샤를 폴 랑동 l 「이카로스와 다이달로스」 l
캔버스에 유채 l 54×44cm l 1799년 l
알랑송 l 뮤제데보자르에드라당텔
(미술관&레이스박물관)

하는 모습을 보여준다. 마치 어린 새가 날 듯 이카로스는 조심스럽게 공
중으로 날아오르고 있다. 무언가를 더듬듯 손을 앞으로 내밀었다. 아버
지 다이달로스도 손을 앞으로 뻗었는데, 아들의 몸을 붙잡았다가 제대
로 날아오르는 듯하자 막 힘을 뺀 듯한 모습이다. 두 사람의 형상 모두
정측면에서 그려져 이 작품은 그림이라기보다는 부조 같다. 이렇게 죽음
을 무릅쓰고 과감하게 탈출하는 아버지와 아들의 등 뒤로 빛이 비쳐온
다. 그로 인해 두 사람의 얼굴을 비롯한 앞면이 어두워졌다. 안타깝게도
이들의 미래가 그리 밝지 않을 것임을 시사하는 표현이다.

하늘로 날아오른 아버지는 아들에게 자신을 바짝 따라오라고 말했다. 아들이 염려가 된 다이달로스는 계속 뒤돌아보며 아들을 격려했다. 두 부자가 이렇게 하늘을 자유롭게 날자 지상의 농부와 목자들은 놀란 눈으로 쳐다보았다. 그들을 내려다볼 겨를조차 없었던 두 부자는 그저 계속 날갯짓을 해 마침내 크레타를 벗어나 바다 쪽으로 나아갔다. 그렇게 줄기차게 날아가 사모스섬과 델로스섬, 레빈토스섬까지 지났다. 그 순간 비행에 자신이 붙은 이카로스는 좀더 높이, 좀더 빨리 날고 싶은 욕구를 느꼈다. 젊은이 특유의 모험심이 발동한 것이다. 이카로스가 급상승을 시도하자 몸이 마치 하늘에 닿을 듯 신나게 솟구쳤다. 다이달로스가 놀라 그러지 말라고 소리쳤다. 그러나 속도감에 취한 아들에게는 그

야코프 페터르 호비ㅣ
「이카로스의 추락」ㅣ캔버스에
유채ㅣ195×180cmㅣ1635~37년ㅣ
마드리드ㅣ프라도미술관

소리가 들리지 않았다. 날아오를수록 아드레날린이 치솟았다. 하지만 그 쾌감은 잠시뿐이었다. 불타는 태양에 가까이 다가가자 순식간에 밀랍이 녹아내리고 날개의 깃털이 떨어져나갔다. 몸의 중심도 크게 흔들렸다.

플랑드르 화가 야코프 페터르 호비Jacob Peter Gowy, c1610~44 이후의 「이카로스의 추락」은 그 비극의 순간을 생생히 포착한 그림이다. 다이달로스의 날개는 깃털이 여전히 풍성하나 이카로스의 날개는 깃털이 다 떨어져나갔다. 이처럼 날개가 망가졌으니 이제 속절없이 낙하할 일만 남았다. 떨어지는 아들을 바라보는 아버지는 거의 공황상태다. 아들은 아버지의 도움을 간절히 바라지만 때는 이미 늦었다. 공중에서 날갯짓하는 것만으로도 버거운 아버지는 아들에게 아무런 도움을 줄 수가 없다. 젊음의 열정과 모험심은 멋지고 아름다운 것이지만, 그것이 부주의를 동반할 때는 이처럼 커다란 비극을 낳는다. 그것이 염려되어 아버지는 그토록 아들에게 주의를 당부했건만 염려는 결국 현실이 되고 말았다.

냉소와 허무 혹은 센티멘털리즘

이카로스는 결국 바다로 떨어졌다. 그의 추락을 그린 그림 가운데 가장 특이한 작품으로 꼽히는 그림을 먼저 보자. 플랑드르의 대가 피터르 브뤼헐Pieter Bruegel the Elder, 1525~69이 그린 「이카로스의 추락」이다. 이 작품은 얼핏 보아서는 이카로스의 비극을 담은 그림 같아 보이지 않는다. 매우 평온한 풍경화처럼 보인다. 화면 위쪽 4분의 1가량이 하늘이고 그 아래 바다가 펼쳐져 있다. 바다에는 배들과 섬이 보인다. 화면 왼편 아래로 육지가 그려져 있고 육지 위에는 밭을 가는 농부, 양을 치는 목동이 근경으로 잡혀 있다. 그런데 브뤼헐의

피터르 브뤼헐 | 「이카로스의 추락」 | 캔버스에 유채 | 73.5×112cm | 1558년경 | 브뤼셀 | 벨기에왕립미술관

이 작품에서는 웬만큼 주의를 기울이지 않으면 이카로스가 어디 있는지 찾기가 쉽지 않다. 꼼꼼히 살펴보자. 이카로스는 어디에 있나?

오른쪽 가장자리, 범선 밑을 훑다보면 거기에 허우적대는 두 다리가 보인다. 이카로스의 다리다. 무척이나 비참한 종말이다. 농부도, 소도, 그 옆의 양치기와 양도, 맨 오른쪽 아래의 낚시꾼도, 그 누구도 그의 비극적인 운명에는 관심이 없다. 저마다 일상에 바쁜 사람들에게 그의 비극은 눈에 들어오지 않는 '먼 산의 일'이다. 이렇듯 개인에게는 절체절명의 사건이어도 타자에게는 아무런 관심의 대상이 되지 못하는 일들이 있다. 화가 자신이 살아가던 시대에 대한 풍자를 목적으로 한 것이든, 아니면 인생 자체에 대한 숙명론적인 냉소를 드러낸 것이든, 브뤼헐은 이 주제를 통해 삶이라는 게 얼마나 허망하고 무정한 것인가, 라는 메시지를 우

허버트 제임스 드레이퍼 | 「이카로스를 위한 탄식」 | 캔버스에 유채 | 182.9×155.6cm | 1898년 | 런던 | 테이트브리튼

리에게 전한다.

물론 브뤼헐과 달리 매우 감상적인 시선으로 이 주제를 다룬 화가들도 있다. 그중의 한 사람이 영국 화가 드레이퍼다. 그의 「이카로스를 위한 탄식」을 보자. 잘생긴 젊은 남자가 바닷가 바위 위에 누워 있다. 주검이 된 이카로스다. 태양열에 밀랍이 녹아 깃털이 다 떨어졌다는 신화의 내용과 달리, 이 그림에서는 날개의 형태가 온전히 보존되어 있다. 젊은이의 도전과 모험심, 꿈을 상징하기 위해 화가는 일부러 이렇듯 크고 온전한 형태의 날개를 그려넣었다(날개의 패턴은 극락조의 날개를 참조했다고 한다).

세 명의 네레이데스가 이카로스의 주검을 둘러싸고 슬퍼하는데, 그중한 명은 뒤에서 어깨 밑으로 손을 넣어 주검을 부축하고 있다. 마치 친근한 사람을 잃고 애도하는 듯한 동작이다. 이카로스의 피부가 짙은 갈색인 것은 그가 태양 가까이 다가가 몸이 그슬렸기 때문이다. 등장인물들이 그림자 속에 있지만, 흔들리는 물이 자아내는 반사광으로 인해 어둠속에서도 형체가 또렷이 보인다. 배경 뒤쪽으로는 저물어가는 해가 강하면서도 따뜻한 빛을 바닷가 절벽에 비쳐주어 그 무상감이 배가된다.

젊은이의 죽음을 이렇듯 무상하지만 아름답게 표현함으로써 이 작품은 그림이 그려질 당시의 낭만주의적 정서를 진하게 반영하고 있다. 당시의 낭만주의자들은 당대의 규범이나 도덕관념으로부터 벗어나 자유로운, 심지어는 방탕한 삶을 추구했고, 가능한 일찍 죽어 자신의 주검에 젊음의 아름다움이 여전히 남아 있기를 원했다. 드레이퍼가 그린 이카로스에는 그 염원과 감상이 그대로 담겨 있다. 그래서 이 그림만 놓고 보면 이카로스의 도전은 어리석음과 무모함의 상징이 아니라 순수함과 열정의 상징으로 다가온다.

자유를 향한 다이달로스의 도전은 이처럼 아들을 잃는 비극을 낳았다. 너무도 큰 고통이었지만 그렇다고 거기서 도전을 멈출 수는 없었다. 다이달로스는 계속 날아가 시칠리아의 카미코스 궁성에 몸을 숨겼다. 크레타의 미노스 왕이 그 사실을 알고 거기까지 쫓아왔으나 그를 잡지 못하고 오히려 그곳의 왕에게 죽임을 당했다고 한다.

순교자가 된
예술가의 이야기

오 르 페 우 스 의 죽 음

타고난 음악가
DNA

오르페우스는 그리스신화가 전하는 최고의 음악가다. 오르페우스가 당대 최고의 뮤지션으로 등극한 데는 무엇보다 그의 타고난 재능이 중요하게 작용했다. 이는 그의 어머니가 무사 칼리오페이고 아버지가 음악의 신 아폴론이라는 사실과 떼려야 뗄 수 없는 부분이다(아버지가 아폴론이 아니라 트라키아의 왕 오이아그로스라는 설도 있다).

헤시오도스는 서사시의 무사 칼리오페가 '모든 무사이 가운데 가장 빼어난 존재'라고 말했다. 오르페우스는 그 어머니로부터 직접 노래를 배웠다. 오르페우스는 또 아버지 아폴론으로부터 직접 수금을 배웠다. 이렇게 우주 최고의 뮤지션들을 부모로 두고 그들로부터 직접 음악을 배웠으니 그가 당대 최고의 음악가가 되는 것은 지극히 당연한 일이었다.

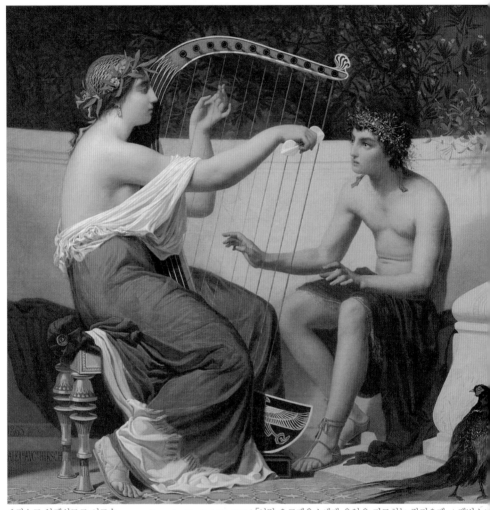

오귀스트 알렉상드르 이르슈Auguste Alexandre Hirsch, 1833~1912 | 「어린 오르페우스에게 음악을 가르치는 칼리오페」| 캔버스에
유채 | 100×104cm | 페리고르 | 페리고르미술관&고고학박물관

_____ 어머니로부터 집중적으로 음악 레슨을 받는 오르페우스를 형상화한 그림이다.

신화는 오르페우스가 그 뛰어난 수금 연주와 아름다운 목소리로 사람뿐 아니라 동물과 산천초목까지 감동시켰다고 전한다. 누군가를 감동시키는 것만큼 예술가들을 매료시키는 일은 없다. 서양의 많은 미술가들은 오르페우스의 그 감화력을 크게 부러워했다. 그래서 연주하는 오르페우스를 그릴 때면 마치 자신의 모습인 양 감정을 이입해 그리곤 했다. 게다가 그는 죽은 아내를 되살리려고 필사적으로 애쓴 러브스토리의 주인공이 아닌가. 또 그 일에 실패하자 방황하다가 처참하게 최후를 마친 비극의 주인공이 아닌. 그를 흠모하는 미술가들에게 그 모든 사연은 가슴을 때리는 중요한 작품 주제였다. 자연히 오르페우스의 아픈 사연을 담은 그림들이 무수히 그려졌다. 그 그림들 가운데 죽은 아내를 되살리려 한 이야기는 앞서 '올림포스 신과 그 상징 편' 헤르메스 장에서 미셸 마르탱 드롤링의 「오르페우스와 에우리디케」를 통해 간략하게나마 살펴보았으므로 이 장에서는 오르페우스의 비극적인 죽음 이야기를 들려주는 그림들을 집중적으로 감상해보도록 하자.

마이나데스에게 살해된 오르페우스

우리가 알 듯 오르페우스는 그 험한 저승에 가서, 죽은 자는 다시 이승으로 되돌려보낼 수 없다는 규칙까지 깨가며 아내 에우리디케를 돌려받았다. 그러나 그는 지상으로 온전히 다 나오기 직전 뒤를 돌아봄으로써 아내를 다시 잃어야 했다. 그 순간의 실수가 무척이나 뼈아팠던 오르페우스는 이후 깊은 실의에 잠겨 칩거에 들어갔다. 세월이 흘러도 그의 상심은 가실 줄을 몰랐다.

이처럼 사랑하는 여인을 잃고 괴로워하는 오르페우스의 모습은 특히

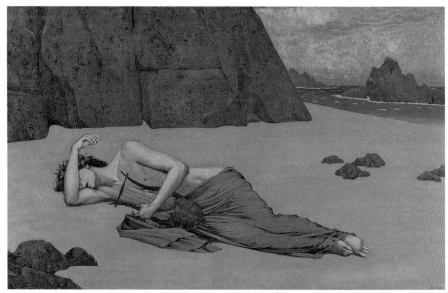

알렉상드르 세옹 I 「탄식하는 오르페우스」 I 1896년 I 캔버스에 유채 I 73×116cm I 파리 I 오르세미술관

상징주의 미술가들이 선호한 주제였다. 프랑스의 상징주의 화가 알렉상드르 세옹Alexandre Séon, 1855~1917이 그린 「탄식하는 오르페우스」는 깊은 허무감에 빠진 이 예술가의 내면을 생생히 보여주는 작품이다. 오르페우스는 지금 해변에 쓰러져 있다. 아무런 기력도, 희망도 없다. 울다가 탈진해버린 듯 오른팔로 눈을 덮고 있다. 그는 지금 자신이 어떻게 되어도 상관없다고 생각하고 있다. 이렇게 사느니 차라리 죽는 게 낫다는 심정이다.

그가 누운 해변은 마치 심리극의 무대 같다. 해변 풍경임에도 자연의 생동감을 느끼기 어렵다. 암벽과 섬은 잿빛이고 하늘의 구름도 우중충한 회색으로 흘러간다. 모든 것이 지금 지쳐 누워 있는 오르페우스의 마음을 대변한다. 화가는 이 그림을 통해 단순히 오르페우스의 이야기만

하려는 것은 아니다. 살다보면 누구나 오르페우스와 유사한 경험을 할 수 있다. 그럴 때 겪게 되는 정신적인 위기와 고통이 얼마나 절절한 것인지 오르페우스를 통해 함께 느껴보자는 의도가 이 그림에 담겨 있다.

신화에 따르면, 오르페우스가 홀로 되자 그에게 관심을 보인 여인들이 있었다고 한다. 특히 트라키아의 마이나데스가 그러했다고 한다. 그러나 사랑하는 아내를 두 번이나 상실한 오르페우스는 그 어떤 여자도 만나고 싶어 하지 않았다. 오르페우스를 볼 수 없게 된 여인들은 분을 삭일 수가 없었다. 오르페우스가 야속했을 뿐 아니라 미워지기 시작했다. 그 여인들에 대해 오비디우스는 이렇게 기록했다.

"이들은 저희들의 접근을 허락하지 않는 오르페우스에게 앙심을 품었다. 그러나 오르페우스는 여자보다는 오히려 나이 어린 소년이나 청년들에게 사랑을 기울이기를 좋아했다. 말하자면 이들이 어른이 되기까지의 인생의 봄과 갓 핀 인생의 꽃을 사랑한 것이었다. 오르페우스는 트라키아 사람들에게 이런 풍습(남성 동성애)을 맨 처음으로 전한 사람으로 알려지고 있다."

오르페우스가 자신들과는 대면조차 하려 하지 않고 소년들과 어울린다는 사실을 안 여자들은 분노로 들끓기 시작했다. 오르페우스가 자신들을 무시하고 조롱하고 있다고 여겼다. 마침내 분노는 증오로 바뀌었다. 어느 날, 산길을 지나가던 트라키아 여인들이 숲속에서 노래를 부르던 오르페우스를 발견했다. 그중 하나가 오르페우스를 향해 큰 소리로 외쳤다.

"보아라, 저기를 보아라! 저기에 우리를 업신여기는 자가 있다!"

그러자 여인들은 오르페우스에게 지팡이 티르소스도 던지고 주위의 돌멩이도 주워 던졌다. 그러나 어느 것 하나 그를 제대로 맞추지 못했다. 날아가던 돌멩이는 그의 음악에 반해 일부러 그를 피해 떨어졌다. 흥분한 여인들은 광기에 휩싸여 오르페우스에게 달려들었다. 집단 폭행이 이어졌고 그 폭행으로 마침내 오르페우스는 죽고 말았다. 그 장면을 오비디우스는 이렇게 묘사했다.

"여자들은 오르페우스에게 최후의 일격을 가하고는 그의 몸을 갈가리 찢었다. 오르페우스의 숨결은, 바위의 마음을 움직이던 그 입, 들짐승의 마음도 누그러뜨리던 그 입을 통해 빠져나가 바람 속으로 흩어졌다."

프랑스 화가 에밀 장바티스트 필리프 뱅Emile Jean-Baptiste Philippe Bin, 1825~97의 「오르페우스의 죽음」은 바로 이 광기가 몰고 온 죽음의 순간을 포착한 그림이다. 뱅은 사건이 바로 우리 눈앞에서 벌어지는 것처럼 매우 핍진하게 그렸다. 전체적으로 밝은 화면을 구사해 백주대낮임을 강조한 까닭에 광포한 죽임의 충격이 더욱 생생하게 다가온다. 그림자 부분은 많지 않지만, 짙은 톤으로 깔아 육체의 존재감을 또렷이 부각시켰다. 그만큼 여인들의 폭력이 야기하는 물리적인 충격이 강하게 느껴진다. 지금 여인들이 손에 쥔 무기는 농부들의 연장인데, 이것들은 주변에서 밭을 갈던 농부들이 여자들의 광기에 놀라 버리고 달아난 것들이다. 배경의 사당에 설치된 작은 조각상은 디오니소스상이다. 마이나데스는 바로

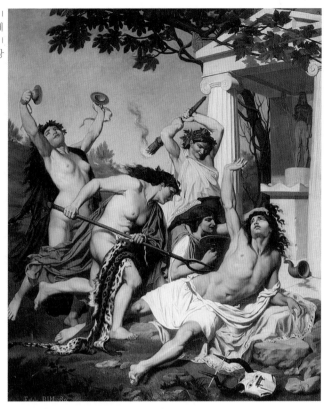

이 디오니소스의 추종자들이다. 디오니소스는 자신을 따르는 마이나데 스가 오르페우스를 죽였다는 사실을 뒤늦게 알고는 매우 분노했다고 한 다. 그래서 당시 현장에 있던 여인들을 모두 나무로 만들어버리고 만다. 그러므로 지금 배경의 디오니소스상은 앞으로 여인들에게 다가올 저주 를 상징하는 것이라 하겠다.

뱅 말고도 에밀 레비, 토머스 존스, 니콜라우스 크닙퍼르, 루카 조르 다노 등이 이 잔인하고도 폭력적인 장면을 생생히 묘사했다. 프랑스 화 가 앙리레오폴 레비Henri-Léopold Lévy, 1840~1904는, 그러나 이 화가들과는

앙리레오폴 레비 I 「오르페우스의 죽음」 I 캔버스에 유채 I 46.5×55.8cm I 1870년경 I
아트인스티튜트오브시카고

달리 이 피의 순간이 지나고 오르페우스의 주검만 남은 상황을 묘사했
다. 그 작품의 제목 역시 「오르페우스의 죽음」이다.

오르페우스가 죽자 산짐승들과 산천초목이 다 울었다고 한다. 강물은
스스로 흘린 눈물 때문에 물이 불어 강둑 위로 범람했고 이로 인해 오
르페우스의 갈가리 찢긴 사지는 사방으로 흩어졌다고 한다. 레비의 그
림은 그렇게 넘쳐난 물로 인해 오르페우스의 머리가 물결에 휩쓸리는 모
습을 보여준다. 그의 머리는 이렇게 몸과 이별했다. 그 머리에서는 마치
기독교 성인들의 후광 같은 빛이 비치고 희고 순결한 새들이 그 주위를
둘러싸고 있다. 그의 음악은 그토록 신성한 것이었다. 저 비탈 뒤로 붉은

그림자가 언뜻언뜻 보이는데 바로 오르페우스를 죽인 자들이 노을과 함께 사라져가는 모습이다. 이렇게 음악가는 죽었지만, 그의 고귀한 음악에 대한 기억은 영원히 남았다. 화가는 이 그림을 통해 진정한 예술가의 숙명은 이런 순교자의 숙명 같은 것이라고 말한다.

하늘의 별자리가 된 오르페우스의 수금

헤브루스강으로 흘러간 오르페우스의 머리는 수금과 같이 떠내려갔는데, 유동하는 중에도 나지막한 가락을 세상에 전했다고 한다. 그 가락을 듣고 강둑은 더욱 눈물을 쏟았고, 눈물의 송별을 받은 오르페우스의 머리와 수금은 바다까지 떠내려갔다.

장 델비유 | 「오르페우스의 죽음」 | 캔버스에 유채 | 79.3×99.2cm | 뉴욕 | 구겐하임미술관

죽어서도 아름다운 음악을 발산한 오르페우스는 진정 음악 그 자체였다. 벨기에 화가 장 델비유Jean Delville, 1867~1953는 오르페우스의 잔해를 바로 '음악 그 자체'로 표현했다. 그의 「오르페우스의 죽음」은 매우 환상적인 빛의 효과로 관객으로 하여금 마치 오르페우스의 음악을 직접 듣는 듯한 환각에 빠지게 한다.

잔잔한 물결이 이는 가운데 수금과 머리가 크게 부각되어 있다. 머리는 수금에 놓인 것 같기도 하고 하나의 환영이 되어 수금에 비치는 것 같기도 하다. 어쨌거나 이 표현을 통해 화가는 오르페우스의 머리와 수금이 하나라고 말한다. 시점은 밤으로 보인다. 물에 비치는 작고 밝은 점들이 밤하늘의 별을 떠올리게 한다. 그렇다면 수금을 비추는 빛은 달빛일 것이다. 이 달빛과 별빛은 단순히 물리적인 현상으로만 느껴지지 않고 이 그림을 보는 우리 모두의 마음에서 비쳐나오는 영혼의 빛처럼 느껴진다.

화가는 오르페우스의 모델로 자신의 아내를 동원했다. 그래서인지 오르페우스의 얼굴은 한편으로는 남자 같고 다른 한편으로는 여자 같다. 구분이 애매한 그 표현에서 세상의 모든 경직되고 딱딱한 규범으로부터 벗어나 자유롭게 유영하는 예술의 혼 같은 것이 느껴진다. 삼라만상을 다 감화한 오르페우스의 음악이 시사하듯 예술은 이성과 지식, 도덕, 그 어떤 것으로도 틀 지우고 가둘 수 없다. 이 그림은 예술의 그 초월적인 힘을, 그 아름다운 힘을 우리에게 시나브로 전해준다.

그렇게 떠돌던 오르페우스의 머리와 수금은 마침내 레스보스섬에 도달했다. 이를 발견한 레스보스 사람들은 그의 머리를 잘 거두어 정중하게 장례를 치르고 무덤도 만들어주었다. 이후 레스보스에서는 뛰어난 음유시인이 많이 배출되었다고 한다. 왜 그렇지 않겠는가. 뛰어난 예술과

존 윌리엄 워터하우스 | 「오르페우스의 머리를 발견한 님페들」 | 캔버스에 유채 | 149×99cm | 개인 소장
_____님페들이 레스보스로 떠내려 온 오르페우스의 머리와 수금을 보고는 한편으로는 놀라고
한편으로는 그 음악소리에 매료되어 숨죽인 채 바라보고 있다.

예술가를 알아보고 그에 존경을 표할 줄 아는 사람들이었으니 말이다. 그의 수금은 무사이가 하늘로 가져가 별들 사이에 둠으로써 여름부터 가을에 걸쳐 초저녁 북쪽 하늘에 보이는 거문고자리가 되었다.

판타지,
현실이 되다

피 그 말 리 온 의 사 랑

현실의 여성을 멀리한 피그말리온

피그말리온 신화는 모든 조각가가 꿈꾸는 판타지를 담고 있다. 자신이 만든 조각이 생명을 얻어 살아 움직이는 것을 보는 것 말이다. 피그말리온은 바로 그 행운을 얻은 키프로스의 조각가였다. 왕이었다고도 전한다. 그는 상아 여인상을 만들었는데, 어느 날 이 조각이 살아 있는 사람으로 변했다. 예술가가 온갖 열정을 다 쏟아 만든 작품이 이렇듯 생명을 가진 존재로 거듭난다면 얼마나 좋을까. 당연히 피그말리온 주제는 창조를 업으로 삼는 많은 미술가들을 사로잡았고 다수의 인상적인 작품이 만들어졌다. 아뇰로 브론치노, 프랑수아 부셰, 프란시스코 고야, 장레옹 제롬, 오노레 도미에, 에드워드 번존스, 루이 장 프랑수아 라그르네, 줄리오 바르젤리니 등이 그 대표적인 창작자들이다.

피그말리온이 상아 여인상을 만들게 된 계기는 현실의 여인들에 대한

에드워드 번존스 | 「마음이 원하다」 |
캔버스에 유채 | 76.3×99cm |
1875~78년 | 버밍엄미술관

혐오 때문이었다고 한다. 당시 키프로스에는 몸을 팔아 이득을 취하거
나 무절제한 삶을 살면서도 이를 부끄러워할 줄 모르는 여성들이 적지
않았다. 이 여인들이 이런 방탕한 삶을 살게 된 것은 죄 없는 나그네를
죽여 제우스의 제단을 피로 물들이는 등 함부로 신성을 모독한 죄 때문
이었다. 그들의 신성 모독에 분노한 아프로디테 신이 그들로 하여금 역
사상 최초의 매춘부가 되게 만들었다고 한다. 그로 인해 피그말리온은
현실의 여성을 부정적으로 보고 멀리하게 되었다. 여자는 아예 자신의
집에 들이려고 하지 않았다.

영국 화가 번존스의 「마음이 원하다」는 이렇듯 여성에 대한 혐오로
자신 안에 갇혀버린 피그말리온을 그린 그림이다. 그는 지금 자신의 작

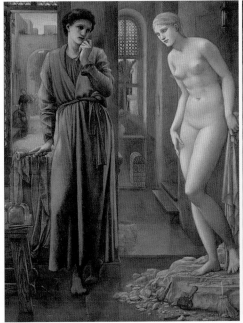

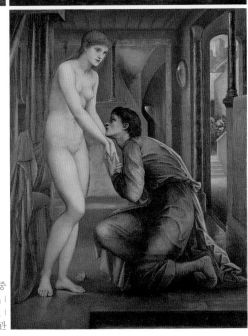

에드워드 번존스의 '피그말리온과 갈라테이아' 연작 중
「손을 거두다」「신이 빛을 비추다」「영혼을 얻다」|
캔버스에 유채 | 각각 76.3×99cm | 1875~78년 |
버밍엄미술관

업실에 홀로 서 있다. 오른편에는 여인의 조각상이 세 점 있고, 왼편 문 밖으로는 거리의 여인들이 지나간다. 여인들은 호기심이 동해 피그말리온의 작업실 안쪽을 들여다보지만, 피그말리온은 그들에 대해서는 아무런 관심이 없다. 피그말리온은 깊은 생각에 잠겨 있다. 현실의 여인들과는 도저히 함께할 수 없다, 그렇다고 평생 홀로 살 수만은 없다, 어떻게 할 것인가? 이런 생각을 하던 중에 이상적인 여인상을 만들어보면 어떨까 하는 아이디어가 떠올랐다. 진정으로 생의 반려가 될 만한 여성상을 직접 만들어보면 좋지 않을까, 마음은 그렇게 누군가를 원하고 있었다. 마침내 그는 자신이 원하는 여인상을 직접 만들어보기로 결심했다. (번존스는 이 작품 외에도 이야기 전개에 따라 세 개의 작품을 더 만들었다. 그래서 모두 네 개의 연작으로 피그말리온 주제를 구성해 이를 '피그말리온과 갈라테이아' 연작이라 이름 붙였다.)

자신의 조각과 사랑에 빠진 조각가

피그말리온은 더할 나위 없이 정교한 솜씨로 아름다운 여인상을 만들었다. 그는 자신이 가지고 있는 재능을 총동원했다. 재료는 값비싼 상아를 사용했다. 오비디우스는 이 여인상에 대해 이렇게 설명했다.

"피그말리온이 만든 이 상아상 여인은 세상의 어떤 여자보다도 아름다웠다. 그래서 그랬겠지만 피그말리온은 자기 손으로 만든 이 상아상 여인을 사랑했다. 이 상아상은 살아 있는 여인이 가진 모든 것을 갖추고 있었다. 그래서 이 상아상은 언제 보아도 살아 있는

것 같았고, 언제 보아도 금방이라도 움직일 것 같았다. 이 상아상을 만든 솜씨는 실로 인간의 것이라고는 믿어지지 않을 만큼 신묘했다."

미국 화가 로버트 커틀러 힝클리Robert Cutler Hinckley, 1853~1941는 「피그말리온과 갈라테이아」에서 자신이 만든 조각을 보며 감탄하는 피그말리온을 묘사했다. 신화에서는 상아상이라고 했지만, 그림 속 조각은 대리석 작품이다. 힝클리뿐 아니라 많은 미술가들이 이 주제를 그릴 때 조각상을 대리석으로 표현했다. 근세 이래 유럽 관객에게 가장 익숙한 조각 형태가 대리석이었으므로 화포로 옮

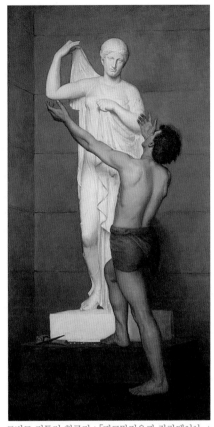

로버트 커틀러 힝클리 ǀ 「피그말리온과 갈라테이아」 ǀ
캔버스에 유채 ǀ 258.5×131.5cm ǀ 1880년 ǀ
개인 소장

길 때에도 무난하게 표현해 관람자들이 감상에 지장이 없도록 배려한 탓이 크다 하겠다. 어쨌든 그림 속 피그말리온은 모든 열정을 다해 조각을 만들었다. 허리춤만 두르고 벌거벗은 채 일해온 그의 모습에서 그 헌신과 노고를 충분히 짐작할 수 있다. 조각은 아주 고전적인 그리스 조각의 형식을 띠고 있다. 화가가 역사적 고증을 매우 중시했다는 사실을 알

수 있다.

피그말리온은 이렇게 만들어진 조각을 틈만 나면 들여다보았다고 한다. 조각을 만질 때는 그 피부가 인간의 피부라면 얼마나 좋을까 하고 생각했고, 조각에 말을 걸 때는 그녀의 대답을 들을 수 있다면 얼마나 좋을까 하고 상상했다. 때로는 조가비나 예쁜 꽃들, 호박 구슬 같은 것들을 선물로 조각상 앞에 갖다놓았고, 때로는 아름다운 옷을 입혀주고 손가락에 반지를 끼워주기까지 했다. 목걸이와 귀고리를 걸어주기도 했다.

이렇게 애틋하게 상아 여인상을 아끼고 돌보던 피그말리온은 그해 아프로디테의 축제가 돌아오자 신에게 제물을 바치고는 간절한 마음으로 기도했다. '저 상아 처녀와 같은 여인'을 아내로 맞게 해달라고 말이다. 말은 그렇게 했지만, 실은 '상아 처녀와 같은 여인'이 아니라 '상아 처녀'가 자신의 아내가 되기를 바라서 한 기도였다. 기도를 마치고 돌아온 피그말리온은 집에 도착하자마자 상아상에게 다가가 키스를 했다. 비록 조각에 불과했지만 늘 그러했듯 사람처럼 인사하고 싶었다.

이 장면을 그린 유명한 그림 가운데 하나가 프랑스 화가 장레옹 제롬 Jean-Leon Gerome, 1824~1904의 「피그말리온과 갈라테이아」다. 제롬은 이 장면을, 조각가가 조각상의 허리춤을 힘껏 껴안고, 조각상은 그에게로 몸을 활처럼 휘는 모습으로 표현했다. 조각이 이런 자세를 취했다는 것은, 조각이 더이상 딱딱한 사물이 아니라는 이야기다. 실제로 조각은 허리춤까지 사람의 살빛을 띠고 있다. 게다가 머리카락은 올올이 사람의 머리카락과 똑같다. 상체가 어느덧 사람이 되어 있는 것이다. 그녀가 발을 채 굽히지 못한 것은 아직 그녀의 다리가 사람의 것이 아니기 때문이다. 엉덩이 위의 따뜻한 피부색과도 구분이 되는, 여전히 창백한 대리석 빛의 다리는 여인이 키스를 통해 생명의 기운을 온몸에 퍼뜨리는 중임을 시

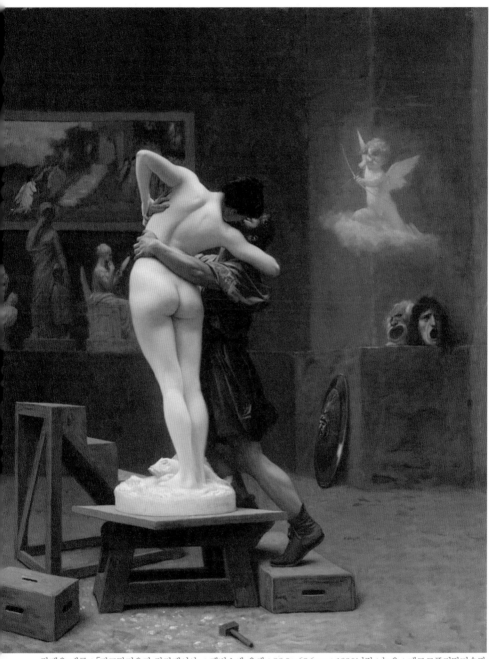

장례옹 제롬 「피그말리온과 갈라테이아」 캔버스에 유채 ǀ 88.9×68.6cm ǀ 1890년경 ǀ 뉴욕 ǀ 메트로폴리탄미술관

프란츠 폰 슈투크 | 「피그말리온」 |
캔버스에 유채 | 50×60cm | 1926년 |
개인 소장

사한다. 지금 막 기적이 일어나고 있는 것이다. 여느 사랑의 동화에서처럼 키스가 그 점화식이 되었다.

여인상이 사람으로 변해가자 피그말리온은 화들짝 놀랐다. 입술을 떼고 조각상을 쳐다보았다. 분명 사람의 몸이 자기 눈앞에 있었다. 살갗에 손가락을 대자 맥박이 뛰는 게 느껴졌다. 피그말리온은 어쩔 줄을 몰라 하다가 감격에 겨운 목소리로 아프로디테 신에게 열정적인 감사의 기도를 올렸다.

독일 화가 폰 슈투크의 「피그말리온」은 자신의 상아 여인상이 인간이 되었다는 사실을 알고는 기뻐서 어찌 할 바를 모르는 피그말리온을 그린 그림이다. 그는 무릎을 꿇은 채 머리를 뒤로 제쳤다. 손은 이제 막 들

어올리려 한다. 도저히 믿기지 않는 기적 앞에서 하늘을 향해 감사의 기도를 드리려는 것이다. 갈라테이아는 그런 피그말리온을 바라보며 몸을 살짝 앞으로 수그렸다. 감격해하는 피그말리온에게 다가가려는 자세다. 이렇게 피그말리온은 꿈에 그리던 여인을 자신의 품에 안을 수 있게 되었다. 화가는 이 감격의 순간을 단순하고도 원색적인 색채와 디테일을 생략한 거친 붓놀림으로 표현했다. 이는 관객이 그림의 상황에 금세 몰입해가도록 하기 위한 것이라 하겠다.

피그말리온과 갈라테이아가 뒤바뀐다면?

피그말리온은 아프로디테가 하객으로 참석한 가운데 자신의 상아상 여인과 결혼식을 올렸다. 고대 신화에서는 이 여인의 이름이 전해지지 않지만, 이 이야기가 인기를 끌면서 후대(아마도 18세기 무렵)의 누군가가 그녀의 이름을 바다의 님페와 같은 갈라테이아라고 불렀다. 이제 그녀는 갈라테이아로 통칭된다. 오비디우스에 따르면 두 사람 사이에서는 딸 파포스가 태어났다.

이렇듯 간절한 염원으로 마침내 사랑을 이룬 피그말리온. 그 신화에 기초해 생겨난 심리학 용어가 '피그말리온 효과'다. 상아 여인상에 대한 피그말리온의 간절한 기대와 소망이 조각을 사람으로 변화시킨 것처럼 누군가의 기대와 관심이, 대상이 된 존재의 성장이나 성취에 긍정적인 역할을 하는 것을 이르는 말이다.

그런데 신화 이야기를 따라가노라면 마음에 좀 걸리는 게 있다. 비록 키프로스 여인들에 한정한 것이라 해도 여성이 전반적으로 너무 부정적으로 묘사되어 있다는 점이다. 고대인들의 의식이 가부장적이고 남성우

월적인 면이 강한 것을 인정한다 해도 여성 전체를 혐오하는 듯한 피그말리온의 의식세계는 거기서 한 발 더 나아갔다. 오비디우스에 따르면, 피그말리온이 혐오한 문제의 '탕녀'들은 키프로스의 북쪽 도시에 사는 여인들이었다. 키프로스의 전체 여인들이 그랬던 것도 아니었다. 그런데도 피그말리온은 키프로스 여성 전체, 아니 현실의 여성 전체를 다 부정적으로 본다. 그러면서 그걸 근거로 자신의 판타지를 현실로 만들어달라고 신에게 요구하고 신은 그 요구를 들어준다. 그 요구의 정당성을 인정한 것이다.

그렇다면 이 관념을, 남녀를 뒤바꿔 표현해보면 어떨까? 어쨌든 같은

헬레네 크노프 | 「피그말리온」 |
캔버스에 유채 | 105×100cm |
2009~10년 | 개인 소장

조건이니 신은 이 요구도 들어주어야 하지 않을까? 그런 의식을 담아 표현한 작품이 노르웨이 여성 화가 헬레네 크노프Helene Knoop, 1979~의 「피그말리온」이다. 제목만 보면 피그말리온이 갈라테이아를 만드는 장면을 묘사한 작품 같다. 그러나 실제 그림은 정반대다. 갈라테이아가 피그말리온을 만들고 있다. 그러니까 여자가 이상적인 남자상을 만드는 것이다. 그 이유는? 현실의 남자들은 모두 혐오스러우니까, 현실에는 완벽한 남자가 없으니까. 피그말리온의 평계와 똑같다. 그렇게 만들어진 남자상이 역시 조각에 머물지 않고 인간으로 변하고 있다. 갈라테이아의 간절한 꿈과 소망이 이뤄지고 있는 것이다.

그런데 갈라테이아는 이 조각상을 만들면서 옆에 독수리상도 같이 만들었다. 독수리는 제우스의 신조다. 그렇다면 갈라테이아의 이상형은? 그렇다. 제우스다. 제우스 급은 되는 남자여야 완벽한 남자라고 말하고 있는 것이다.

화가는 이 그림을 그릴 무렵 처음 만난 남자에게 그림을 위한 모델을 서달라고 부탁했다고 한다. 남자는 열심히 모델을 서주었다. 그 협업의 결과, 두 사람은 이제 부부가 되어 함께 살고 있다. 이 그림을 통해 갈라테이아는 피그말리온을 얻었고, 화가는 남편을 얻었다.

예술가들의 영감을 자극한
러브스토리

헤로와 레안드로스의 사랑

'로맨틱 러브'의
전형

헤로와 레안드로스의 사랑 이야기
는 어찌 보면 아주 뻔한 러브스토
리다. 젊은 남녀가 서로 사랑하게 되
었으나 그 사랑으로 인해 비극적인 죽음을 맞이하게 되었다는 이야기다.
흔하고 통속적인 사랑 이야기라고 치부할 수도 있겠지만, 이 이야기가
고대부터 지금까지 줄기차게 전해져왔다는 점에 주목해볼 필요가 있다.
이 사랑 이야기가 신화에 편입되어 지금껏 사랑을 받아왔다는 것은 이
이야기에 사랑 이야기 일반의 어떤 원형적이면서도 인간의 본성을 사로
잡는 특질이 담겨 있음을 의미하는 것이다.

이를 증명하듯 이 이야기가 주는 영감에 기초해 많은 문인과 화가, 음
악가가 시를 쓰고 그림을 그리고 곡을 썼다. 그 리스트에는 시인 크리스
토퍼 말로, 조지 채프먼, 조지 고든 바이런, 존 키츠, 프리드리히 실러, 알
프레드 테니슨, 극작가 세익스피어, 음악가 게오르크 프리드리히 헨델,

로베르트 알렉산더 슈만, 화가 페테르 파울 루벤스, 조지프 말로드 윌리엄 터너, 프레더릭 레이턴, 에벌린 드모건, 사이 트웜블리 등이 있다.

물론 그리스신화에는 이 이야기 말고도 다른 사랑 이야기가 많이 있다. 그러나 그 사랑 이야기는 대부분 신이나 영웅 같은 대단한 존재들의 사랑이거나 님페와 사티로스 같은 비현실적인 정령들의 이야기이다. 평범한 선남선녀의 사랑 이야기는 별로 나오지 않는다. 그리고 그 사랑의 내용을 보더라도 신과 영웅, 정령의 사랑은 단순한 정욕과 구별하기 어렵거나 일종의 소유욕 혹은 지배욕의 표현인 경우가 많다. 그런가 하면 조각상을 사랑했더니 진짜 인간이 되었다거나 여자의 사랑으로 남녀가 한 몸으로 섞여 남녀추니가 되었다는 등 '판타지 로망' 유의 이야기 또한 적지 않다.

그에 비하면 헤로와 레안드로스의 사랑 이야기는 현실 남녀 사이에 있을 법한 이야기이고, 또 그 현실감만큼 우리의 가슴을 아프게 적시는 전형적인 로맨틱 드라마다. 서양 '로맨틱 러브'의 본격적인 출발점이 되는 중세의 기사 문학보다 훨씬 앞서서 등장한 이 낭만적인 이야기는 사랑의 본질은 정념이고, 그 정념은 세상의 어떤 것으로도 막거나 구속할 수 없는 것이라고 말한다.

바다도 장애가 될 수 없는 사랑

헤로와 레안드로스는 헬레스폰토스 (지금의 다르다넬스) 해협을 사이에 두고 살던 처녀와 총각이었다. 헤로가 살던 곳은 유럽에 속하는 세스토스였고, 레안드로스가 살던 곳은 아시아에 속하는 아비도스였다. 두 곳 다 지금의 터키 북서쪽에 속하는 지

역이다. 헤로는 아프로디테 신전의 사제였고, 레안드로스가 무슨 일을 했는지는 알려져 있지 않다. 그리스신화를 읽노라면 주요 등장인물들의 가계 정보를 어렵잖게 추적할 수 있다. 많은 이들이 왕가의 피를 잇고 있고 신의 피를 이은 이들도 적지 않다. 그러나 헤로와 레안드로스의 가계에 대해서는 전해지는 게 없다. 그런 점에서 둘은 오히려 보통 사람들이 친근감을 느낄 수 있는 신화의 주인공들이다.

헤로와 레안드로스는 아프로디테 신을 기리는 축제 때 헤라가 살던 세스토스에서 처음 만났다. 헤로를 본 레안드로스는 한눈에 반해 그녀에게 사랑을 고백했다. 하지만 그녀는 아프로디테 신의 신전을 지키는 사제였고, 사제로서 평생 정절을 지키겠다고 맹세한 터였다. 당연히 구애를 거절했다. 그러나 그 사연을 듣고도 레안드로스는 결코 포기하지 않았다. 다른 신도 아니고 사랑의 신의 사제가 아닌가. 그렇다고 한다면 남자를 사랑한다는 것이 무슨 죄가 될 것인가. 그 모든 걱정과 두려움을 떨쳐버리라고 간곡히 헤로를 설득했다. 그렇게 두 사람은 깊은 사랑에 빠져들었다.

문제는, 두 사람의 관계를 헤로의 부모에게 숨겨야 했고, 또 두 사람은 해협을 사이에 두고 서로 멀리 떨어져 살았다는 것이다. 그래서 레안드로스는 남몰래 그녀를 만나기 위해 밤마다 해협을 헤엄쳐 건넜다.『그리스 로마신화』를 쓴 불핀치는 헬레스폰토스 해협을 건너는 게 불가능한 일이 아님을 시인 바이런이 증명한 바 있다고 전한다. 그에 따르면, 바이런은 발을 저는 장애가 있었지만 이 해협을 한 시간 십분 만에 헤엄쳐 건넜다고 한다.

프랑스 화가 피에르 클로드 프랑수아 들로름Pierre Claude François Delorme, 1783~1859의 「헤로와 레안드로스」는 바다를 건너온 레안드로스가 헤로의

따뜻한 환영을 받는 모습을 표현한 작품이다. 시인 크리스토퍼 말로는 그의 시 「헤로와 레안드로스」에서 노크 소리를 듣고 헤로가 문을 열었을 때 레안드로스가 완전히 벌거벗은 몸으로 문 앞에 서 있었다고 했다. 들로름의 그림에서 그렇게 벌거벗은 레안드로스를 헤로가 다가가 품어주고 있다. 헤로는 옷을 입었지만, 워낙 얇아 속이 다 비친다. 안 입은 것이나 진배없는 상태다. 그처럼 한밤중에 만난 젊은 남녀는 사랑의 기쁨으로 아무것도 거리낄 게 없었다.

지금 헤로는 레안드로스의 머리에 향수(혹은 향유)를 떨구고 있다. 그 향수는 그림 하단의 뚜껑이 열린 상자에서 취한 것이다. 헤로의 얼굴은 왠지 라파엘로의 성모를 닮았다. 순수하고 순결한 느낌을 자아낸다. 그러나 그녀의 몸은 매우 풍만하다. 그 묘한 대비가 인상적이다. 사랑하는 이에게 중요한 것은, 서로를 향한 순수한 마음과 더불어 서로를 향한 끝없는 욕망이다. 단장이 끝나는 대로 두 사람은 서로의 욕망을 충족시키기 위해 저 밝은 빛 아래 놓여 있는 사랑의 둥지로 자리를 옮길 것이다.

레안드로스는 그렇게 여름 내내 밤바다를 건넜고, 두 사람은 그렇게 지칠 줄 모르고 사랑을 나눴다. 그러던 어느 밤, 폭풍이 거세게 이는데도 레안드로스는 물러서지 않고 바다로 뛰어들었다. 이 장면에 대해 이야기하며 불핀치는 바이런의 시 「아비도스의 신부」를 인용했다. 그 시에는 이런 탄식이 나온다.

"그리고 불어오는 강풍과 흩날리는 포말과 / 울부짖는 바닷새들이 돌아오라고 일렀지만, / 머리 위의 구름, 눈 아래의 바다가 신호를 보내고 소리를 질러 / 가지 말라고 일렀지만, / 그에게는 공포를 예고하는 소리도, 신호도 / 들리지 않았다. 보이지 않았다."

결국 암흑 속에서 폭풍과 싸우며 헤엄치던 레안드로스는 파도에 휩쓸리고 말았다. 레안드로스가 바다를 건널 때면 헤로는 늘 자신이 살던 탑에 등불을 켜놓았는데, 이 날은 바람이 워낙 심해 등불도 꺼져버렸다. 어둠과 싸우고 파도와 싸우던 레안드로스는 자신이 나아갈 방향조차 제대로 찾을 수 없었다. 결국 그는 시커먼 바다와 하나가 되어 짧은 생을 마쳤다.

페테르 파울 루벤스 | 「헤로와 레안드로스」 | 캔버스에 유채 | 95.9×128cm | 1604년경 |
뉴헤이븐 | 예일대학교미술관

바로크 미술의 대가 루벤스의 「헤로와 레안드로스」는 주검이 된 레안
드로스를 바다의 님페들이 파도와 싸우며 지키는 장면을 그린 그림이
다. 넘실대는 파도의 운동과 그에 맞춰 헤엄치거나 몸의 균형을 잡는 네
레이데스의 동작이 매우 리드미컬하고 박진감 넘치게 묘사되어 있다. 마
치 루벤스가 이 장면을 직접 보고 그린 것 같은 인상을 줄 정도다. 그만
큼 관찰력과 표현력이 돋보인다. 이 그림을 그릴 당시 30대 초반이었던
루벤스는 고전의 고향 이탈리아에서 자신의 잠재력과 기량을 한껏 갈고
닦고 있었다. 그 내공을 유감없이 발휘한 그림이라 하겠다.

　이렇게 네레이데스가 지켜준 덕에 레안드로스의 주검은 헤로가 사는
곳까지 밀려가게 된다. 화면 오른편 가장자리에 레안드로스의 죽음을

에벌린 드모건 |
「레안드로스를 위해
횃불을 든 헤로」| 나무에
종이를 배접한 뒤 구아슈 |
57.8×29.2cm | 개인 소장

확인한 헤로가 바다로 뛰어드는 모습이 그려져 있는데, 중심의 장면과 시차가 있는 상황이지만, 이야기의 전개를 한 화면에서 함축적으로 보여주기 위해 화가는 이처럼 또하나의 중요한 장면을 그려넣었다.

영국 화가 에벌린 드모건Evelyn De Morgan, 1855~1919의 「레안드로스를 위해 횃불을 든 헤로」는 밤새 연인을 기다리던 헤로를 표현한 작품이다. 완전한 프로필, 즉 정측면으로 그려 헤로가 영원히 저렇게 미동도 하지 않고 서 있을 것만 같다. 우리 식으로 표현하자면, 망부석이 된 모습이다. 흥미로운 것은, 탑에 있어야 할 등불이 이 그림에서는 그녀의 손에 들려 있다는 점이다. 비극의 날, 폭풍으로 탑의 등불은 꺼졌어도 헤로의 마음은 꺼지지 않는 횃불이 되어 레안드로스를 기다렸을 것이다. 사실 헤로가 등불이 꺼진 것을 알고 횃불을 들고 밖으로 나갔다 하더라도 폭풍은 그 횃불을 또다시 꺼트렸을 것이다. 드모건의 작품은 이야기의 구체적인 사실을 따르기보다는, 사랑하는 연인에게 자기 스스로 꺼지지 않는 횃불이고자 한, 그래서 제발 사랑하는 이가 아무런 변고 없이 자신의 품에 안기기를 간절히 바란 한 여인의 절절한 소망에 초점을 맞춘 것이다. 헤로의 허리춤에서 내려오는 빨간 줄은 생명선을 연상시키는데, 그것이 중간에 끊어져 있음은 헤로가 곧 마주하게 될 비극적인 상황을 예고한다고 하겠다.

연인의 가슴 위에서
마지막 숨을 내쉬다

이튿날 아침, 헤로는 주검이 되어 해안에 다다른 레안드로스를 발견했다. 하늘이 무너져내리고 땅이 꺼지는 듯한 충격을 받았다. 슬픔이 거대한 해일처럼 밀려왔다. 플랑드르 화

얀 판 덴 후커 | 「레안드로스의 죽음을 슬퍼하는 헤로」| 캔버스에 유채 | 155×215cm | 1635~37년경 |
빈 | 미술사박물관

가 얀 판 덴 후커Jan van den Hoecke, 1611~51의 「레안드로스의 죽음을 슬퍼
하는 헤로」는 바로 이 고통스러운 순간을 포착한 그림이다.

레안드로스의 주검은 바닷가 바위 위에 펼쳐져 있다. 헤로는 망연자
실한 표정으로 하늘을 올려다본다. 양팔을 좌우로 펼친 모습이 신들에
게 어떻게 이런 고통을 주실 수 있나 한탄하고 하소연하는 듯하다. 구성
자체가 피에타를 연상시키는데, 이 그림이 피에타라면 여인은 성모일 것
이고, 성모가 팔을 펼친 모습은 신께 모든 것을 맡긴다는 귀의歸依의 표
현이 된다. 그것이 어떤 것이든 이처럼 주검 앞에서 팔을 펼친 이의 심정
은 비통함 그 자체일 수밖에 없다. 왼편에 그려진 에로스도 슬픈 표정으

윌리엄 에티 I 「익사한 레안드로스를 보고 탑에서 몸을 던진 헤로, 그의 주검 위에서 죽다」 I
캔버스에 유채 I 75×92.5cm I 1829년 I 런던 I 테이트브리튼

로 붉은 천을 거두고 있다. 붉은색은 열정과 사랑을 나타내는데, 그것을
거둬들임으로써 헤로와 레안드로스의 사랑이 종장에 이르렀음을 시사
한다.

영국 화가 윌리엄 에티William Etty, 1787~1849의 「익사한 레안드로스를 보
고 탑에서 몸을 던진 헤로, 그의 주검 위에서 죽다」는, 제목이 시사하듯
이 사랑 이야기의 마지막 장면을 그린 그림이다. 파도가 밀려오는 해변
에 레안드로스가 누워 있고, 그 위에 헤로가 엎어져 있다. 헤로는 얼굴
을 레안드로스의 가슴에 묻었는데, 그녀의 왼손은 그의 얼굴을 어루만
지듯 닿아 있다.

레안드로스의 주검 앞에서 슬픔을 가누지 못한 헤로는 결국 자신도 죽을 결심을 한다. 탑 위로 올라간 그녀는 레안드로스의 주검을 향해 뛰어내렸다. 에티는 이 장면을 그리기 위해 고대 비잔틴의 시인 무사이오스의 시 「헤로와 레안드로스의 사랑」을 참고했다. 거기에는 이런 구절이 나온다.

"탑 위에서 그녀는 어여쁜 몸을 던졌다. / 그리고 연인의 가슴 위에
서 마지막 숨을 내쉬었다."

이렇게 짧지만 뜨거웠던 사랑은 끝났다. 헤로와 레안드로스의 몸도 곧 흙으로 돌아갔다. 그러나 그 여운은 오래갔다. 수천 년이 지나도 두 사람의 슬픈 사랑에 대한 사람들의 눈물은 마르지 않았고, 그들의 사랑을 기억하고자 하는 사람들의 의지도 식지 않았다. 무수한 시와 그림, 조각, 노래가 만들어졌다. 그렇게 신화는 사람들의 가슴을 영원토록 적시는 영혼의 시냇물이 되었다.

오늘도 묻는다,
'인간이란 무엇인가?'

스 핑 크 스 의 질 문

**스핑크스를 물리친
오이디푸스**

그리스신화의 스핑크스는 여자의 머리에 사자의 몸, 새의 날개를 지닌 괴물이다. 스핑크스는 테바이로 들어가는 길목에 살면서 지나가는 나그네에게 수수께끼를 내어 풀지 못하면 잡아먹었다. 그 질문은 "아침에는 네 발로 걷고, 낮에는 두 발, 밤에는 세 발로 걷는 게 무엇인가?"였다. 이제는 누구나 알 듯, 그 답은 "인간"이다. (전설에 따라서는 두번째 질문도 있었다고 한다. 그 질문은 "두 자매가 있는데, 서로가 서로를 번갈아 낳는 게 무엇인가?"였고, 답은 "낮과 밤"이었다.)

이 수수께끼를 풀지 못해 수많은 나그네가 스핑크스에게 잡아먹혔다. 그러나 이 괴물의 의기양양했던 코를 납작하게 만든 인간이 있었다. 바로 오이디푸스였다. 오이디푸스는 살던 곳 코린토스를 떠나 테바이로 가다가 스핑크스를 만났다. 이 두 맞수의 만남을 매우 인상적으로 표현해 유명해진 그림이 프랑스 화가 장오귀스트도미니크 앙그르Jean-Auguste-

Dominique Ingres, 1780~1867의 「오이디푸스와 스핑크스」와 귀스타브 모로의 같은 제목의 그림이다.

먼저 앵그르의 그림을 보자. 화면 왼편, 벽감처럼 패인 바위 구덩이에 스핑크스가 있다. 그와 마주한 오이디푸스는 화면 중앙을 차지하고 있다. 오이디푸스를 노려보는 스핑크스의 눈빛은 살벌하기 이를 데 없다. 그 살기에 몸서리친 한 남자가 우측 하단의 바위틈으로 도망가려 한다. 바위틈 사이로는 테바이가 보인다. 이 남자와 달리 오이디푸스는 스핑크스가 그다지 두렵지 않은 표정이다. 그의 눈빛도 당당하지만, 그 자세도 의연하다. 경청하듯 몸을 앞으로 수그린데다 친구와 대화하듯 자연스럽

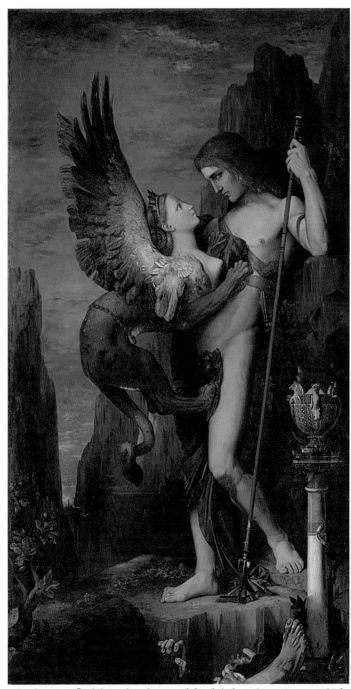

귀스타브 모로 Ⅰ 「오이디푸스와 스핑크스」 Ⅰ 캔버스에 유채 Ⅰ 206.4×104.8cm Ⅰ 1864년 Ⅰ
뉴욕 Ⅰ 메트로폴리탄미술관

게 손을 펼쳤다. 그림 하단 왼편의 발과 뼈들이 시사하듯 지금의 상황은 죽느냐 사느냐 하는 매우 긴장된 순간이다. 그럼에도 오이디푸스는 여유롭기 그지없다. 마침내 오이디푸스는 정답을 말했고, 수치심을 느낀 스핑크스는 스스로 목숨을 끊었다.

앵그르는 영예의 로마상을 받고 로마에 체류할 때 이 그림을 시작해 훗날 파리에서 다시 다듬어 완성했다. 화가 자신에게 워낙 매력적인 주제여서 같은 주제의 그림을 두 점 더 그렸다. 그가 마지막으로 완성한 작품이 1864년 작인데, 이 해에 바로 모로가 같은 제목의 작품을 권위를 자랑하는 프랑스 살롱 전에 출품해 크게 찬사를 받았다. 후배인 모로는 당연히 앵그르의 작품을 참고했을 뿐 아니라, 이를 스케치북에 직접 따라 그려보기까지 했다. 그 영향의 토대 위에서 자신만의 개성을 더해 성공적으로 완성한 작품이 「오이디푸스와 스핑크스」다.

모로의 스핑크스는 앵그르의 스핑크스에 비해 훨씬 더 중요한 존재로 부각되어 있다. 모로의 스핑크스는 어둠에 싸여 있지도 않고 동굴에 숨어 있지도 않다. 어디선가 확 튀어나와 오이디푸스의 몸에 들러붙었다. 그런데 그 느낌이 왠지 '팜파탈' 같아 보인다. 아름답고 유혹적이지만 남자를 파멸시킨다는 팜파탈. 이로 인해 모로는 오이디푸스와 스핑크스의 대결을 일종의 성性 대결로 치환한 듯한 인상을 준다. 이와 관련해 그가 여성 일반을 별로 좋아하지 않았다는 점을 지적하는 미술사학자들이 있다. 그가 여성들과 관계를 갖지 않았던 것은 아니지만, 여러 증거로 볼 때 동성애자였을 가능성이 높다는 주장도 있고, 어머니에 대한 두려움으로 인해 일종의 '거세 공포'를 느끼며 자랐다는 분석도 있다. 어쨌거나 이 그림에서 그는 여성에 대한 자신의 두려움과 싸우고 있다. 저 고대의 스핑크스 신화에서 자신의 심리적 콤플렉스를 본 것이다. 그런 독특

한 심리 상태가 투영되어 오히려 걸작이 된 그림이라 하겠다.

운명을 피하려 애썼으나 운명에 치인 남자

오이디푸스 이야기는 다양한 단편들과 갈래로 전해져오는데, 일반적으로 소포클레스가 '테바이 3부작'(『오이디푸스 왕』 『콜로노스의 오이디푸스』 『안티고네』)에 쓴 내용이 가장 대표적인 줄거리로 인용된다.

오이디푸스는 테바이의 왕 라이오스와 왕비 이오카스테 사이에서 외아들로 태어났다. 그러나 그가 장차 아버지를 죽이고 어머니와 결혼하게 될 것이라는 신탁이 내려지자 부모는 아들을 산에 내다버렸다. 천우신조로 목동이 그를 발견해 코린토스의 왕 폴리보스와 왕비 메로페(혹은 페리보이아)에게 넘김으로써 오이디푸스는 코린토스의 왕자로 자라게 된다. 그러던 어느 날 우연한 기회에 신탁소를 찾았다가 자신이 아버지를 죽이고 어머니와 결혼하게 될 것이라는 예언을 듣고는 그런 패륜을 막아야겠다는 생각에 코린토스를 떠난다.

오이디푸스는 보이아티아로 향하던 중 생부 라이오스 일행과 마주쳤는데, 불행하게도 시비가 붙었다. 시비는 싸움으로 번졌고 오이디푸스는 생부를 포함해 일행을 대부분 죽이고 만다. 물론 오이디푸스는 라이오스가 자신의 아버지라는 사실을 몰랐다. 그러고는 길을 계속 가던 중 앞에서 언급한 스핑크스와 만나 스핑크스를 제거했다. 당시 테바이에서는 스핑크스의 해악이 심해 사람들이 불안과 공포에 떨고 있었다. 게다가 라이오스 왕도 이 문제에 대한 답을 얻기 위해 신탁소로 가던 중 '괴한'을 만나 죽어버린 까닭에 백성들의 불안감은 극심했다. 그래서 섭정 크

레온은 스핑크스를 제거하는 사람을 왕으로 옹립하고 왕비 이오카스테와 결혼시켜주겠다는 칙령을 공표하기까지 했다. 그런데 오이디푸스가 스핑크스를 제거했다는 사실이 알려지자 사람들은 그를 왕으로 옹립했고 결국 그는 신탁대로 자신의 생모와 결혼하게 되었다.

하지만 진실은 언젠가 드러나기 마련이다. 선왕인 라이오스의 살인범을 찾는 와중에 오이디푸스는 자신이 바로 그 살인범이라는 사실을 알게 되었다. 더불어 '출생의 비밀'도 풀려 코린토스의 부모가 자신의 친부모가 아니고 자신이 생부를 죽이고 생모와 결혼했다는 사실도 알게 된다. 이 충격으로 오이디푸스의 어머니 이오카스테는 자살해버리고, 오이디푸스는 어머니의 브로치로 자신의 눈을 찔러 소경이 되었다. 스스로 왕좌에서 물러난 그는 딸 안티고네와 함께 테바이를 떠나 각지를 유랑하다가 콜로노스에서 쓸쓸히 죽음을 맞는다.

폴란드 화가 안토니 스타니스와프 브로도프스키Antoni Stanisław Brodowski, 1784~1832의 「오이디푸스와 안티고네」는 시력을 상실하고 딸 안티고네에게 의지해 유배자로 세상을 떠도는 오이디푸스를 그린 그림이다. 그림 속의 오이디푸스는 무기력한 존재로 묘사되어 있다. 왕으로서 누렸던 그 대단한 권세와 영광은 모두 사라지고 없다. 아버지를 죽이고 어머니와 결혼한 패륜아라는 세상의 손가락질은 그 어떤 공훈이나 치적으로도 가릴 수 없는 불명예다. 딸의 어깨에 손을 얹어 의지하는 것 외에는 이제 그가 할 수 있는 것은 없다.

자신이 아버지를 죽이고 어머니와 결혼하게 될 것이라는 예언을 듣고 이를 피하기 위해 온갖 노력을 다했던 오이디푸스. 그러나 결국 예언은 이뤄지고 말았다. 이렇게 운명은 정해져 있고 그 정해진 대로 실현되게 되어 있다면, 인간이 살아가는 동안 그토록 부단히 노력하고 애를 쓴

안토니 스타니스와프 브로도프스키 |
「오이디푸스와 안티고네」 | 캔버스에
유채 | 274×191cm | 1828년 |
바르샤바 | 국립미술관

다는 게 과연 무슨 의미가 있을까? 고금을 막론하고 젊을 때는 꿈도 야
망도 있고 자신의 가능성에 대한 기대도 있지만 나이가 들어서는 모든
게 팔자라며 회한에 차서 삶을 돌아보는 사람들이 많다. 과연 우리에게
운명을 결정할 수 있는 자유와 자율성은 얼마만큼 주어져 있는 것일까?
미래는 많은 게 불명확한 가정법의 세계이고 우연의 세계지만 과거는 그
어떤 것도 결코 되돌릴 수 없는 필연의 세계다. 지나간 것은 그렇게 다
운명이 된다. 그 경계, 곧 현재를 사는 우리는 그래서 늘 인간이란 무엇
인가, 인생이란 무엇인가 스스로 끝없이 되묻는다. 그런 점에서 스핑크

샤를프랑수아 잘라베르Charles-Francois Jalabert, 1819~1901 | 「테바이의 역병(오이디푸스와 안티고네)」 | 115×147cm | 캔버스에 유채 | 1843년 | 마르세유미술관

____안티고네가 눈이 먼 오이디푸스를 이끌고 테바이 시가지를 걸어가고 있다. 두 부녀는 이제 이 도시를 떠나려 한다. 그런 그들을 향해 테바이 시민들이 손가락질을 한다. 당시 테바이에는 역병이 창궐했다. 역병의 원인이 선왕 라이오스를 죽인 살인자 때문이며, 그 살인자를 추방해야 역병이 그칠 것이라는 신탁이 내려지자 왕이었던 오이디푸스는 그 살인자를 찾았다. 그러다가 자신이 그 살인자라는 사실을 알게 되었고, 나아가 출생의 비밀까지 알게 되었다. 결국 그림에서처럼 백성들의 저주 속에 초라하게 성을 떠나는 신세가 되었다.

스의 질문은 단순히 인간에 대한 표피적인 정의를 요구하는 질문이 아니라 우리로 하여금 삶을 통해 인간의 진정한 정의가 무엇인지 규명해보라는, 지금도 여전히 살아 있는 질문이라 하겠다.

인간,
스핑크스에게 묻다

신화적 존재에서 이처럼 철학적 존재로 다가온 스핑크스를 의식하며

엘리휴 베더 l 「스핑크스의 질문자」 l 캔버스에 유채 l 91.5×106cm l 1863년 l 보스턴미술관

여러 화가들이 '보다 진화한' 스핑크스 주제의 그림들을 그렸다. 그 그림
들 속에서는 스핑크스가 사람들에게 질문하는 게 아니라, 사람들이 오
히려 스핑크스에게 질문한다. "인간은 무엇인가?"라고.

미국 화가 베더의 「스핑크스의 질문자」는 허물어져가는 스핑크스상과
그에 가까이 다가선 한 남자를 그린 그림이다. 배경은 광활한 사막이다.
풀 한 포기 나지 않는 땅이지만, 과거에는 그래도 나름의 영화를 자랑했
던 곳인 듯하다. 무너져내린 건물의 잔해들이 어렴풋하게나마 옛 영광을
전해준다. 그런데 폐허가 되어 인적이 드문 이곳에 한 남자가 나타났다.
어떻게 여기까지 오게 된 것일까. 남루한 옷차림의 그는 지금 지팡이를

땅에 내려놓고 스핑크스의 입에 귀를 바짝 대고 있다. 베더의 스핑크스는 여자 머리의 그리스 스핑크스가 아니라 남자 머리의 이집트 스핑크스다. 그것도 살아 있는 존재가 아니라 석조물이다. 이 돌덩어리 스핑크스에게라도 남자는 지금 답을 듣고 싶다.

답을 기다리는 만큼 조금 전 남자는 스핑크스에게 질문을 던졌을 것이다. 어떤 질문이었을까? '어디로 가야 하는가?' '무엇을 해야 하는가?' '어떻게 해야 행복해질 수 있는가?' 등 많은 질문을 떠올려볼 수 있겠다. 그러나 스핑크스가 본래 인간의 실존에 관한 질문을 했던 존재라는 사실을 상기한다면, 무엇보다 스핑크스에게 가장 어울릴 질문은 '인간이란 무엇인가?'가 아닐까. 광야 같은 세상을 헤쳐오며 다른 동료 인간뿐 아

귀스타브 도레 | 「수수께끼」 | 캔버스에 유채 | 130×195.5cm | 1871년 | 파리 | 오르세미술관

니라 자신의 존재에 대해서도 회의하게 된 남자. 탈진하고 지친 그는 지금 스핑크스에게 답을 구한다. 이 그림은 결국 인간이라는 존재는 끝없는 '물음표'요, 끝없는 '미스터리'라고 말하고 있다.

프랑스 화가 도레의 「수수께끼」 또한 스핑크스에게 질문을 던지는 인간의 모습을 표현한 그림이다. 그림의 배경은 1870년에 일어난 프로이센-프랑스전쟁이다. 멀리 피어오르는 포연과 주검들, 그리고 초토화된 대지가 전쟁의 무자비함을 잘 보여준다. 아무리 그럴 듯한 대의와 명분을 내세운다 하더라도 전쟁만큼 어리석은 인간 행위는 없다. 전쟁은 인간에게 지옥을 선사한다. 철혈鐵血정책을 앞세워 게르만 통일국가를 지향한 프로이센과, 이웃나라가 통일강국이 되는 것을 경계해 사사건건 간섭한 프랑스. 둘 다 전쟁만큼은 피해야 했지만, 끝내 전쟁은 발발했고 많은 민초들이 희생되었다. 도레는 저 멀리 보이는 파리를 배경으로 처참하게 파괴된 프랑스를 세상의 종말처럼 그렸다.

그 묵시록적인 풍경 속에서 가까스로 정신을 차린 날개 달린 여인이 스핑크스를 쳐다본다. 그리고 묻는다. "인간이란 무엇인가?" "기꺼이 수많은 생명과 재산을 파괴하고 스스로에게 큰 재앙을 내리는 인간이라는 존재는 과연 무엇인가?"라고. 스핑크스는 측은한 표정으로 여인을 바라보지만 아무 말이 없다.

신념대로 살고 행동한
선구자의 이야기

프 로 메 테 우 스 의 형 벌

**신들에게는 괘씸한
'분노 유발자'**

신화나 민담, 동화에 잘 등장하는 캐릭터 중 하나가 '트릭스터trickster'다. 트릭스터는 보통 뛰어난 재치와 수완으로 상대를 속이거나 욕보이곤 하는 존재다. 그러다가 제 꾀에 제가 넘어가 화를 입기도 한다. 트릭스터는 정해진 질서와 규칙을 교란하고 규범을 무너뜨리는 파괴자로 인식되기도 하지만, 경직된 억압 체계를 깨고 창조적인 해결책을 가져오는 선구자로 여겨지기도 한다. 한마디로 흑과 백 어느 쪽에도 속하지 않는 양의적兩義的인 존재로, 보기에 따라 (아이들의 표현을 빌리자면) '좋은 나라'일 수도 있고 '나쁜 나라'일 수도 있다.

티탄 신족의 일원인 프로메테우스는 그리스신화의 대표적인 트릭스터다. 올림포스 신들의 입장에서는 매우 괘씸하고 골치 아픈 '분노 유발자'였지만, 인간들 입장에서는 고맙고 든든한 '아는 형님'이었다. 그런 까닭

귀스타브 모로 | 「프로메테우스」 | 캔버스에 유채 | 205×122cm | 1868년 | 파리 | 귀스타브모로미술관

에 인간인 신화의 기록자들은 프로메테우스에게 깊은 유대감을 느끼지 않을 수 없었고, 그를 긍정적으로 서술하지 않을 수 없었다. 이는 서양 미술가들이 프로메테우스를 묘사할 때도 그대로 이어지는 특징이라고 할 수 있다.

프로메테우스를 영웅적으로 묘사한 대표적인 작품의 하나가 프랑스 화가 모로의 「프로메테우스」다. 프로메테우스는 지금 형벌을 받고 있다. 바위에 쇠사슬로 묶인 채 독수리에게 간을 쪼아 먹히고 있다. 무척이나 고통스러울 텐데도 그는 빳빳하게 고개를 들어 하늘을 쳐다본다. 그의 벌은 제우스로부터 온 것이고, 저 천궁에서는 지금 제우스가 분노에 찬 시선으로 그를 내려다본다. 그가 제우스에게 자신의 잘못을 회개하고 제우스의 요구를 들어준다면 당장이라도 이 고통으로부터 풀려나올 수 있을 것이다. 하지만 그는 전혀 그럴 생각이 없다. 그는 마음 저 깊은 곳에서부터 결코 자기의 죄를 인정하지 않는다. 그의 머리 위에 작은 불꽃 하나가 타오르는 것은, 비록 신이라도 꺼뜨리지 못할 그의 의지를 상징한다. 어떠한 정치적, 이념적 억압이나 종교적 박해에도 불구하고 자신의 양심을 지킨 모든 이의 표상으로서 프로메테우스는 지금 지상의 빛으로 타오르고 있는 것이다. 모로는 그렇게 그를 불굴의 영웅으로 그렸다.

'앞서 생각하는 자' 프로메테우스

서양 화가들이 가장 즐겨 그린 프로메테우스 주제는 모로의 그림에서도 보았듯 그가 형벌을 받고 고통스러워하거나 저항적인 몸짓을 보이는 장면이다. 압도적으로 많이 그려진 이 장면 다음으로 자주 볼 수 있는 장면이 프로메테우스가 인간을 창조

하거나 불을 훔쳐 인간에게 선사하는 모습이다.

프로메테우스의 부모는 티탄 신족인 이아페토스와 오케아니스(대양의 님페) 클리메네(혹은 아시아)다. 형제로는 티타노마키아 때 패해 하늘을 짊어지는 형벌을 받은 아틀라스와 제우스에게 벼락을 맞아 암흑세계 에레보스로 떨어진 메노이티오스, 그리고 행동이 항상 얼빠진 동생 에피메테우스가 있었다.

프로메테우스라는 이름에는 '앞서 생각하는 자'라는 의미가 담겨 있다. 반면 에피메테우스는 '뒤늦게 생각하는 자'라는 의미를 지닌 이름이다. 이에서 알 수 있듯 프로메테우스는 선견지명이 있는 티탄이었다. 그만큼 영리하고 머리 회전이 빨랐다. 반면 동생 에피메테우스는 항상 생

카를 크리스티안 콘스탄틴 한센
Carl Christian Constantin Hansen, 1804~80 |
「흙으로 인간을 창조하는 프로메테우스」 |
코펜하겐대학 현관 벽화를 위한 오일
스케치 | 1845년경
____ 이 그림은 프로메테우스를 인류의
창조자로 형상화했다.

각이 모자라고 어리석었다.

신화에 따르면 인간과 동물을 창조한 신들은 이들에게 필요한 재능과 능력을 나눠주는 일을 프로메테우스와 에피메테우스 형제에게 맡겼다고 한다(신화에 따라서는 프로메테우스가 인간을 직접 창조했다는 전승도 있다. 프로메테우스가 흙을 빚어 인간을 만들고 아테나 신이 거기에 영혼을 불어넣었다고 한다). 그런데, 에피메테우스는 생각이 워낙 모자란지라 아무런 계획 없이 보이는 대로 동물들에게 이런저런 능력을 다 나눠주고 말았다. 그러다보니 맨 마지막에 나타난 인간에게는 아무것도 줄 게 없었다.

인간을 무척이나 사랑했던 프로메테우스는 동생의 무책임한 처리에 화가 나 직접 해결사로 나섰다. 제우스가 인간에게는 절대 불을 주면 안 된다고 했음에도 천궁의 불을 훔쳐 인간에게 건네준 것이다. 이에 대해 헤로도토스는 『신들의 계보』에 이렇게 썼다.

"그러나 이아페토스의 빼어난 아들(프로메테우스)은 그분(제우스)을 속이고는 속이 빈 회향풀 줄기 속에다 감춰 지칠 줄 모르는 불의 멀리 보는 화광火光을 훔쳐냈다. 높은 곳에서 천둥을 치시는 제우스께서는 이에 가슴이 아프셨고, 인간들 사이에서 불의 멀리 보는 화광을 보시자 마음속으로 화가 나셨다."

이 사건으로 프로메테우스에 대한 제우스의 분노는 극에 달했다. 사실 이 사건 전에도 프로메테우스가 제우스의 심기를 크게 거스른 일이 있었다. 그것은 프로메테우스가 희생제를 드리면서 황소고기를 제우스와 인간들 사이에서 교묘하게 배분한 탓에 발생한 사건이었다. 이 또한 프로메테우스가 인간을 사랑한 데서 비롯한 것이었다. 프로메테우스는

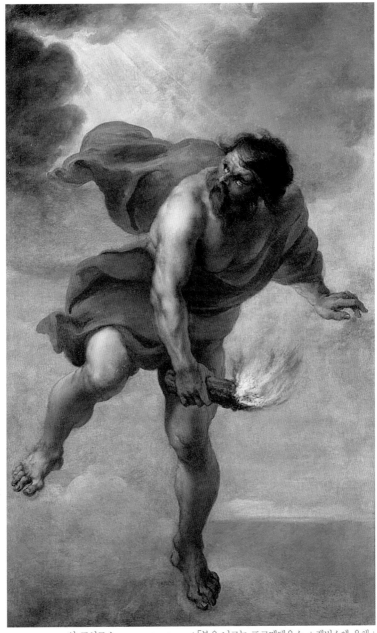

얀 코시르스Jan Cossiers, 1600~71 ┃「불을 나르는 프로메테우스」┃ 캔버스에 유채 ┃
182×113cm ┃ 1817년 ┃ 마드리드 ┃ 프라도미술관
____하늘로부터 불을 훔쳐 지상으로 나르는 프로메테우스를 그렸다. 신들의 반응이
신경 쓰이는지 하늘 쪽을 돌아본다. 앞으로 어떤 불이익이 있더라도 기꺼이
감수하겠다는 결연한 의지가 그의 표정에서 드러난다.

고기를 나누면서 한 덩어리는 뼈만 모아 하얗고 먹음직스런 기름으로 싸고 다른 하나는 살코기와 내장을 소의 위胃로 덮은 다음 소가죽으로 쌌다. 그러고는 제우스에게 그중 원하는 것 하나를 먼저 고르라고 했다. 헤시오도스는 이때의 상황을 이렇게 묘사했다.

"제우스께서는 계략을 알아채셨고 모르지 않으셨다. 그래서 그분께

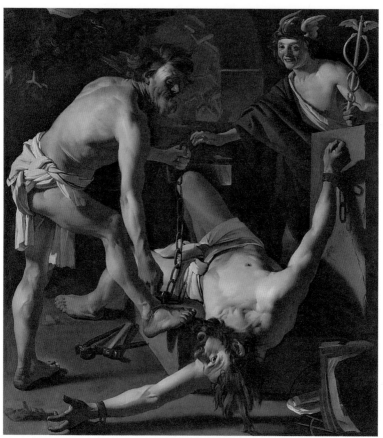

디르크 판 바뷔런 | 「프로메테우스를 쇠사슬로 묶는 헤파이스토스」 | 캔버스에 유채 | 201×182cm | 1623년 | 암스테르담 | 국립미술관

서는 필멸의 인간들에게 반드시 이루어지게 되어 있는 재앙을 마음속으로 꾀하셨다. 그분께서는 두 손으로 하얀 기름 조각을 들어 올리셨다. 그러자 그분께서는 마음속으로 화가 나셨고, 흰 소뼈들이 교묘히 놓여 있는 것을 보시자 화가 머리끝까지 치미셨다."

이런 것들이 쌓여 제우스는 프로메테우스를 단단히 벌해야겠다는 생각을 갖게 되었다. 게다가 프로메테우스는 제우스의 앞날에 대한 예지력이 있으면서도 제우스가 궁금해하는 것을 단 한마디도 전해줄 생각이 없었다. 결국 제우스는 프로메테우스를 헤파이스토스의 쇠사슬로 카우카소스산에 묶어놓고는 독수리로 하여금 그의 간을 파먹게 했다.

네덜란드 화가 디르크 판 바뷔런Dirk van Babueren, 1595~1624의 「프로메테우스를 쇠사슬로 묶는 헤파이스토스」는 헤파이스토스가 프로메테우스를 석판에 단단히 결박하는 장면을 묘사한 작품이다. 이렇게 묶은 뒤카우카소스산으로 옮겨갈 모양이다. 오른편 상단에서는 케리케이온을 든 신들의 사자 헤르메스가 고소하다는 듯 웃음을 지으며 프로메테우스의 고난을 지켜본다. 화면 왼편 상단에는 독수리가 그려져 있다. 독수리는 자신이 벌을 줄 차례를 기다리는 모양새다. 이렇듯 조금의 자비도 없는 신들 앞에서 프로메테우스는 3000년 동안 고통스러운 형벌을 받아야 했다. 그게 다 인간을 사랑한 죗값이었다. 3000년이 지나서야 그는 영웅 헤라클레스에 의해 비로소 쇠사슬로부터 풀려났다.

프로메테우스의 형벌을 그린 그림들을 보노라면 어느 게 더 잔혹한지 서로 다투는 듯한 그림들을 많이 접하게 된다. 그런 그림들은 주로 독수리가 프로메테우스의 간을 파먹는 장면을 부각시켜 그린 것들이다. 고통을 강조해 보여줌으로써 관객의 즉각적인 반응을 이끌어내려는 그림들

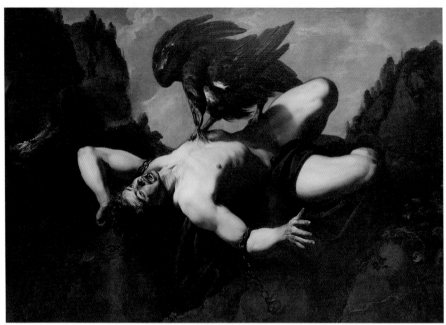

테오도르 롬바우츠 | 「프로메테우스」 | 캔버스에 유채 | 202×184cm | 1623년 | 브뤼셀 | 벨기에왕립미술관

이다. 아주 잔인하게 그려진 그림 중에는 피가 철철 흐르는 것은 물론이요, 창자 등 내장이 다 드러나게 그린 것도 있다. 이 책에 그런 그림까지 소개하는 것은 피하고 싶고, 프로메테우스의 형벌을 주제로 한 그림 가운데 가장 전형적인 사례로 플랑드르 화가 테오도르 롬바우츠Theodoor Rombouts, 1597~1637의 「프로메테우스」를 소개하고자 한다.

쇠사슬에 묶인 프로메테우스가 바위에 누워 있다. 그런 그의 몸 위로 독수리가 날아와 앉았다. 독수리는 지금 부리로 프로메테우스의 살을 찢고 있다. 간을 쪼아 먹기 위해서다. 이렇게 독수리가 간을 파먹으면 밤새 간이 새로 돋아난다. 그래서 프로메테우스는 같은 고통을 다음날 다시 똑같이 당해야 했다. 이 벌을 무려 3000년 동안이나 계속 받았다. 그

러니 그림에서 보이는 프로메테우스의 저 고통스러운 표정은 3000년 동안 하루도 빠짐없이 계속된 것이다. 롬바우츠는 명암대비가 심한 키아로스쿠로 기법으로 보는 이의 시선을 프로메테우스에게 집중시킨다. 주변의 어두운 색조와 대비되는 복숭앗빛 피부가 육체가 당하는 고통을 선명하게 전해준다.

프로메테우스의 형벌에서 이처럼 처절한 고통을 보는 미술가가 있는가 하면, 그 같은 고통에도 불구하고 꿋꿋이 신념을 지키는 위대한 정신을 보는 미술가도 있다. 앞에서 본 모로가 그런 미술가의 하나라고 할 수 있는데, 미국 화가 토머스 콜Thomas Cole, 1801~48 또한 그 같은 정신의 표현에 초점을 맞춰 프로메테우스 형벌 주제를 그렸다. 「묶인 프로메테우스」가 그 그림이다.

토머스 콜 | 「묶인 프로메테우스」 | 캔버스에 유채 | 162.5×243.8cm | 1847년 | 샌프란시스코미술관

얼핏 보아서는 프로메테우스가 눈에 잘 들어오지 않는다. 프로메테우스는 어디 있는 것일까? 화면 중심에서 약간 오른쪽, 위로 치솟은 근경의 바위를 보자. 바위 꼭대기에 벌거벗은 채 쇠사슬에 묶인 남자가 보인다. 그가 바로 프로메테우스다. 뒤로는 눈 쌓인 산봉우리들이 펼쳐지고 그 위로 차가운 밤하늘이 드리워 있다. 배경 뒤로는 서서히 동이 터온다. 동이 트면 독수리는 다시 찾아올 것이고, 그의 살은 다시 찢길 것이다. 화면 하단 중심에서 다소 왼쪽에 프로메테우스를 향해 날아오르는 독수리가 작게 보인다. 이 독수리의 존재는 화면 상단 왼편의 '모닝스타',

아르놀트 뵈클린 ㅣ「프로메테우스가 있는 풍경」ㅣ 나무에 유채 ㅣ 98.5×125cm ㅣ 1885년 ㅣ
다름슈타트헤센주립박물관
____이 그림 또한 토머스 콜의 그림처럼 풍경 형식으로 그린 프로메테우스 주제의 그림이다. 이 그림에서도 프로메테우스가 금방 눈에 들어오지 않는다. 하늘과 산이 맞닿은 경계 부분에 거대한 거인으로 거칠게 그린 까닭이다. 그림 왼쪽 까만 산봉우리 뒤의, 밝은 빛이 비치는 곳을 보면, 그 오른쪽으로 프로메테우스의 어깨와 얼굴 부위가 보인다. 누워 있는 그의 다리는 앞으로 뻗어 다른 산등성이를 밟고 있다. 발에 묶인 쇠사슬이 희미하게 드러나 있다.

즉 목성과 공명한다. 목성은 영어로 주피터, 제우스를 나타낸다. 제우스의 분노가 저 별빛처럼 오늘도 살아 있다. 제우스는 그에게 고통을 주는 일을 3000년 동안 포기하지 않았다.

그러나 제우스가 그렇게 분노를 불사른다 해서 프로메테우스가 굴복할 일은 없다. 그는 의지와 신념이 굳건한 자다. 자신의 신념을 지키기 위해 끝까지 투쟁할 것이다. 이처럼 신념을 위해 자신의 모든 것을 희생하는 그의 모습에서 자연스레 십자가에 매달린 예수그리스도가 떠오른다. 콜이 그린 프로메테우스는 인류를 위해 고난의 선봉에 선 선구자의 모습인 것이다. 이 그림을 그릴 무렵 콜이 미국 흑인 노예 해방에 무척 관심이 많았다는 사실을 감안한다면, 이 그림은 현실에서 부당한 이유로 고난을 당하는 이들에게 바치는 그의 충심어린 헌사獻辭라고도 할 수 있다.

신화의 언덕에 울려퍼진
'미안하다, 사랑한다'

케 팔 로 스 와 프 로 크 리 스 의 사 별

**새벽의 신에게 납치된
케팔로스**

사랑하는 이들의 이별, 그 가운데서
도 사별은 매우 가슴 아픈 이야기
다. 그리스신화에서 가장 비극적인
사별을 담은 일화가 케팔로스와 프로크리스의 이야기다. 사랑과 질투,
화해와 오해가 범벅된 이 이야기는 오랜 세월 많은 화가들의 붓과 상상
력을 사로잡았다.

서로를 향한 깊은 사랑으로 부부가 된 케팔로스와 프로크리스에게
처음 시련이 찾아온 것은 케팔로스가 새벽의 신 에오스에게 납치되면서
였다. 전령의 신 헤르메스와 아테네의 공주 헤르세 사이에서 태어난 케
팔로스는 빼어난 미남이었던 데다가 사냥을 좋아했다. 그는 새벽부터 사
냥에 나서는 습관이 있었는데, 그런 그를 보고 새벽의 신 에오스가 한
눈에 반해버렸다. 그래서 다짜고짜 그를 납치해 자신의 사랑을 받아달
라고 호소하기에 이르렀다.

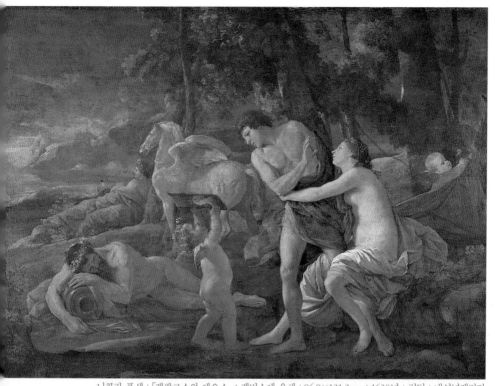

니콜라 푸생 | 「케팔로스와 에오스」 | 캔버스에 유채 | 96.9×131.3cm | 1630년 | 런던 | 내셔널갤러리

푸생의 「케팔로스와 에오스」 중 푸토 세부
____푸토가 프로크리스의 초상화를 들어 케팔로스에게 보이고
있다. 변치 말라는 호소다. 신화에는 없는 내용이지만,
두 사람의 사랑을 강조하기 위해 화가가 그려넣었다.

푸생의 「케팔로스와 에오스」 중 하늘 세부
____말들이 끄는 전차를 모는 태양신의 모습이 어렴풋이 보인다.

이 일화를 그린 바로크시대의 걸작이 프랑스 화가 푸생의 「케팔로스와 에오스」다. 그림의 두 주인공 가운데 하나인 에오스가 바위에 앉아 다른 주인공인 케팔로스를 끌어안으려 한다. 그러나 케팔로스는 그녀에게 전혀 마음이 없다. 냉정하게 그녀를 뿌리치고 돌아선다. 에오스의 사랑은 그렇게 무참하게 외면당했다. 케팔로스가 내려다보는 쪽을 따라가 보면 푸토 하나가 작은 그림을 들고 있다. 그 그림은 바로 프로크리스의 초상화다. 케팔로스가 바라보는 사람은 오직 하나, 프로크리스밖에 없다. 프로크리스만이 그의 사랑인 것이다.

푸토 왼편으로 나이 든 남자가 항아리를 겨드랑이에 끼고 누워 있다. 항아리로 보아하니 노인은 물의 신이 분명하다. 에오스와 연관 지어본다면 이 물의 신은 대양의 신 오케아노스일 것이다. 에오스는 바다로부터 떠올라 곧 새날이 열림을 알려주는 신이다. 오케아노스 뒤로는 날개 달린 말 페가수스가 보이고, 근처 나무 등걸에 몸을 기댄 여인은 대지의 신 가이아다. 새벽이 시작되면 대지도 깨어나기 시작한다. 가이아가 시선을 둔 하늘 쪽에서 동이 터오는 모습이 보이고, 전차를 모는 헬리오스(혹은 아폴론)의 이미지 또한 어렴풋이 드러난다. 에오스는 이제 더이상 사랑을 구걸하고만 있을 수는 없다. 태양의 신이 운행하기 전, 하늘을 운행하는 것은 그녀의 책임이다. 안타깝지만, 그녀는 사랑을 포기하고 일어설 수밖에 없다.

이처럼 케팔로스에게 차인 에오스(전승에 따라서는 에오스가 케팔로스와의 동침에 성공해 아들을 낳았다는 이야기도 있다). 신으로서 무척 수치스러운 일이었으니 가만히 있을 수 없었다. 케팔로스를 돌려보내면서 에오스는 그의 마음에 의심의 씨를 잔뜩 뿌려놓았다. 저주로 앙갚음한 것이다. 그로 인해 케팔로스는 집으로 돌아가는 동안 아내에 대한 의심을 품

기 시작했다.

의심과
화해

"나는 이렇게 에오스를 거절하고 돌아가지만, 그 사이에 프로크리스는 과연 나만 생각하고 있었을까? 프로크리스 역시 에오스 신처럼 마음이 동하는 남자를 보면 물불 안 가리고 달려드는 게 아닐까?

이런 의심이 계속되자 케팔로스는 불안해서 견딜 수가 없었다. 고민 끝에 그는 전혀 다른 사람의 모습으로 변장해서 아내에게 다가가보기로 했다. 자신이 없는 동안에도 아내가 정말 자신만 생각하고 있는지 시험해보기로 마음먹은 것이다. 다른 남자로 꾸민(에오스가 이 꾸밈을 완벽하게 도와줬다는 이야기도 있다) 케팔로스는 멋진 외모와 달콤한 미사여구로 집요하게 아내를 유혹했다. 그럼에도 불구하고 프로크리스는 결코 넘어오지 않았다. 하지만 한번 의심에 사로잡힌 그는 포기할 줄 몰랐다. 온갖 선물을 다 동원해 아내를 설득한 끝에 마침내 그녀의 마음을 얻어내는 데 성공했다. 그러자 케팔로스는 자신의 본 모습을 드러내며 그럴 줄 알았다는 듯 신랄하게 그녀를 비난했다. 남편을 확인한 프로크리스는 경악했다. 수치스럽고 부끄러웠을 뿐 아니라 말할 수 없는 모욕감을 느꼈다. 분노한 프로크리스는 케팔로스에게 더이상 자신을 볼 일은 없을 거라며 문을 박차고 나왔다.

그제야 케팔로스는 자신이 몹쓸 짓을 했다는 사실을 깨달았다. 사방팔방으로 프로크리스를 찾아나선 끝에 가까스로 그녀를 만나 손이 발

클로드 로랭 | 「아르테미스에 의해 재결합한 케팔로스와 프로크리스가 있는 풍경」 | 캔버스에 유채 |
101.5×132.8cm | 1645년 | 런던 | 내셔널갤러리

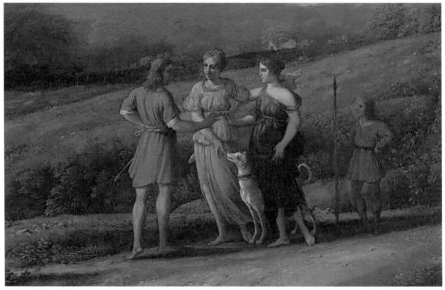

클로드 로랭의 「아르테미스에 의해 재결합한 케팔로스와 프로크리스가 있는 풍경」의 세부
____아르테미스 신이 두 사람을 중재하고 있다.

이 되도록 빌었다. 프로크리스는 케팔로스를 깊이 사랑하고 있었기에 그 사과를 받아들여 다시 집으로 돌아왔다.

이 두 사람의 화해를, 평화로운 전원 풍경을 배경으로 아름답게 묘사한 그림이 프랑스 화가 클로드의 「아르테미스에 의해 재결합한 케팔로스와 프로크리스가 있는 풍경」이다. 배경의 이미지는 클로드가 로마 근교에서 보았던 아름다운 풍광에 기초한 것이다. 기울어가는 해로 인해 하늘뿐 아니라 온 세상이 황금빛으로 부드럽게 물들었다. 그림 하단 오른쪽에 네 사람이 서 있는데, 맨 왼쪽이 케팔로스이고 푸른 옷을 입은 여인이 프로크리스다. 두 사람 사이에 서 있는 여인은 아르테미스 신이다. 프로크리스가 집을 나왔을 때 몸을 의탁하러 간 곳이 아르테미스 신의 숲이었다. 프로크리스는 아르테미스와 사이가 매우 돈독했다. 그래서 클로드는 그림에 신을 이렇게 등장시킨 것이다. 물론 그렇다고 신화에서 신이 두 사람을 화해시켰다는 이야기가 전해져오는 것은 아니다. 화가는 신을 그림에 중재자로 등장시켜 신화시대의 낭만을 더욱 진하게 채색하고 싶었을 따름이다.

그림 맨 오른쪽에는 창을 든 신의 수행원이 서 있다. 이 창과, 아르테미스 신과 프로크리스 사이에 있는 개는 아르테미스가 프로크리스에게 준 선물이다. 창은 한번 겨냥한 과녁은 절대 빗나가는 법이 없는 창이었고, 개는 한번 쫓기 시작한 사냥감은 절대 놓치는 법이 없는 사냥개였다. 프로크리스는 이 창과 사냥개를 사랑하는 케팔로스에게 모두 주었다. 다만 그림에서는 아르테미스가 이 두 가지를 두 사람의 화해의 선물로 직접 케팔로스에게 주는 것으로 그려져 있다.

다시 결합한 두 사람은 행복한 나날을 보냈다. 더는 오해도, 아픔도 없을 것 같았다. 그러나 새로운 사냥도구를 얻은 케팔로스가 사냥에 너

무 깊이 심취한 게 문제가 되었다. 사냥을 한다고 밖에서 시간을 많이 보내니 이번에는 프로크리스가 케팔로스를 의심하기 시작했다. 그 의심에 불길을 더한 게 고자질쟁이 사티로스였다. 어느 날 급하게 프로크리스를 찾은 사티로스는, 숲을 지나다가 케팔로스가 아우라라는 여인과 사랑의 밀어를 나누는 소리를 들었다며, 가만히 있으면 안 된다고 그녀를 부추겼다(케팔로스는 쉴 때 "오라, 감미로운 아우라여, 와서 뜨거운 내 가슴을 식혀다오" 하고 내뱉곤 했는데, 여기서 아우라는 '미풍'을 뜻하는 말로, 산들바람이 불어와 땀을 식혀달라는 소리였다). 청천벽력 같은 소식에 정신이 아득해진 프로크리스는 케팔로스가 있는 곳으로 달려갔다. 수풀더미에 숨어서 보니 남편 케팔로스가 나무 그늘 아래서 쉬고 있었다.

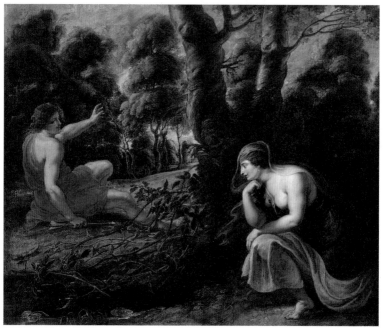

페이터르 시몬스 | 「케팔로스와 프로크리스」 | 캔버스에 유채 | 174×204cm | 1635년경 | 마드리드 | 프라도미술관

플랑드르 화가 페이터르 시몬스Peeter Symons, ?~?의 「케팔로스와 프로크리스」는 사냥터로 찾아가 몰래 남편을 엿보는 프로크리스를 그린 그림이다. 덤불 뒤에 숨은 프로크리스가 무릎을 구부리고 턱을 괸 채 지금 남편의 동정을 살피고 있다. 케팔로스는 뭔가 이상한 낌새를 눈치채고 수상쩍다는 듯 주위를 둘러본다. 그러고는 조심스레 땅에 있던 화살을 집어든다. 프로크리스의 기척을 사냥감의 움직임으로 오인한 것이다. 지금 케팔로스의 시선이 예사롭지 않은 것은, 뛰어난 사냥꾼인 그가 직감적으로 목표물의 위치를 감지했기 때문이다. 이 긴장된 순간을 화가는 루벤스풍의 속도감 있는 터치로 압박하듯 그렸다. 마치 영화의 클라이맥스 직전 상황을 보는 듯하다.

오해와 부주의가 빚은 비극

사냥감의 위치를 파악한 케팔로스는 조심스럽게 창을 들었다. 물론 사냥감을 직접 보지는 못했다. 그러나 자신이 든 창은 아내가 자신에게 선물한, 과녁을 절대 벗어나는 법이 없는 창이었다. 비록 눈에 보이지 않아도 이 창으로 타깃을 향해 던지면 타깃은 꼼짝없이 당할 수밖에 없다. 확신에 찬 그는 마침내 덤불을 향해 힘껏 창을 던졌다. 순간 비명이 터져나오고 사냥감이 쓰러지는 소리가 들렸다. 현장으로 달려간 케팔로스는 이번에는 그 스스로 비명을 내질렀다. 창에 맞은 아내 프로크리스가 피를 흘리며 죽어가고 있는 게 아닌가. 예상도 못한 상황에 충격을 받은 그는 아내를 부둥켜안고 어떻게 해서든 살려보려고 애를 썼다. 그러나 그의 실수는 너무나 치명적인 것이어서 결코 되돌릴 수가 없었다. 불핀치는 자신의 책 『그리스 로마신화』에

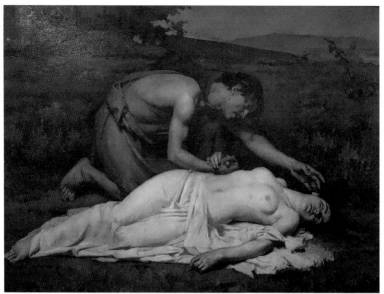

주앙 마레케스 드 올리베이라 | 「케팔로스와 프로크리스」 | 캔버스에 유채 | 153×218cm |
1879년 | 포르투 | 소아레스두스레이스국립박물관

서 프로크리스의 마지막 말을 이렇게 전한다.

"당신이 저를 사랑해주셨다면, 당신의 사랑을 받을 자격이 있다면,
바라건대 저의 마지막 소원을 들어주소서, 저 얄미운 아우라(미풍)
와는 혼인하지 말아주소서."

너무나 어이없는 오해로 아내를 잃은 케팔로스는 악몽 같은 현실 앞
에서 그저 흐느껴 울 수밖에 없었다.

포르투갈 화가 주앙 마레케스 드 올리베이라João Marques de Oliveira,
1853~1927의 「케팔로스와 프로크리스」는 아내의 죽음을 확인하고 애달파
하는 케팔로스에 초점을 맞춘 작품이다. 프로크리스는 힘없이 누워 있

고 케팔로스는 망연자실한 표정으로 왼손을 프로크리스의 얼굴에 가져간다. 너무나 소중해 어루만지려 하는 애절함과 그렇게 소중한 존재를 잃는다는 크나큰 슬픔이 그 손짓에 다 담겨 있다. 둘의 변함없는 사랑을 이야기해주는 것은 맞잡은 두 사람의 오른손이다. 마지막 순간, 둘은 서로의 손을 꽉 잡았다. 그렇게 사랑을 확인하고는 프로크리스의 손은 서서히 풀어져갔다. 한순간의 오해와 부주의가 이처럼 엄청난 재앙을 가져왔다. 영원한 이별을 낳은 것이다.

프랑스 화가 장오노레 프라고나르Jean-Honoré Fragonard, 1732~1806의 「케팔로스와 프로크리스」도 두 사람의 안타까운 이별에 초점을 맞춘 그림이다. 로코코 화가답게 프라고나르는 주인공들을 다소 어려 보이도록 그렸다. 마치 10대의 연인들을 보는 것 같다. 그로 인해 프로크리스의 죽음이 순식간에 지는 벚꽃과 유사한, 매우 센티멘털한 분위기를 자아낸다. 그림을 좀더 차분히 들여다보면, 죽어가는 프로크리스의 가슴에 꽂힌 것은 창이 아니라 화살임을 알 수 있다. 신화는 케팔로스가 던진 게 창

장오노레 프라고나르 ㅣ 「케팔로스와 프로크리스」 ㅣ 캔버스에 유채 ㅣ 78×178cm ㅣ 1755년 ㅣ 앙제미술관

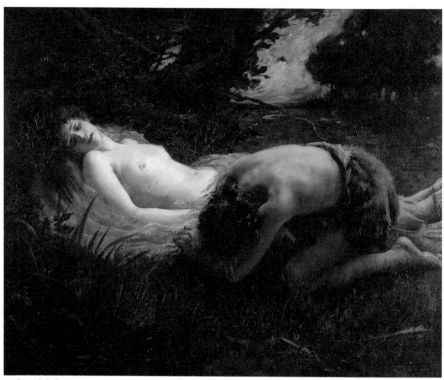

토머스 케닝턴Thomas Kennington, 1856~1916 | 「케팔로스와 프로크리스」 | 캔버스에 유채 | 1897년 |
질롱미술관
___케닝턴도 프로크리스가 화살에 맞아 죽은 것으로 표현했다. 엎어져 울고 있는 케팔로스 곁에 피 묻은
화살이 보인다.

이라고 하지만, 여인의 몸에 창이 꽂힌 모습은 그림을 매우 둔탁하게 만
들 뿐 아니라 지나치게 잔혹해 보일 게 뻔하니 화가는 이처럼 화살에 맞
아 죽은 것으로 내용을 고쳐 그렸다. 사실 프라고나르뿐 아니라 이 주제
를 그린 대다수의 화가들이 창을 화살로 교체해 그렸다. 보다 애잔한 느
낌을 살리기 위해서다. 프로크리스의 죽음은 잔혹극이 아니라 비가悲歌
로 다가와야 했다.

이렇게 케팔로스는 자신의 영원한 사랑을 잃었다. 그 고통이 무척 컸

지만, 그에 더해 또다른 현실의 고통이 그를 기다리고 있었다. 비록 과실이었으나 아내를 죽인 죄인이므로 케팔로스는 아테네의 아레아파고스 법정에 서야 했다. 아테네 시민들은 그에게 추방령을 내렸고, 그는 아테네를 떠나 케팔로니아섬으로 갔다고 한다. 케팔로니아의 왕이 되어 그곳을 다스린 케팔로스는 신탁에 따라 암곰과 정을 통하여 훗날 오디세우스의 할아버지가 되는 아들 아르키시오스를 낳았다고 전해온다.

신화의 미술관
영웅과 님페, 그 밖의 신격 편
ⓒ이주헌, 2020

초판 인쇄	2020년 9월 15일
초판 발행	2020년 9월 25일
지은이	이주헌
펴낸이	정민영
책임편집	임윤정
편집	김소영
디자인	이현정
마케팅	정민호 박보람 우상욱 안남영
제작처	영신사
펴낸곳	(주)아트북스
출판등록	2001년 5월 18일 제406-2003-057호
주소	10881 경기도 파주시 회동길 210
전화번호	031-955-7977(편집부) 031-955-8895(마케팅)
전자우편	artbooks21@naver.com
팩스	031-955-8855
ISBN	978-89-6196-379-4 03600

• 이 도서의 국립중앙도서관 출판예정도서목록(CIP)은 서지정보유통지원시스템
홈페이지(http://seoji.nl.go.kr)와 국가자료종합목록 구축시스템(http://kolis-net.nl.go.kr)에서
이용하실 수 있습니다. (CIP제어번호 : CIP2020038678)